王鐸草書〈草書〉

月刊
書藝文人畫 法帖시리즈 52
왕탁초서

研民 裵敬奭 編著

月刊
書藝文人畫

王鐸에 대하여

■ 왕탁의 簡介

왕탁(王鐸)은 明 神宗 萬曆 20년(1592)에 태어나 淸 世祖 順治 9년(1652)까지 61세를 살았던 政治家요, 서예가였다. 그의 字는 覺斯, 覺之이고 號는 嵩樵, 十樵, 痴菴, 痴仙道人이며 別署로는 烟潭漁叟, 河南孟津人, 雪山道人, 二室山人, 雲岩漫士, 龍湫道人을 사용했는데, 河南의 孟津 출신이기에 王孟津이라고도 불렀다. 시호는 문안(文安)이다.

그는 明의 喜宗 天啓 元年(1621)에 鄕試에 합격하였고, 이듬해 壬戌年(1622)에 진사(進士)가 되어 한림원서길사(翰林院庶吉士)를 제수받았다. 明末의 毅宗 崇禎 17년(1644)에 이자성(李自成)이 북경을 공격하여 들어오자 남경(南京)으로 피신했다가 복왕(福王)을 옹립하여 남명(南明)의 조정을 세워 동각대학사(東閣大學士)로 발탁되었다. 그 이듬해 남경마저 함락되자 그는 복왕(福王) 및 백 여명의 대신(大臣)들과 함께 잡혔다가, 그때 淸 王廟의 권유로 투항하고, 그 후 淸의 예부상서(禮部尙書)를 제수받았다. 이로 인하여 明의 유민들은 이에 淸에 굴복하고 높은 지위를 얻은 그를 경시하고 그의 인품을 멸시하기도 하였다.

그는 明이 망하는 난세를 맞아 淸왕조에 협조하여 높은 벼슬을 얻었기에 부산(傅山)과 비교하며 변절자로 인식되었고 明代의 유민들에게 배척되기도 하였으나, 사실은 개인의 운명보다도 백성을 위한 깊은 고뇌로 선택하였던 것으로 알려진다. 이러한 상황속에서 스스로 해탈을 구하고, 마음을 다스리며 그 방편으로 서예에 심혈을 기울였다. 일찍이 그는 明 天啓年間에 황도주(黃道周), 예원로(倪元璐)와 함께 進士가 되어 한원관(翰苑館)에서 서로 약속하면서, 함께 서예를 깊이 연구하고 토로하였다. 이후 수십년간 쉬지않고 연마하였는데 매일 스스로 공부할 양을 정하고, 法帖을 임서하며, 매일 깊이 사색하고, 쓴 글씨는 서로 비교하면서, 이러한 자세를 평생 바꾸지 않았다. 이후 그의 書風이 충분히 이뤄지게 되자 스스로 50년간을 굴하지 않았다고 술회하였다.

벼슬에 대한 후회와 청백하게 살았던 그의 생활자세로 큰 고뇌의 심경은 그의 작품 속에서도 발견할 수 있는데 그가 도읍에서 사귄 그의 가장 좋은 벗인 정요항(丁耀亢)이 지었던

「육방재(陸舫齋)」에서 친구들과 모여 토론하고 멸망한 王廟를 그리워하였다. 晚年인 順治 7년 庚寅(1650) 그의 59세때 그를 위해 써 준《제야학육방재시권(題野鶴陸舫齋詩卷)》에는 그때의 심경과 생활을 알 수 있는데, 항상 죽을 먹고 차마시고 가난하게 지냈다는 것이고, 어떤 때는 글 쓸 종이조차 살 수 없었다고 곤궁한 형편을 쓰고 있다.

그 속에서 그는 지난 날을 후회하고 安貧樂道의 君子의 높은 뜻을 새기면서 끝까지 名利에 욕심을 두지 않았다. 또 공부할 때는 항상 자만하지 않고 겸허한 자세로 임했음을 알 수 있는데 그가 쓴《낭화관첩(琅華館帖)》에서 自跋하기를 "필묵이 폐한 빗자루와 같으니, 나의 글씨가 어찌 족히 소중할까?"라고 겸손해 했다.

■明末 · 淸初의 서예술상황

明末 淸初의 시기에는 새로운 왕조가 세워지는 역사적 혼란 및 격동기였는데, 혼란스런 정국속에서도 士大夫들이 사상을 발표와 전개가 활발히 펼쳤는데, 문화예술의 발전도 특별했던 시기였다.

文人들도 창작을 주체로 행하였는데, 이때 두가지 큰 서예술사조가 형성되었다. 하나는 동기창(董其昌)으로 대표되는데, 明人들이 숭상하던 書體로 이는 편안하고, 性情을 기르고자 하는데 목적이 있었기에, 자태는 아름답고 준일(俊逸)한 서풍(書風)으로 平淡하고 天然을 중시하여 진솔한 韻致를 드러내고자 하여, 그들의 高尙淡白한 정취를 드러내었다. 그 두번째는 황도주(黃道周), 예원로(倪元璐), 부산(傅山), 왕탁(王鐸) 등으로 대표되는 부류로, 일반적인 자태의 아름다움과 유약미가 익숙하던 때에 오히려 웅강(雄强)하고 종일(縱逸)한 필세(筆勢)와 기이하고도 특이한 형세의 서풍(書風)을 추구하여 격렬하게 가슴을 뒤흔드는 진솔한 성정(性情)을 표현하려 애썼다. 이러한 혁신적인 풍토를 몰고 올 때 그는 중요한 인물 중의 한 사람이다. 그는 黃道周, 倪元璐와 함께 명말삼대가(明末三大家)로 불렸고, 또 傅山과 더불어는 부왕(傅王)으로도 불리었다. 그들은 경력과 학서 과정이 달랐어도, 서단 발전에 큰 영향을 끼쳤고, 書風의 변화에도 지대하고도 독특한 기치를 세운 인물이다.

■學書과정

모든 이들이 그의 서예 성취에 대해 높은 평가를 하고 있는데 그는 여러 서체에 정통하였

으나 특히 行草書에 큰 성취를 이루었다. 세상에 전하는 작품에는 行草작품이 가장 많고 다른 서체의 글씨는 비교적 적은 편이다. 그의 해서는 魏의 종요(鍾繇)에서 나왔고, 특히 唐의 안진경(顔眞卿)에서 많은 것을 깨달았다. 그의 서예는 처음 法帖을 많이 구하여 공부했는데《순화각첩(淳化閣帖)》을 위주로 하였고 이외에도《미불첩(米芾帖)》,《담첩(潭帖)》,《대관첩(大觀帖)》,《태청루첩(太淸樓帖)》등을 익혔다. 그는 일찍이 말하기를 "내가 공부하길 수십년간, 모두 故人들을 위주로 하였고, 함부로 망령되이 하지 않았다."고 하고 또 "글은 古帖을 위주로 하여야 하고 스스로 힘으로만 이룰 수 없음도 깨달았다."고도 하였다.

그리고《임미첩(臨米帖)》에서 스스로 진일보한 생각을 들어내며 적기를 "글은 옛것을 스승으로 삼지 않으면, 속된 길로 들어가기 쉽다."고 경계하기도 하였다. 옛것은 주로 東晉의 왕희지(王羲之), 왕헌지(王獻之)를 위주로 하였고, 위로는 장지(張芝), 종요(鍾繇)와 아래로는 南朝의 여러 名家들을 익혔다.《임순화각첩(臨淳化閣帖)》에서 스스로 題跋하기를 "나의 글은 오로지 왕희지, 헌지를 宗으로 삼았는데, 곧 唐, 宋 여러 명가들도 모두 여기에서 발원된 것이다."고 적고 있다. 이후의 여러 서예가들도 이러한 입장을 견지하였다.

그러나, 그의 帖學의 한계를 익히 알고 있었기에 이를 벗어나서 여러 碑의 임서도 게을리 하지 않았다. 그가 일찍이 이르기를 "帖에 들어가기도 어려운데 어찌 계승할 수 있으랴, 帖에서 벗어나기도 더욱 어렵도다."고 술회한 적이 있다. 그는 특히 唐碑도 많이 익혔는데《왕희지성교서(王羲之聖敎序)》,《흥복사단비(興福寺斷碑)》등을 깊이 연구하였고, 예서, 전서 등의 고체에도 정통하였다. 곧 이는 帖文과 碑文을 두루 익혀 유약한 習氣를 보충하려 애쓴 것이다.

그는 분명 二王을 종주(宗主)로 삼아 익혔지만, 폭넓게 前人들의 장점을 취했기에 柔弱하지 않고 雄强한 筆勢를 추구하고, 沈厚한 結體를 이뤄낸 것이다.

그가 崇禎 10년(1637)에 쓴《임고법첩권(臨古法帖卷)》에서 스스로 題跋하기를 "書法은 古人의 결구를 얻음을 귀하게 여기는데, 근래의 공부하는 이들을 보면, 時流에 휩쓸려 제멋대로 움직이는데, 이는 옛것은 얻기가 어렵고, 지금의 것은 취하기 쉬운 때문이리라. 옛것은 깊고 오묘하니, 기이하고 변화가 있으며, 지금의 글들은 나약하고 속기가 많아 치졸스러우니 아! 애통하도다!"고 썼다. 이 뜻은 결국 古人의 깊이 있고 오묘한 결구를 익히고, 아름답고 유약함만을 숭상함을 극복해야 한다는 것을 깨달았다는 것이었다. 唐, 宋의 여러 名家를 맹목적으로 추앙하던 시기에, 그는 홀로이 雄强縱恣한 書風에 매진하였는데, 특히 그는 미불(米芾)을 가장 추앙하고 흠모하였다. 이는 미불(米芾)의 글씨가 縱肆奇險하였고,

八面을 쓰며 沈着 痛快하여 지극히 풍부한 雄强의 기세를 지녔기 때문이다. 그리고 圓轉中에 回鋒轉折과 含蓋에 주의를 특히 기울였다.

■ 書法의 특징

그의 성취가 가장 큰 行草를 위주로 특징을 살펴보자면 筆力과 結構의 절주미이다.

글을 쓸 때 요구되는 方圓, 輕重, 遲速 등에 특별한 특징을 지니고 있다. 結體와 章法도 서로 어지러이 섞이면서도 서로 양보하는 듯 조화롭고 호매한 性情을 담고 있다.

개별 글자의 모양은 매우 기이하고 넘어지려는 듯 하나 전체적으로 조화를 완벽히 이뤄내는 탁월한 그의 예술성에 놀라지 않을 수 없다. 行들의 中心軸線을 이리저리 바꿔가면서 어지러운듯 하면서도 서로 융화되어 견실하고 독특한 느낌을 주고 조화를 이룬 통일감도 가지고 있다.

그의 行草書는 정밀하고도 긴밀하고 온건한 형태의 부드러운 行書의 면모와 또 縱橫으로 험절하는 草書의 書風을 동시에 지니고 있다. 이는 미불(米芾)과 안진경(顏眞卿)의 영향이 큰 이유이기도 하다. 그의 用筆은 穩中沈着하며, 點劃은 竪勁勻稱하고 結字는 方整緊密하여, 體勢는 俊巧古雅한 특징을 지니게 된다. 만년에 갈수록 더욱 倚側이 심한 결구도 이뤄졌으며, 粗細의 변화가 큰 것도 많이 나타난다.

특히 부산(傅山)의 완전한 連綿草와는 약간 달리 그는 글자마다 약간씩 적당한 一筆의 連綿을 많이 구사하였고, 圓轉과 方折을 적절히 혼합한 특징이 두드러진다.

그는 行草書를 가장 깊게 공부하여 큰 성취를 이뤘는데 그가 말하기를 "무릇 草書를 하려면, 모름지기 嵩山의 꼭대기에 오르려는 큰 뜻을 지녀야 한다."고 하였다. 그가 여러 書家들과 다른 점은 곧 二王을 宗主로 하되 여러 다른 이들의 장점도 고루 취했고 折鋒을 연구하여 더욱 굳센 氣勢를 더하였다는 것이다. 그리하여 提按頓挫의 변화를 비교적 크게 표현했고 활발한 필획을 구사하였다는 것이다. 묵색은 濃淡을 적절히 잘 이용했으며 더욱 奇肆한 風骨을 드러내었다.

특히 긴 長文을 단숨에 써내려가는 방종스러운 필치와 먹이 다하여도 형세가 다하지 않는 得意의 작품들이 매우 많다. 그가 順治 3년(1645) 그의 55세에 썼던 두보시(杜甫詩)《제현무선사옥벽(題玄武禪師屋壁)》10首를 쓰고 난 뒤에 題跋에서도 이것이 잘 드러나는데 쓰기를 "내가 공부한 지 40년이 되어 자못 근원이 생기니, 나의 글을 좋아하는 이들이 생겨

났다. 모르는 이들은 高閑·張旭, 懷素의 글씨가 거칠다고 하는데, 나는 이에 대하여 不服하고 不服하고 不服한다."고 하였다.

■ 서예가들의 평가

그를 평가한 내용들은 인품(人品)에 대한 것과 서평에 대한 것이 아주 많은데 고복(顧復)이 이르기를 "공력(功力)을 깊이 새긴 이는 300년 중에 오로지 이 한 사람 뿐이다."고 하였으며, 또 이르기를 "지금 세상에서는 남쪽에는 동기창(董其昌)이 있고, 북쪽엔 왕탁(王鐸)이 있다고 하겠다. 아는 이들은 반드시 내 말에 긍정할 것이다."라고 하였다.

《초월루논서수필(初月樓論書隨筆)》에서 그를 평하기를 "왕각사(王覺斯)의 인품은 비록 황폐하였지만, 그러나 그의 글쓴 것은 의외로 北宋의 大家의 기풍(氣風)을 지니고 있으니 어찌 그 사람으로써 그것을 버릴 수 있으리오."라고 하였다. 그와 반대의 일생을 걸으면서 꿋꿋이 절개를 지킨 위대한 부산(傅山)도 그의 작품을 높이 평하면서 이르기를 "왕탁(王鐸)이 40세 이전에는 조작에 매우 힘썼지만, 40세 이후에는 스스로 의식하지 않아도 저절로 뜻에 합치되어 마침내 大家가 되었다."고 하였다. 또 왕잠강(王潛剛)은《청인서평(淸人書評)》에서 이르기를 "왕각사(王覺斯)의 글씨는 동기창(董其昌)과 더불어 이름을 나란히 하고, 웅강(雄强)한 것은 동기창(董其昌)보다 더욱 뛰어나다."고 그를 높이 평가하였다.

目　次

1. 王鐸詩 《草書六首 卷》

① 秋日西山上

一 한일
牀 형상상
衡 저울형
絶 끊을절
壑 골학
其 그기
奈 어찌내
野 들야
蕭 쓸쓸할소
何 어찌하
但 다만단
有 있을유

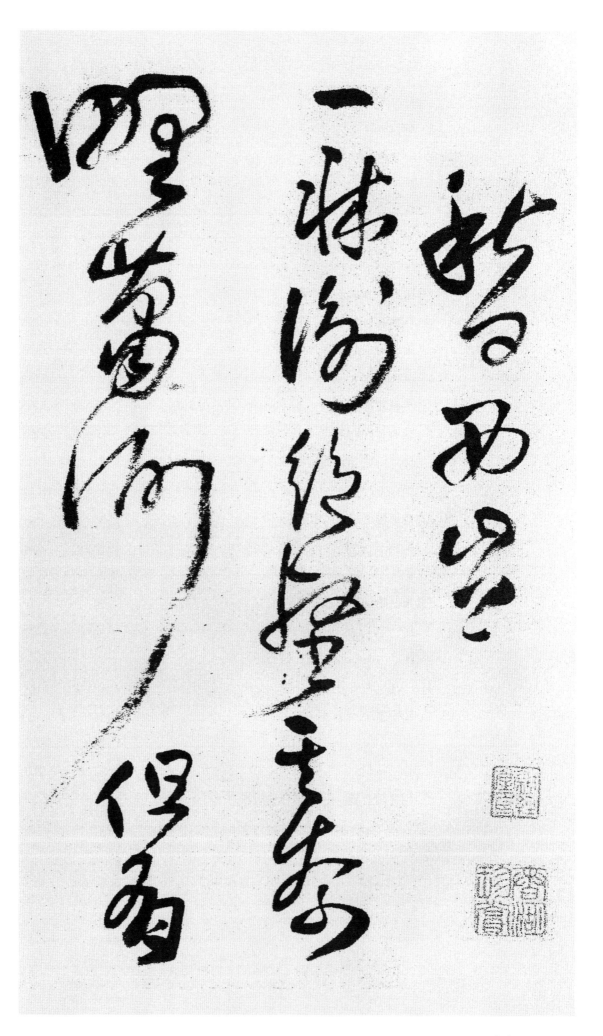

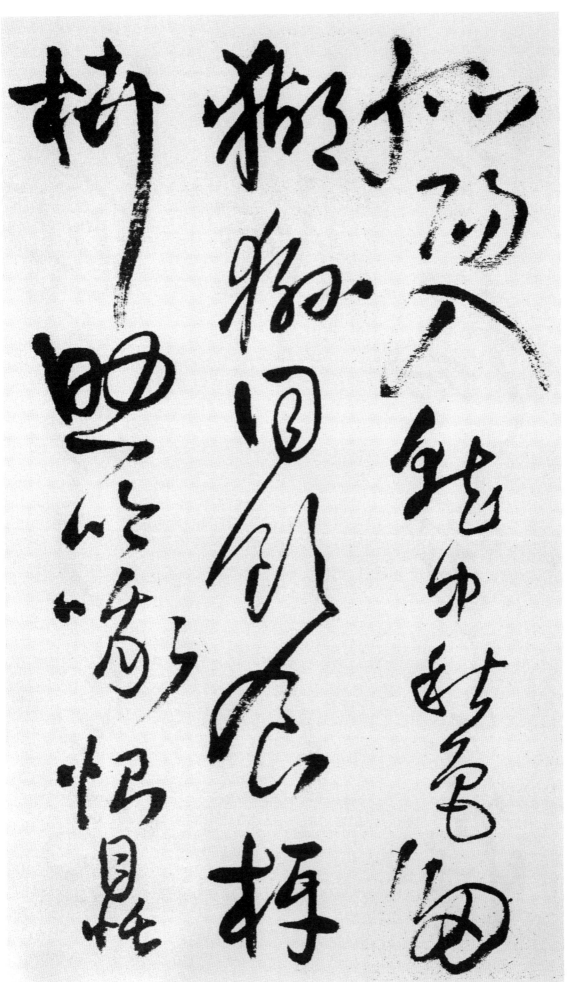

孤 외로울 고
陽 볕 양
入 들 입
就 곧 취
中 가운데 중
秋 가을 추
色 빛 색
多 많을 다
猢 원숭이 호
猻 원숭이 손
同 같을 동
飮 마실 음
食 밥 식
枒 야자나무 아
枿 움 얼
照 비칠 조
吟 읊을 음
哦 읊을 아
惻 측은할 측
目 눈 목
恬 편안할 념

諸 여러 제
鬱 우울할 울
寧 어찌 녕
知 알 지
嗃 꾸짖을 학
老 늙을 로
蘿 쑥 라

② 兵擾鬱鬱居懷

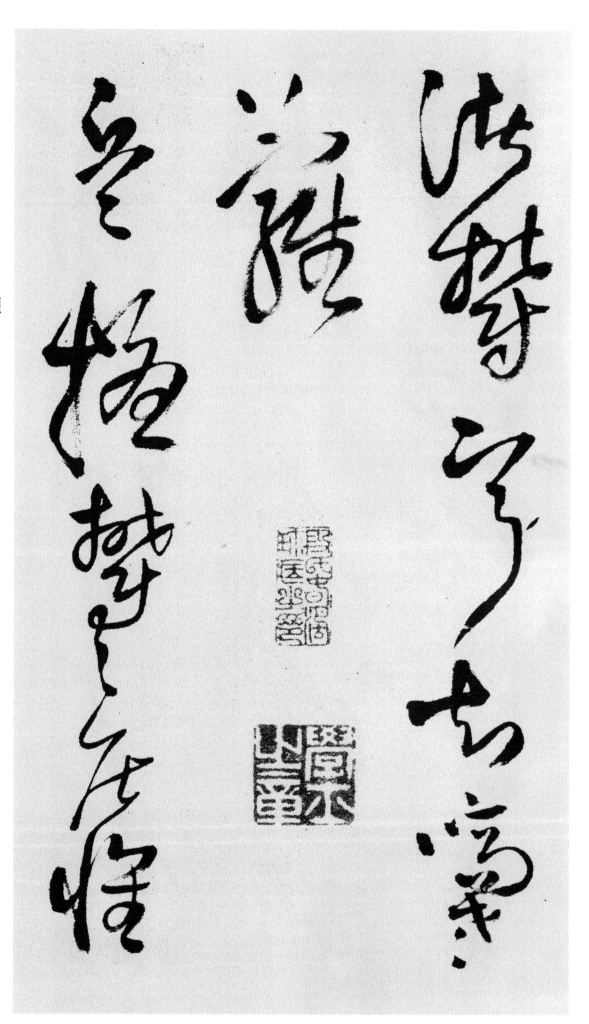

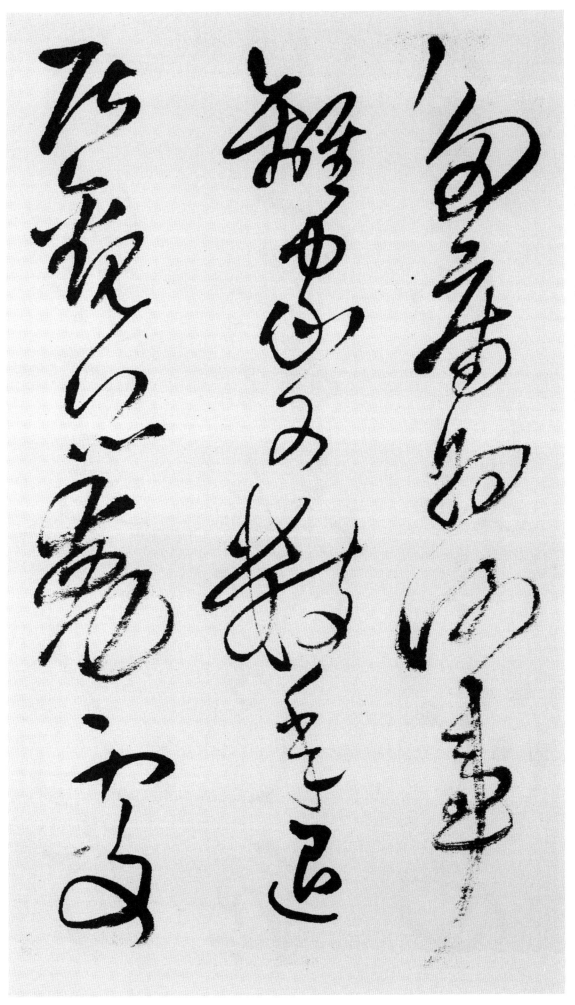

多 많을 다
病 병 병
爲 하 위
何 어찌 하
事 일 사
離 떠날 리
家 집 가
又 또 우
數 몇 수
年 해 년
退 물러날 퇴
居 살 거
觀 볼 관
悶 어두울 민
動 움직일 동
處 곳 처

世 세상 세
遡 거스를 소
幽 그윽할 유
玄 검을 현
窮 궁할 궁
達 이를 달
形 모양 형
骸 뼈 해
老 늙을 로
艱 고생 간
危 위험할 위
弟 아우 제
妹 누이 매
全 온전 전
溪 시내 계
西 서녘 서

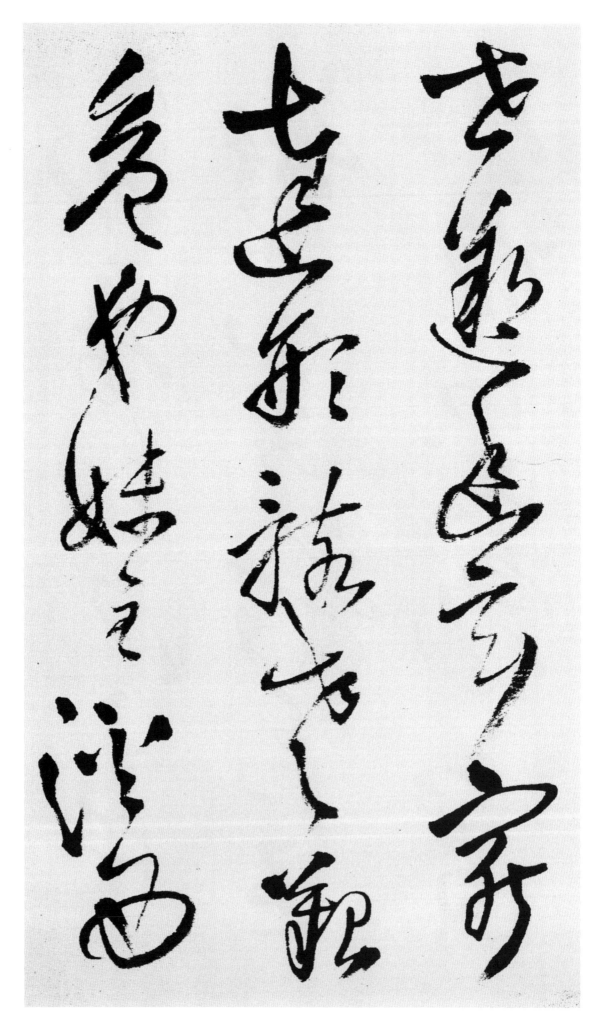

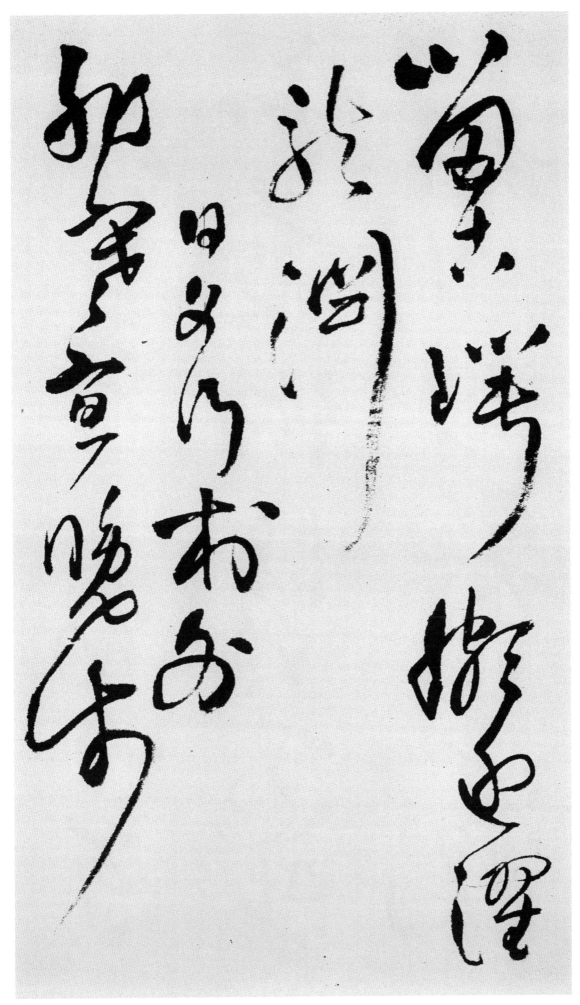

留 머무를 류
古 옛 고
嶨 낭떠러지 악
頗 자못 파
近 가까울 근
濯 빨 탁
龍 용 룡
淵 못 연

③ 日夕行村外

非 아닐 비
寒 찰 한
宜 마땅할 의
晚 늦을 만
步 걸음 보

籬 울타리 리
菴 암자 암
夕 저녁 석
陽 볕 양
明 밝을 명
不 아닐 부
自 스스로 자
知 알 지
藏 감출 장
跡 자취 적
恬 기쁠 념
然 그럴 연
遇 만날 우
埜 들 야
※野의 古字임
耕 밭갈 경
鴸 솔개 주
毛 털 모
觀 볼 관

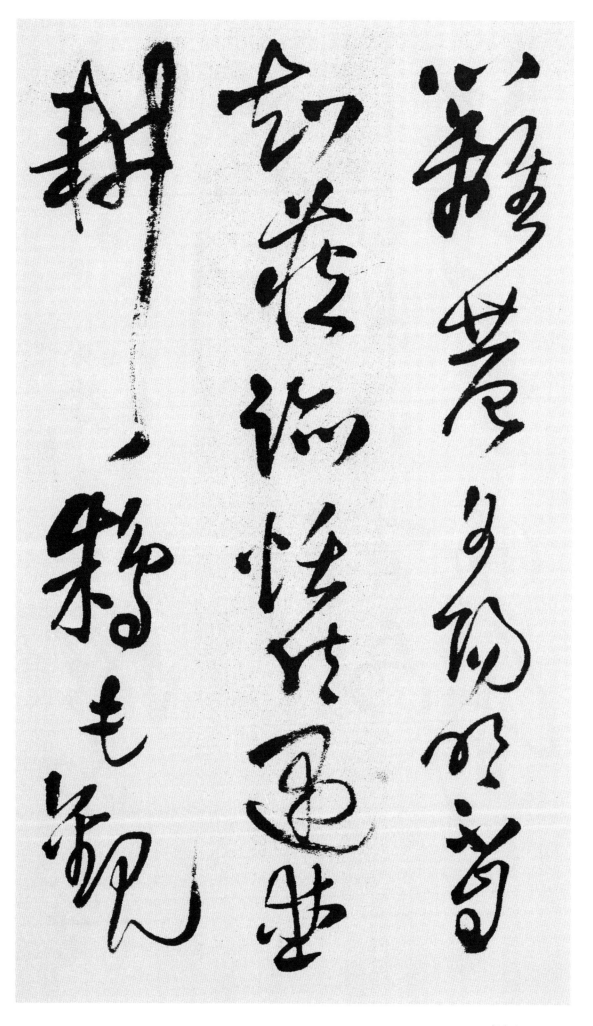

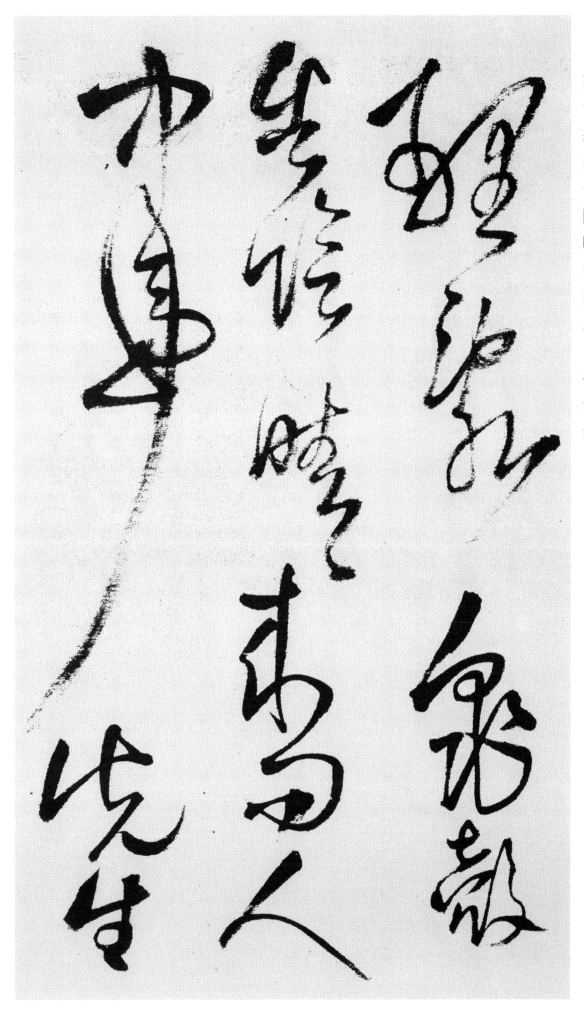

理 이치 리
亂 어지러울 란
龜 거북 귀
殼 껍질 각
告 알릴 고
陰 그늘 음
晴 개일 청
來 올 래
問 물을 문
人 사람 인
中 가운데 중
事 일 사
先 먼저 선
生 날 생

無 없을 무
一 한 일
聲 소리 성

④ 李家橋
農 농사 농
務 힘쓸 무
俱 갖출 구
毛 털 모
地 땅 지
高 높을 고

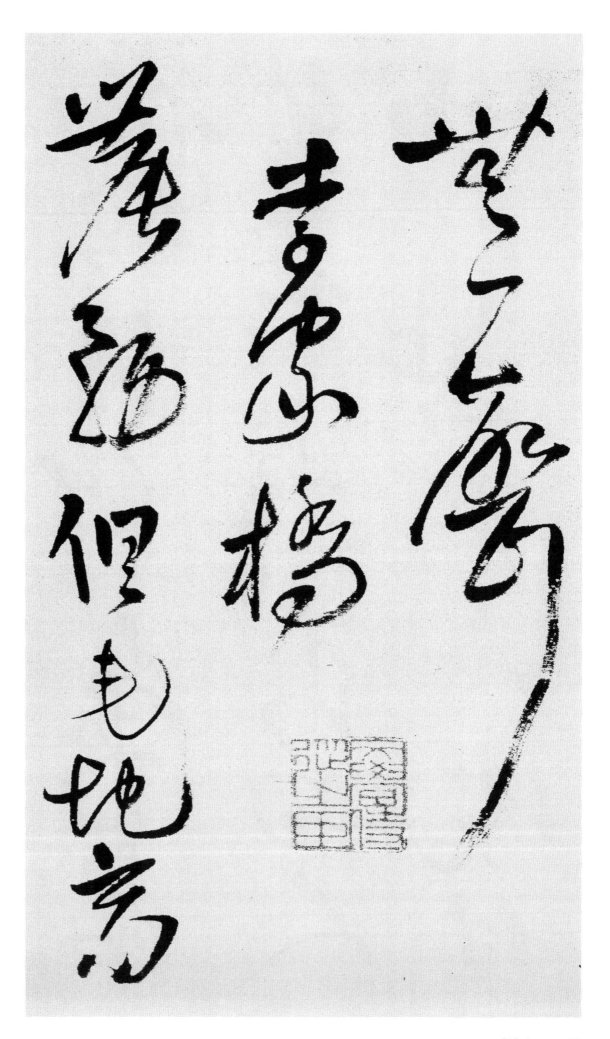

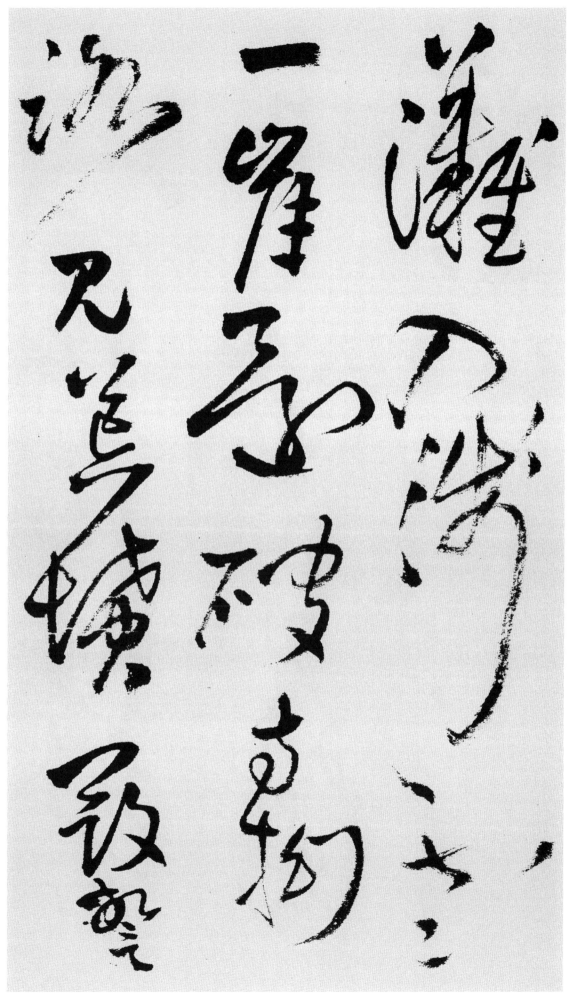

灘 여울 탄
入 들 입
殘 남을 잔
雲 구름 운
一 한 일
崖 낭떠러지 애
還 돌아올 환
破 깰 파
寺 절 사
拗 꺾을 요
路 길 로
見 볼 견
荒 거칠 황
墳 무덤 분
寇 도적 구
警 경계할 경

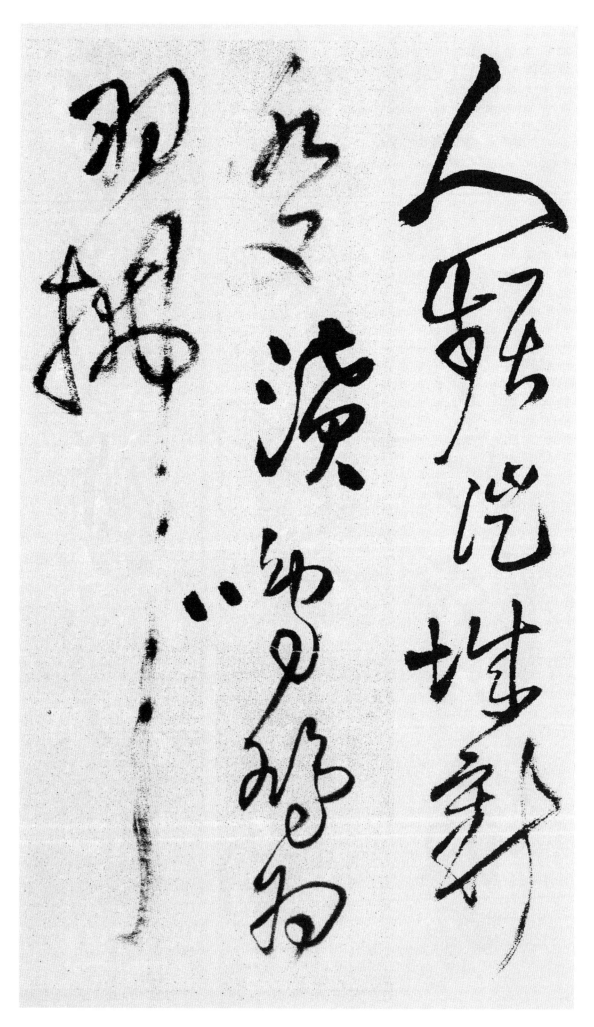

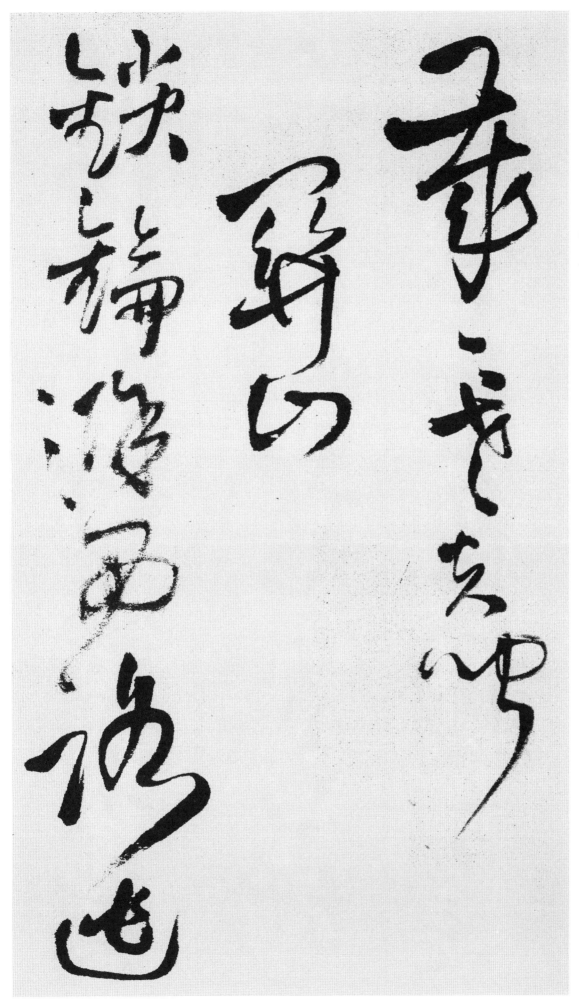

歲 해 세
歲 해 세
老 늙을 로
夫 사내 부
聞 들을 문

⑤ 關山

鎖 쇠사슬 쇄
鑰 자물쇠 약
滁 물가 저
西 서녘 서
路 길 로
逃 달아날 도

亡 망할 망
山 뫼 산
澗 산골물 간
紆 돌 우
彎 굽을 만
弓 활 궁
長 길 장
在 있을 재
握 잡을 악
瘦 야윌 수
馬 말 마
不 아니 불
堪 견딜 감
驅 말몰 구
篚 대광주리 비
梗 줄기 경
周 두루 주
王 임금 왕
貢 바칠 공

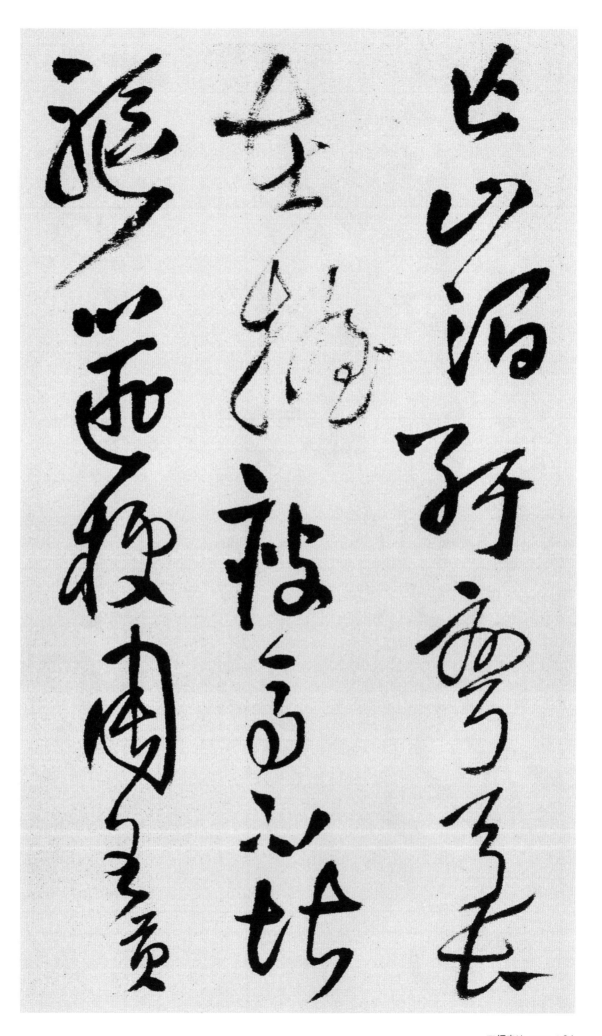

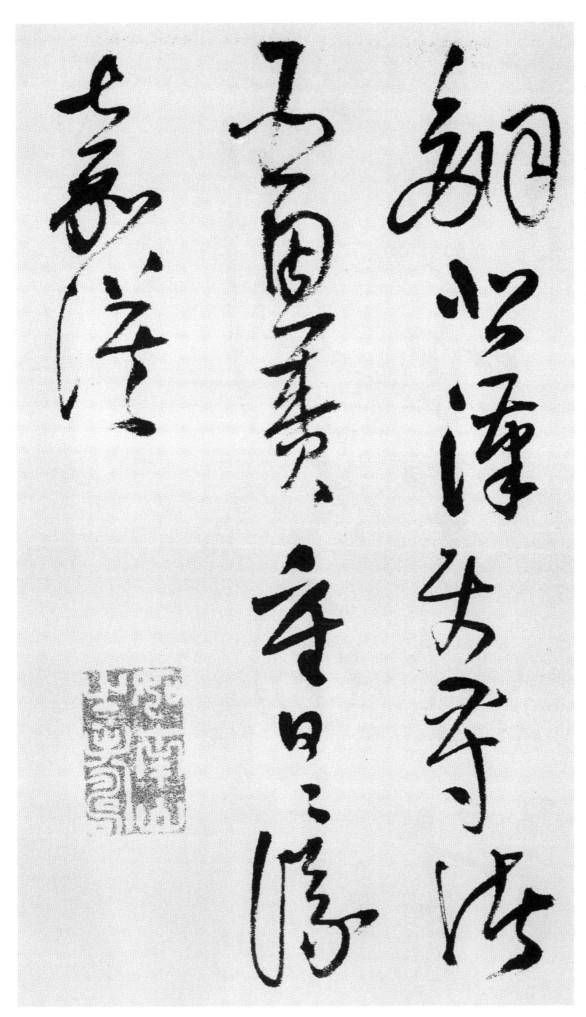

銅 구리 동
悲 슬플 비
漢 한나라 한
使 사신 사
符 부신 부
諸 여러 제
臣 신하 신
恩 은혜 은
資 줄 뢰
重 무거울 중
日 날 일
日 날 일
議 의논할 의
嘉 기쁠 가
謨 꾀 모

⑥ **弱侯半山園**

獨 홀로 독
到 이를 도
石 돌 석
園 동산 원
上 윗 상
臘 선달 랍
殘 남을 잔
峰 산봉우리 봉
寂 고요 적
然 그럴 연
經 글 경

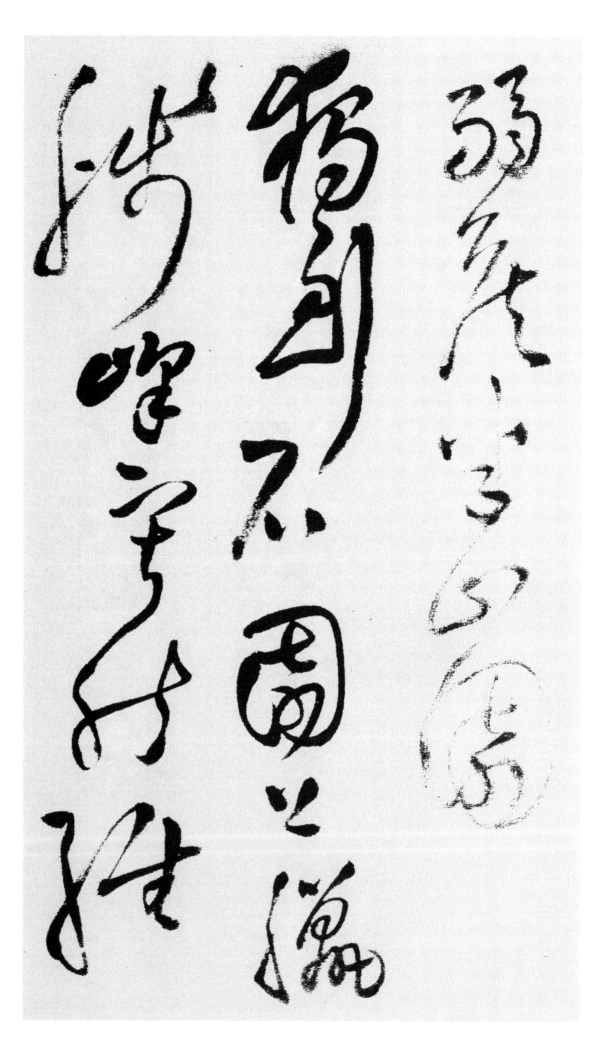

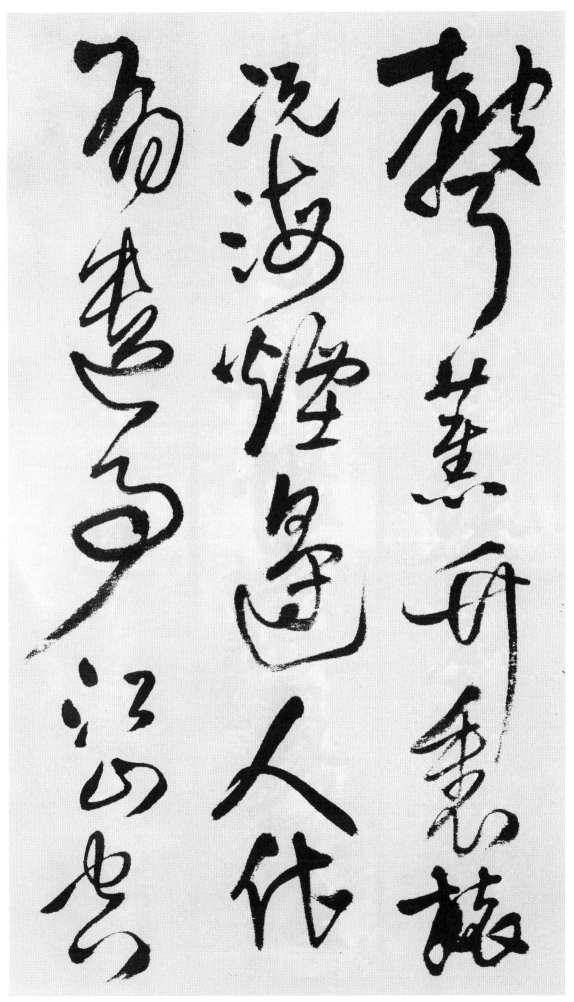

聲 소리 성
蕉 파초 초
竹 대 죽
裏 속 리
旅 나그네 려
況 상황 황
海 바다 해
煙 연기 연
邊 가 변
人 사람 인
代 대신할 대
有 있을 유
遺 남을 유
事 일 사
江 강 강
山 뫼 산
空 빌 공

舊 옛 구
年 해 년
菟 토끼 토
裘 갓옷 구
懶 게으를 라
別 다를 별
覓 찾을 멱
春 봄 춘
色 빛 색
肯 즐길 긍
相 서로 상
憐 불쌍히여길 련

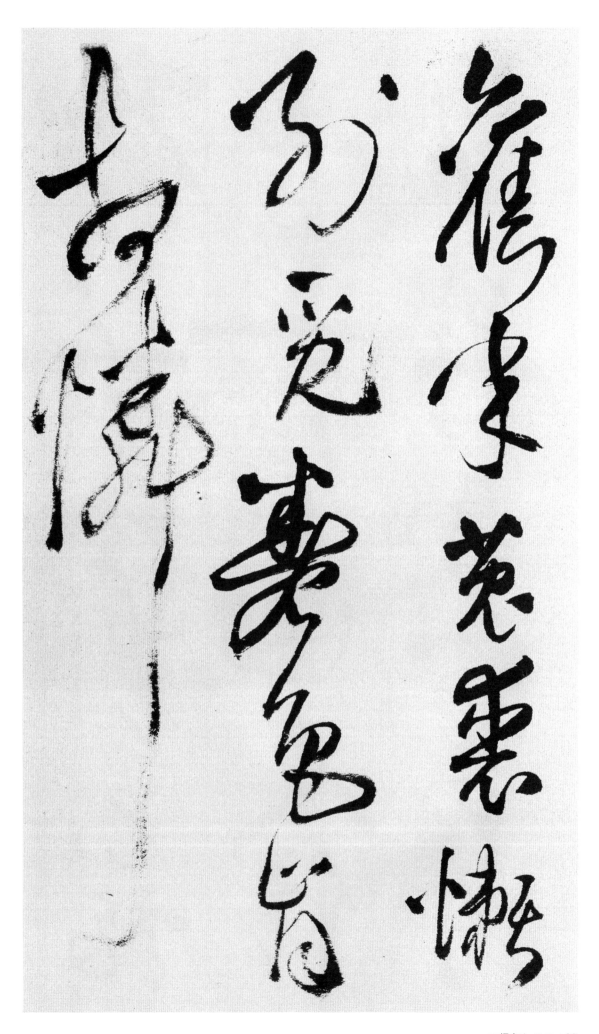

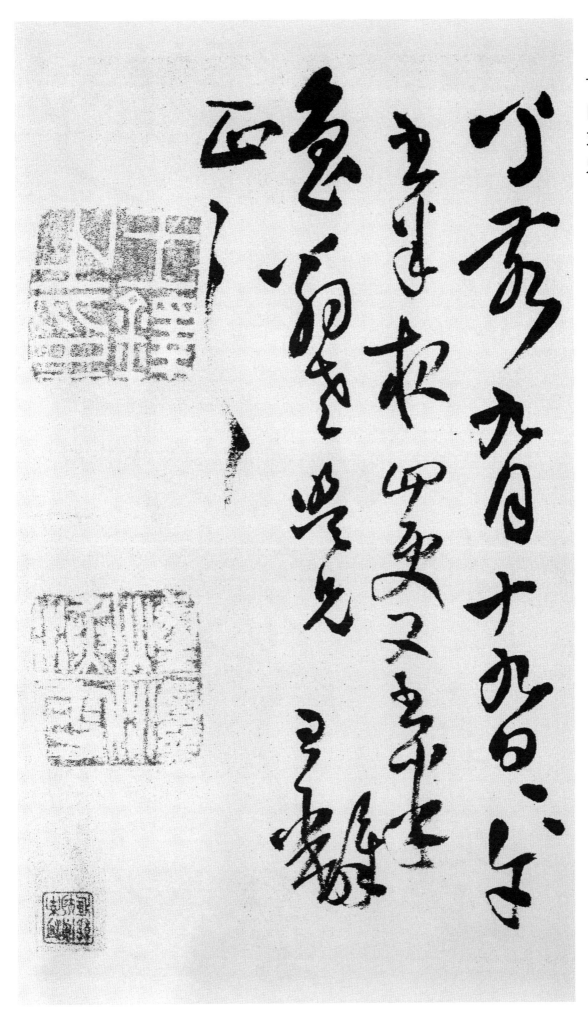

丁亥九月十九日
日午書半夜四更
又書半魯翁老盟
兄王鐸正之

2. 杜甫詩 《草書詩卷》

① 和裴迪登新津寺寄王侍郎

何 어찌 하
限 한할 한
倚 의지할 의
山 뫼 산
木 나무 목
吟 읊을 음
詩 글 시
秋 가을 추
葉 잎 엽
黃 누를 황
蟬 매미 선
聲 소리 성
集 모일 집
古 옛 고
寺 절 사
鳥 새 조
影 그림자 영
渡 물건널 도
寒 찰 한
塘 못 당

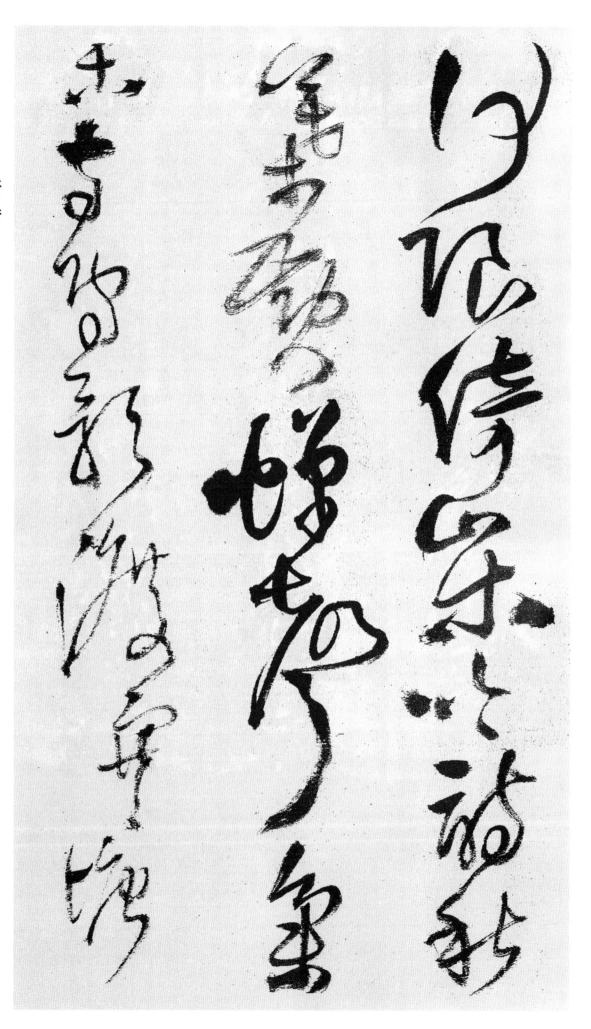

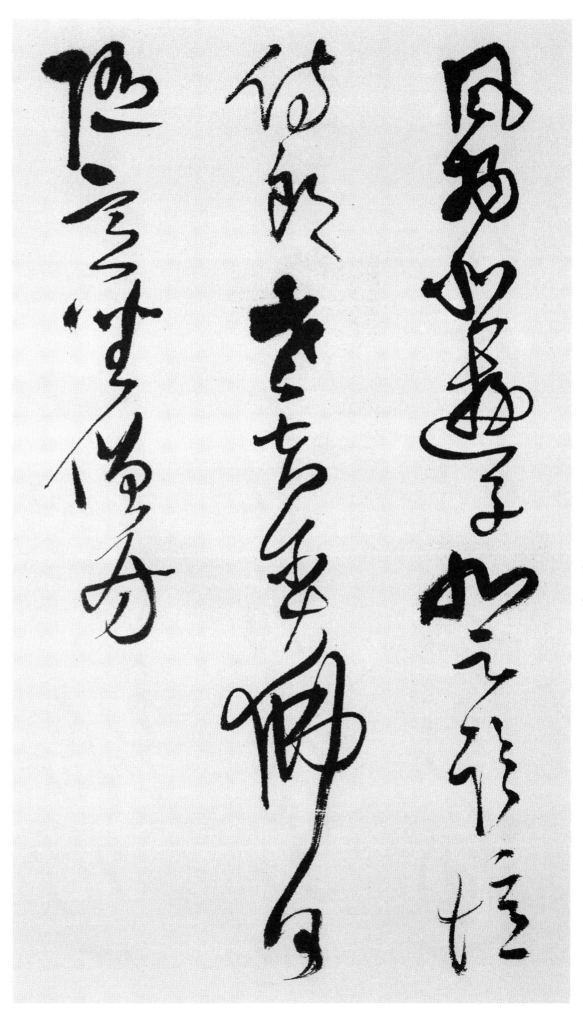

風 바람 풍
物 사물 물
悲 슬플 비
遊 놀 유
子 아들 자
登 오를 등
臨 임할 림
憶 기억 억
侍 모실 시
郎 사내 랑
老 늙을 로
夫 사내 부
貪 탐낼 탐
佛 부처 불
日 날 일
隨 따를 수
意 뜻 의
坐 앉을 좌
僧 중 승
房 방 방

② 贈別何邕

生 날 생
死 죽을 사
論 논할 론
交 사귈 교
地 땅 지
何 어찌 하
繇 노래 요
見 볼 견
一 한 일
人 사람 인
悲 슬플 비
君 임금 군
隨 따를 수
燕 제비 연
雀 참새 작
薄 엷을 박
宦 벼슬 환
走 달릴 주
風 바람 풍
塵 티끌 진
綿 솜 면
谷 계곡 곡
元 으뜸 원
通 통할 통

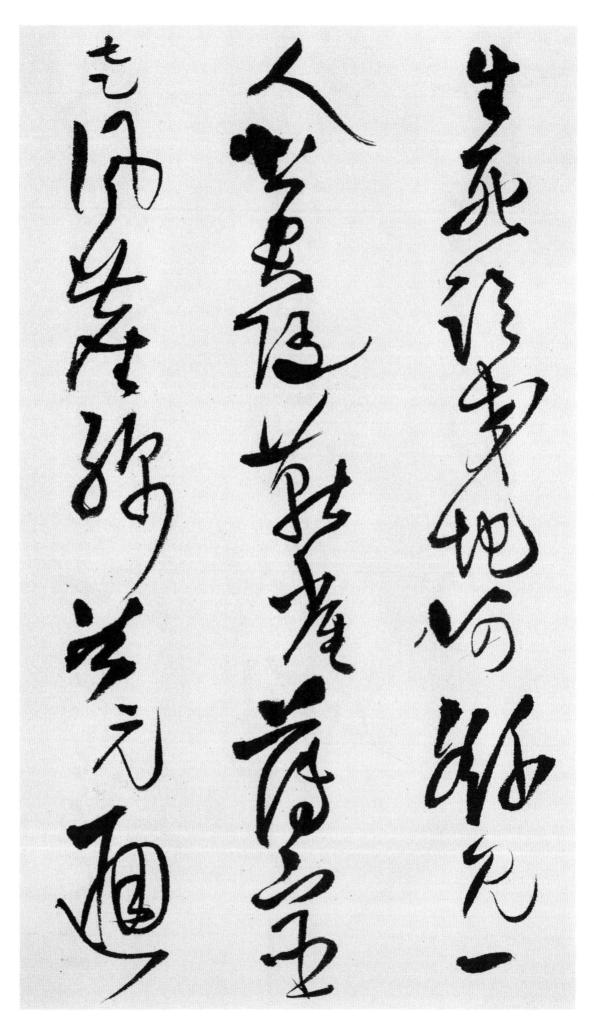

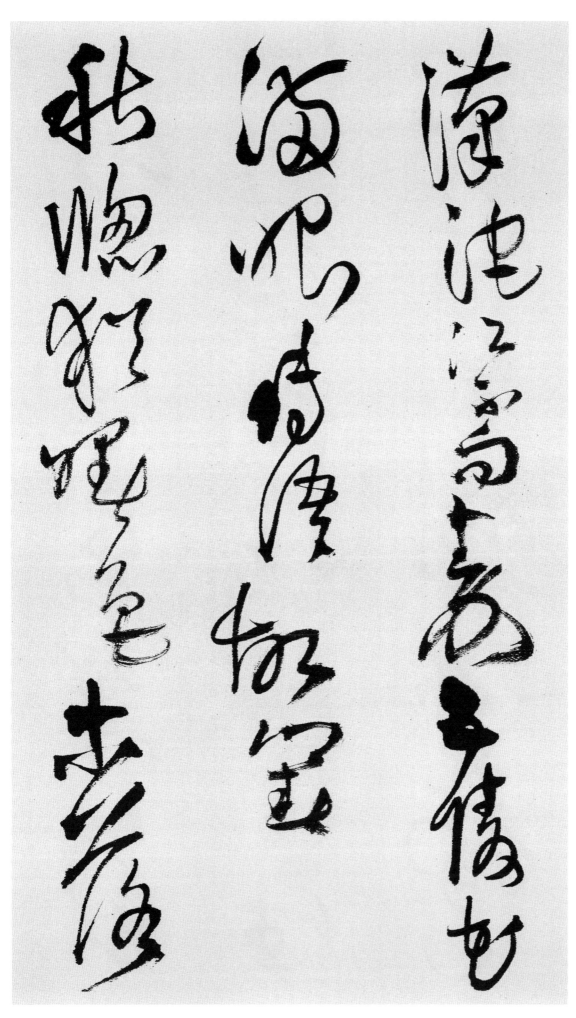

漢 한수 한
沱 물 이름 타
江 강 강
不 아니 불
向 향할 향
秦 진나라 진
五 다섯 오
陵 언덕 릉
花 꽃 화
滿 찰 만
眼 눈 안
傳 전할 전
語 말씀 어
故 옛 고
鄉 시골 향
春 봄 춘

③ **客亭**

秋 가을 추
牎 창 창
猶 오히려 유
曙 새벽 서
色 빛 색
木 나무 목
落 떨어질 락

更 다시 경
天 하늘 천
風 바람 풍
日 해 일
出 날 출
寒 찰 한
山 뫼 산
外 바깥 외
江 강 강
流 흐를 류
宿 잘 숙
霧 안개 무
中 가운데 중
聖 성인 성
朝 아침 조
無 없을 무
棄 버릴 기
物 물건 물
老 늙을 로
病 병 병
已 이미 이

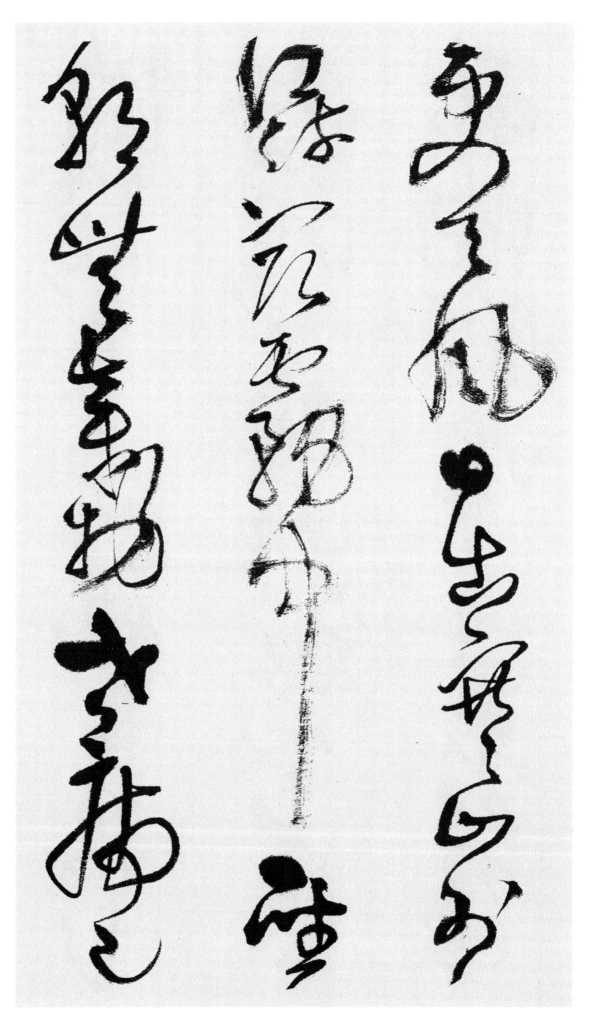

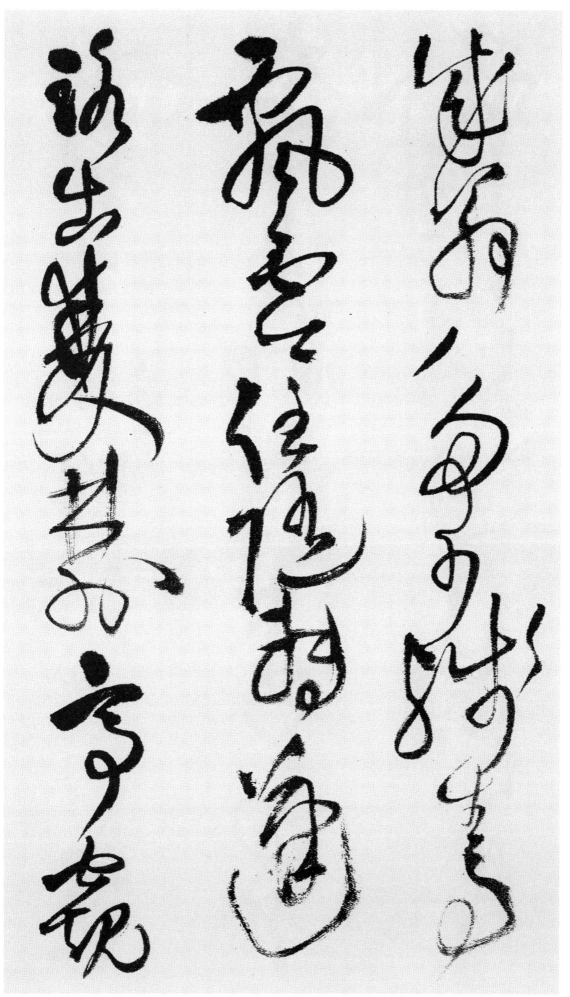

成 이룰 성
翁 늙은이 옹
多 많을 다
少 적을 소
殘 남을 잔
生 살 생
事 일 사
飄 흔들릴 표
零 떨어질 령
任 맡길 임
隨 따를 수
※오기로 1자 더 쓴 것임
轉 돌 전
蓬 쑥 봉

④ 登牛頭山亭子

路 길 로
出 날 출
雙 짝 쌍
林 수풀 림
外 바깥 외
亭 정자 정
窺 엿볼 규

萬 일만 만
井 우물 정
中 가운데 중
江 강 강
城 재 성
孤 외로울 고
照 비칠 조
日 날 일
山 뫼 산
谷 골 곡
遠 멀 원
含 머금을 함
風 바람 풍
兵 병사 병
革 가죽 혁
身 몸 신
將 장차 장
老 늙을 로
關 관세 관
河 물 하
信 편지 신
不 아니 불
通 통할 통
猶 오히려 유
殘 남을 잔
數 셈 수

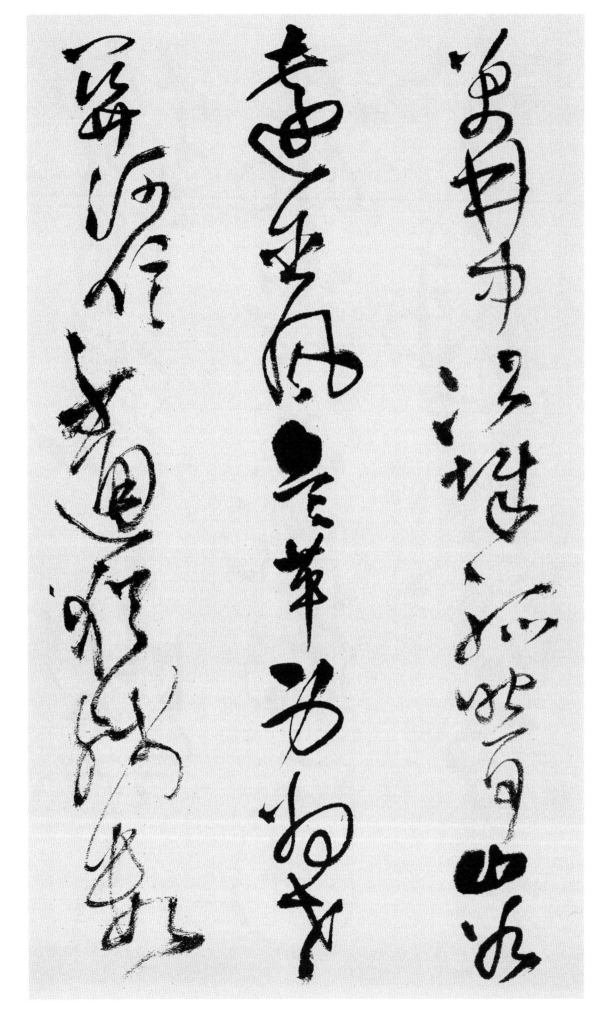

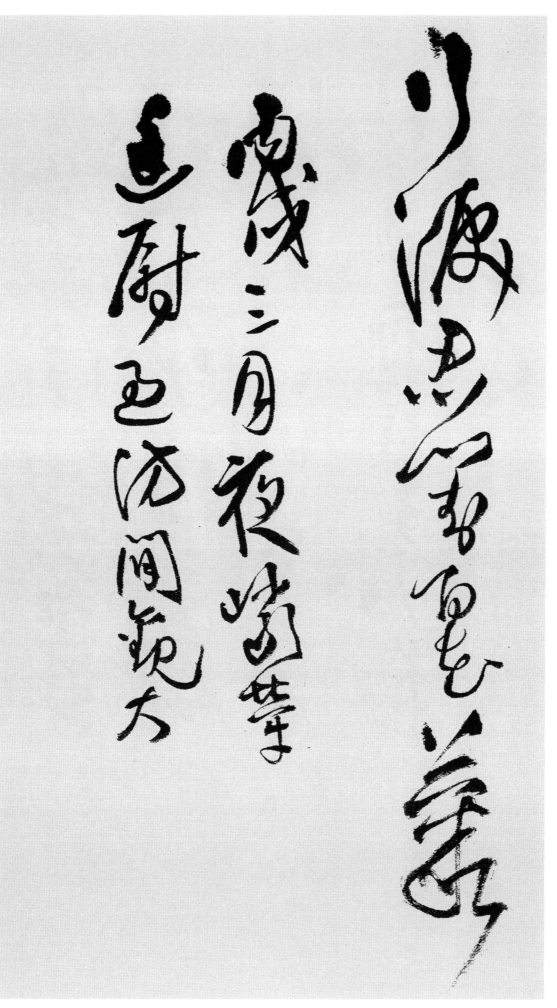

行 다닐 행
淚 눈물흐를 루
忍 참을 인
對 대할 대
百 일백 백
花 꽃 화
叢 모을 총

丙戌三月夜
巖舉廷尉過訪閒
觀大

觀佳帖戲書
子美詩爲二弟
仲和
王鐸 時五十五歲

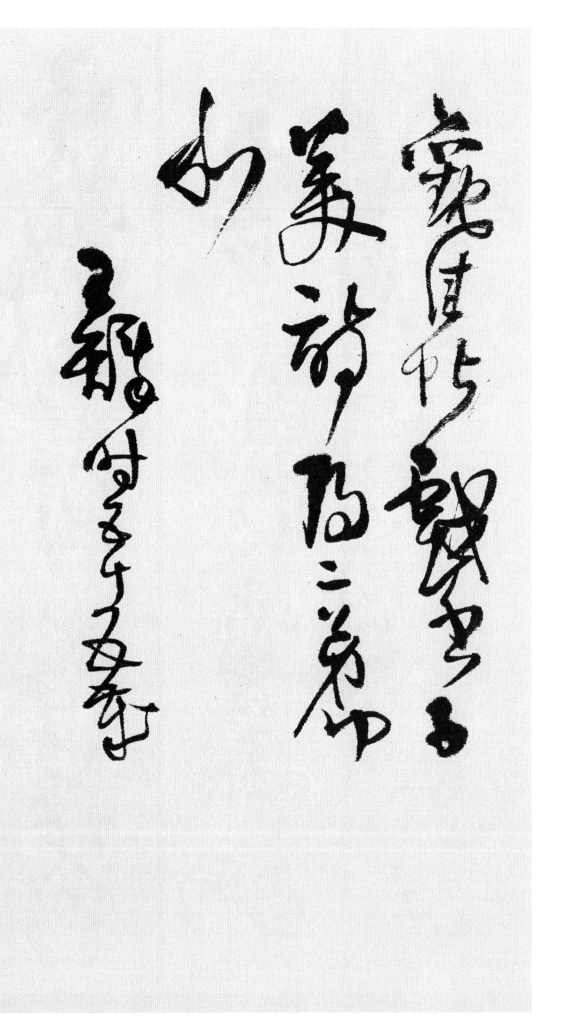

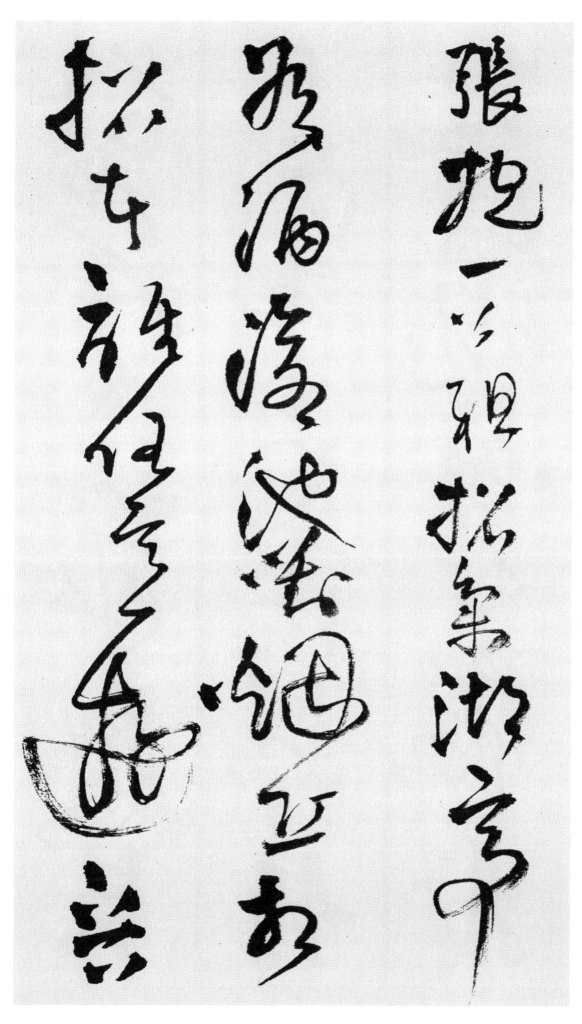

3. 王鐸詩
《贈張抱一
草書詩卷》

① 張抱一公祖
招集湖亭

有	있을 유
酒	술 주
滄	푸를 창
池	못 지
對	대할 대
烟	연기 연
丘	언덕 구
相	서로 상
招	부를 초
者	놈 자
誰	누구 수
任	맡길 임
意	뜻 의
遊	놀 유
晋	진나라 진

人	사람 인
唐	당나라 당
人	사람 인
曾	일찍 증
幾	몇 기
度	정도 도
泉	샘 천
水	물 수
溪	시내 계
水	물 수
還	돌아올 환
同	한가지 동
流	흐를 류
鐘	쇠북 종
鼓	북 고
此	이 차
城	재 성
鳴	울 명
白	흰 백
露	이슬 로
戎	오랑캐 융

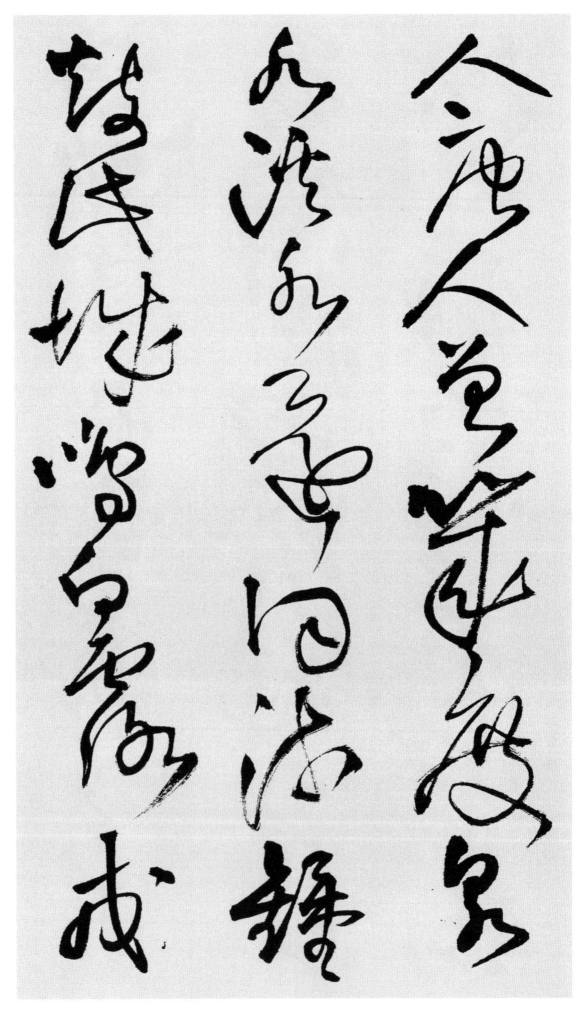

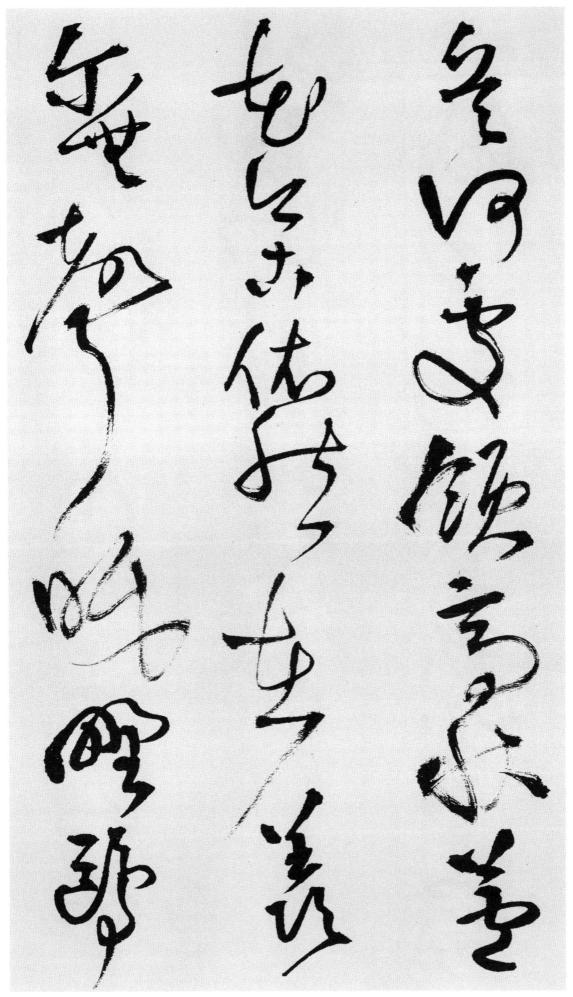

兵 병사 병
何 어찌 하
處 곳 처
領 거느릴 령
高 높을 고
秋 가을 추
蘆 갈대 로
花 꽃 화
今 이제 금
古 옛 고
依 의지할 의
然 그럴 연
在 있을 재
羨 부러울 선
爾 너 이
無 없을 무
聲 소리 성
眠 잠잘 면
野 들 야
鷗 갈매기 구

② 登嶽廟天中
　閣看山同友

四 넉 사
圍 두를 위
紫 자주 자
邏 순행할 라
坐 앉을 좌
相 서로 상
望 바랄 망
突 부딪힐 돌

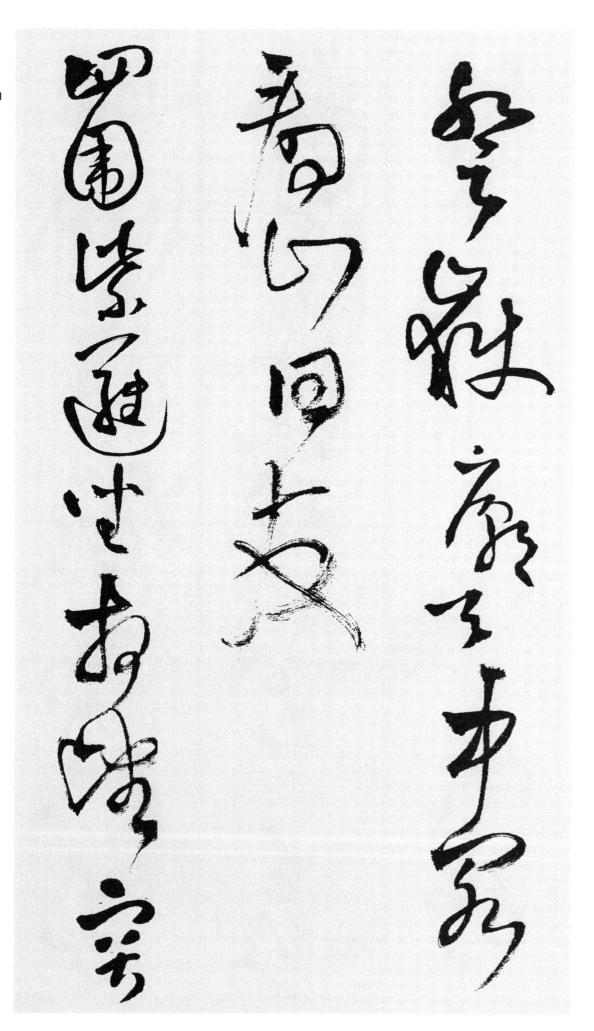

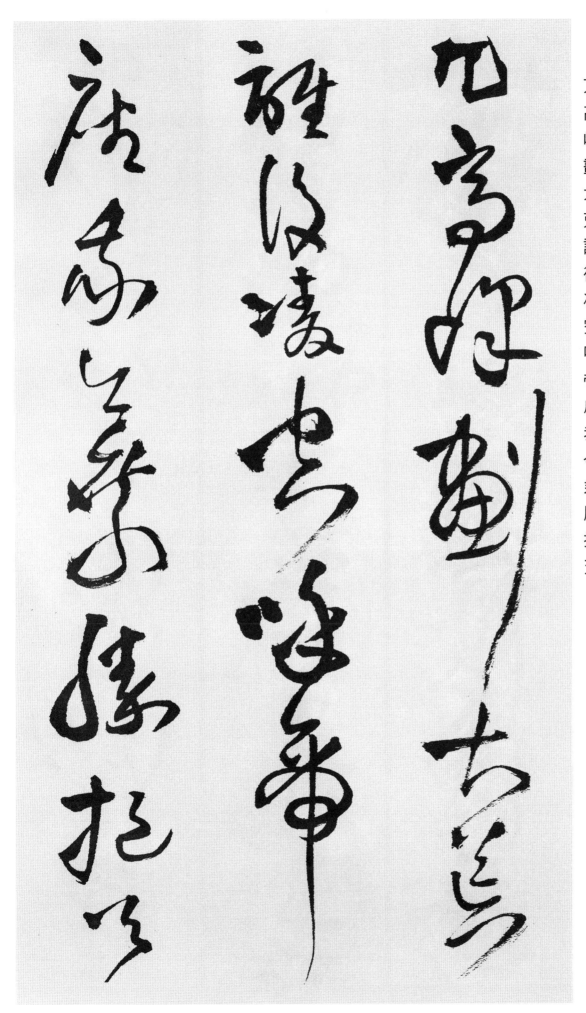

兀 우뚝할 올
高 높을 고
峰 봉우리 봉
劃 그을 획
大 큰 대
荒 거칠 황
誰 누구 수
復 다시 부
凌 업신여길 릉
空 빌 공
呼 부를 호
帝 임금 제
座 자리 좌
我 나 아
今 이제 금
乘 탈 승
勝 이길 승
挹 퍼낼 읍
天 하늘 천

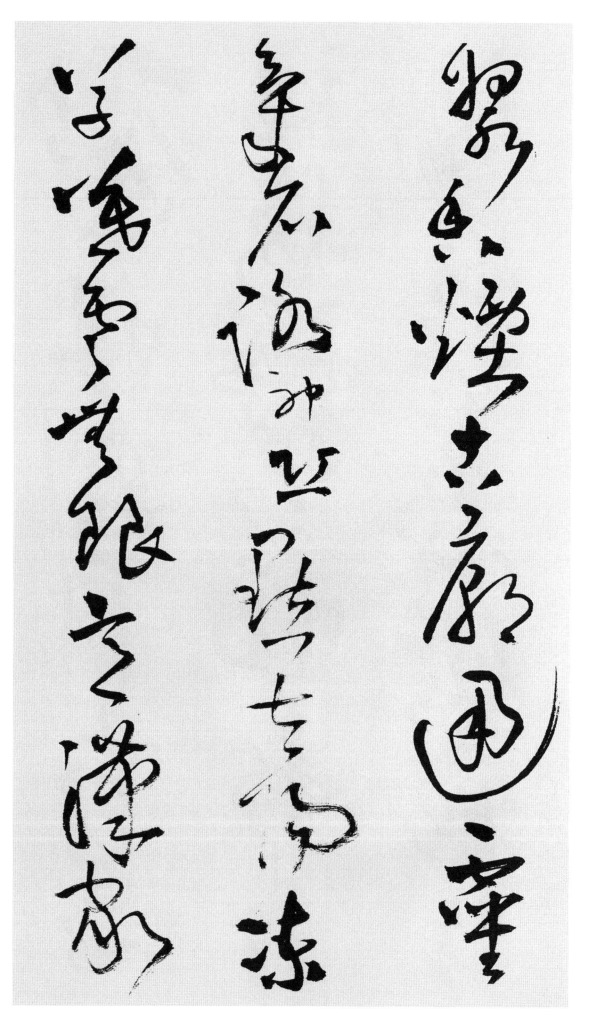

漿 미음 장
香 향기 향
煙 연기 연
古 옛 고
廟 사당 묘
通 통할 통
靈 신령 령
氣 기운 기
石 돌 석
路 길 로
神 귀신 신
丘 언덕 구
點 점 점
太 클 태
陽 볕 양
凍 얼 동
草 풀 초
暮 저물 모
雲 구름 운
無 없을 무
限 한정할 한
意 뜻 의
漢 한나라 한
家 집 가

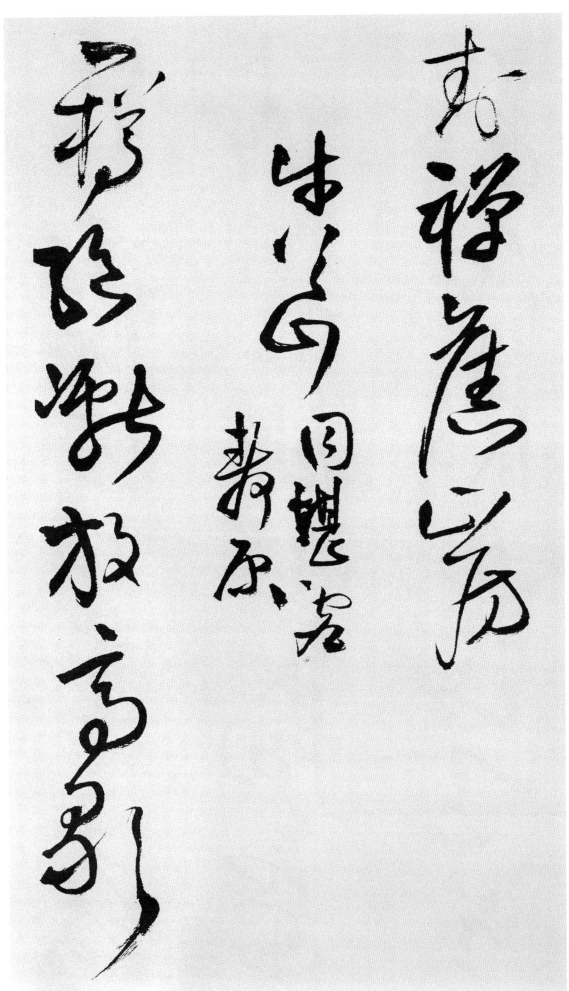

封 봉할 봉
禪 고요 선
舊 옛 구
山 뫼 산
房 방 방

③ 牛首山同堪
　虛靜原

一 한 일
樽 술단지 준
絶 뛰어날 절
巘 산높을 헌
放 놓을 방
高 높을 고
歌 노래 가

回 돌 회
首 머리 수
禪 고요 선
房 방 방
忘 잊을 망
轗 때못만날 감
軻 때못만날 가
旦 아침 단
樹 나무 수
晴 개일 청
分 나눌 분
天 하늘 천
目 눈 목
近 가까울 근
午 낮 오
帆 돛 범
氣 기운 기
挾 낄 협
海 바다 해
風 바람 풍
過 지날 과
山 뫼 산
吞 삼킬 탄
吳 오나라 오

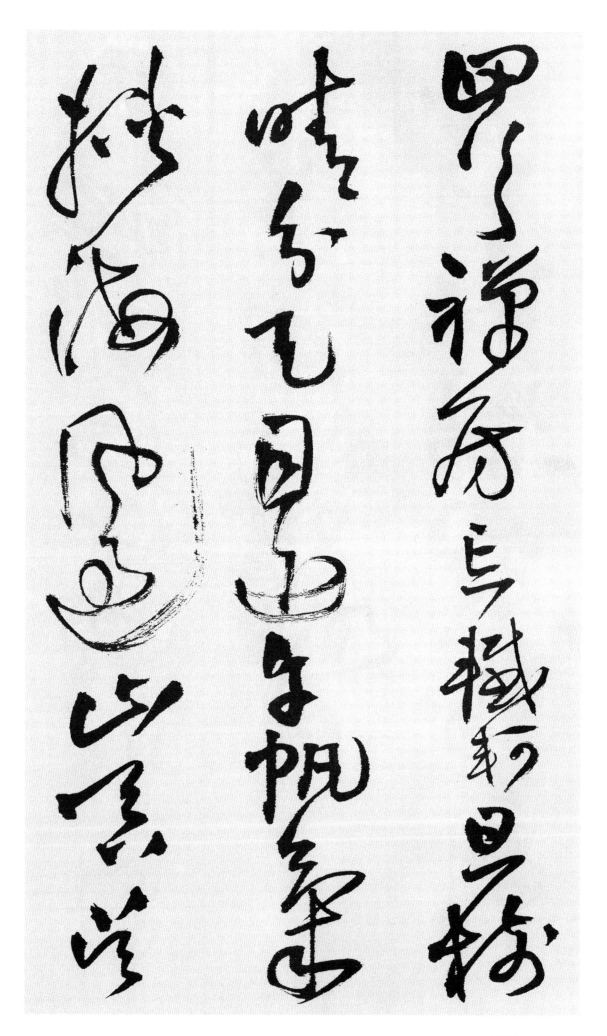

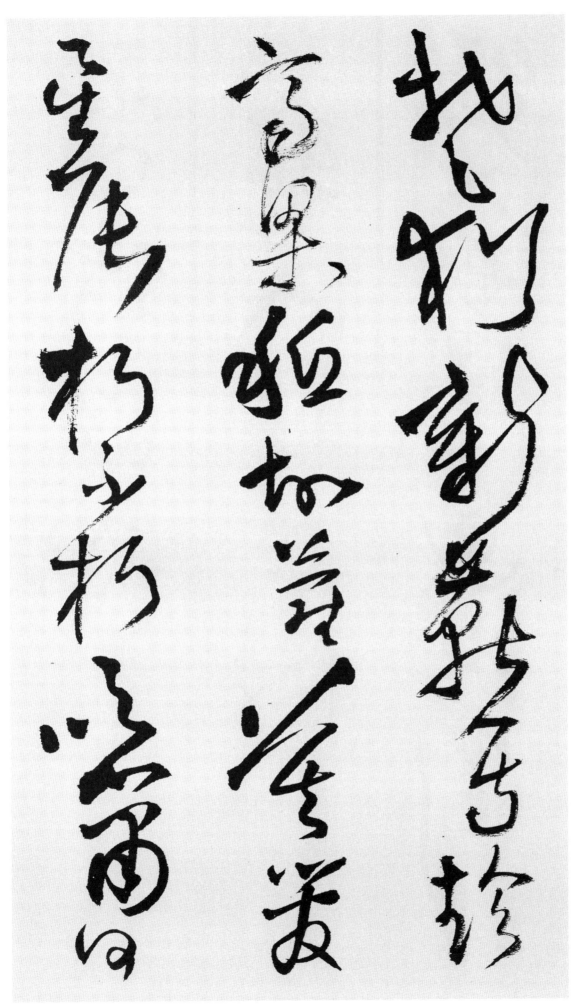

楚 초나라 초
猶 오히려 유
新 새 신
燕 제비 연
寺 절 사
趁 따를 진
齊 제나라 제
梁 양나라 량
秖 다만 지
故 옛 고
蘿 담쟁이덩굴 라
莫 말 막
管 관리할 관
星 별 성
辰 별 신
朽 썩을 후
不 아니 불
朽 썩을 후
吹 불 취
簫 퉁소 소
何 어찌 하

處 곳 처
倚 의지할 의
嵯 산높을 차
峨 산높을 아

④ 頻入

頻 자주 빈
入 들 입
長 길 장
安 편안 안
過 지날 과
九 아홉 구
衢 네거리 구

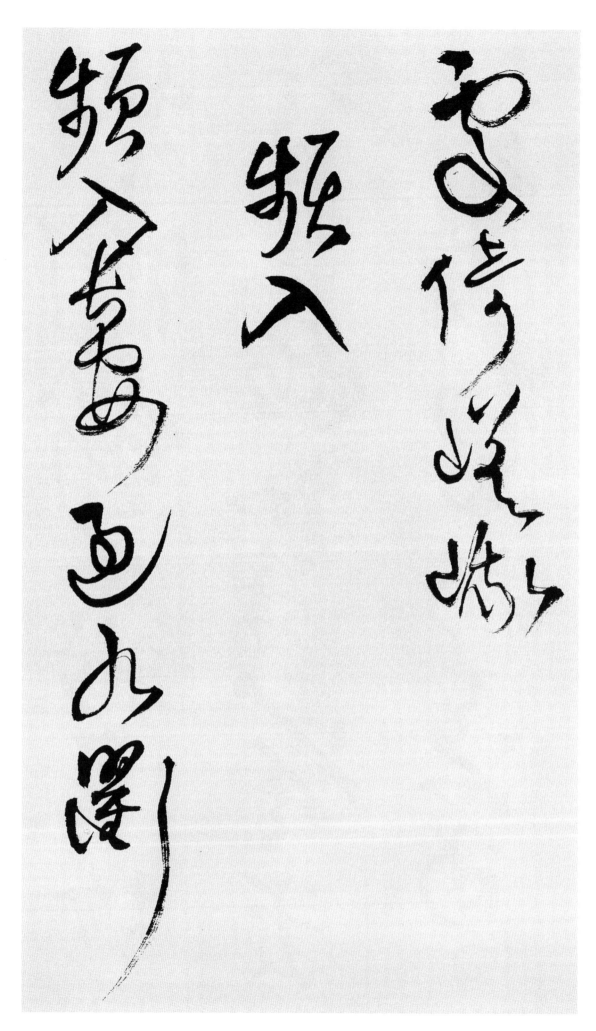

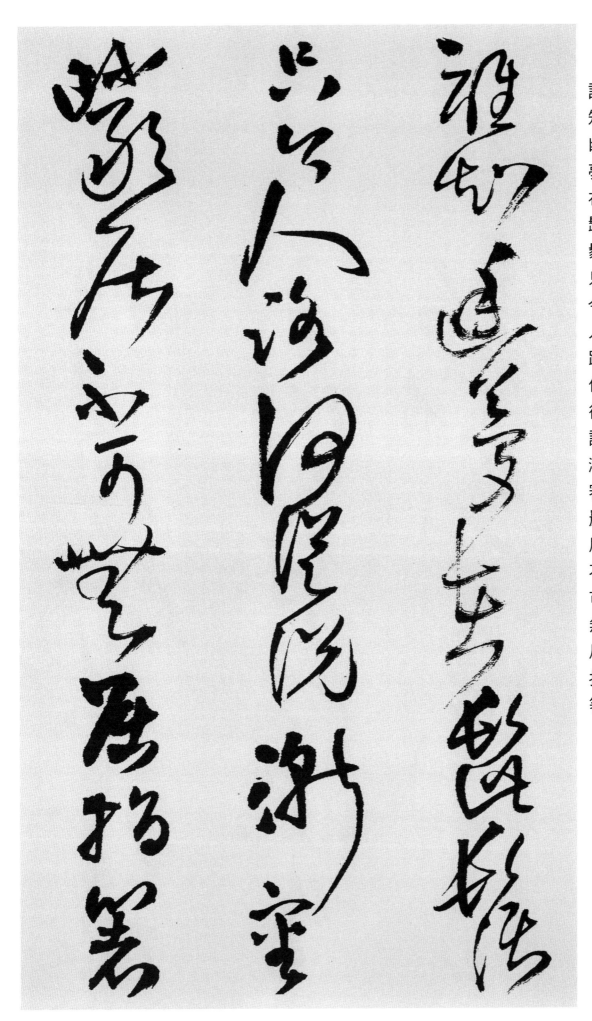

誰 누구 수
知 알 지
幽 그윽할 유
夢 꿈 몽
在 있을 재
髭 윗수염 자
鬚 아랫수염 수
只 다만 지
今 이제 금
人 사람 인
路 길 로
何 어찌 하
從 따를 종
說 말씀 설
漸 점점 점
審 살필 심
巖 바위 암
居 살 거
不 아니 불
可 옳을 가
無 없을 무
屈 굽을 굴
指 손가락 지
箸 젓가락 저

籌 산가지 주
賒 세낼 사
日 해 일
月 달 월
傷 상처입을 상
心 마음 심
戎 오랑캐 융
旅 나그네 려
滿 찰 만
江 강 강
湖 호수 호
此 이 차
生 날 생
休 쉴 휴
外 바깥 외
韜 숨을 도
眞 참 진
處 곳 처
錦 비단 금
瑟 비파 슬
琪 옥이름 기
華 화려할 화
待 기다릴 대

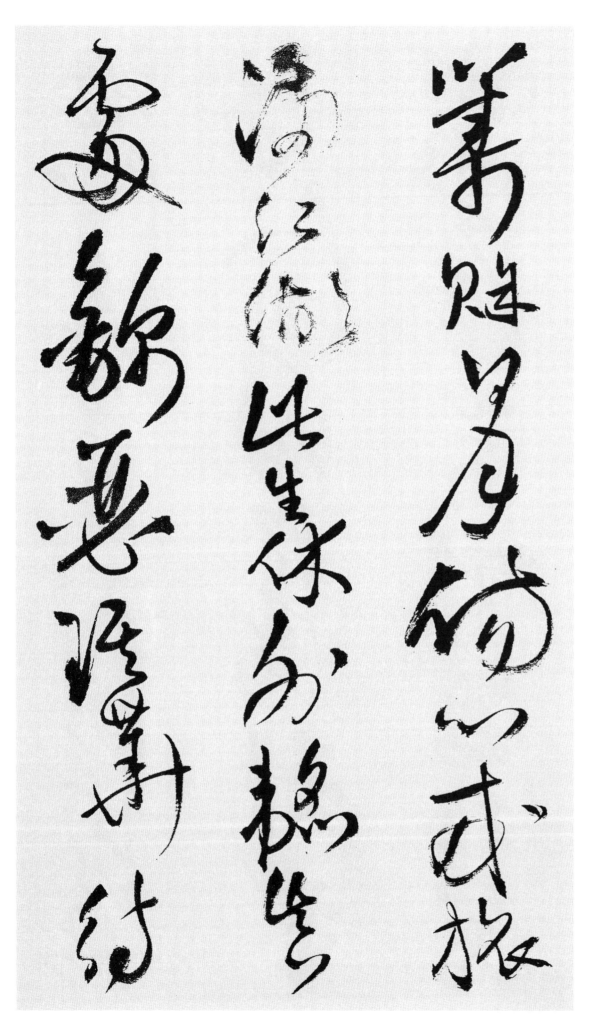

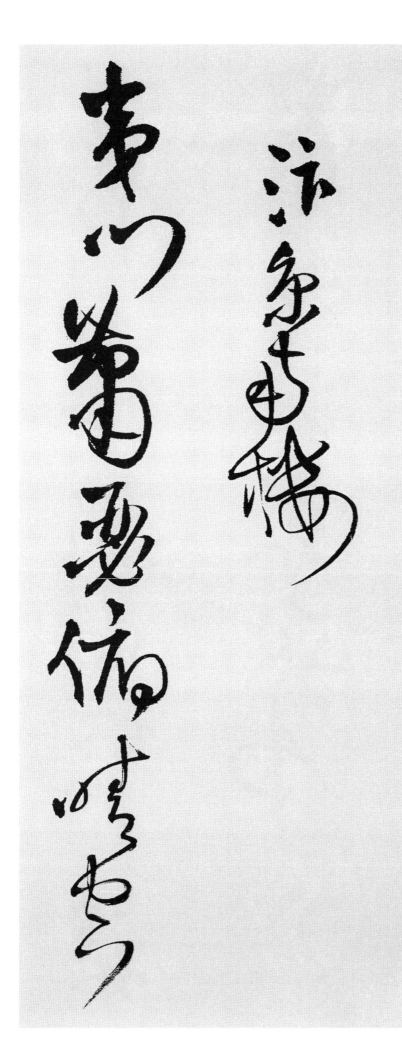

萬 일만 만
事 일 사
欷 흐느껴울 희
歔 울 허
向 향할 향
此 이 차
中 가운데 중
梁 들보 량
苑 정원 원
池 못 지
臺 누대 대
新 새 신
萑 익모초 추
葦 갈대 위
宋 송나라 송
家 집 가
艮 고생 간
嶽 높은산 악
老 늙을 로
蓍 톱풀 시
叢 모을 총
牧 칠 목
人 사람 인

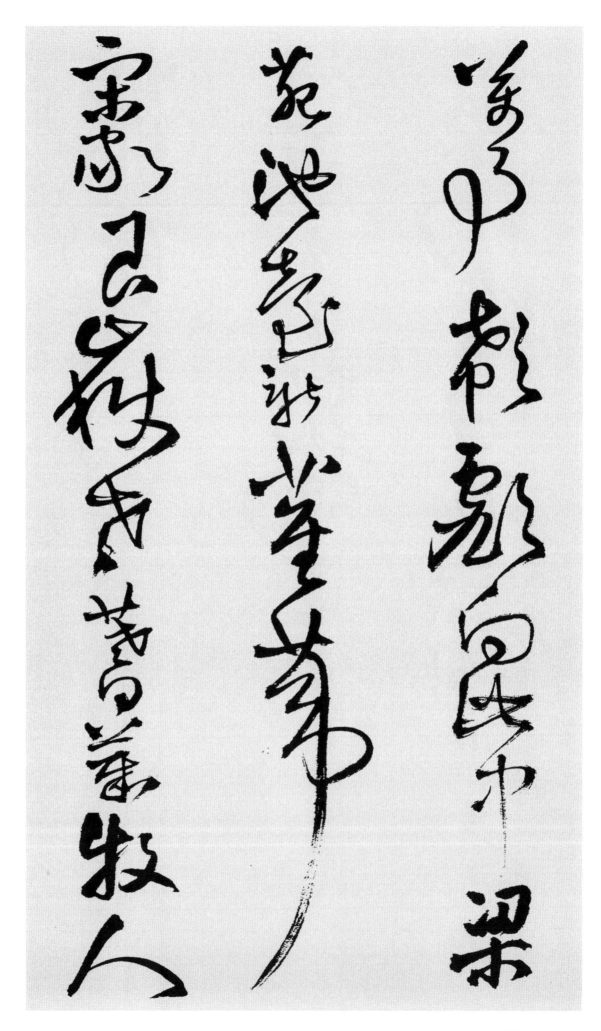

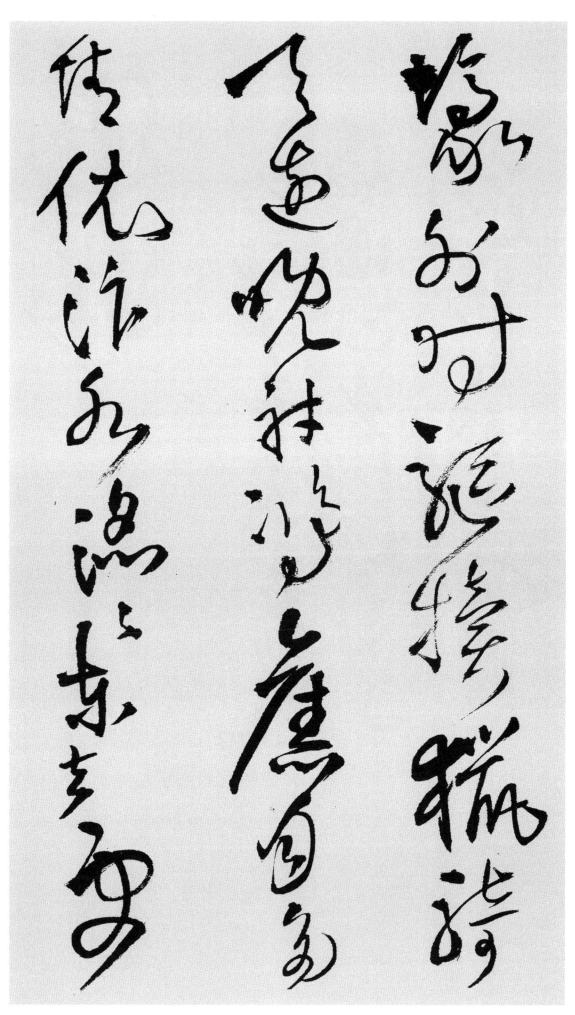

壕 해자 호
外 바깥 외
時 때 시
驅 몰 구
犢 송아지 독
獵 사냥할 렵
騎 말탈 기
天 하늘 천
遠 멀 원
晩 늦을 만
射 쏠 사
鴻 기러기 홍
舊 옛 구
月 달 월
多 많을 다
情 정 정
依 의지할 의
汴 물이름 변
水 물 수
滔 흐를 도
滔 흐를 도
東 동녘 동
去 갈 거
更 더욱 경

朦 흐릴 몽
朧 흐릴 롱

崇禎十五年三月夜
洪洞同邑弟王鐸
具草 抱翁公祖
教正

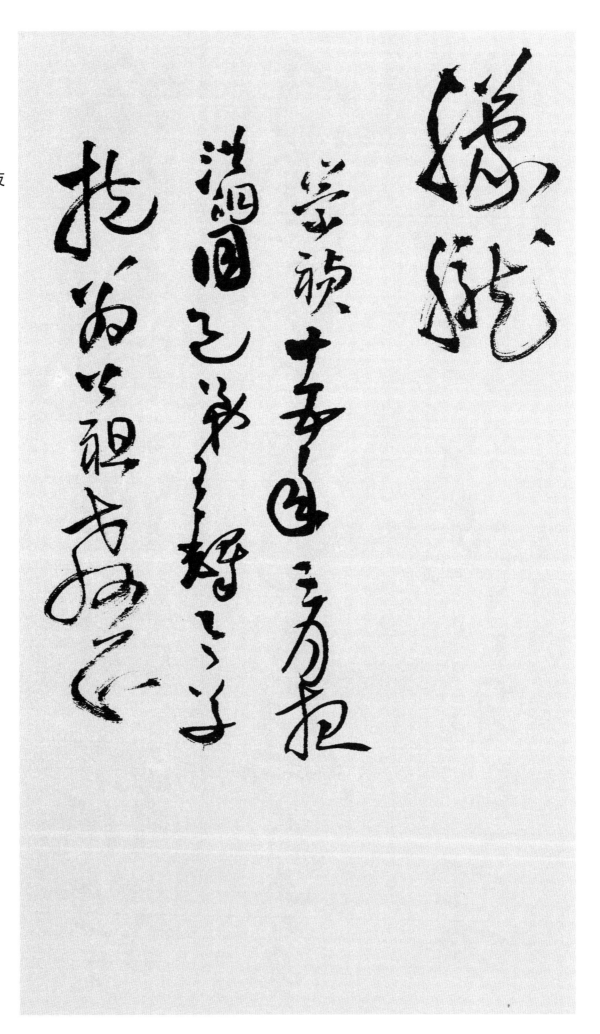

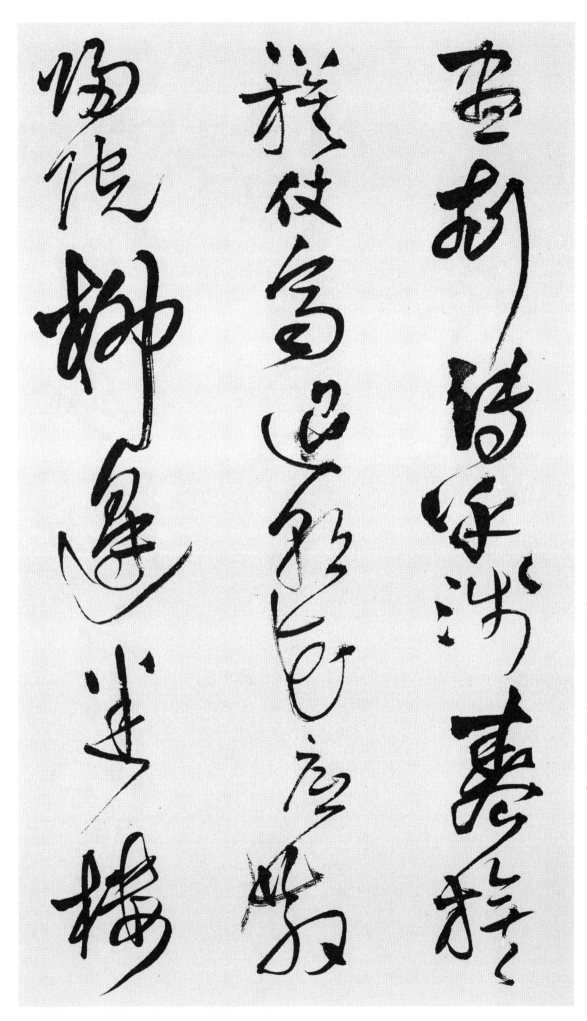

4. 杜甫詩《五言律詩五首》

① 晩出左掖

晝	낮 주
刻	새길 각
傳	전할 전
呼	부를 호
淺	얕을 천
春	봄 춘
旗	기 기
簇	모일 족
仗	지팡이 장
齊	가지런할 제
退	물러날 퇴
朝	아침 조
花	꽃 화
底	낮을 저
散	흩어질 산
歸	돌아갈 귀
院	집 원
柳	버들 류
邊	가 변
迷	미혹할 미
樓	다락 루

雪 눈 설
融 화할 융
城 재 성
濕 젖을 습
宮 궁궐 궁
雲 구름 운
去 갈 거
殿 대궐 전
低 낮을 저
避 피할 피
人 사람 인
焚 불태울 분
諫 간할 간
草 풀 초
騎 말 탈 기
馬 말 마
欲 하고자할 욕
鷄 닭 계
栖 쉴 서

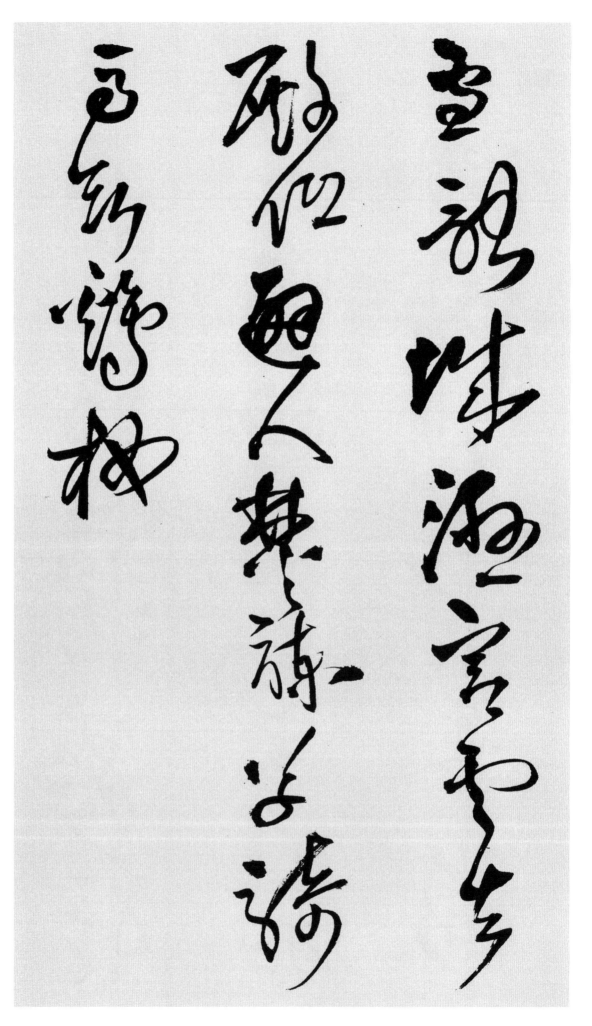

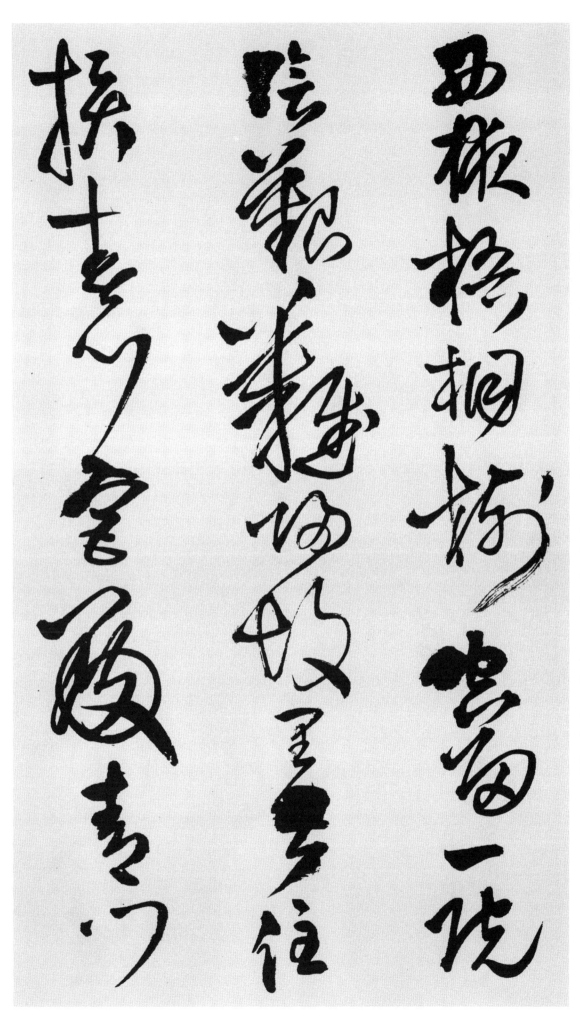

② **送賈閣老出汝州**

西	서녘 서
掖	곁들 액
梧	오동나무 오
桐	오동나무 동
樹	나무 수
空	빌 공
留	머무를 류
一	한 일
院	집 원
陰	그늘 음
艱	고생 간
難	어려울 난
歸	돌아갈 귀
故	옛 고
里	마을 리
去	갈 거
住	살 주
損	덜 손
春	봄 춘
心	마음 심
宮	궁궐 궁
殿	대궐 전
靑	푸를 청
門	문 문

隔 떨어질 격
雲 구름 운
山 뫼 산
紫 자주 자
邏 순행할 라
深 깊을 심
人 사람 인
生 날 생
五 다섯 오
馬 말 마
貴 귀할 귀
莫 말 막
受 받을 수
二 두 이
毛 털 모
侵 침노할 침

③ **送翰林張司馬南海勒碑**

冠 갓 관
冕 면류관 면
通 통할 통
南 남녘 남
極 다할 극
文 글월 문
章 글 장

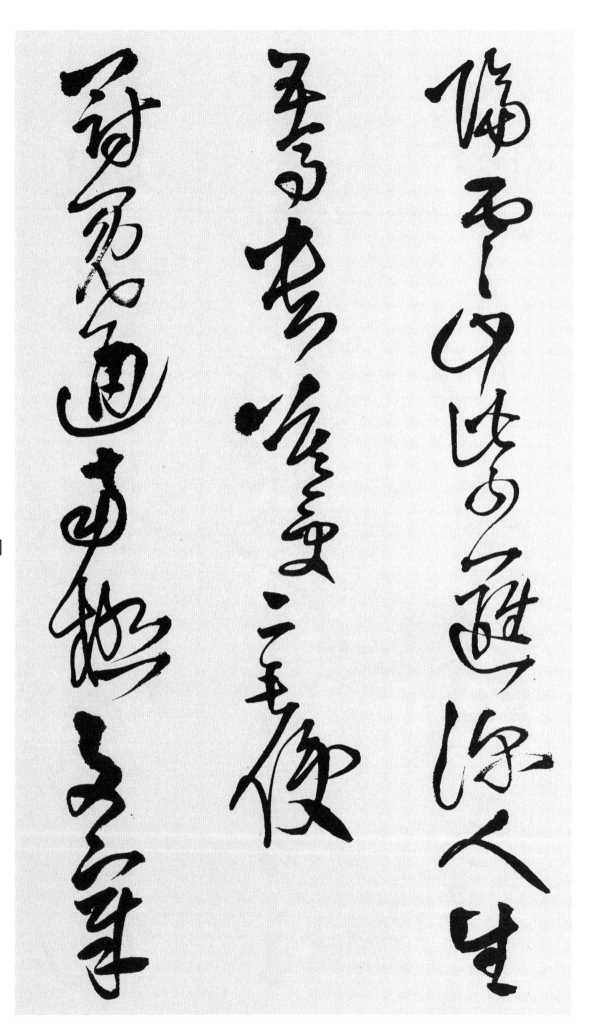

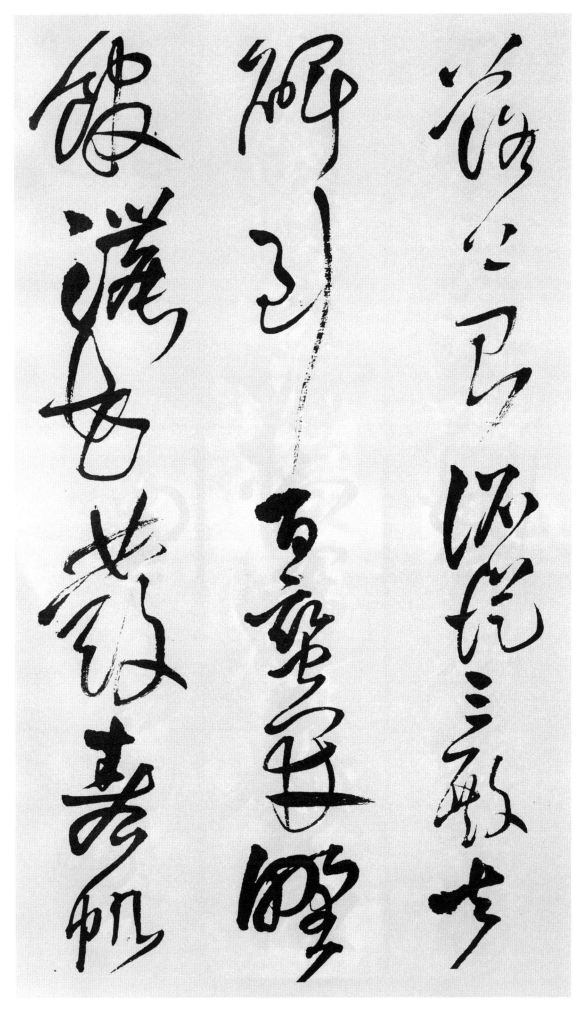

落 떨어질 락
上 윗 상
臺 누대 대
詔 조서 조
從 따를 종
三 석 삼
殿 대궐 전
去 갈 거
碑 비석 비
到 이를 도
百 일백 백
蠻 오랑캐 만
開 열 개
野 들 야
館 객관 관
濃 짙을 농
花 꽃 화
發 필 발
春 봄 춘
帆 돛대 범

細 가늘 세
雨 비 우
來 올 래
不 아닐 부
知 알 지
滄 서늘할 창
海 바다 해
上 위 상
天 하늘 천
遣 보낼 견
幾 몇 기
時 때 시
來 올 래
※작가가 오기로 더 쓴것
回 돌 회

④ 憶弟

且 또 차
喜 기쁠 희
河 물 하
南 남녘 남
定 정할 정
不 아니 불
問 물을 문
鄴 땅 이름 업
城 재 성
圍 두를 위

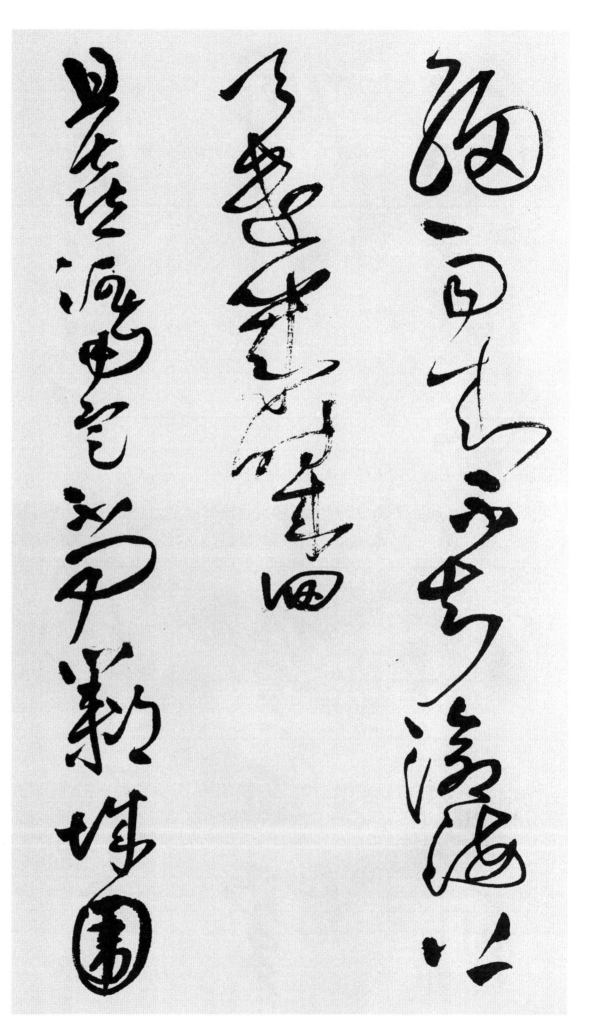

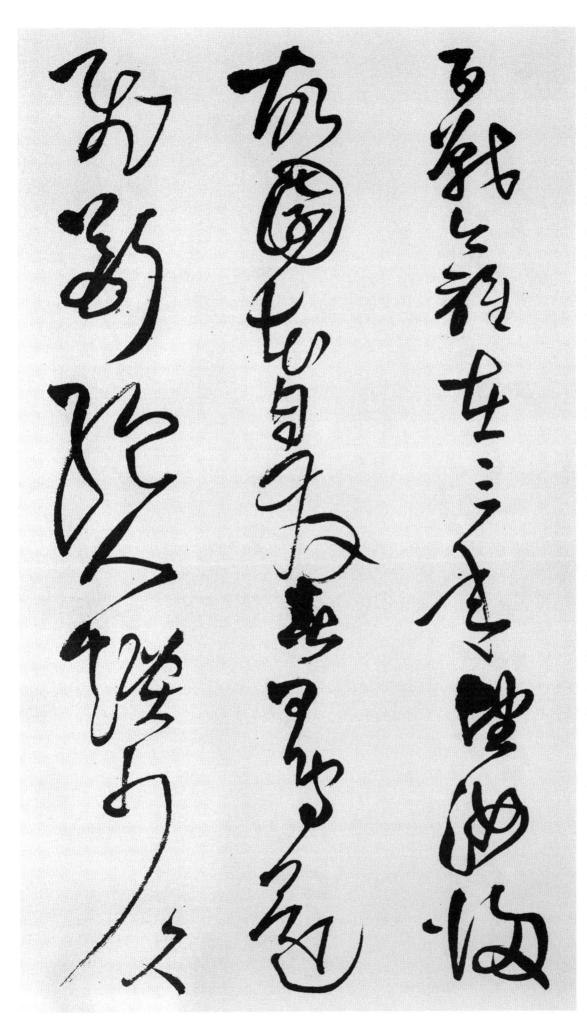

百 일백 백
戰 싸움 전
今 이제 금
誰 누구 수
在 있을 재
三 석 삼
年 해 년
望 바랄 망
汝 너 여
歸 돌아갈 귀
故 연고 고
園 동산 원
花 꽃 화
自 스스로 자
發 필 발
春 봄 춘
日 날 일
鳥 새 조
還 돌아올 환
飛 날 비
斷 끊을 단
絕 끊을 절
人 사람 인
煙 연기 연
少 적을 소
※작가가 오기함
久 오랠 구

東 동녘 동
西 서녘 서
消 사라질 소
息 쉴 식
稀 드물 희

⑤ 觀安西兵過
　赴關中待命

奇 기이할 기
兵 병사 병
不 아닐 부
在 있을 재
衆 무리 중
萬 일만 만
馬 말 마
救 구원할 구
中 가운데 중
原 근원 원
談 말씀 담
咲 웃음 소
無 없을 무
河 물 하
北 북녘 북
心 마음 심
肝 간 간
奉 받들 봉
至 이를 지

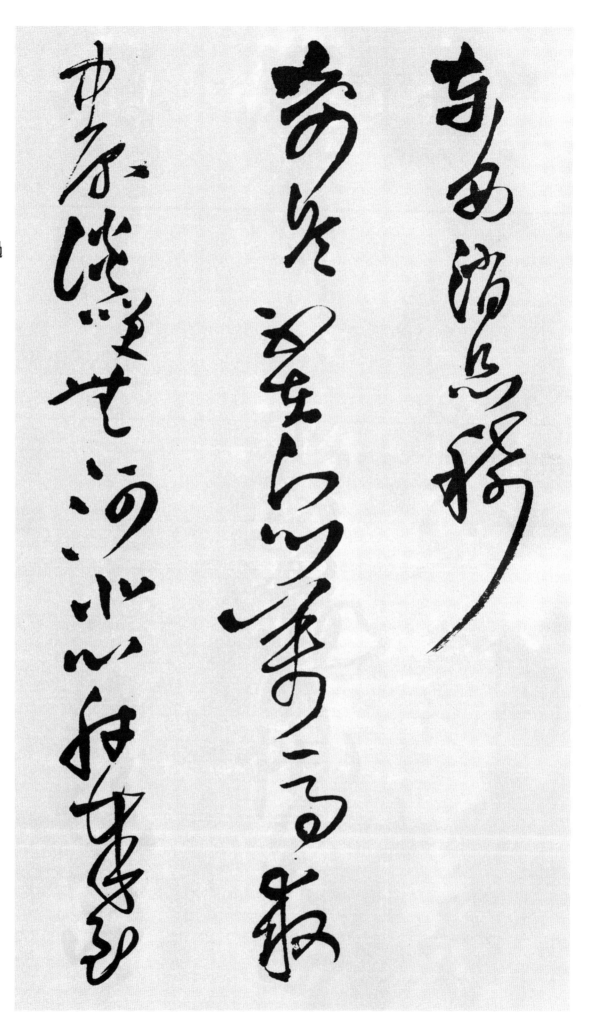

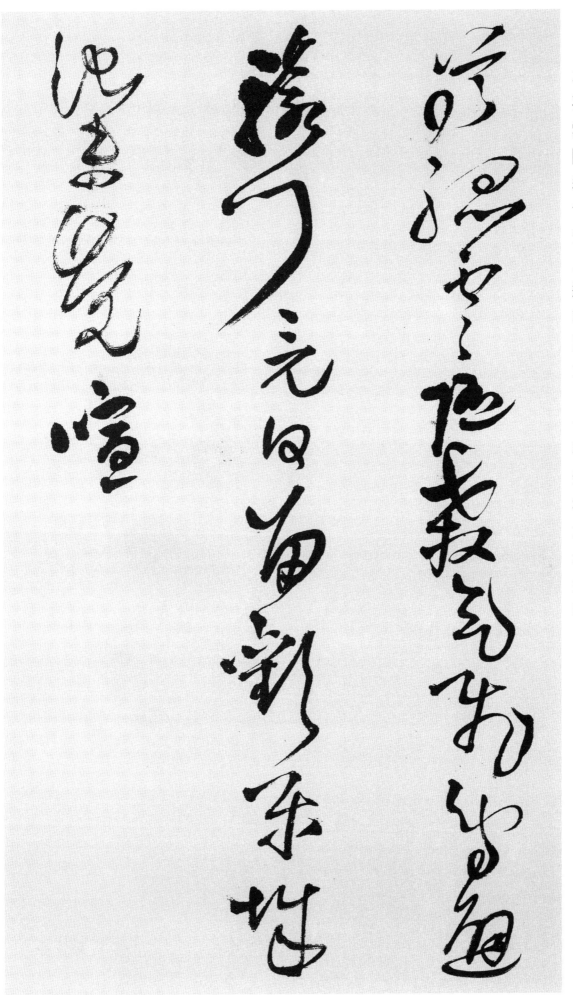

尊 높을 존
孤 외로울 고
雲 구름 운
隨 따를 수
殺 죽일 살
气 기운 기
飛 날 비
鳥 새 조
避 달아날 피
轅 멍에 원
門 문 문
竟 필경
日 날 일
留 머무를 류
歡 환영할 환
樂 즐거울 락
城 재 성
池 못 지
未 아닐 미
覺 깨달을 각
喧 시끄러울 훤

丁亥端陽日
洪洞王鐸
爲太峰老親翁

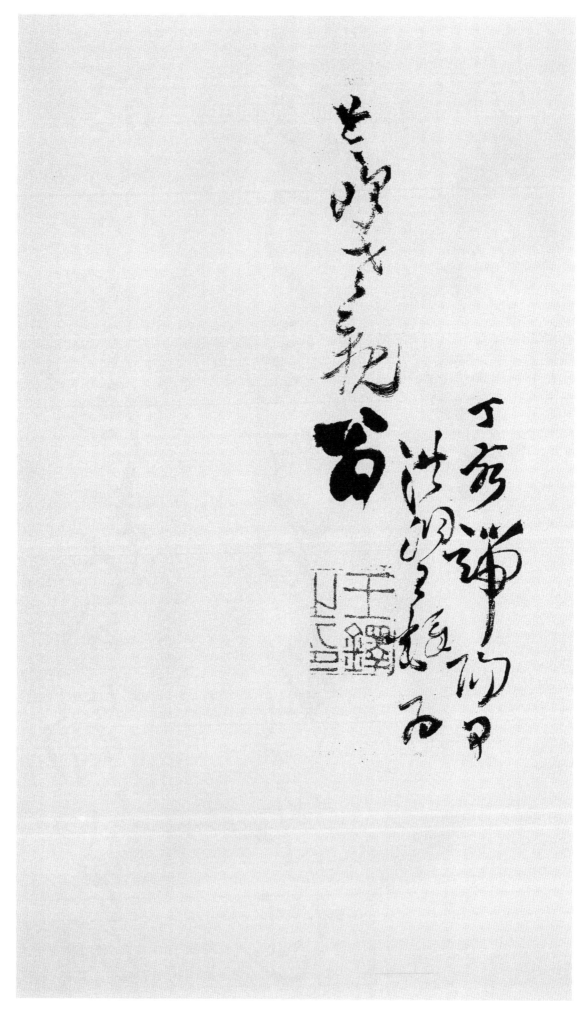

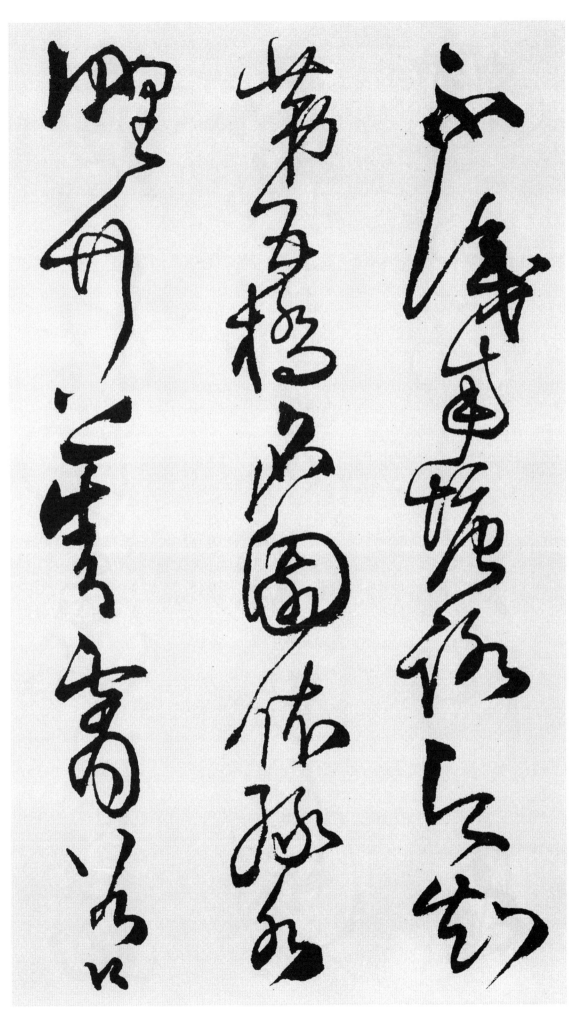

① 杜甫詩 部鄭
　廣文遊何將
　軍山林十首
　中一

不 아니 불
識 알 식
南 남녘 남
塘 못 당
路 길 로
今 이제 금
知 알 지
第 차례 제
五 다섯 오
橋 다리 교
名 이름 명
園 동산 원
依 의지할 의
綠 푸를 록
水 물 수
野 들 야
竹 대 죽
上 위 상
青 푸를 청
霄 하늘 소
谷 계곡 곡
口 입 구

舊 옛 구
相 서로 상
得 얻을 득
濠 해자 호
梁 들보 량
同 한가지 동
見 볼 견
招 부를 초
從 쫓을 종
來 올 래
爲 하 위
幽 머금을 유
興 흥할 흥
未 아닐 미
惜 안타까울 석
馬 말 마
蹄 말발굽 제
遙 멀 요

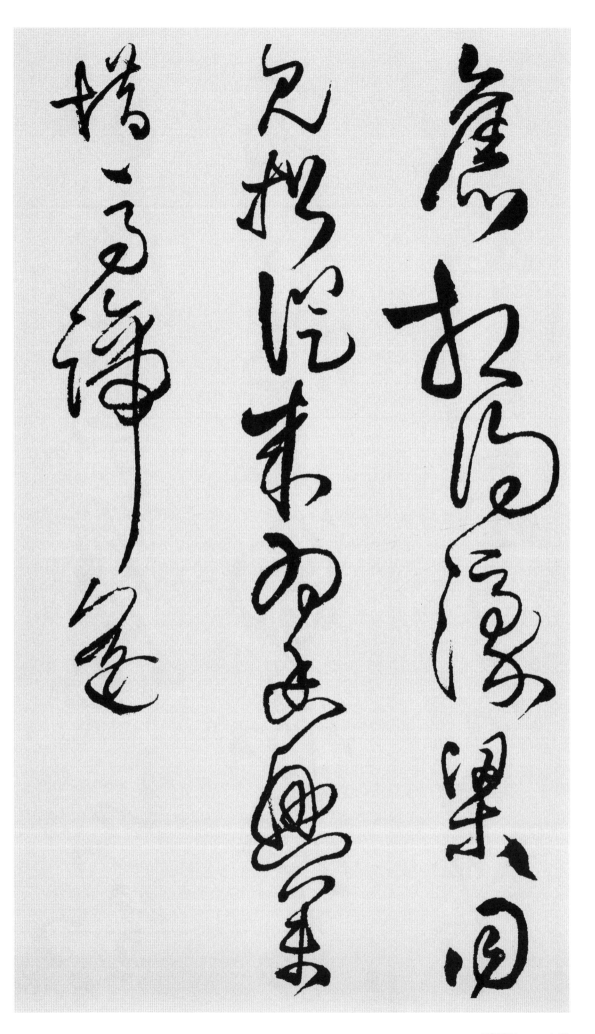

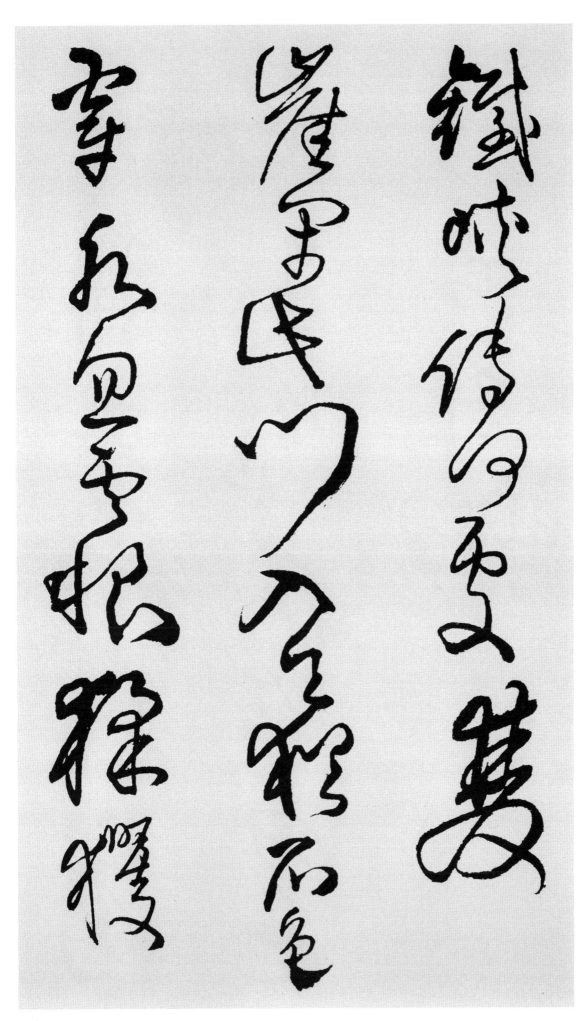

② 杜甫詩 瞿唐
　　兩崖

鐵 쇠 철
峽 골짜기 협
傳 전할 전
何 어찌 하
處 곳 처
雙 둘 쌍
崖 낭떠러지 애
閉 닫을 폐
此 이 차
門 문 문
入 들 입
天 하늘 천
猶 오히려 유
石 돌 석
色 빛 색
穿 뚫을 천
水 물 수
忽 문득 홀
雲 구름 운
根 뿌리 근
猱 원숭이 노
玃 원숭이 확

鬚 수염 수
髯 수염 염
古 옛 고
蛟 교룡 교
龍 용 룡
窟 굴 굴
宅 집 택
尊 높일 존
羲 밝을 희
和 될 화
冬 겨울 동
馭 말부릴 어
近 가까울 근
愁 근심 수
畏 두려울 외
日 해 일
車 수레 거
翻 날 번

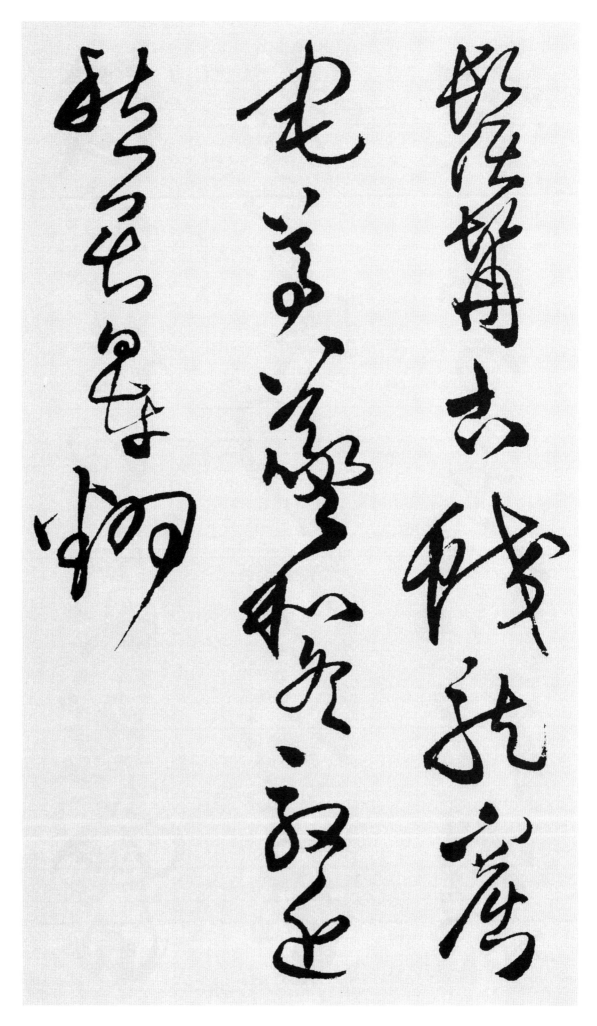

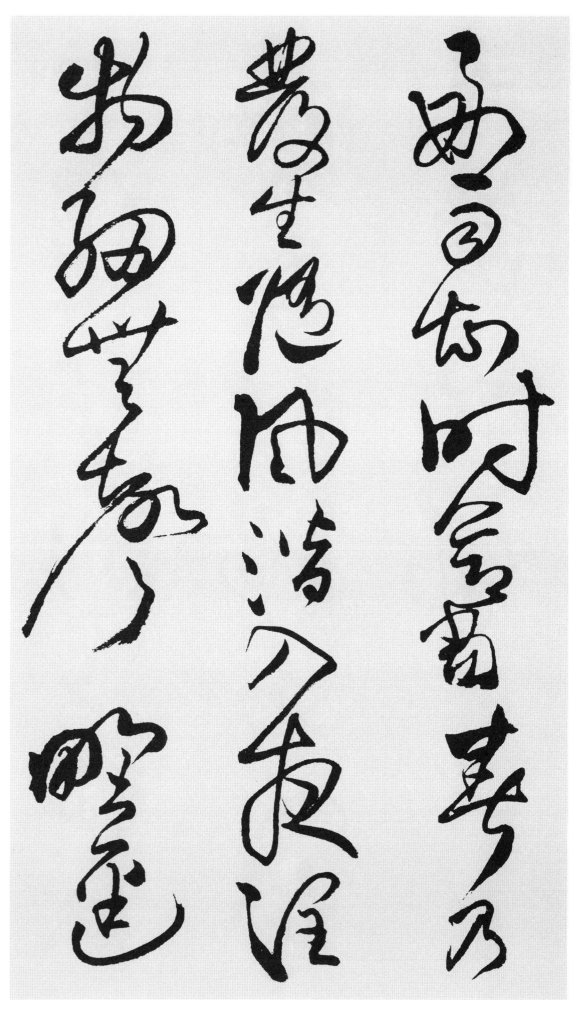

③ **杜甫詩 春夜
喜雨**

好 좋을 호
雨 비 우
知 알 지
時 때 시
節 절기 절
當 당할 당
春 봄 춘
乃 이에 내
發 필 발
生 날 생
隨 따를 수
風 바람 풍
潛 잠길 잠
入 들 입
夜 밤 야
潤 윤택할 윤
物 사물 물
細 가늘 세
無 없을 무
聲 소리 성
野 들 야
逕 길 경

雲 구름 운
俱 갖출 구
黑 검을 흑
江 강 강
船 배 선
火 불 화
獨 홀로 독
明 밝을 명
曉 새벽 효
看 볼 간
紅 붉을 홍
濕 젖을 습
處 곳 처
花 꽃 화
重 무거울 중
錦 비단 금
官 벼슬 관
城 재 성

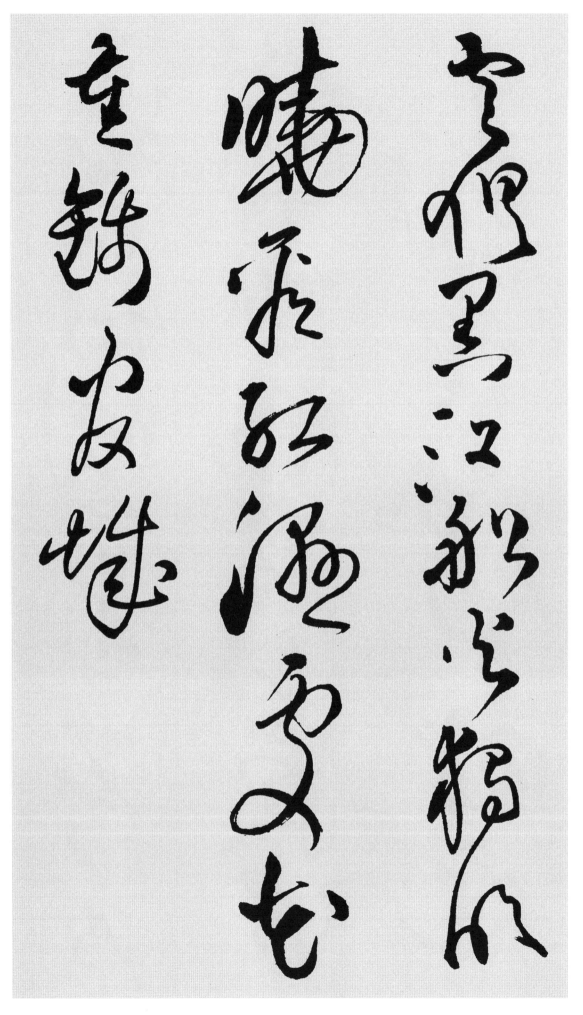

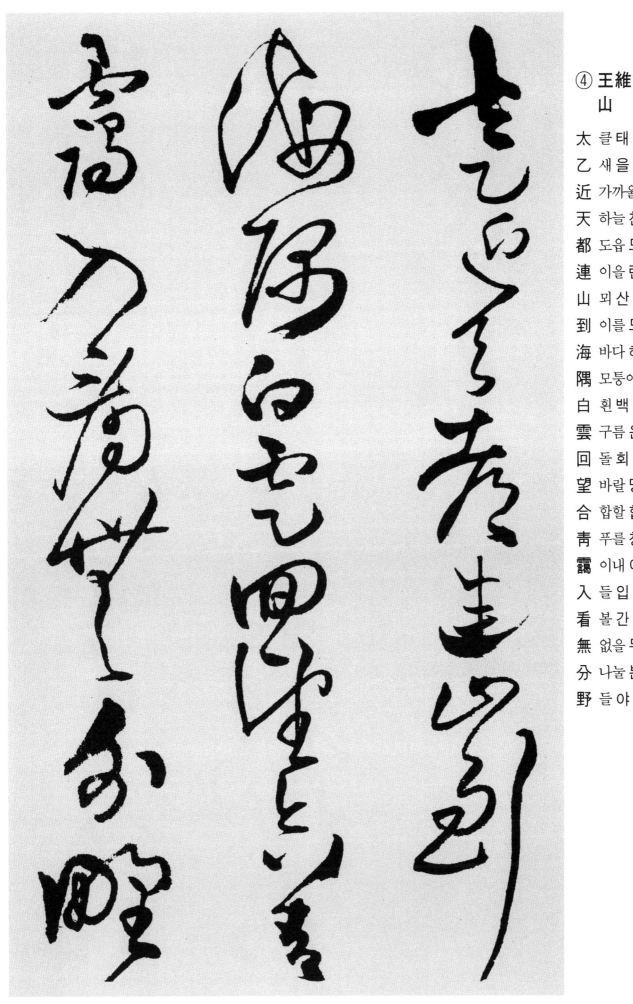

④ **王維詩 終南山**

太 클태
乙 새을
近 가까울 근
天 하늘 천
都 도읍 도
連 이을 련
山 뫼 산
到 이를 도
海 바다 해
隅 모퉁이 우
白 흰 백
雲 구름 운
回 돌 회
望 바랄 망
合 합할 합
青 푸를 청
靄 이내 애
入 들 입
看 볼 간
無 없을 무
分 나눌 분
野 들 야

中 가운데 중
峰 봉우리 봉
變 변할 변
陰 그늘 음
晴 개일 청
衆 무리 중
壑 골 학
殊 다를 수
欲 하고자할 욕
投 던질 투
人 사람 인
處 곳 처
宿 묵을 숙
隔 떨어질 격
水 물 수
問 물을 문
樵 나무땔 초
夫 사내 부

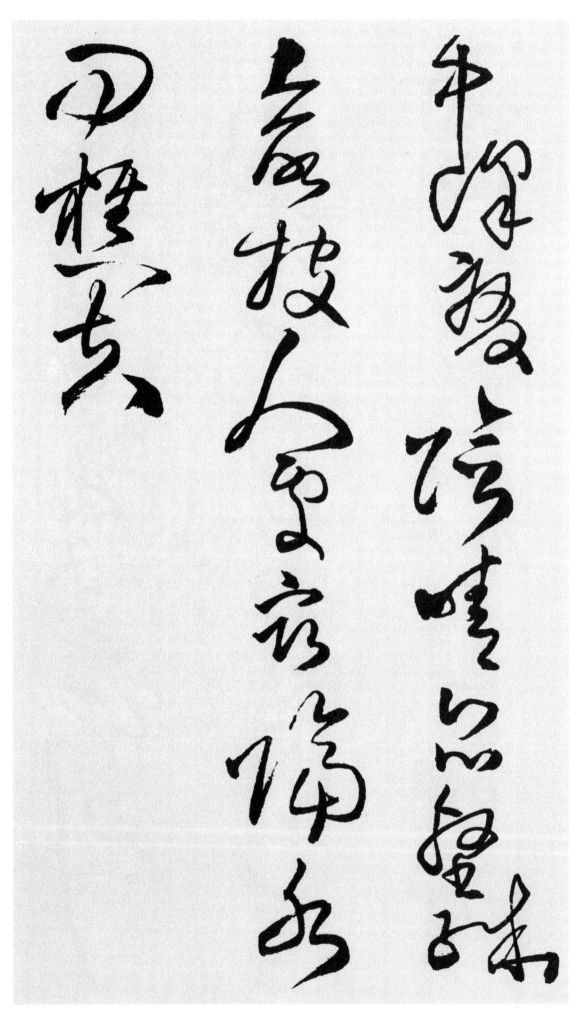

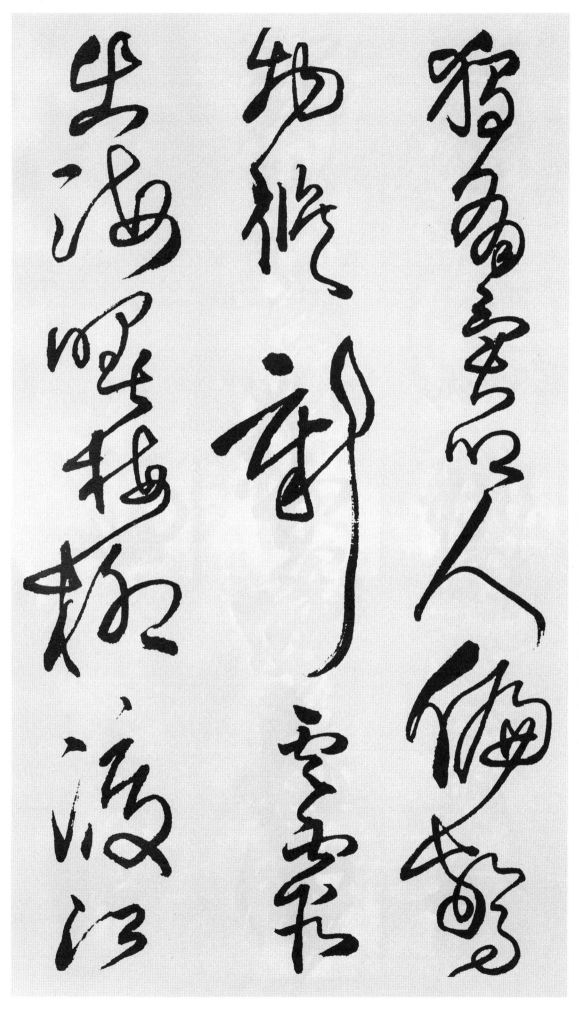

⑤ **杜審言詩 和 晉陵陸丞早 春游望**

獨 홀로 독
有 있을 유
異 다를 이
鄉 시골 향
※상기 2자는 오기임
宦 벼슬 환
遊 놀 유
※끝에 표기됨
人 사람 인
偏 치우칠 편
驚 놀랄 경
物 사물 물
候 절기 후
新 새 신
雲 구름 운
霞 노을 하
出 날 출
海 바다 해
曙 새벽 서
梅 매화 매
柳 버들 류
渡 건널 도
江 강 강

春 봄 춘
淑 맑을 숙
氣 기운 기
催 재촉할 최
黃 누를 황
鳥 새 조
晴 개일 청
光 빛 광
轉 돌 전
綠 푸를 록
蘋 개구리밥 빈
忽 문득 홀
聞 들을 문
歌 노래 가
古 옛 고
調 곡조 조
歸 돌아갈 귀
思 생각 사
欲 하고자할 욕
沾 적실 첨

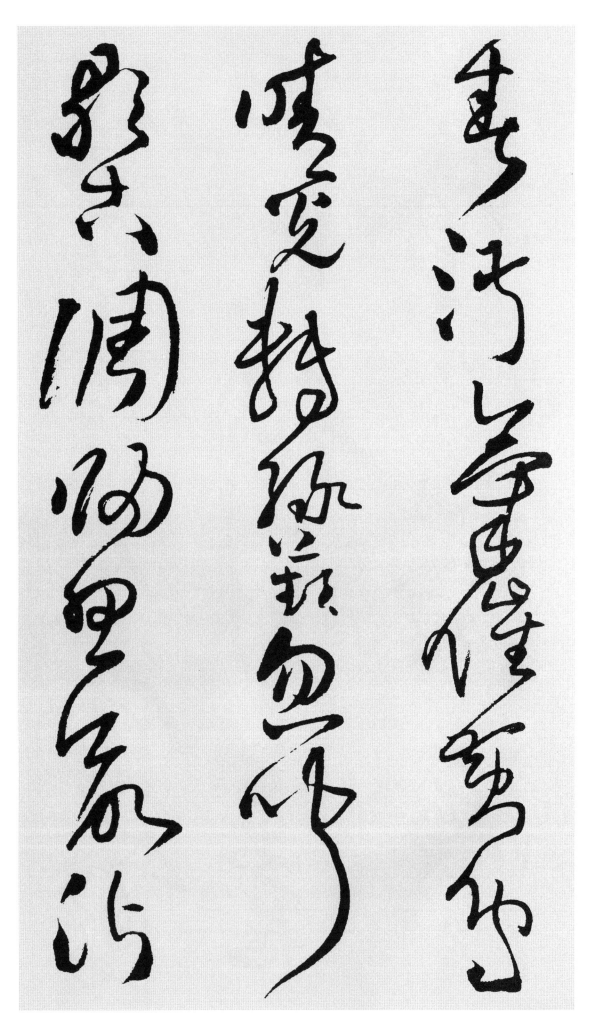

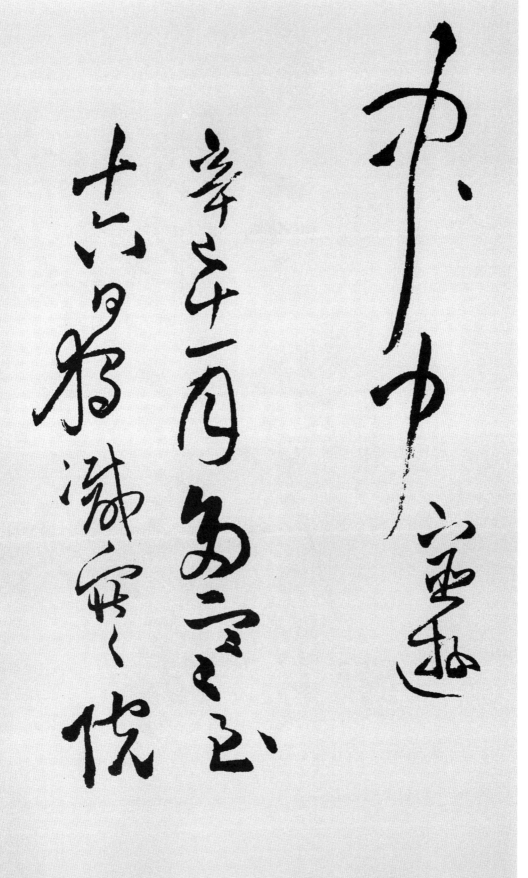

中 潑墨爲子
房公 天下奇才
樵人癡者

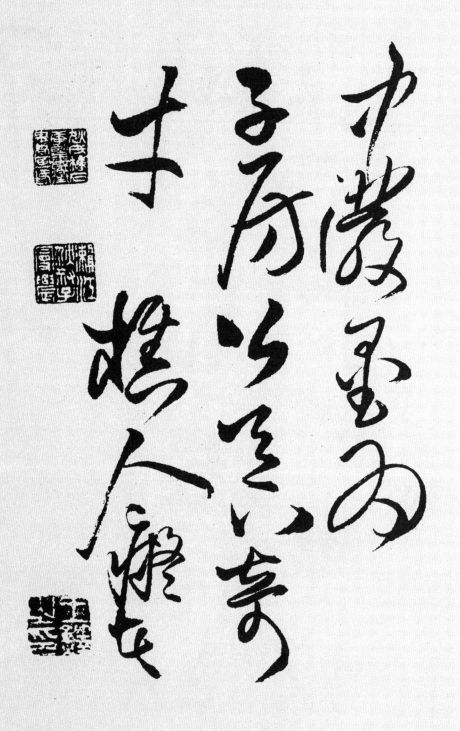

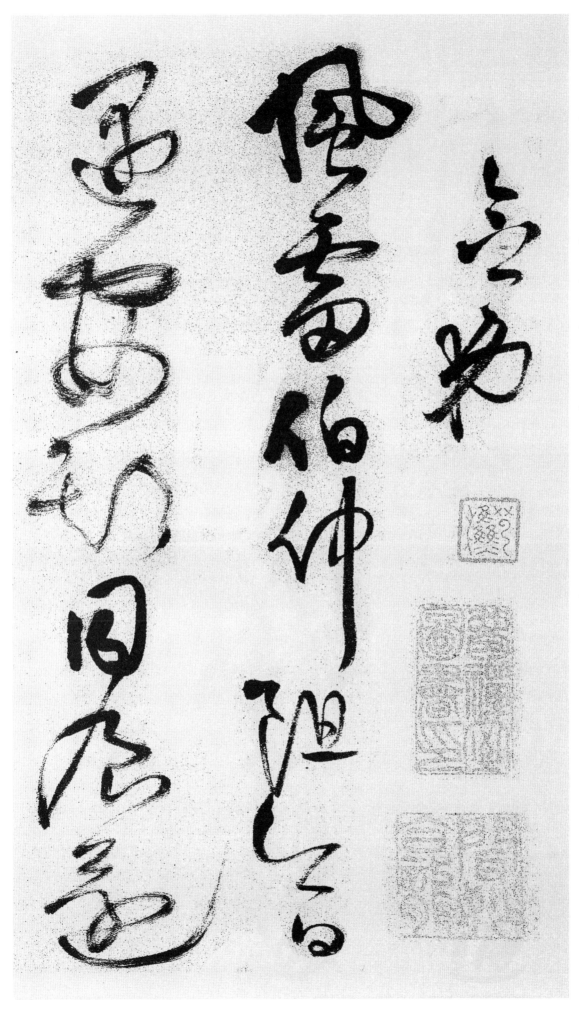

6. 王鐸詩《爲五弦老年社翁書卷》

① 念弟

風 바람 풍
雷 우뢰 뢰
伯 맏 백
仲 버금 중
阻 막힐 조
今 이제 금
日 해 일
遇 만날 우
安 편안 안
期 기약 기
同 같을 동
食 밥 식
還 돌아올 환

思 생각 사
處 곳 처
莫 말 막
令 명령 령
老 늙을 로
景 볕 경
悲 슬플 비
江 강 강
濁 흐릴 탁
蛟 교룡 교
可 가능할 가
見 볼 견
風 바람 풍
樹 나무 수
鸛 황새 관
巢 새집 소
知 알 지

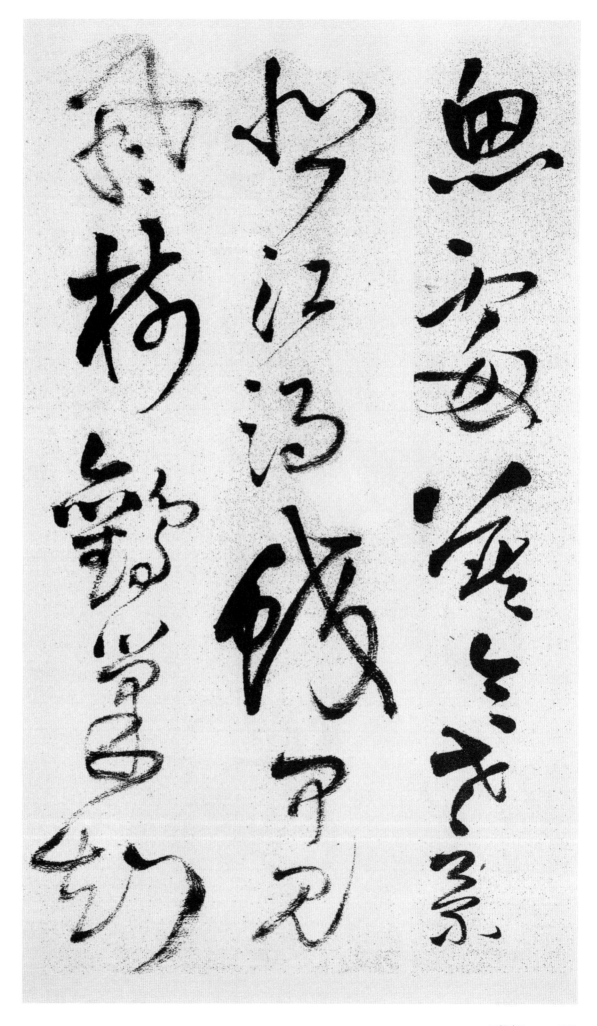

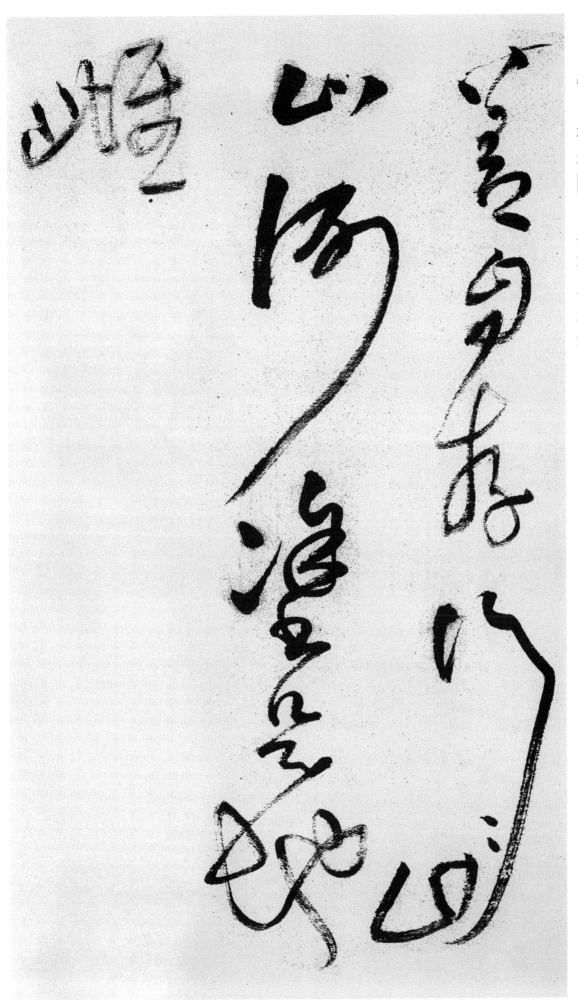

善 착할 선
自 스스로 자
存 있을 존
行 갈 행
山 뫼 산
※상기 오자임
止 그칠 지
河 물 하
塗 길 도
是 이 시
地 땅 지
雌 암컷 자

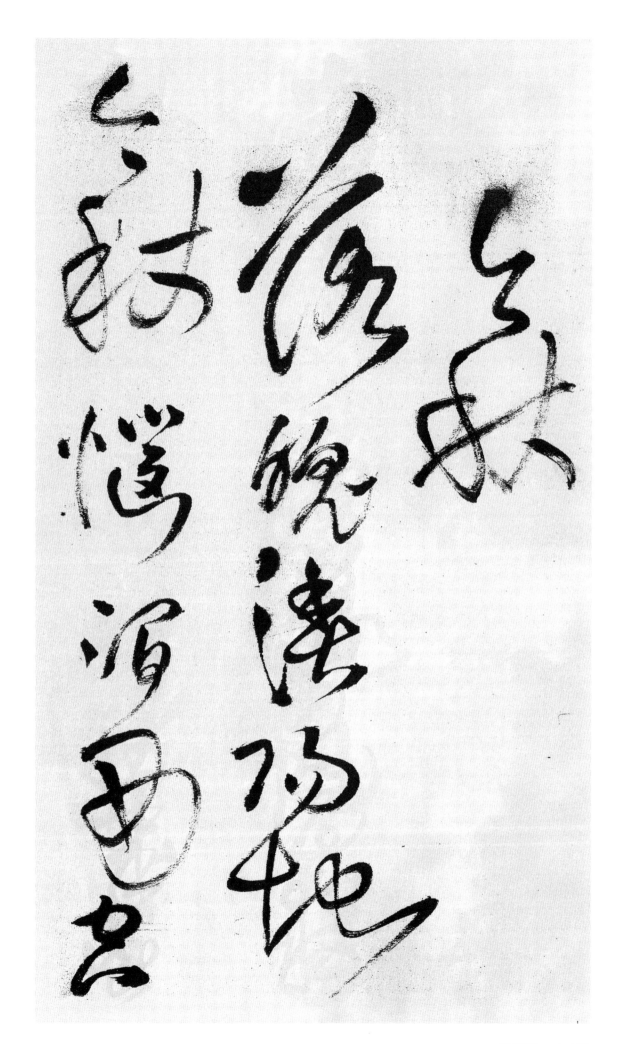

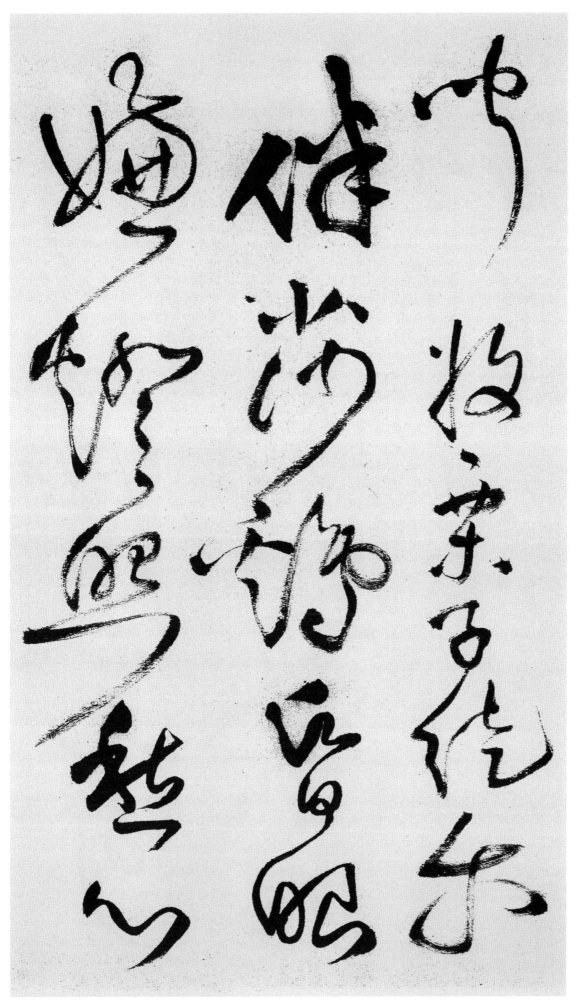

聞 들을 문
收 거둘 수
栗 밤 율
子 아들 자
徒 다만 도
爾 너 이
伴 짝 반
莎 향부자싹 사
鷄 닭 계
昏 저물 혼
眼 눈 안
嫌 혐의할 혐
燈 등잔 등
照 비칠 조
愁 근심 수
心 마음 심

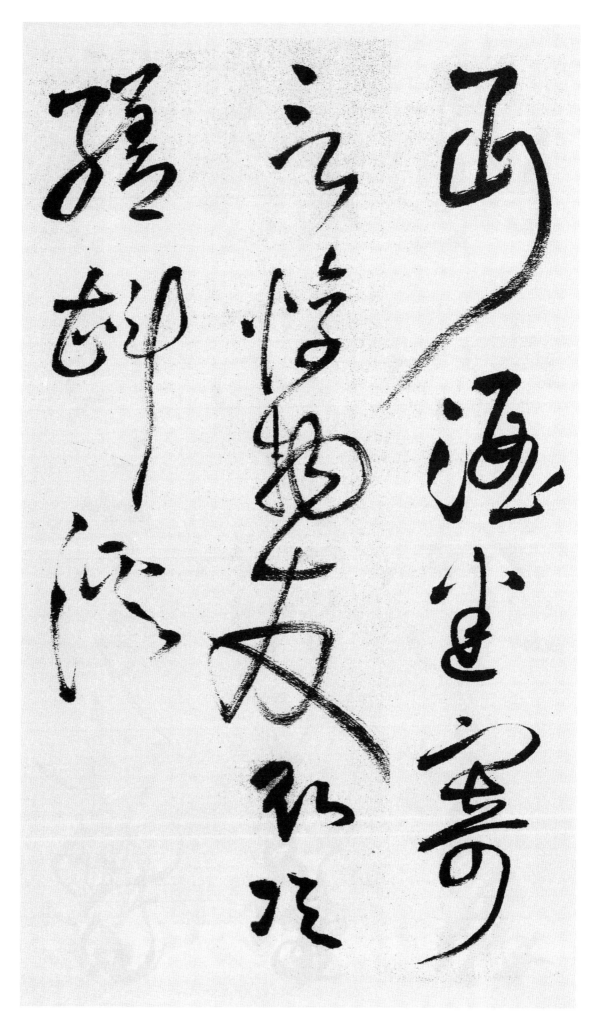

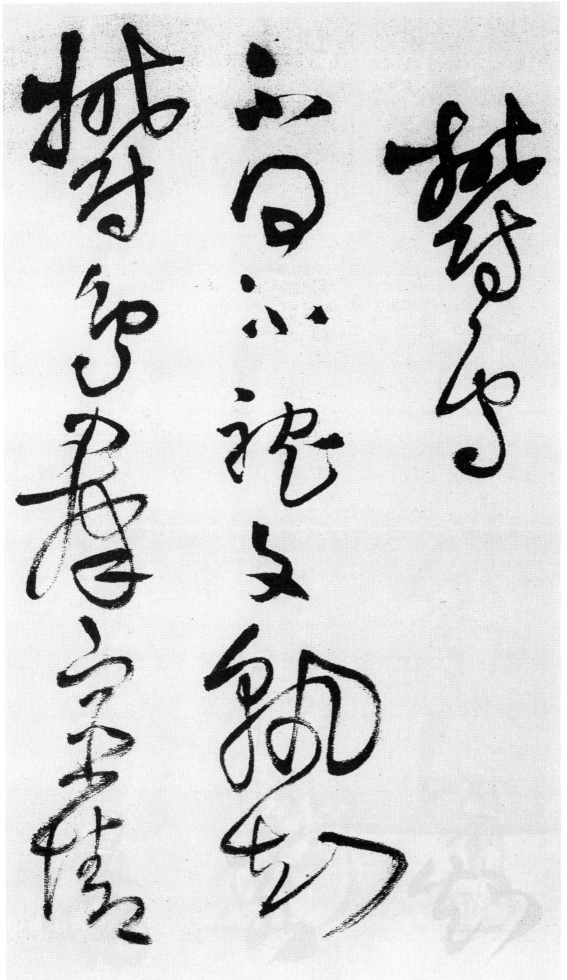

③ 鬱鳥

不	아니 불
得	얻을 득
不	아니 불
耽	탐할 탐
文	글월 문
熟	익을 숙
知	알 지
鬱	울창할 울
鳥	새 조
群	무리 군
宦	벼슬 환
情	정 정

朝 아침 조
夕 저녁 석
改 고칠 개
野 들 야
興 흥할 흥
管 대롱 관
弦 줄 현
聞 들을 문
空 빌 공
咲 웃음 소
春 봄 춘
無 없을 무
力 힘 력
惟 오직 유
求 구할 구
更 다시 경

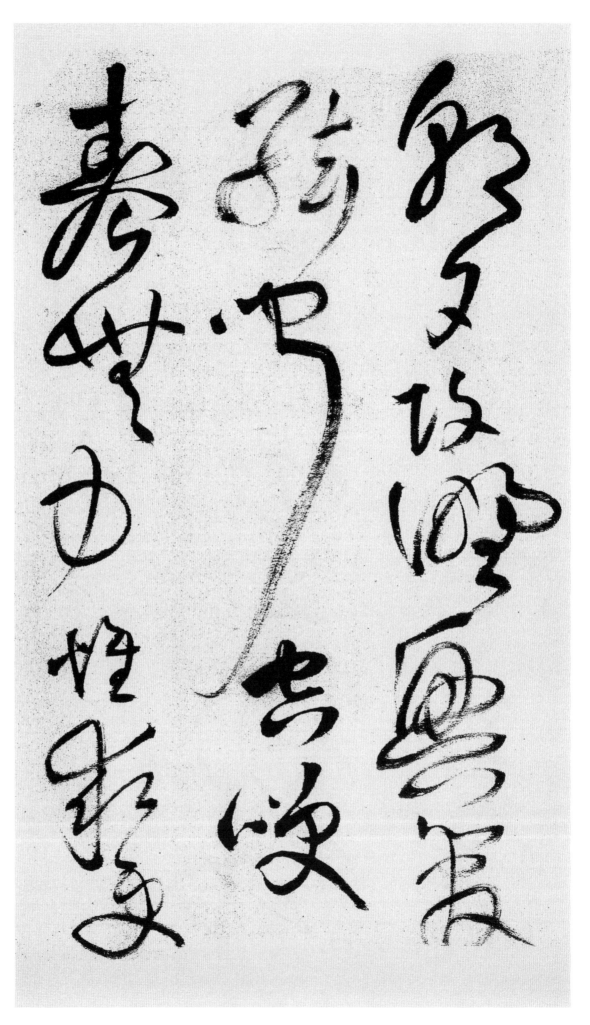

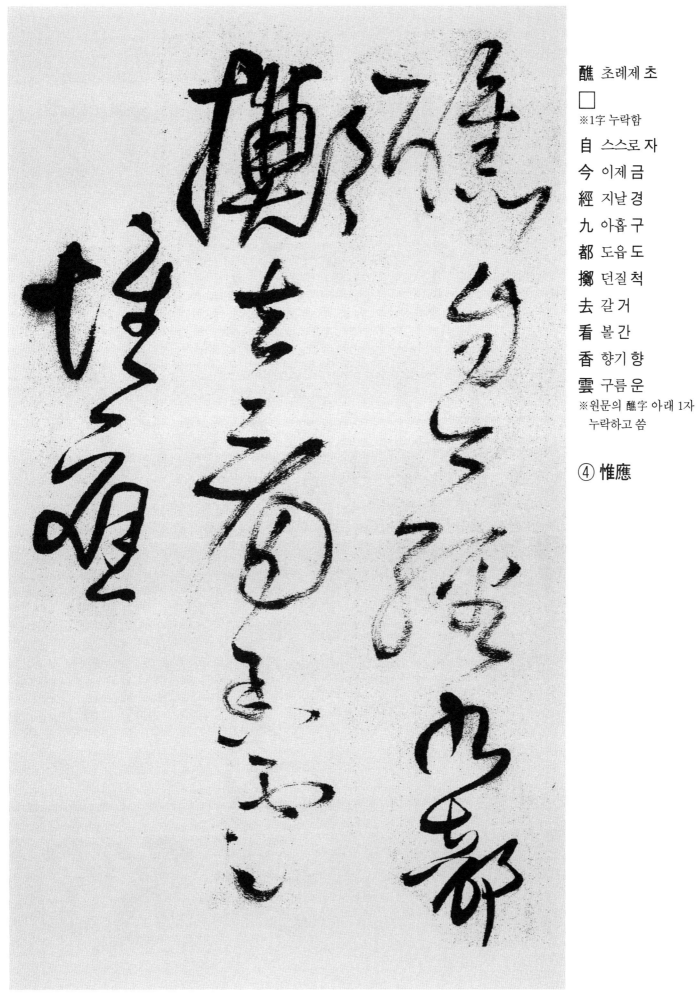

醮 초례제 초
□
※1字 누락함
自 스스로 자
今 이제 금
經 지날 경
九 아홉 구
都 도읍 도
擲 던질 척
去 갈 거
看 볼 간
香 향기 향
雲 구름 운
※원문의 醮字 아래 1자
　누락하고 씀

④ 惟應

惟 오직 유
應 응할 응
歸 돌아갈 귀
岹 산높을 초
谷 골 곡
終 마칠 종
日 날 일
澹 물맑을 담
心 마음 심
魂 넋 혼
處 곳 처
世 세상 세
非 아닐 비
無 없을 무
妒 투기할 투
何 어찌 하
人 사람 인

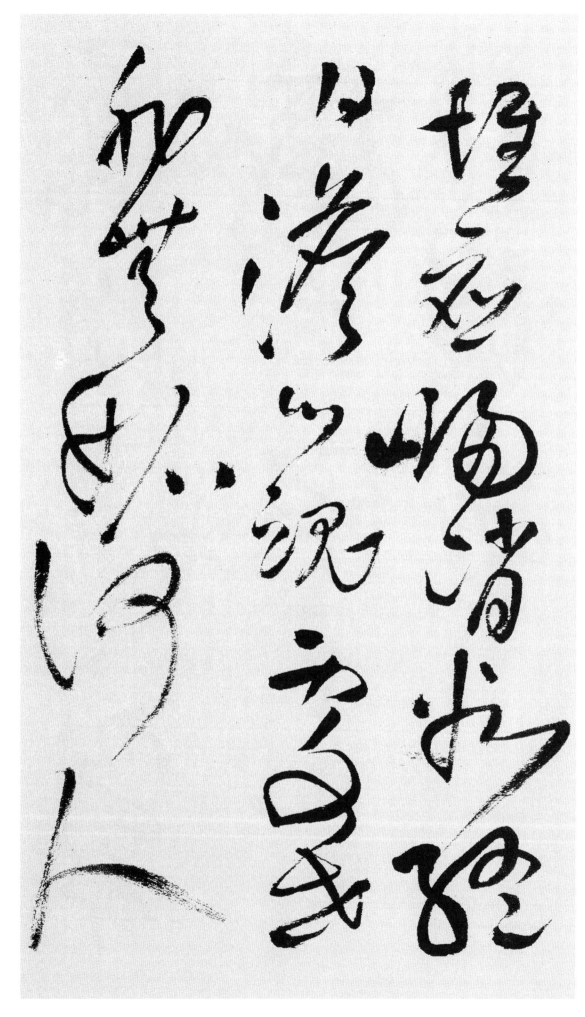

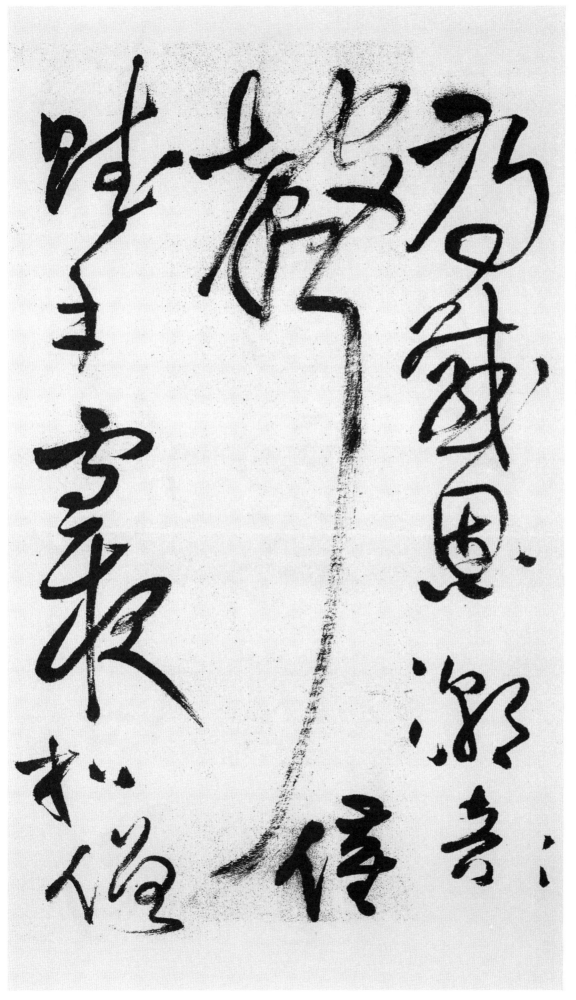

爲 하 위
戴 머리에일 대
恩 은혜 은
潮 조수 조
音 소리 음
※오기표시됨
聲 소리 성
催 재촉할 최
賦 구실 부
手 손 수
雪 눈 설
夜 밤 야
扣 두드릴 구
僧 중 승

門 문 문
僥 요행 요
倖 요행 행
八 여덟 팔
旬 열흘 순
健 건강할 건
白 흰 백
頭 머리 두
也 어조사 야
灌 물댈 관
園 동산 원

⑤ 故土

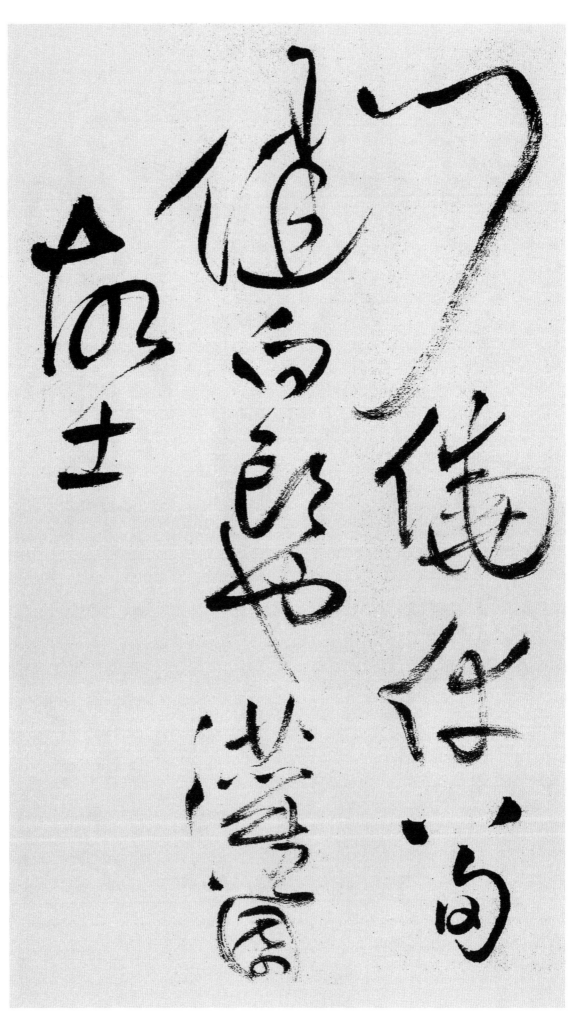

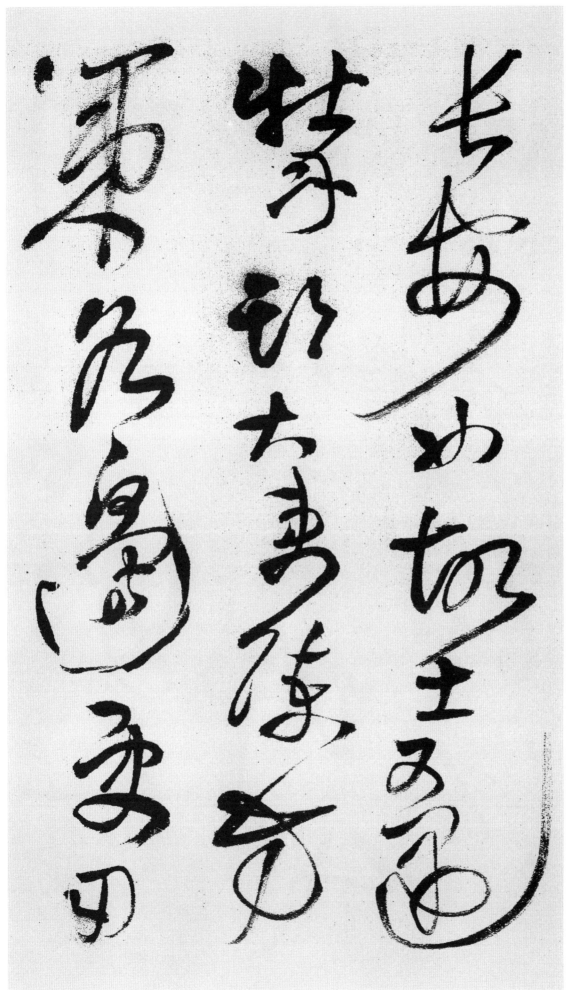

長 길 장
安 편안 안
如 같을 여
故 옛 고
土 흙 토
又 또 우
遇 만날 우
牡 수컷 모
丹 붉을 단
期 기약 기
大 큰 대
吏 벼슬 리
陳 베풀 진
方 모 방
策 꾀 책
水 물 수
邊 가 변
更 다시 경
用 쓸 용

陟 나아갈 척
老 늙을 로
奴 종 노
饑 배고플 기
未 아닐 미
起 일어날 기
秔 메벼 갱
米 쌀 미
賤 천할 천
無 없을 무
時 때 시
雲 구름 운
智 지혜 지
終 마칠 종
何 어찌 하

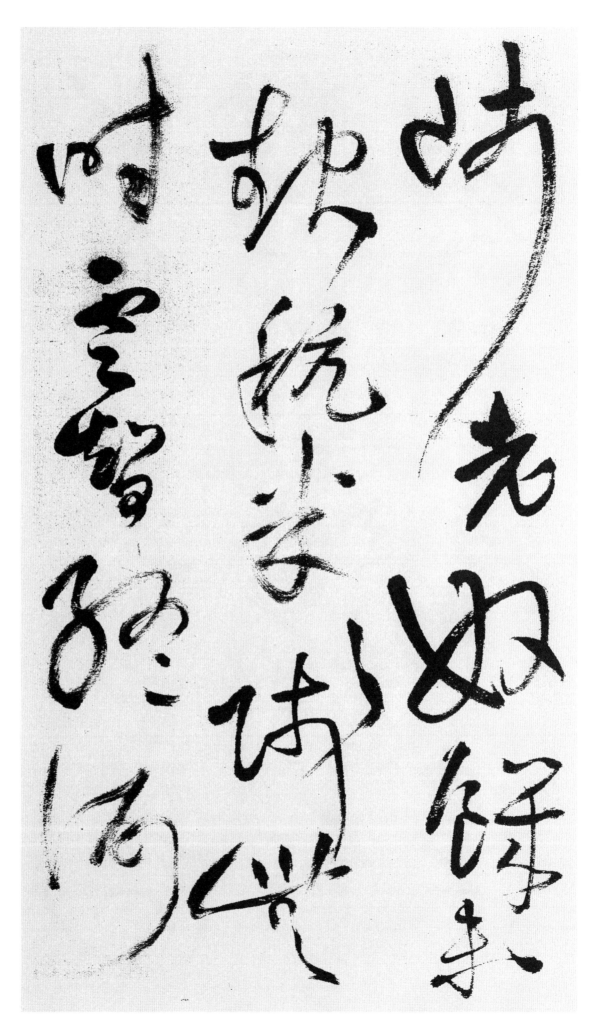

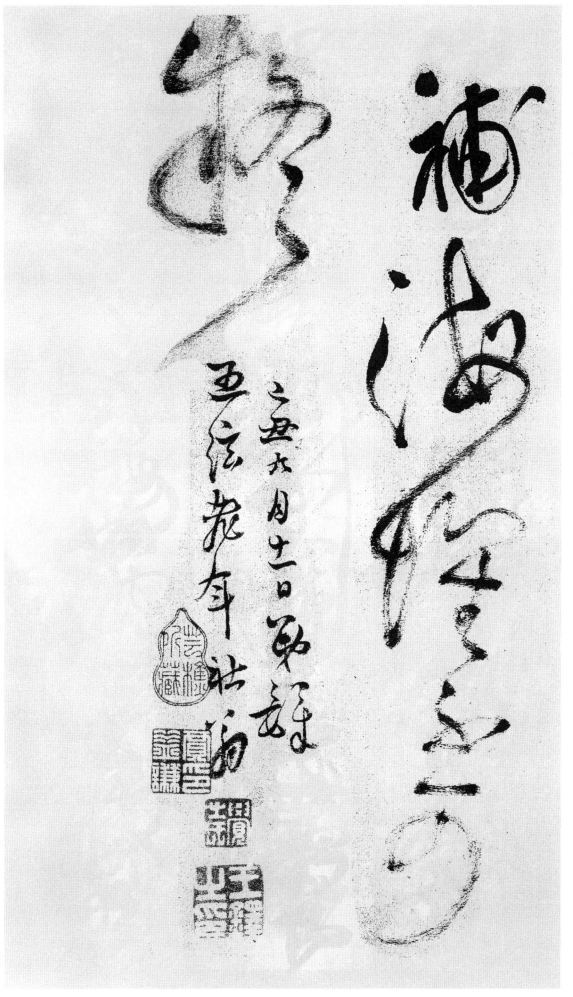

補 기울 보
海 바다 해
懷 품을 회
不 아니 불
可 옳을 가
疑 의심 의

己丑九月十一日
弟鐸 五弦老年社
翁

7.《爲葆光 張老親翁書 草書詩卷》

〈杜甫 諸君作〉

① 杜甫詩 獨酌

步 걸음 보
屧 나막신 섭
深 깊을 심
林 수풀 림
晚 늦을 만
開 열 개
樽 술잔 준
獨 홀로 독
酌 잔질할 작
遲 더딜 지
仰 우러를 앙
蜂 벌 봉

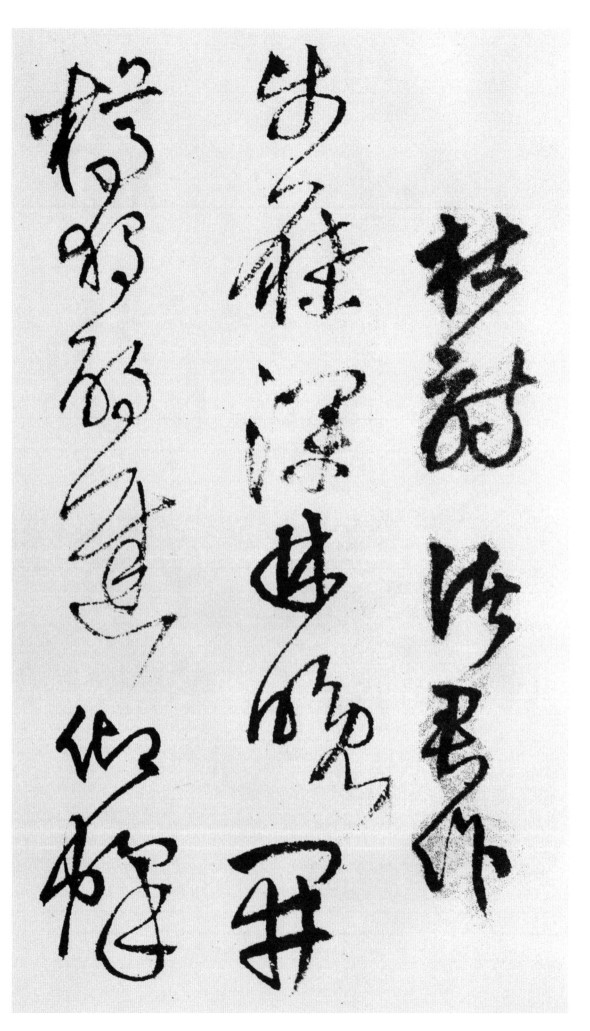

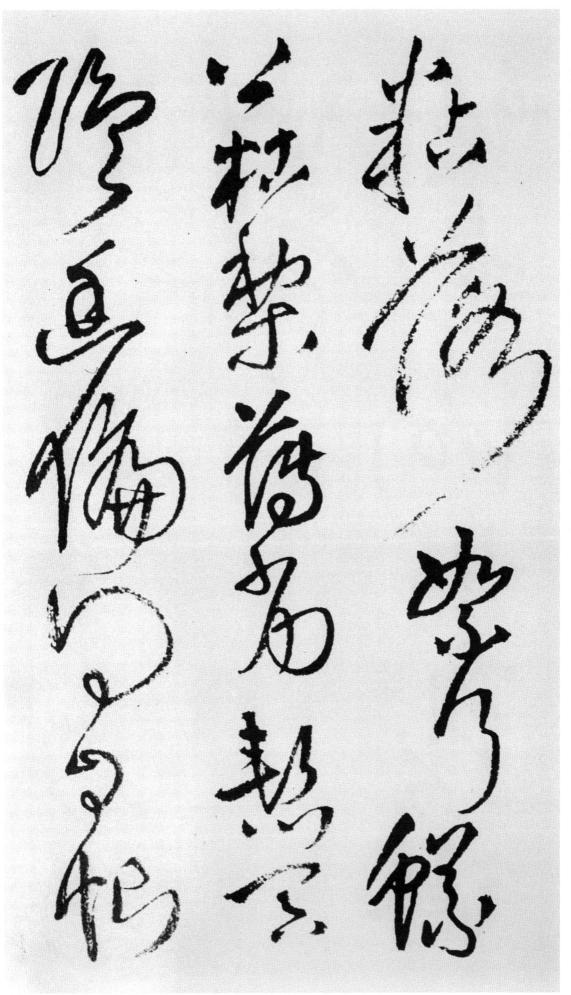

粘 끈끈할 점
落 떨어질 락
絮 솜 서
行 갈 행
蟻 개미 의
上 윗 상
枯 시들 고
梨 배 리
薄 엷을 박
劣 용열할 렬
慙 뉘우칠 참
冥 어두울 명
隱 숨을 은
幽 머금을 유
偏 치우칠 편
得 얻을 득
自 스스로 자
怡 편할 이

本 근본 본
無 없을 무
軒 집 헌
冕 면류관 면
意 뜻 의
不 아니 불
是 이 시
傲 거만할 오
當 마땅할 당
時 때 시

② **杜甫詩 獨酌**
 成詩

燈 등 등
花 꽃 화
何 어찌 하
太 클 태
喜 기쁠 희
酒 술 주

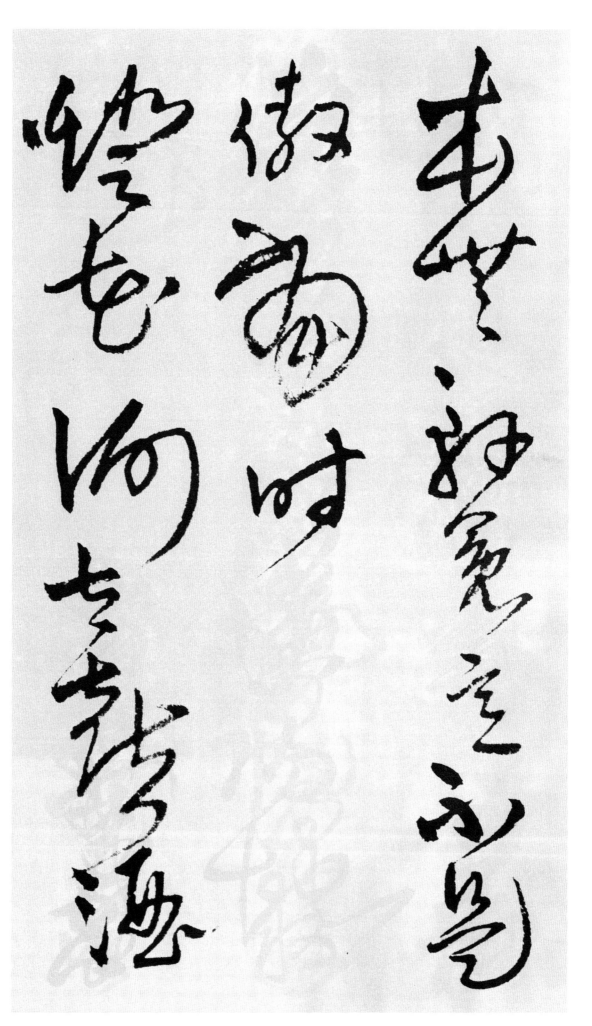

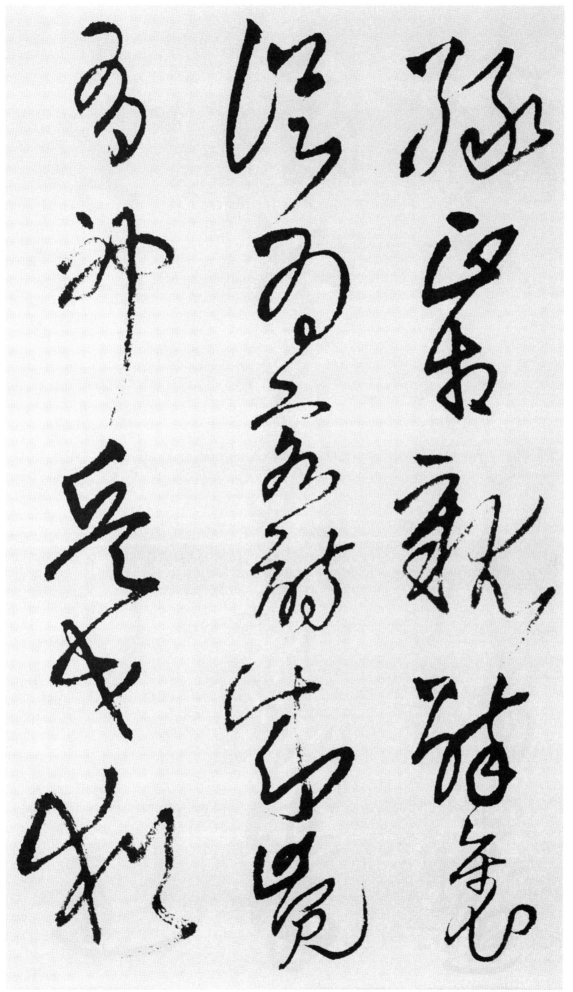

綠 푸를 록
正 바를 정
相 서로 상
親 친할 친
醉 취할 취
裏 속 리
從 따를 종
爲 하 위
客 손 객
詩 글 시
成 이룰 성
覺 깨달을 각
有 있을 유
神 정신 신
兵 병사 병
戈 창 과
猶 오히려 유

在 있을 재
眼 눈 안
儒 선비 유
術 꾀 술
豈 어찌 기
謀 꾀 모
身 몸 신
苦 쓸 고
被 입을 피
微 작을 미
官 벼슬 관
縛 묶을 박
低 낮을 저
頭 머리 두
愧 부끄러울 괴
野 들 야
人 사람 인

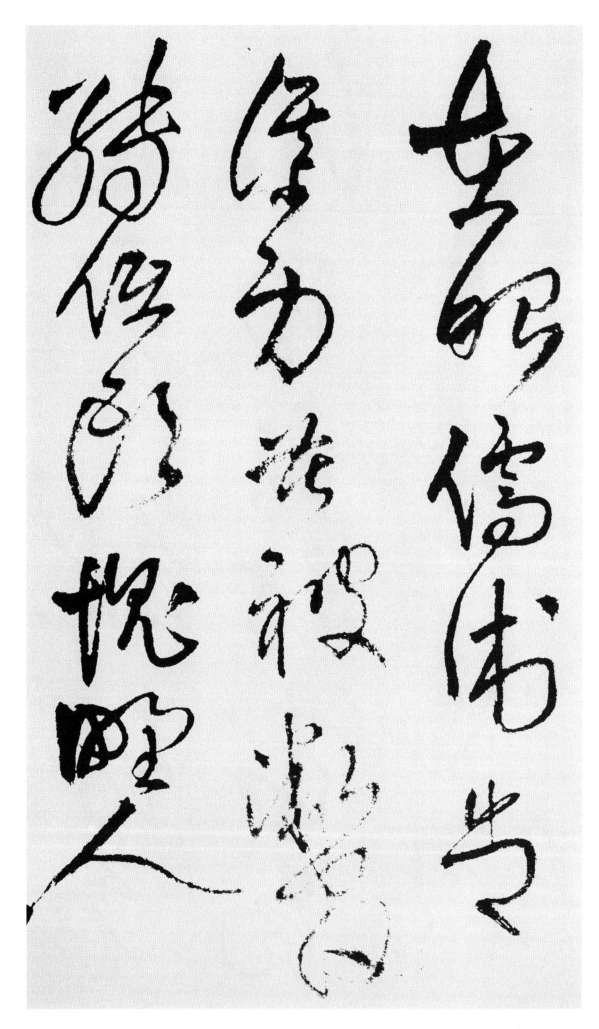

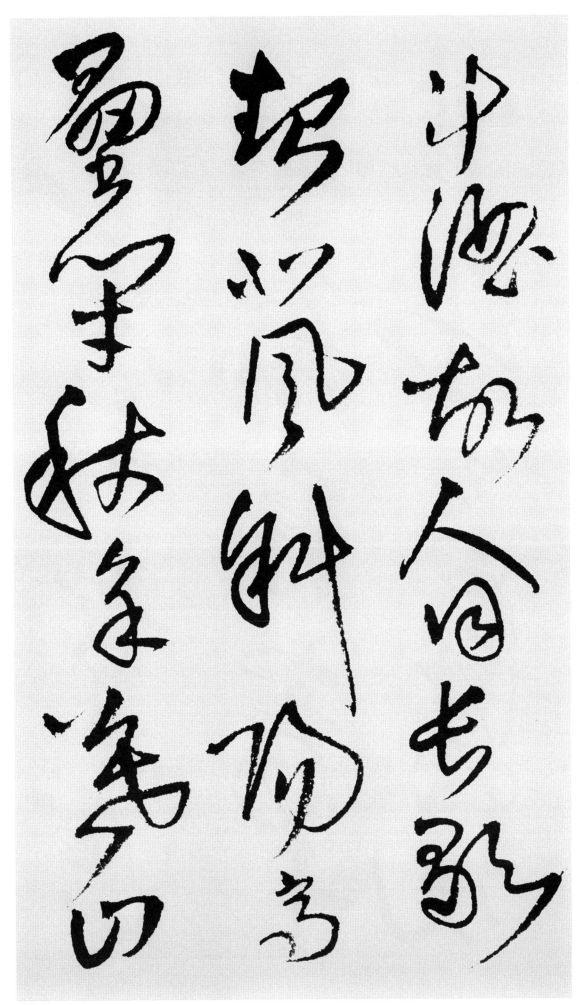

③ **馬戴詩 汧上
勸舊友**

斗 말 두

酒 술 주

故 옛 고

人 사람 인

同 같을 동

長 길 장

歌 노래 가

起 일어날 기

北 북녘 북

風 바람 풍

斜 기울 사

陽 볕 양

高 높을 고

壘 보루 루

閉 닫을 폐

秋 가을 추

角 피리 각

暮 저물 모

山 뫼 산

空 빌 공
鴈 기러기 안
叫 부르짖을 규
寒 찰 한
流 흐를 류
上 윗 상
螢 반딧불 형
飛 날 비
薄 엷을 박
霧 안개 무
中 가운데 중
坐 앉을 좌
來 올 래
生 살 생
白 흰 백
髮 터럭 발
況 하물며 황

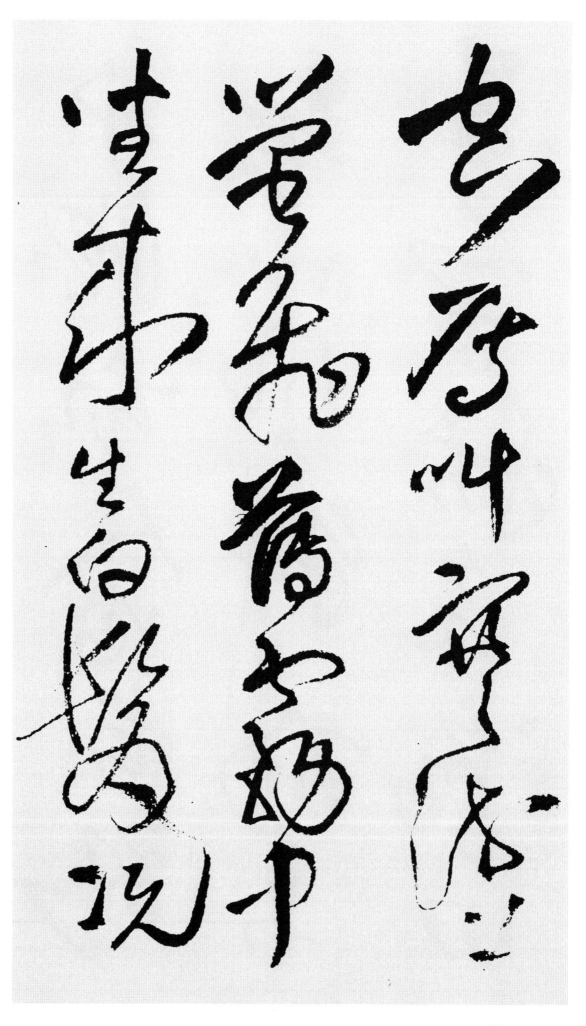

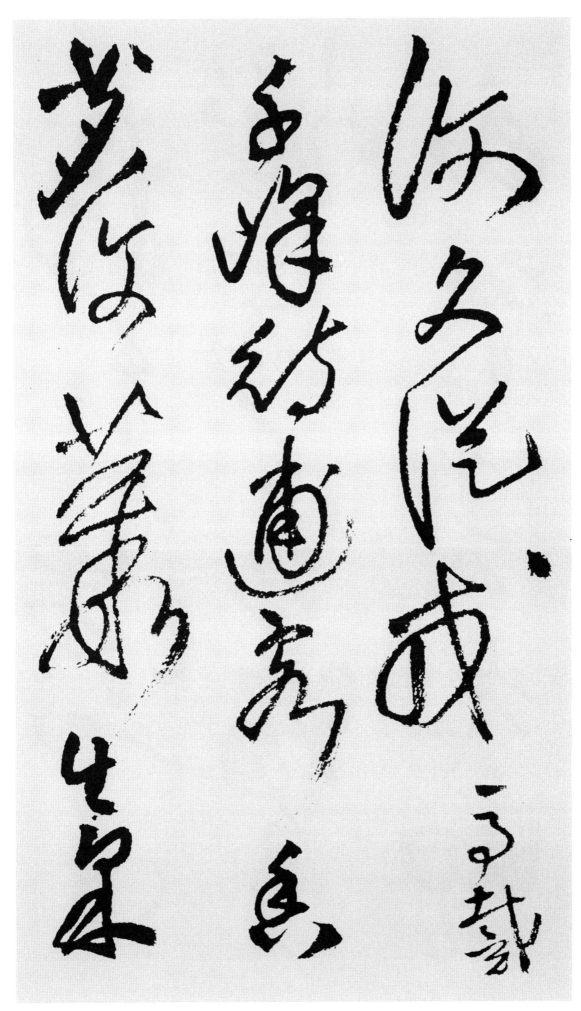

復 다시 부
久 오랠 구
從 따를 종
戎 병기 융
(馬戴)

④ **皇甫冉詩 送**
 陸鴻漸山人
 采茶回

千 일천 천
峰 봉우리 봉
待 기다릴 대
逋 도망갈 포
客 손 객
香 향기 향
茗 차싹 명
復 다시 부
叢 모을 총
生 살 생
采 캘 채

摘 딸 적
知 알 지
深 깊을 심
處 곳 처
煙 연기 연
霞 노을 하
羨 부러울 선
獨 홀로 독
行 갈 행
幽 머금을 유
期 기약 기
山 뫼 산
寺 절 사
遠 멀 원
野 들 야

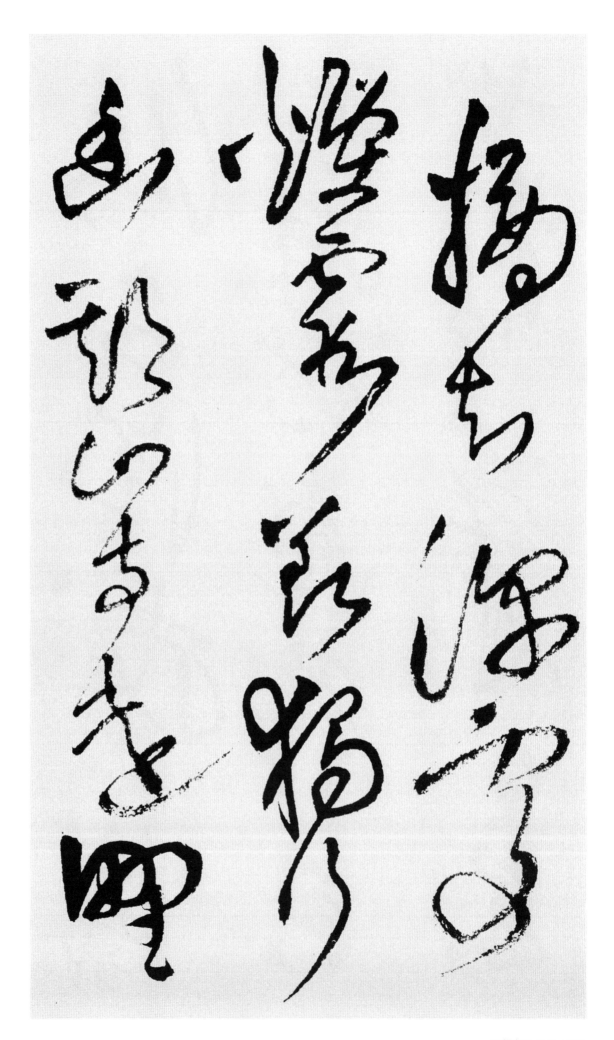

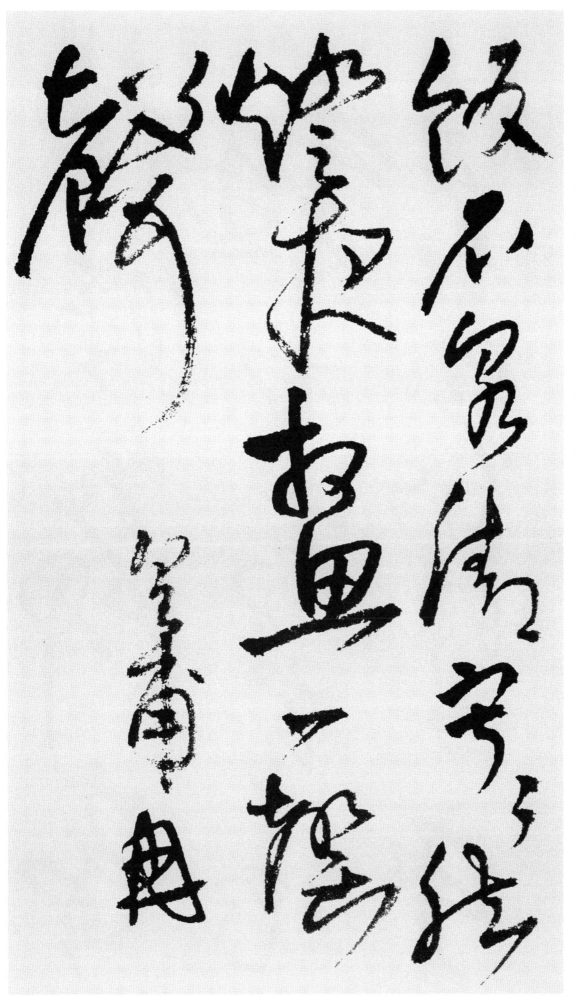

飯 밥 반
石 돌 석
泉 샘 천
清 푸를 청
寂 고요 적
寂 고요 적
然 그럴 연
燈 등 등
夜 밤 야
相 서로 상
思 생각 사
一 한 일
磬 경쇠 경
聲 소리 성
(皇甫冉)

⑤ **杜甫詩 寄高
適**

楚 초나라 초
隔 떨어질 격
乾 하늘 건
坤 땅 곤
遠 멀 원
難 어려울 난
招 부를 초
病 병 병
客 손 객
魂 넋 혼
詩 글 시
名 이름 명
惟 오직 유
我 나 아
共 함께 공
世 세상 세

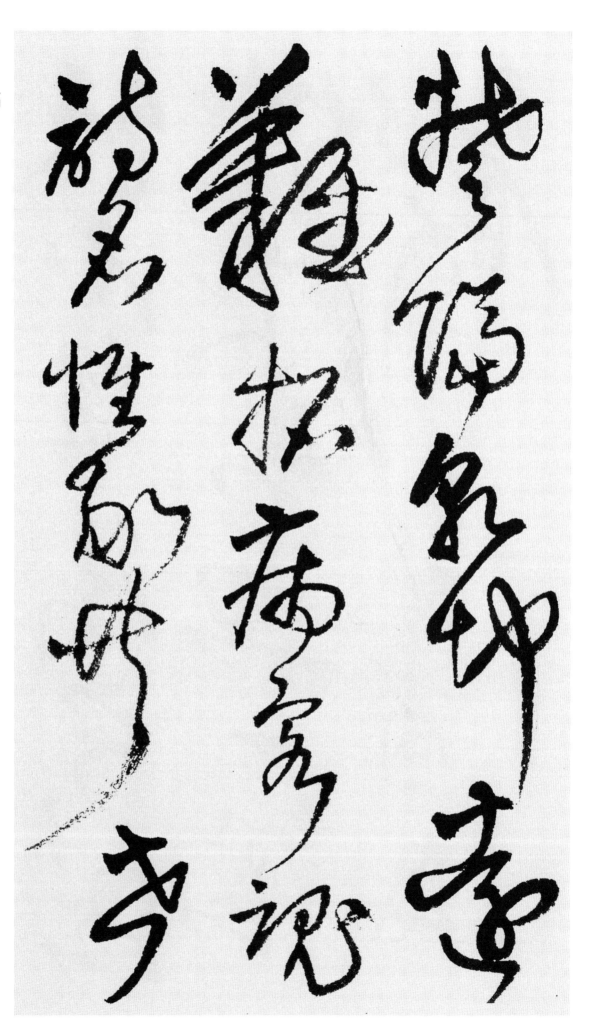

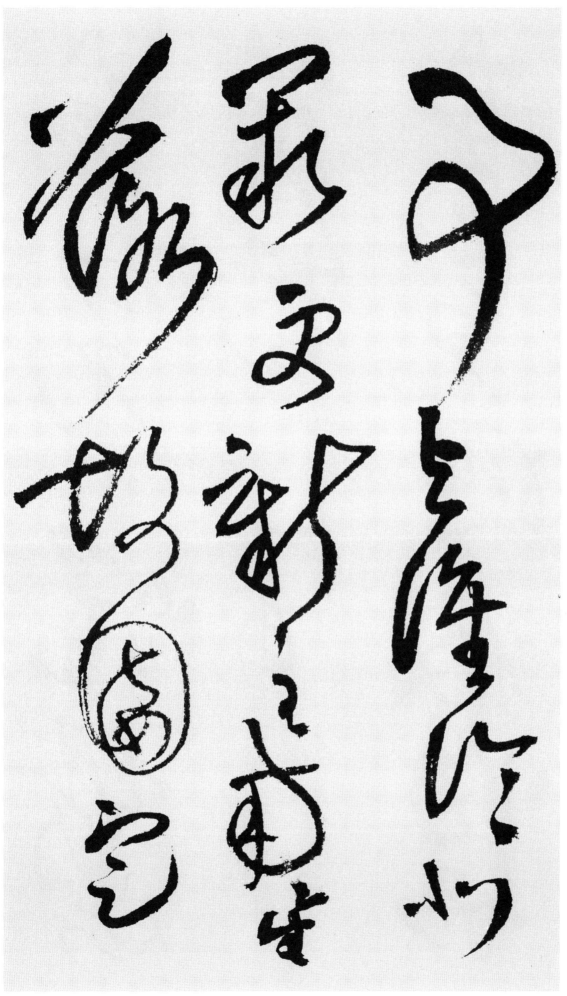

事 일 사
與 더불 여
誰 누구 수
論 논할 론
北 북녘 북
闕 대궐 궐
更 다시 갱
新 새 신
主 주인 주
南 남녘 남
星 별 성
落 떨어질 락
故 옛 고
園 동산 원
定 정할 정

知 알 지
相 서로 상
見 볼 견
日 해 일
爛 무르녹을 란
熳 만발할 만
倒 거꾸로 도
芳 꽃다울 방
樽 술잔 준
(杜甫)

⑥ 杜甫詩 送惠
 二歸故居

惠 은혜 혜
子 아들 자
白 흰 백
驢 나귀 려
瘦 야윌 수
歸 돌아갈 귀
谿 시내 계

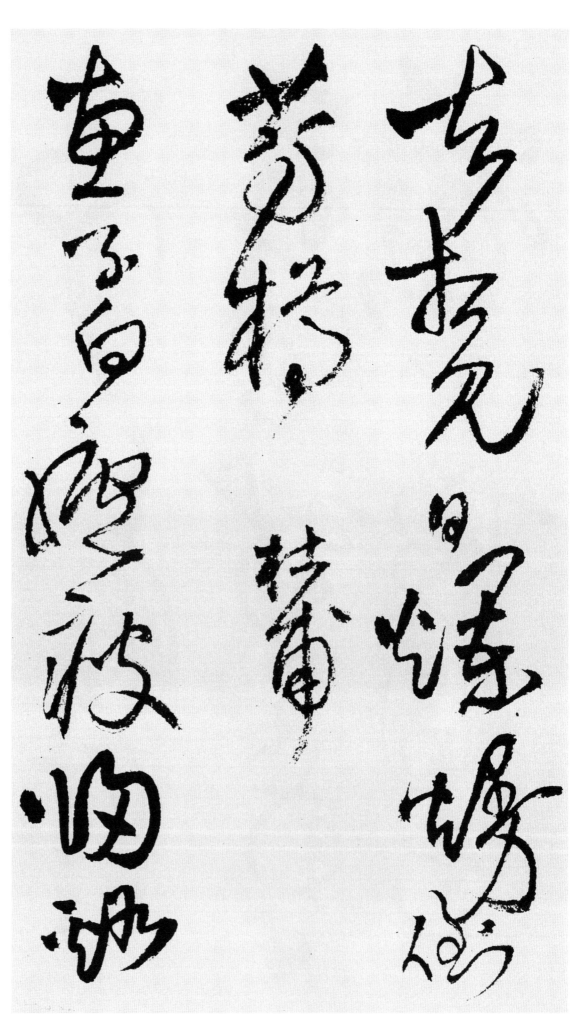

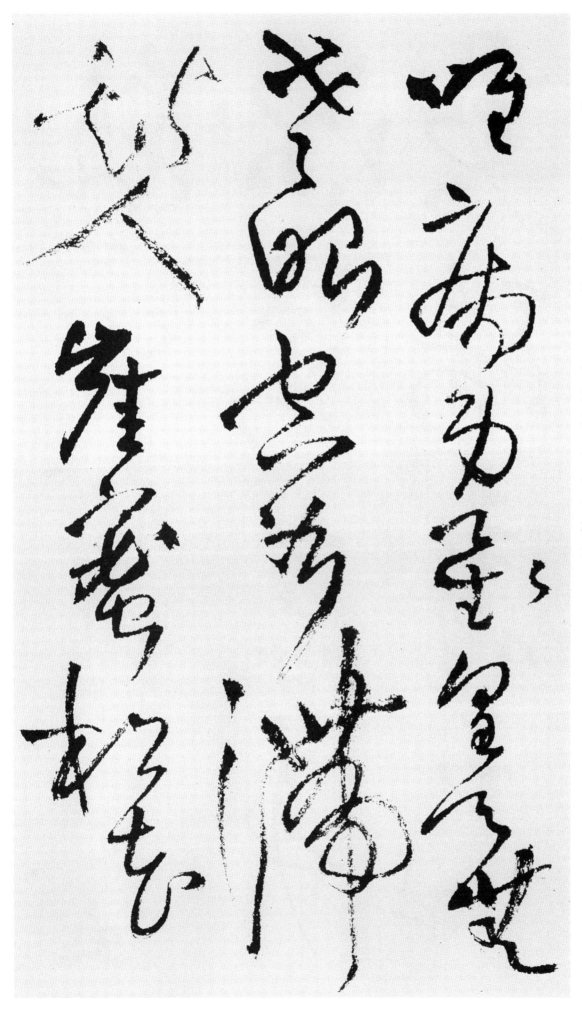

唯 오직 유
病 병 병
身 몸 신
星 별 성
※오기 표시함
皇 임금 황
天 하늘 천
無 없을 무
老 늙을 로
眼 눈 안
空 빌 공
谷 계곡 곡
滯 응길 체
斯 이 사
人 사람 인
崖 낭떠러지 애
蜜 꿀 밀
松 소나무 송
花 꽃 화

熟 익을 숙
山 뫼 산
杯 술잔 배
竹 대 죽
葉 잎 엽
春 봄 춘
※원문은 新임.
深 깊을 심
※
柴 섶 시
※작가 紫로 오기함
門 문 문
了 마칠 료
生 날 생
事 일 사
黃 누를 황
綺 비단 기
未 아닐 미
稱 칭할 칭
臣 신하 신
(杜)

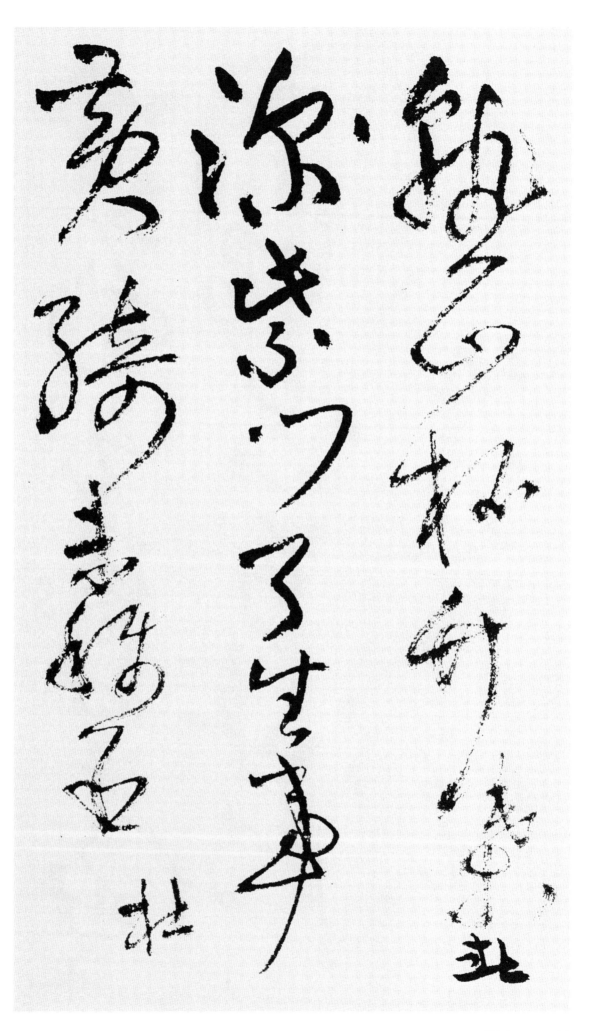

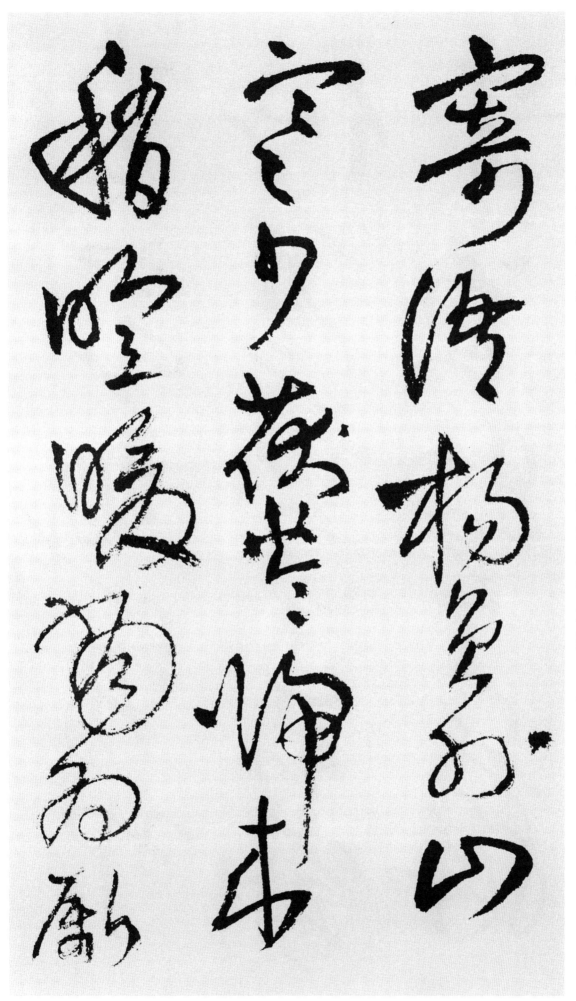

寄 부칠 기
語 말씀 어
楊 버들 양
員 인원 원
外 바깥 외
山 뫼 산
寒 찰 한
少 적을 소
茯 복령 복
苓 복령 령
歸 돌아갈 귀
來 올 래
稍 점점 초
暄 따뜻할 훤
暖 따뜻할 난
當 당할 당
爲 하 위
斸 찍을 촉

青 푸를 청
冥 어두울 명
飜 번득일 번
動 움직일 동
神 귀신 신
仙 신선 선
窟 굴 굴
封 봉할 봉
題 지을 제
鳥 새 조
獸 짐승 수
形 모양 형
兼 겸할 겸
將 장차 장
老 늙을 로
藤 등나무 등

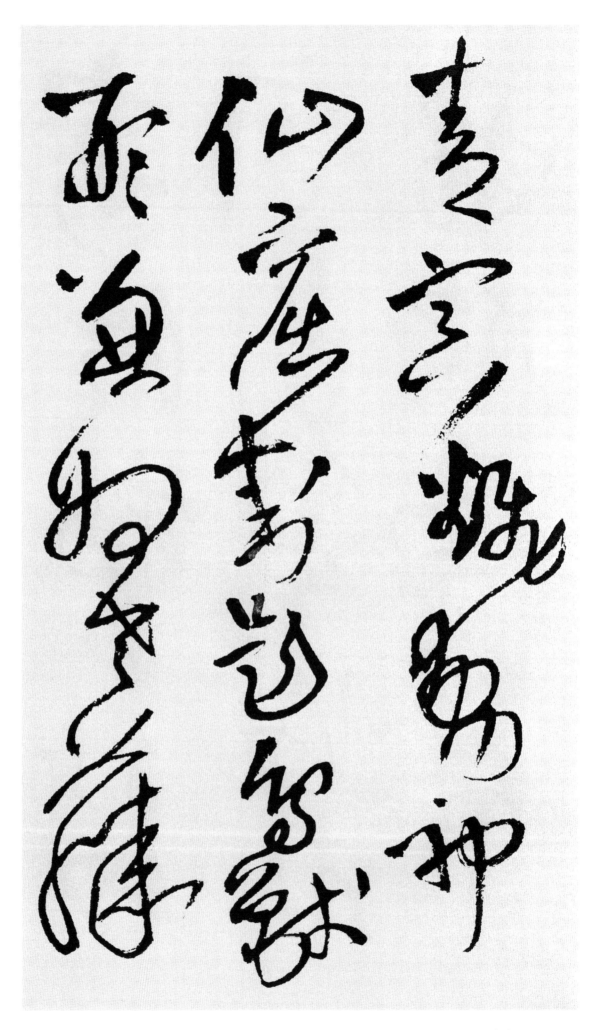

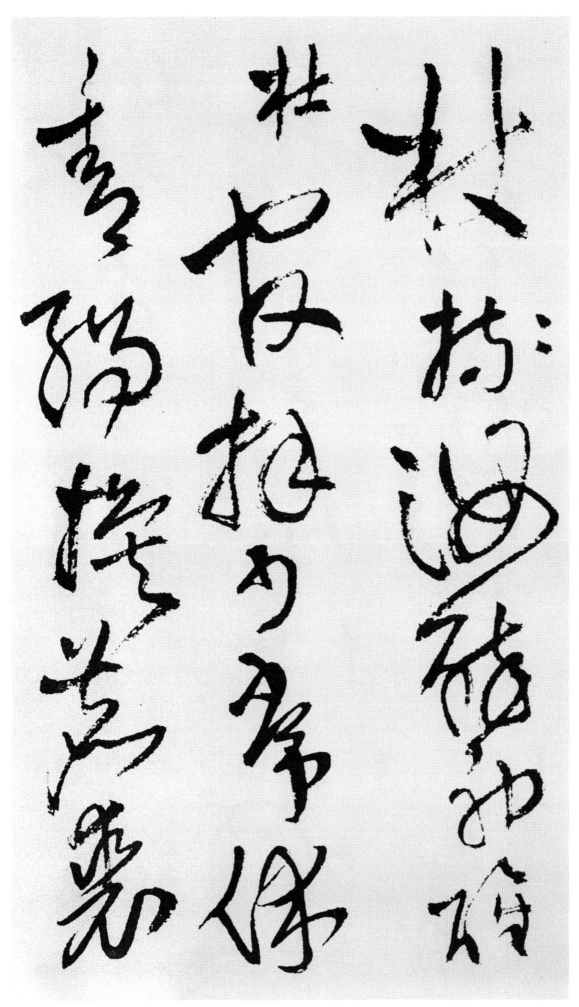

杖 지팡이 장
[持] 가질 지
※오기 표시함
扶 부축할 부
汝 너 여
醉 취할 취
初 처음 초
醒 술깰 성
(杜)

⑧ 黃滔詩 寄少
　常盧同年

官 벼슬 관
拜 절 배
少 적을 소
常 항상 상
休 쉴 휴
靑 푸를 청
綃 푸른인끈 왜
換 바꿀 환
鹿 사슴 록
裘 갓옷 구

狂 미칠 광
歌 노래 가
離 떠날 리
樂 소리 악
府 관청 부
醉 취할 취
夢 꿈 몽
到 이를 도
瀛 큰바다 영
洲 물가 주
古 옛 고
器 그릇 기
巖 바위 암
耕 밭갈 경
得 얻을 득
神 귀신 신

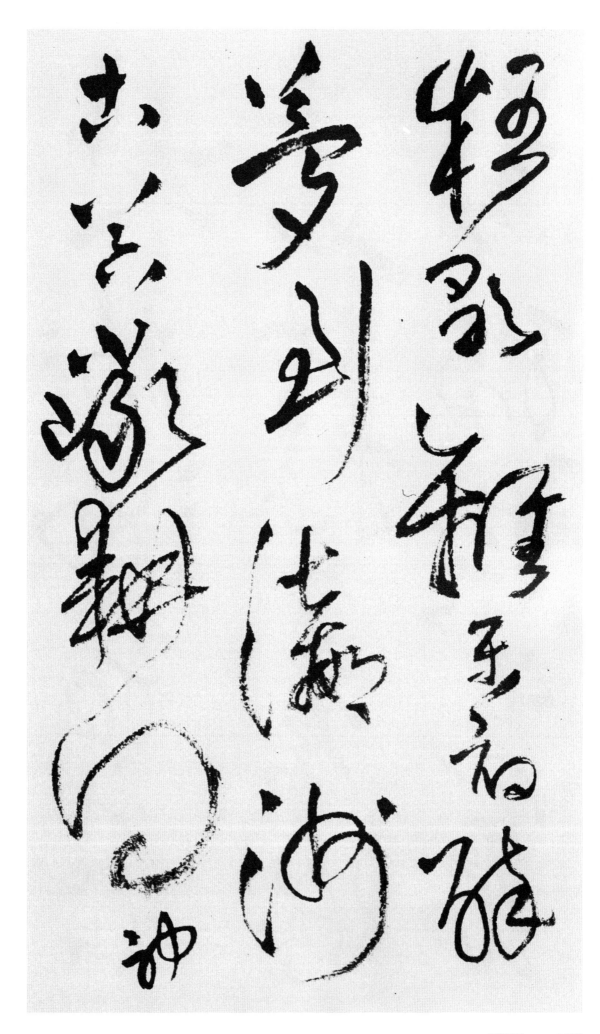

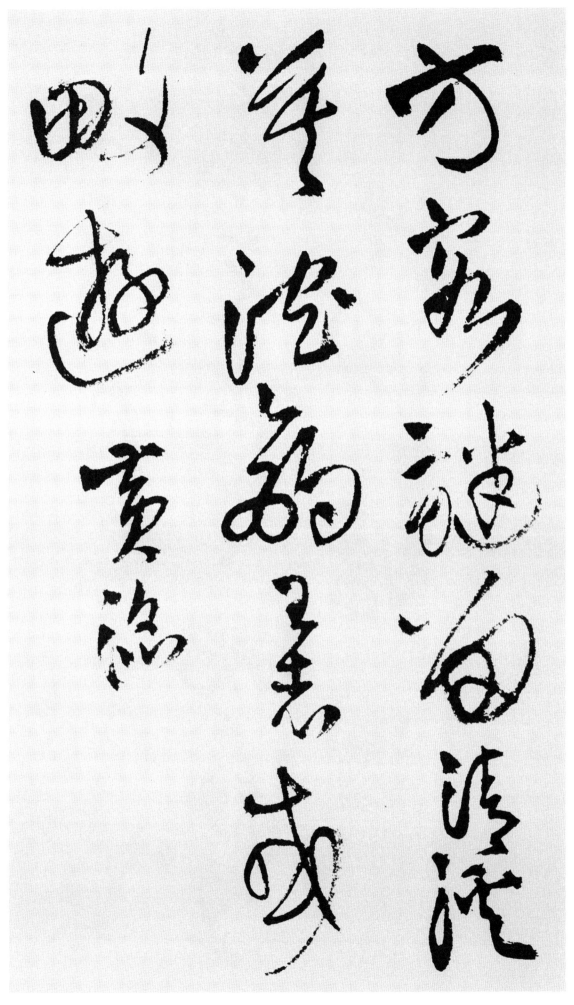

方 모 방
客 손 객
謎 수수께끼 미
留 머무를 류
淸 맑을 청
溪 시내 계
莫 말 막
沈 깊을 심
釣 낚시 조
王 임금 왕
者 놈 자
或 혹시 혹
畋 사냥할 전
遊 놀 유
(黃滔)

庚寅九月十七日
挑燈爲葆光
張老親翁書
洪洞王鐸

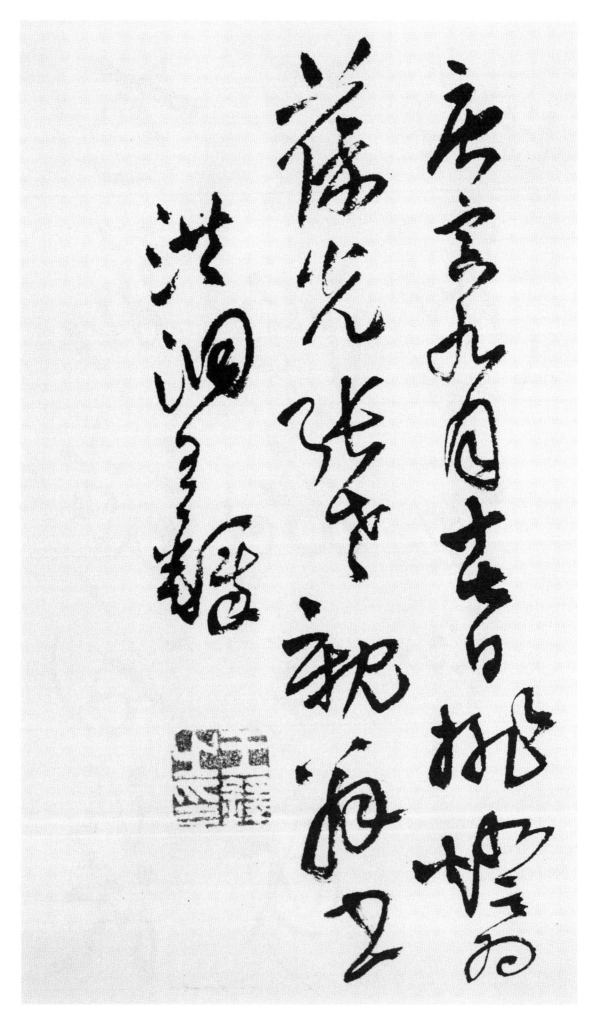

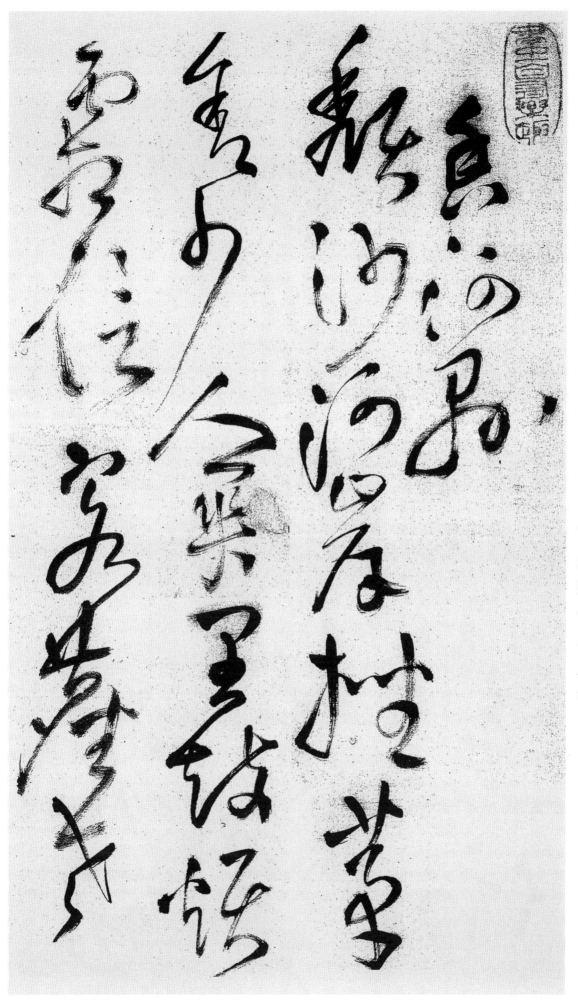

① 香河縣

頹 무너질 퇴
沙 모래 사
河 물 하
岸 언덕 안
挫 꺾을 좌
茅 띠 모
舍 집 사
少 적을 소
人 사람 인
關 관문 관
里 마을 리
鼓 북 고
煩 번거로울 번
霜 서리 상
信 믿을 신
客 손 객
塵 티끌 진
老 늙을 로

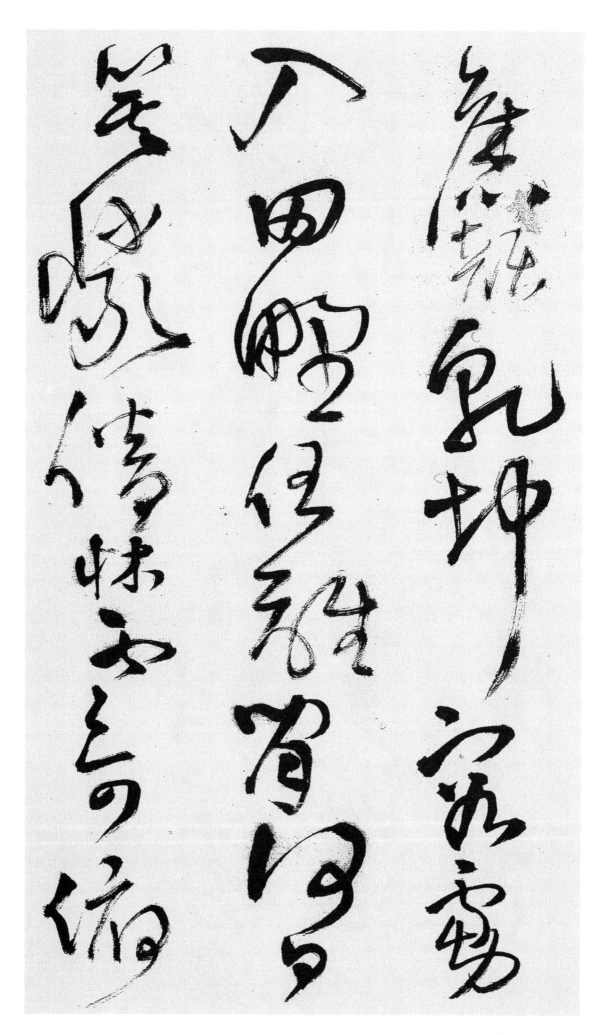

舊 옛 구
顔 얼굴 안
乾 하늘 건
坤 땅 곤
容 얼굴 용
虜 포로 로
入 들 입
田 밭 전
野 들 야
任 맡길 임
誰 누구 수
閒 한가할 한
何 어찌 하
日 해 일
箕 키 기
巖 바위 암
倦 게으를 권
牀 상 상
寒 찰 한
可 옳을 가
俯 구부릴 부

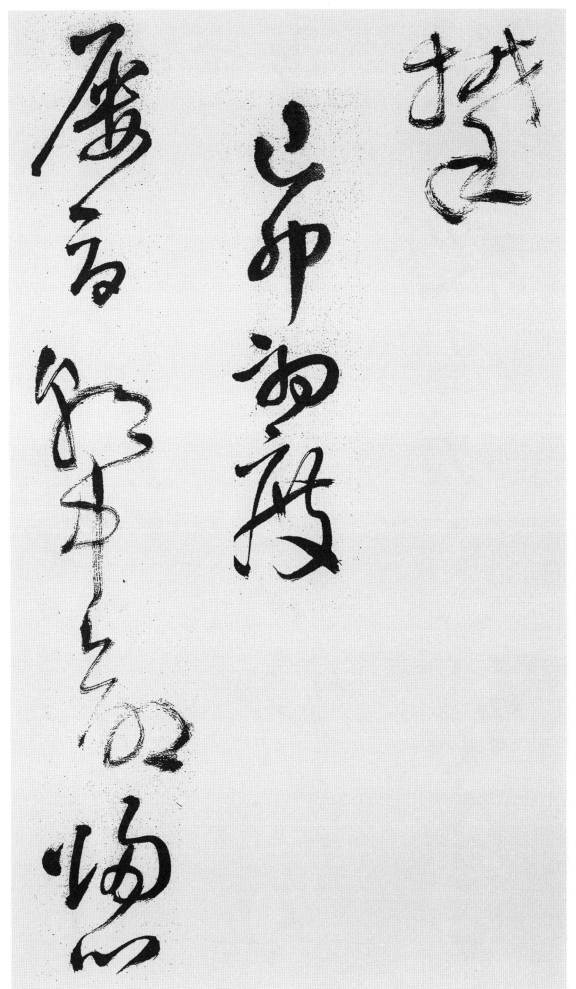

攀 당길 반

② **己卯初度**

屢 자주 루
辱 욕 욕
朝 아침 조
中 가운데 중
命 목숨 명
歸 돌아갈 귀
心 마음 심

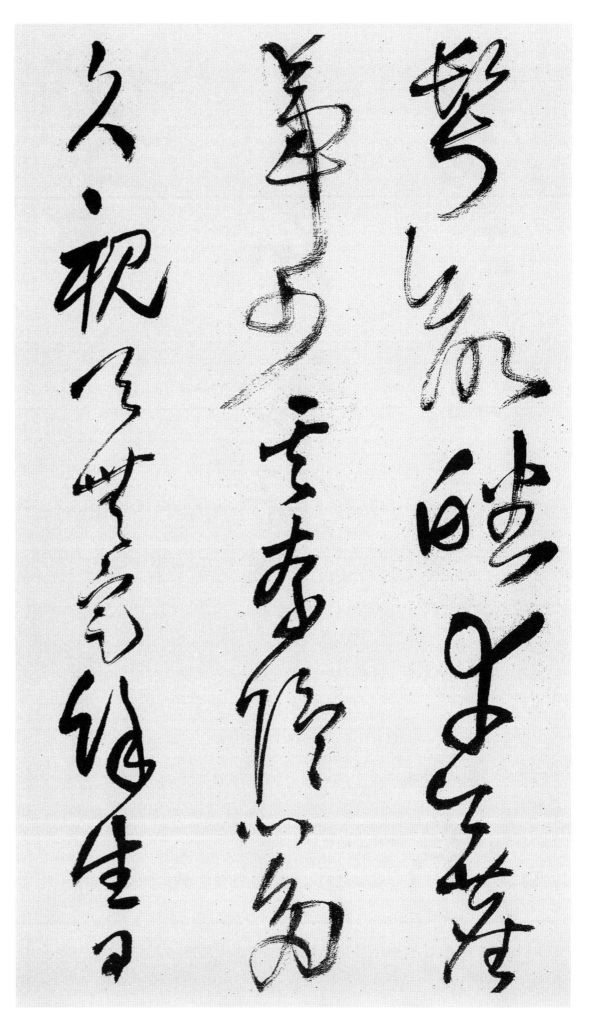

髩 구레나룻 빈
欲 하고자할 욕
皤 머리흴 파
幸 다행 행
今 이제 금
塵 티끌 진
事 일 사
少 적을 소
其 그 기
奈 어찌 내
隱 숨을 은
心 마음 심
多 많을 다
久 옛 구
視 볼 시
天 하늘 천
無 없을 무
定 정할 정
餘 남을 여
生 날 생
日 해 일

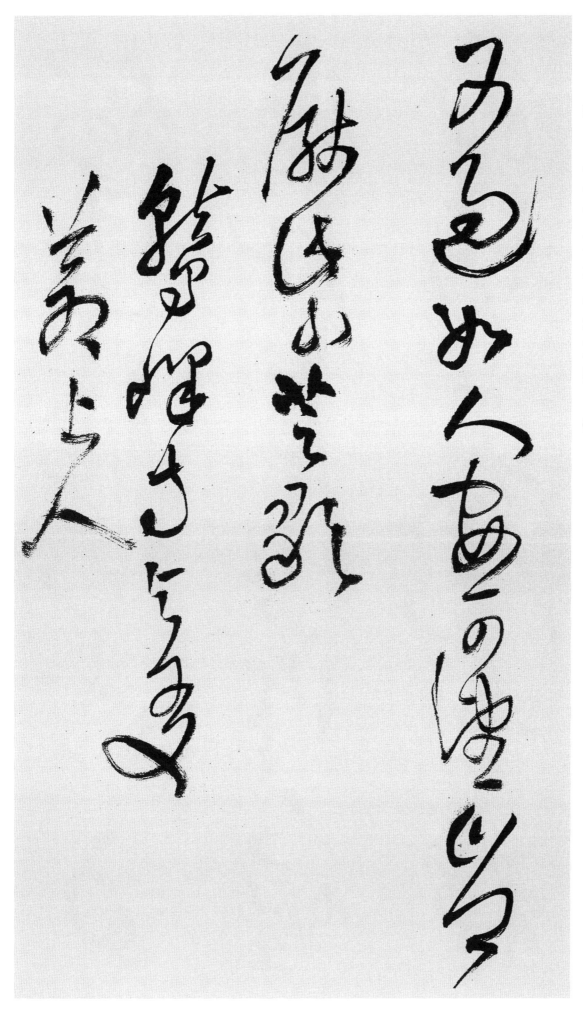

又 또우
過 지날 과
如 같을 여
人 사람 인
安 편안 안
可 옳을 가
望 바랄 망
豈 어찌 기
厭 싫을 염
紫 자주 자
芝 지초 지
歌 노래 가

③ 鷲峰寺與友
蒼上人

偶 짝 우
來 올 래
尋 깊을 심
古 옛 고
寺 절 사
雨 비 우
後 뒤 후
得 얻을 득
餘 남을 여
淸 맑을 청
漠 아득할 막
漠 아득할 막
人 사람 인
煙 연기 연
外 바깥 외
冷 찰 랭
然 그럴 연
一 한 일
磬 경쇠 경
鳴 울 명
禪 고요 선

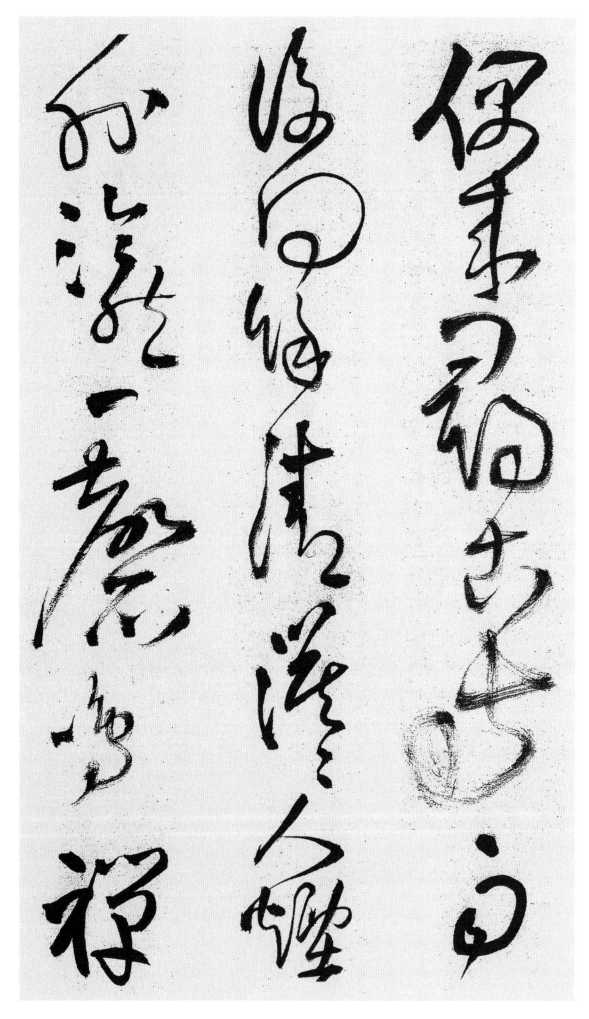

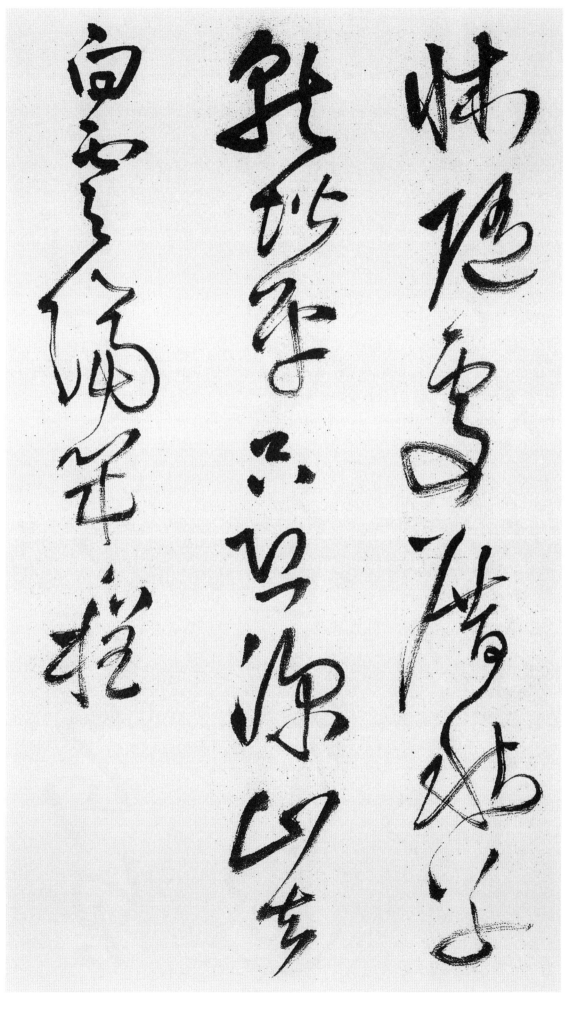

牀 침상 상
隨 따를 수
處 곳 처
厝 둘 조
秋 가을 추
草 풀 초
就 나아갈 취
堦 섬돌 계
平 고를 평
只 다만 지
恐 두려울 공
深 깊을 심
山 뫼 산
去 갈 거
白 흰 백
雲 구름 운
隔 떨어질 격
幾 몇 기
程 길 정

④ 送趙開吾

關 관문 관
山 뫼 산
忽 문득 홀
欲 하고자할 욕
去 갈 거
遠 멀 원
道 길 도
與 더불 여
誰 누구 수
遊 놀 유
共 함께 공
在 있을 재
他 다를 타
鄕 시골 향
外 바깥 외
因 인할 인
之 갈 지

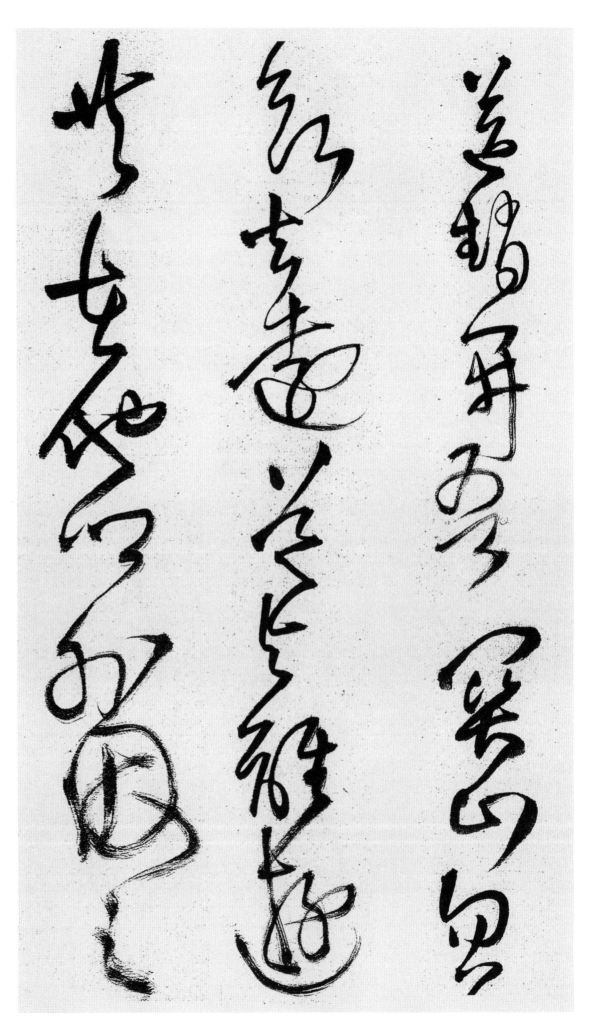

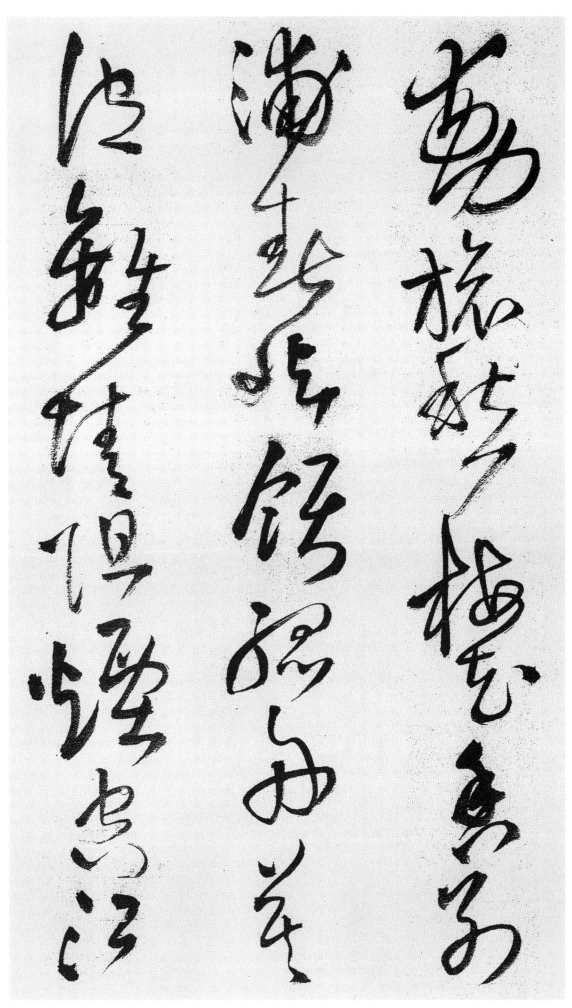

動 움직일 동
旅 나그네 려
愁 근심 수
梅 매화 매
花 꽃 화
香 향기 향
別 이별 별
浦 물가 포
春 봄 춘
嶼 섬 서
領 거느릴 령
孤 외로울 고
舟 배 주
莫 말 막
謂 이를 위
離 떠날 리
情 정 정
阻 험할 조
煙 연기 연
空 빌 공
江 강 강

水 물수
流 흐를류

俚作壬午書
抱老張公祖
吟壇正 王鐸

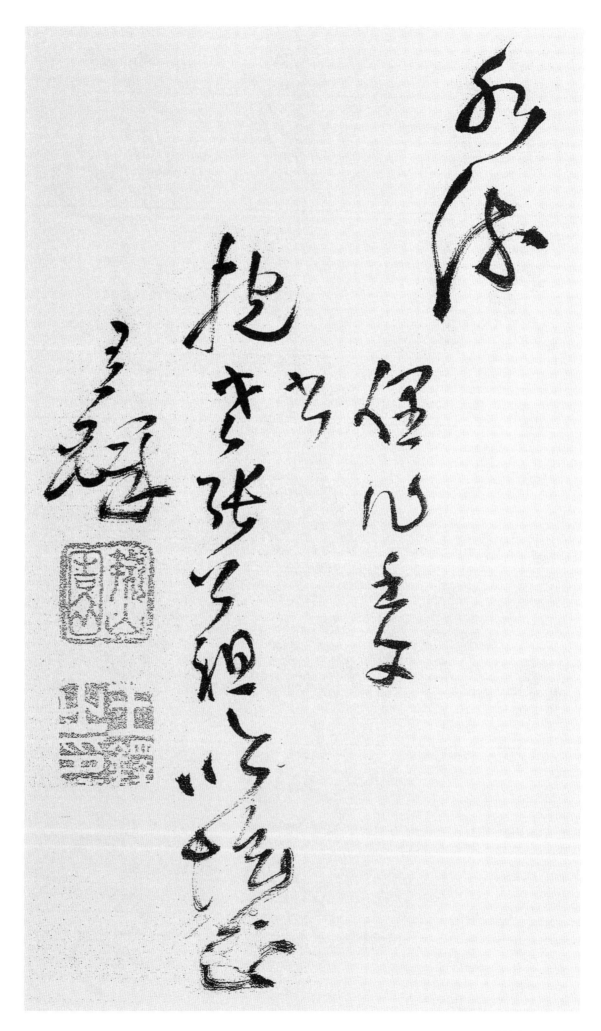

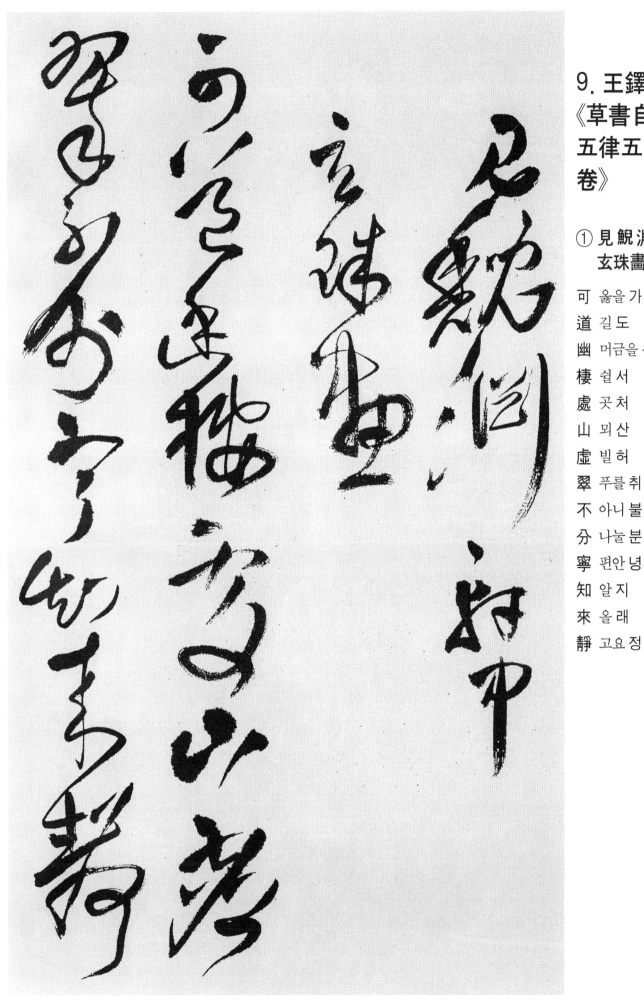

① 見鯢淵軒中
玄珠畫

可	옳을 가
道	길 도
幽	머금을 유
棲	쉴 서
處	곳 처
山	뫼 산
虛	빌 허
翠	푸를 취
不	아니 불
分	나눌 분
寧	편안 녕
知	알 지
來	올 래
靜	고요 정

室 집 실
別 다를 별
自 스스로 자
有 있을 유
高 높을 고
雲 구름 운
珍 보배 진
樹 나무 수
靈 신령 령
芝 지초 지
侶 짝 려
藥 약 약
潭 못 담
野 들 야
鹿 사슴 록
群 무리 군
似 같을 사
吾 나 오
紅 붉을 홍
柿 감나무 시
磵 산골물 간
縹 청백색 표
气 기운 기
夜 밤 야
泉 샘 천
聞 들을 문

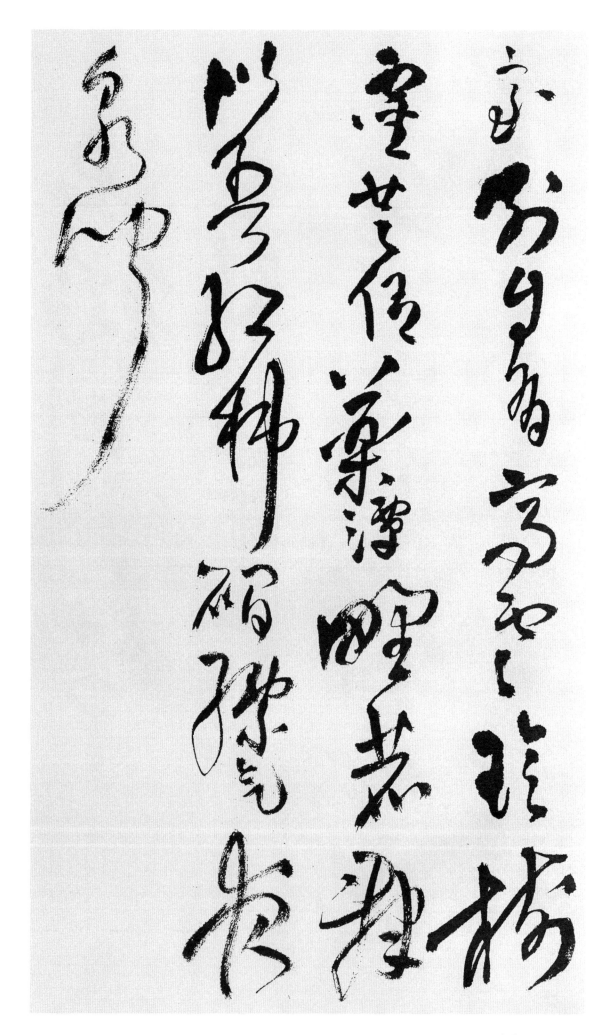

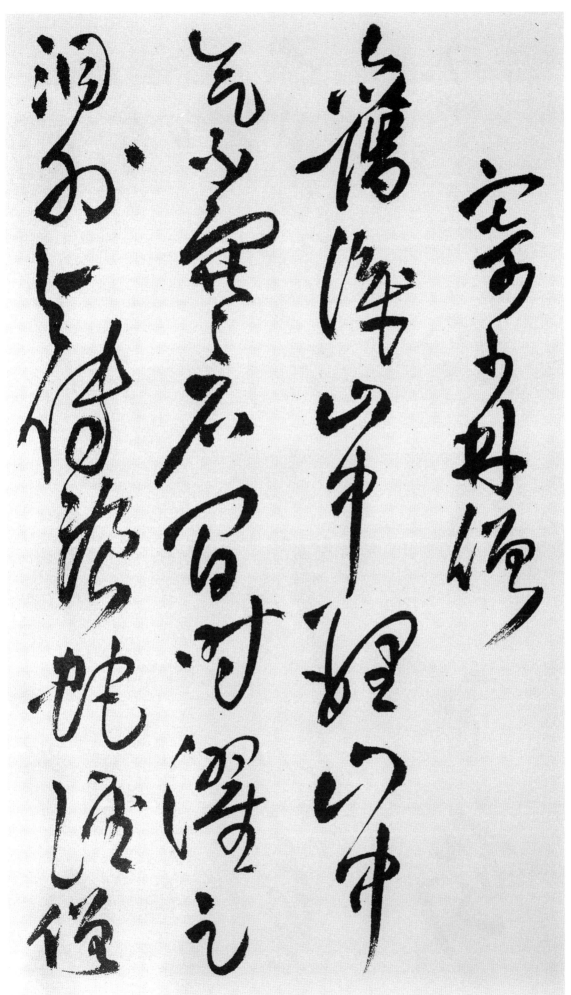

② **寄少林僧**

舊	옛 구
識	알 식
山	뫼 산
中	가운데 중
理	이치 리
山	뫼 산
中	가운데 중
气	기운 기
不	아니 불
寒	찰 한
石	돌 석
間	사이 간
時	때 시
濯	씻을 탁
足	발 족
洞	고을 동
外	바깥 외
與	더불 여
傳	전할 전
湌	저녁밥 손
蛇	뱀 사
徑	길 경
僧	중 승

難 어려울 난
到 이를 도
龍 용 룡
巔 산마루 전
我 나 아
獨 홀로 독
看 볼 간
可 옳을 가
羞 부끄러울 수
離 떠날 리
寶 보배 보
唱 부를 창
雪 눈 설
磬 경쇠 경
落 떨어질 락
雲 구름 운
巒 멧부리 만

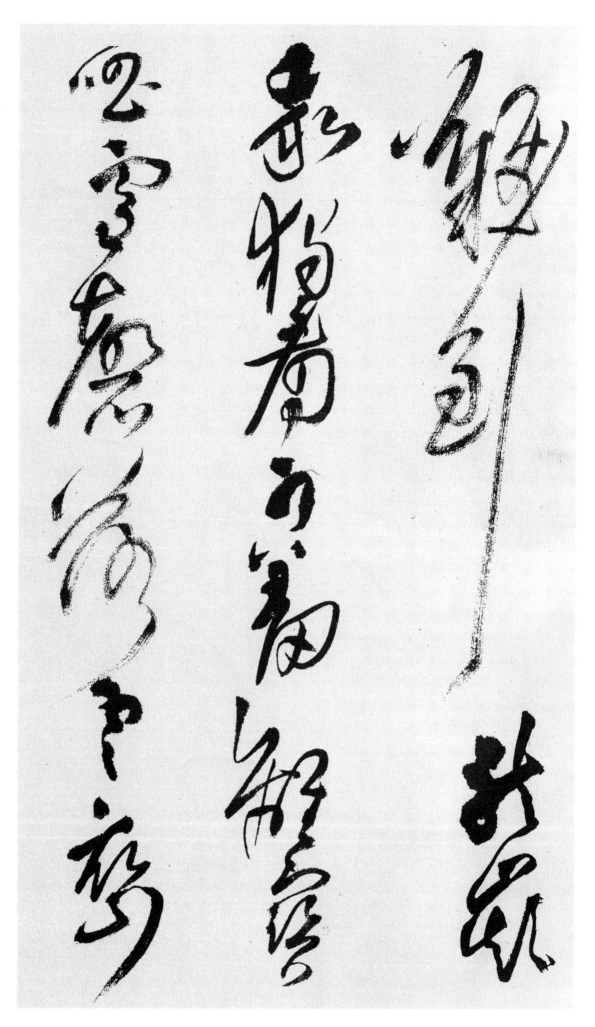

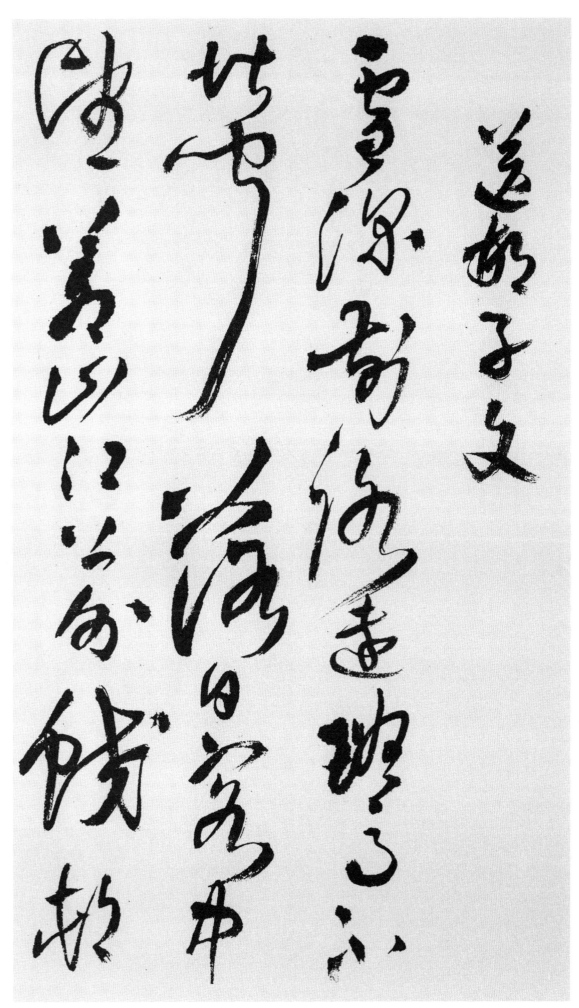

③ **送胡子文**

雪 눈 설
深 깊을 심
前 앞 전
路 길 로
遠 멀 원
班 나눌 반
馬 말 마
不 아니 불
堪 견딜 감
聞 들을 문
落 떨어질 락
日 해 일
客 손 객
中 가운데 중
望 바랄 망
蒼 푸를 창
山 뫼 산
江 강 강
上 윗 상
分 나눌 분
蛟 교룡 교
邨 마을 촌

隣 이웃 린
怪 기이할 괴
樹 나무 수
犀 무소 서
洞 마을 동
入 들 입
蠻 오랑캐 만
雲 구름 운
孰 누구 숙
念 생각 념
天 하늘 천
涯 물가 애
意 뜻 의
北 북녘 북
風 바람 풍
少 적을 소
鴈 기러기 안
群 무리 군

④ 得友人書

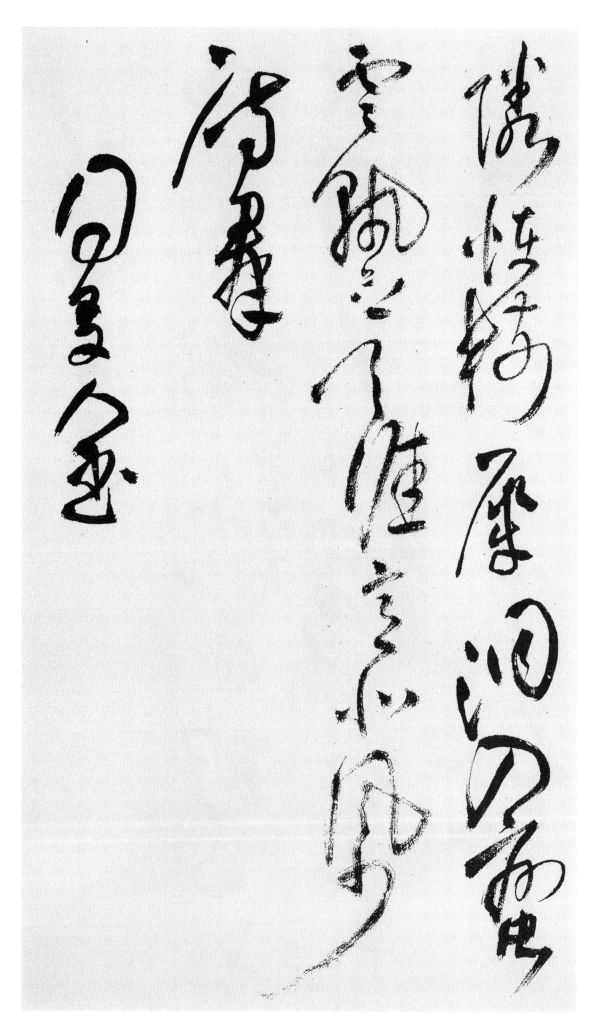

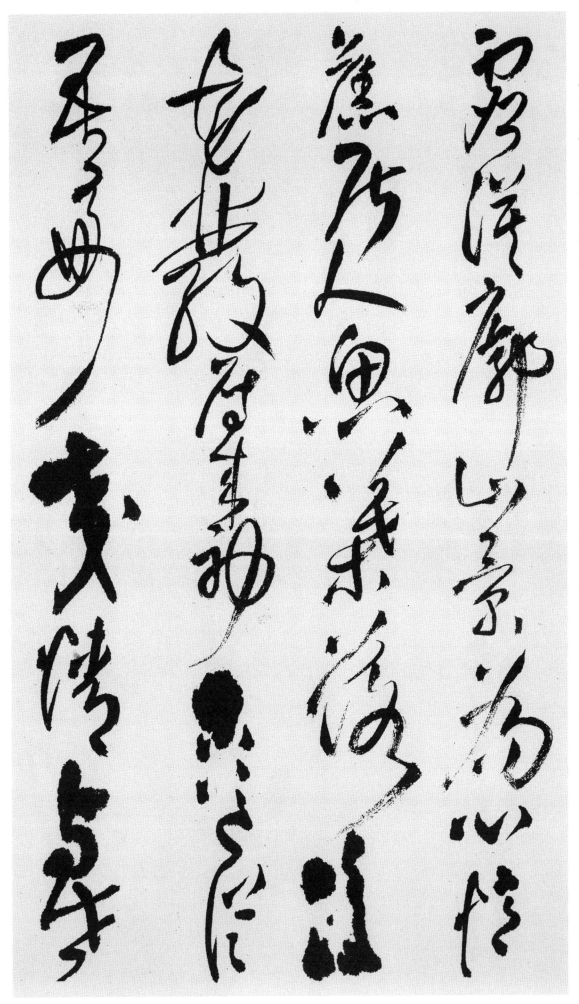

虛 빌 허
漠 모래벌 막
廓 클 확
山 뫼 산
景 볕 경
爲 하 위
心 마음 심
憶 기억 억
舊 옛 구
居 살 거
人 사람 인
思 생각 사
葉 잎 엽
落 떨어질 락
後 뒤 후
花 꽃 화
發 필 발
鴈 기러기 안
來 올 래
初 처음 초
古 옛 고
道 길 도
從 따를 종
吾 나 오
好 좋을 호
交 사귈 교
情 정 정
與 더불 여
世 세상 세

疎 성길 소
激 심할 격
昂 높을 앙
彈 탄알 탄
寶 보배 보
劍 칼 검
今 이제 금
昔 옛 석
獨 홀로 독
躊 머뭇거릴 주
躇 머뭇거릴 저

⑤ 僻性

僻 궁벽할 벽
性 성품 성
唯 오직 유
宜 마땅할 의
懶 게으를 라
居 살 거
官 벼슬 관
日 해 일
在 있을 재

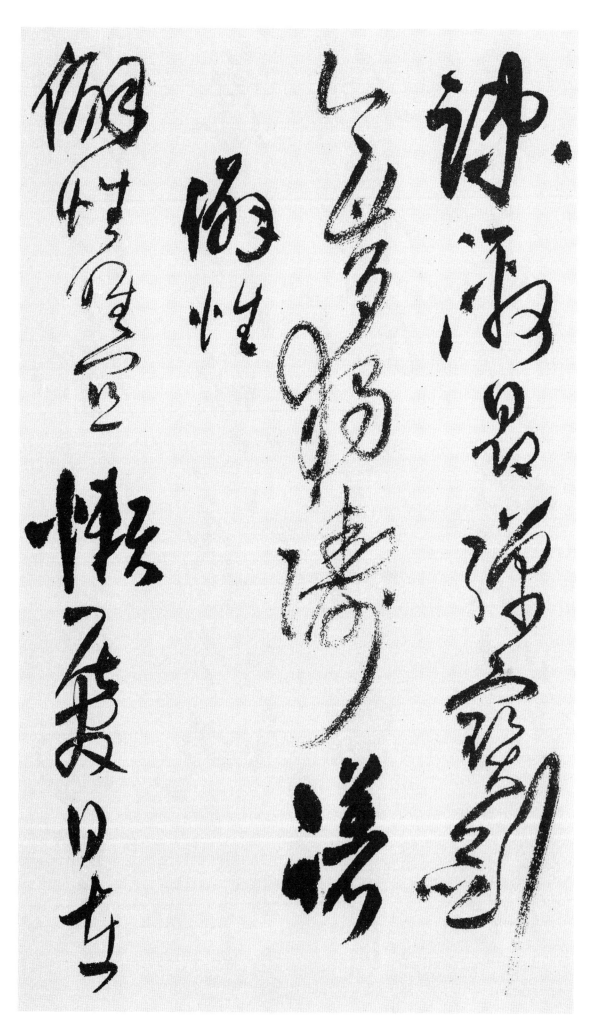

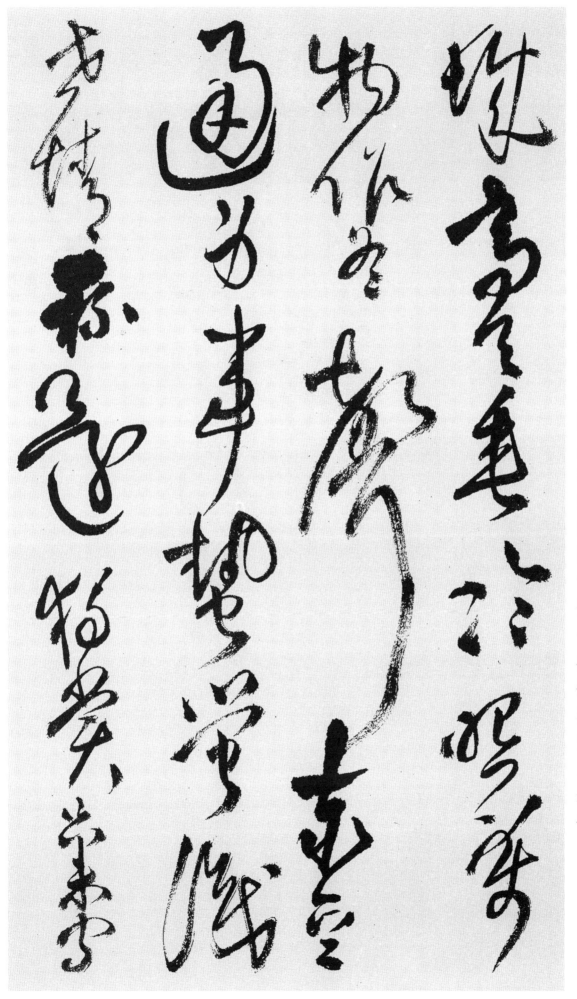

城 재 성
高 높을 고
天 하늘 천
垂 드릴 수
冷 찰 랭
照 비칠 조
萬 일만 만
物 물건 물
作 지을 작
冬 겨울 동
聲 소리 성
泰 클 태
豆 콩 두
通 통할 통
身 몸 신
事 일 사
蟄 겨울잠 칩
螢 반딧불 형
識 알 식
世 세상 세
情 정 정
一 한 일
杯 술잔 배
還 돌아올 환
獨 홀로 독
賞 상줄 상
只 다만 지
未 아닐 미
守 지킬 수

無 없을 무
名 이름 명

丙戌端陽日
孟津王鐸

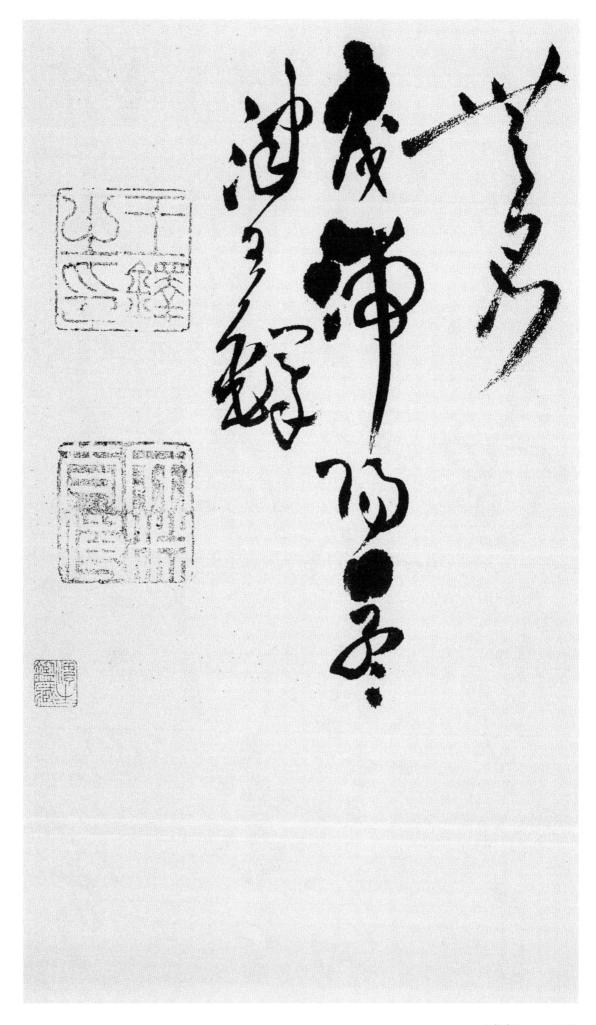

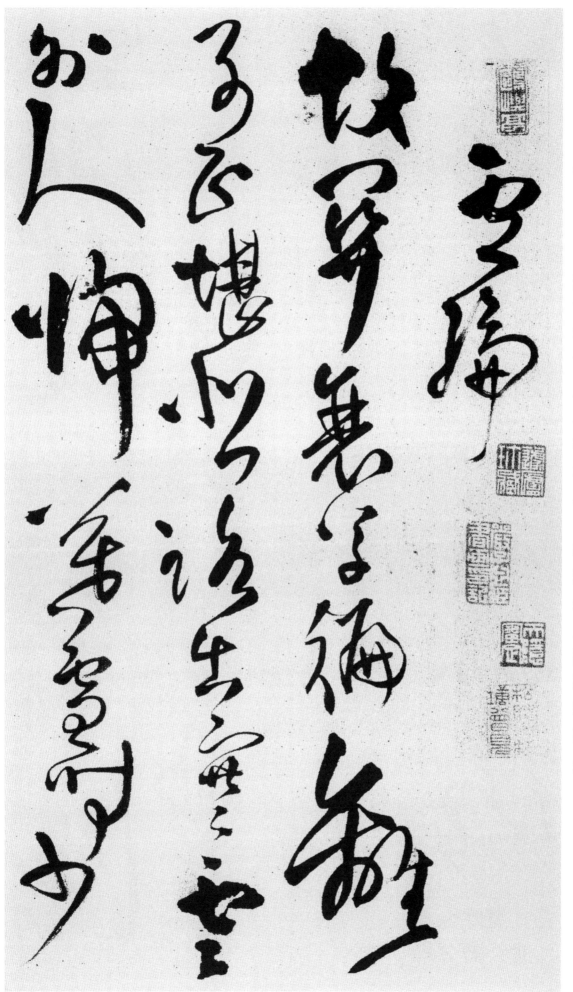

10.《草書詩卷》

① 盧綸詩 送李端

故	옛 고
關	관문 관
衰	쇠할 쇠
草	풀 초
徧	두루미칠 편
離	떠날 리
別	떠날 별
正	바를 정
堪	견딜 감
悲	슬플 비
路	길 로
出	날 출
寒	찰 한
雲	구름 운
外	바깥 외
人	사람 인
歸	돌아갈 귀
暮	저물 모
雪	눈 설
時	때 시
少	적을 소

孤 외로울 고
爲 하 위
客 손 객
早 아침 조
多 많을 다
難 어려울 난
識 알 식
君 임금 군
遲 더딜 지
掩 가릴 엄
泣 울 읍
空 빌 공
相 서로 상
向 향할 향
風 바람 풍
塵 티끌 진
何 어찌 하
所 바 소
期 기약 기

② 盧綸詩 送惟
 良上人歸江
 南

落 떨어질 락
日 해 일
映 비칠 영
危 위태 위
檣 돛대 장
歸 돌아갈 귀
僧 중 승
問 물을 문

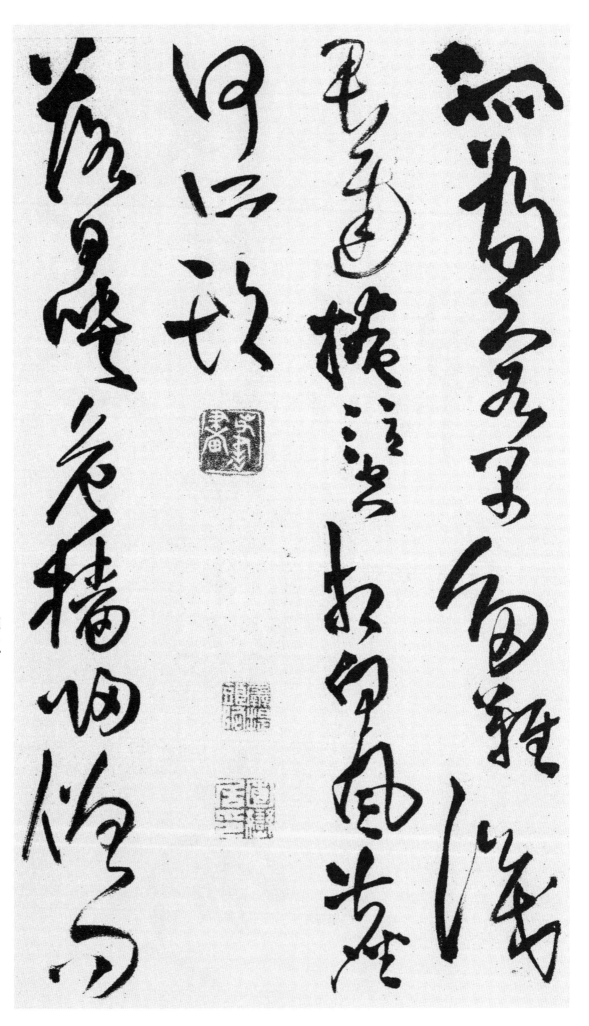

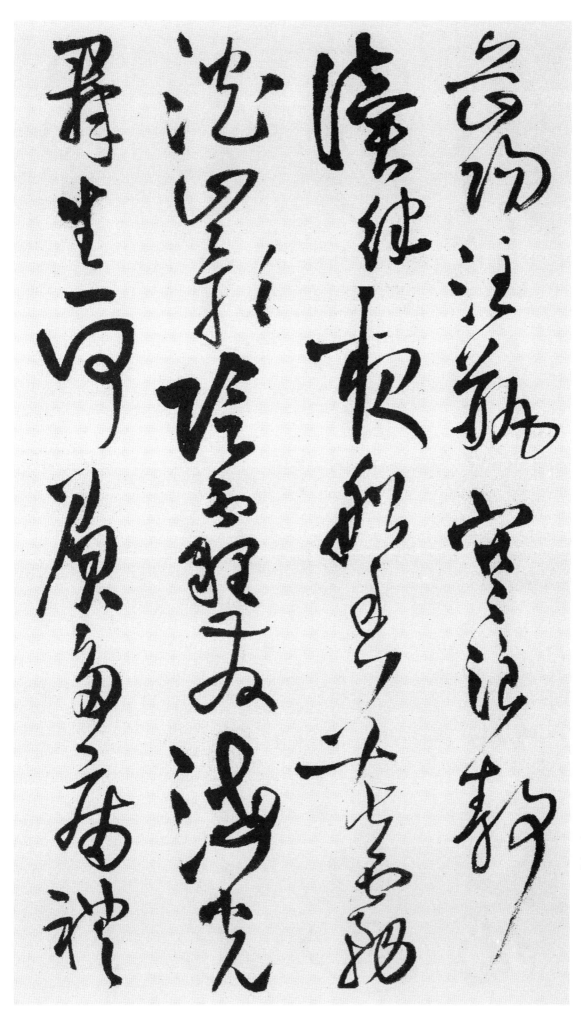

岳 큰산 악
陽 볕 양
注 물댈 주
瓶 병 병
寒 찰 한
浪 물결 랑
靜 고요 정
讀 읽을 독
律 법률 률
夜 밤 야
船 배 선
香 향기 향
苦 쓸 고
霧 안개 무
沈 깊을 심
山 뫼 산
影 그림자 영
陰 그늘 음
霾 흙비 매
發 필 발
海 바다 해
光 빛 광
群 무리 군
生 날 생
一 한 일
何 어찌 하
負 질 부
多 많을 다
病 병 병
禮 예도 례

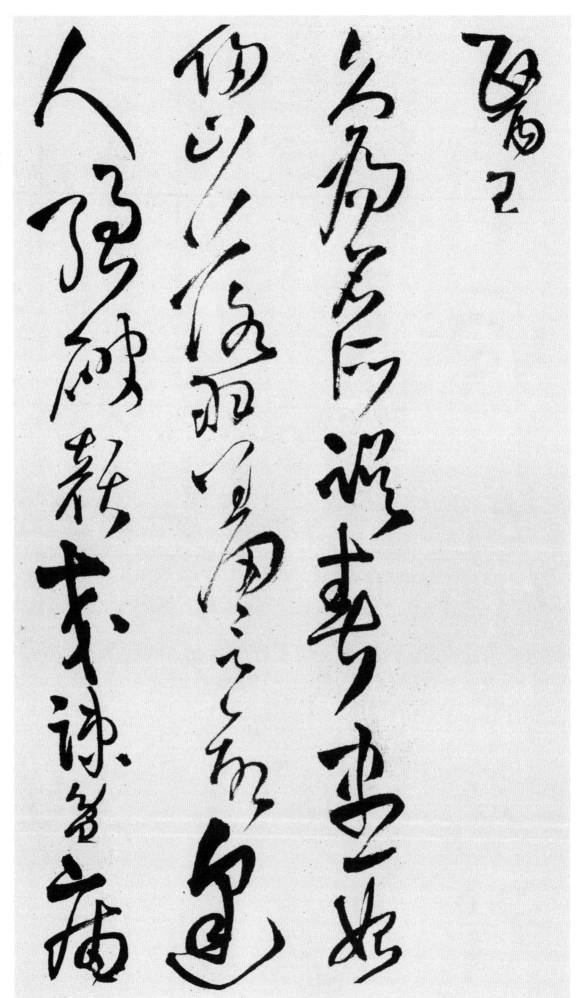

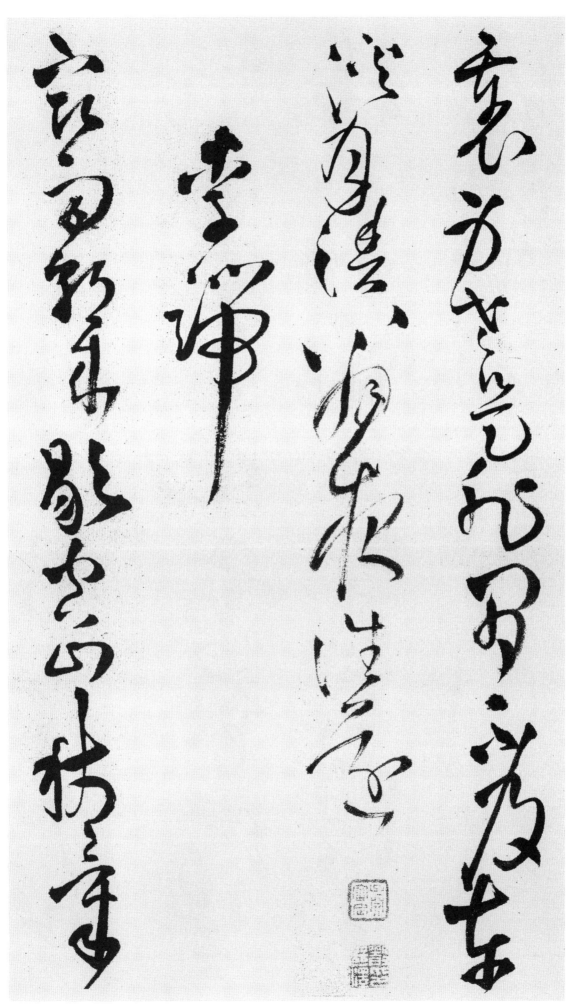

裏 속 리
身 몸 신
老 늙을 로
是 옳을 시
非 아닐 비
間 사이 간
不 아니 불
及 미칠 급
東 동녘 동
溪 시내 계
月 달 월
漁 고기잡을 어
翁 늙은이 옹
夜 밤 야
往 갈 왕
還 돌아올 환

④ **李端詩 茂陵山行陪韋金部**

宿 잘 숙
雨 비 우
朝 아침 조
來 올 래
歇 쉴 헐
空 빌 공
山 뫼 산
秋 가을 추
氣 기운 기

清 푸를 청
盤 서릴 반
雲 구름 운
雙 짝 쌍
鶴 학 학
下 아래 하
隔 떨어질 격
水 물 수
一 한 일
蟬 매미 선
鳴 울 명
古 옛 고
道 길 도
黃 누를 황
花 꽃 화
落 떨어질 락
平 고를 평
蕪 거칠 무
赤 붉을 적
燒 불사를 소
生 살 생
茂 무성할 무
陵 언덕 릉
雖 비록 수
有 있을 유
病 병 병
猶 오히려 유
得 얻을 득
伴 짝 반
君 임금 군
行 다닐 행

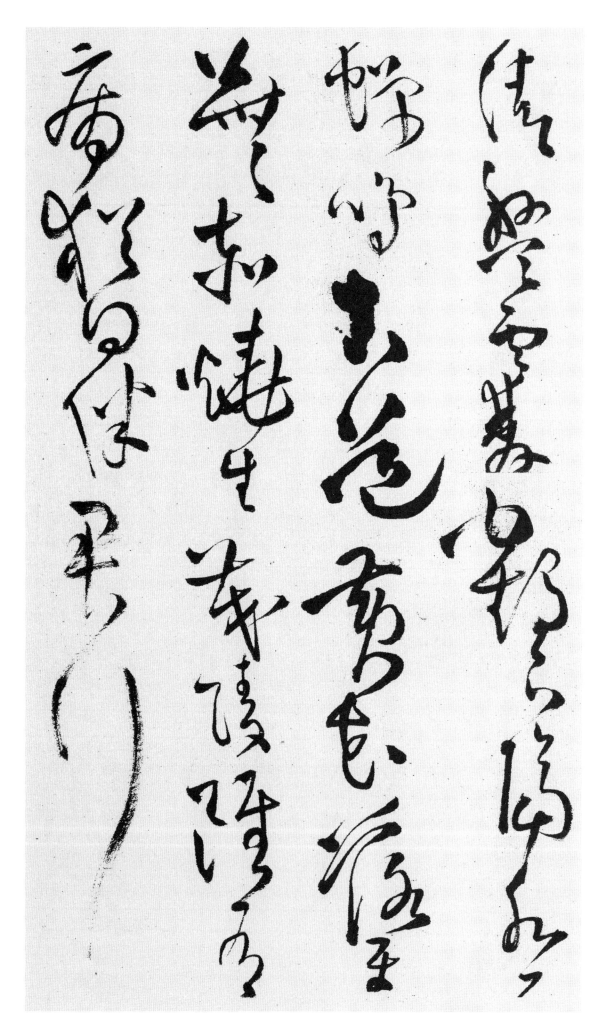

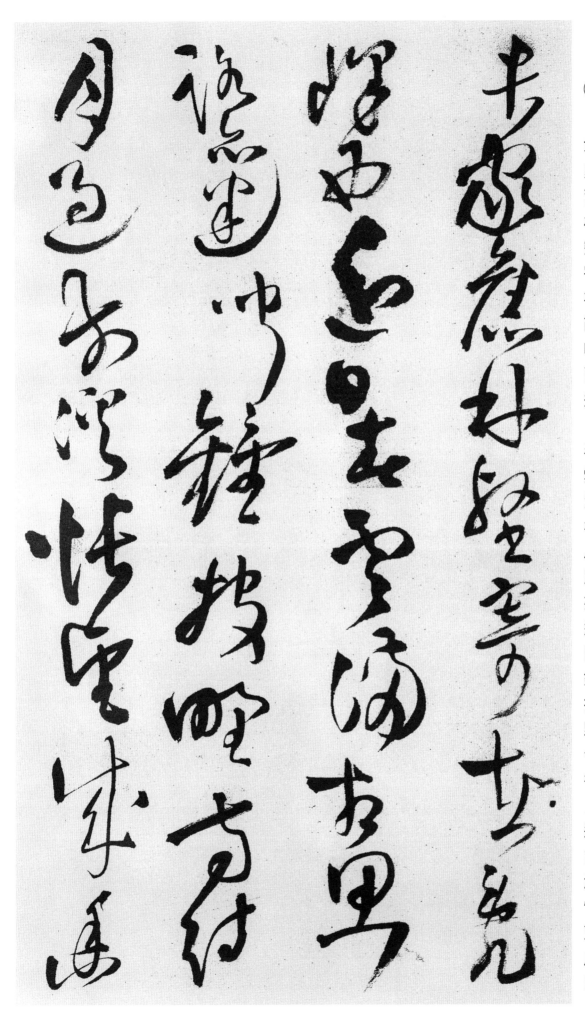

⑤ **李端詩 酬前**
大理寺評張芬

君 임금 군
家 집 가
舊 옛 구
林 수풀 림
壑 골 학
寄 부칠 기
在 있을 재
亂 어지러울 란
峰 산봉우리 봉
西 서녘 서
近 가까울 근
日 날 일
春 봄 춘
雲 구름 운
滿 찰 만
相 서로 상
思 생각 사
路 길 로
亦 또 역
迷 미혹할 미
聞 들을 문
鐘 쇠북 종
投 던질 투
野 들 야
寺 절 사
待 기다릴 대
月 달 월
過 지나갈 과
前 앞 전
溪 시내 계
悵 슬플 창
望 바랄 망
成 이룰 성
幽 머금을 유

夢 꿈 몽
依 의지할 의
依 의지할 의
識 알 식
故 옛 고
蹊 지름길 혜

⑥ **耿湋詩 贈嚴
維**

許 허락할 허
詢 물을 순
淸 맑을 청
論 논할 론
重 무거울 중
寂 고요 적
寞 적막할 막
住 살 주
山 뫼 산
陰 그늘 음
野 들 야
客 손 객
投 던질 투
寒 찰 한
寺 절 사
閒 한가 한
門 문 문

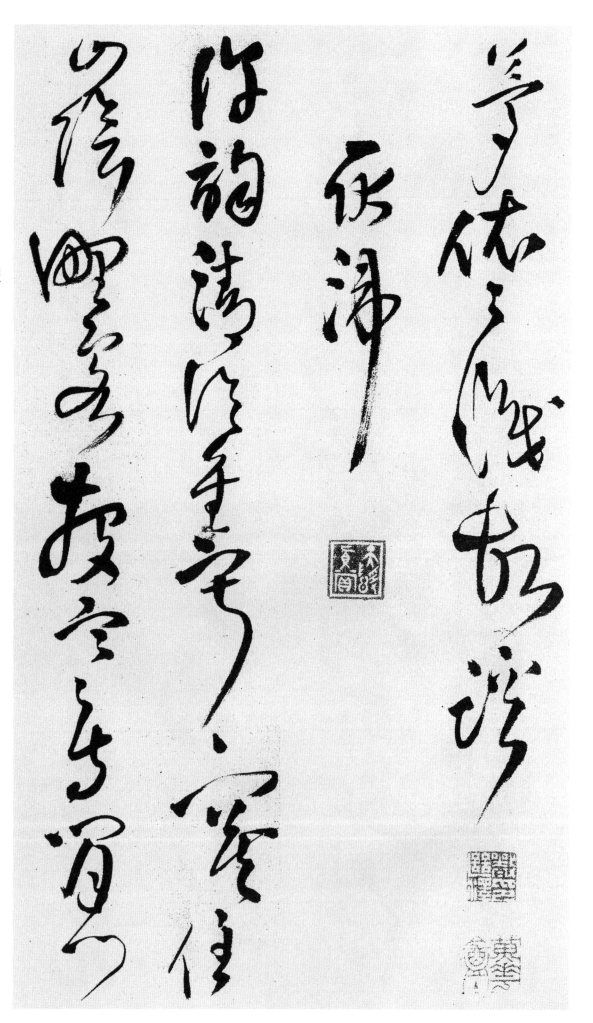

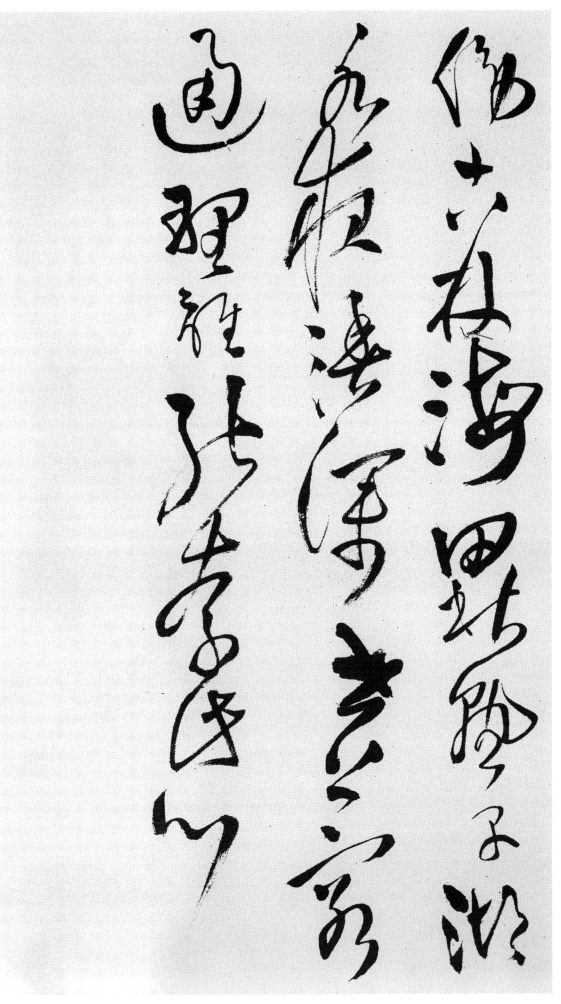

傍 곁 방
古 옛 고
林 수풀 림
海 바다 해
田 밭 전
秋 가을 추
熟 익을 숙
早 이를 조
湖 호수 호
水 물 수
夜 밤 야
漁 고기잡을 어
深 깊을 심
世 세상 세
上 윗 상
窮 다할 궁
通 통할 통
理 이치 리
誰 누구 수
能 능할 능
奈 이에 내
此 이 차
心 마음 심

丙戌端陽日
王鐸書於琅華館

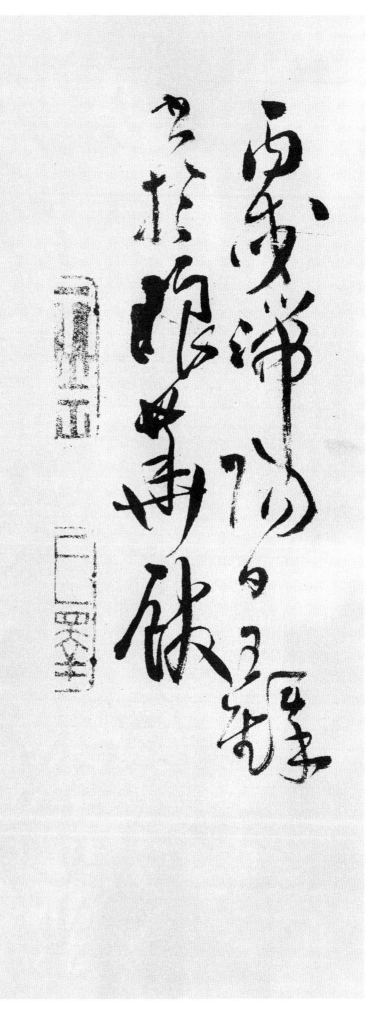

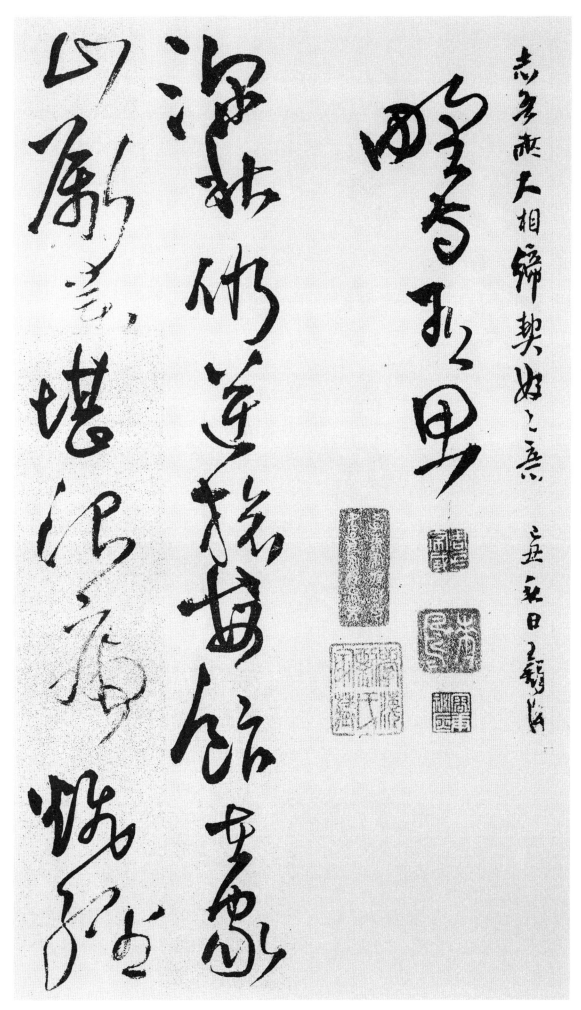

11. 王鐸詩
《草書詩卷》

① 野寺有思

深 깊을 심
秋 가을 추
仍 잉할 잉
逆 거스릴 역
旅 나그네 려
每 매양 매
飰 밥 반
在 있을 재
家 집 가
山 뫼 산
劚 깎을 촉
藥 약 약
堪 견딜 감
治 다스릴 치
病 병 병
飜 번들일 번
經 지날 경

可 옳을 가
閉 닫을 폐
關 관문 관
鳥 새 조
嫌 혐의할 혐
行 갈 행
客 손 객
躁 움직일 조
雲 구름 운
愛 사랑 애
故 연고 고
吾 나 오
閒 한가할 한
流 흐를 류
水 물 수
多 많을 다
情 정 정
甚 심할 심
相 서로 상
窺 엿볼 규
爲 하 위
解 풀 해
顔 얼굴 안

② 香山寺

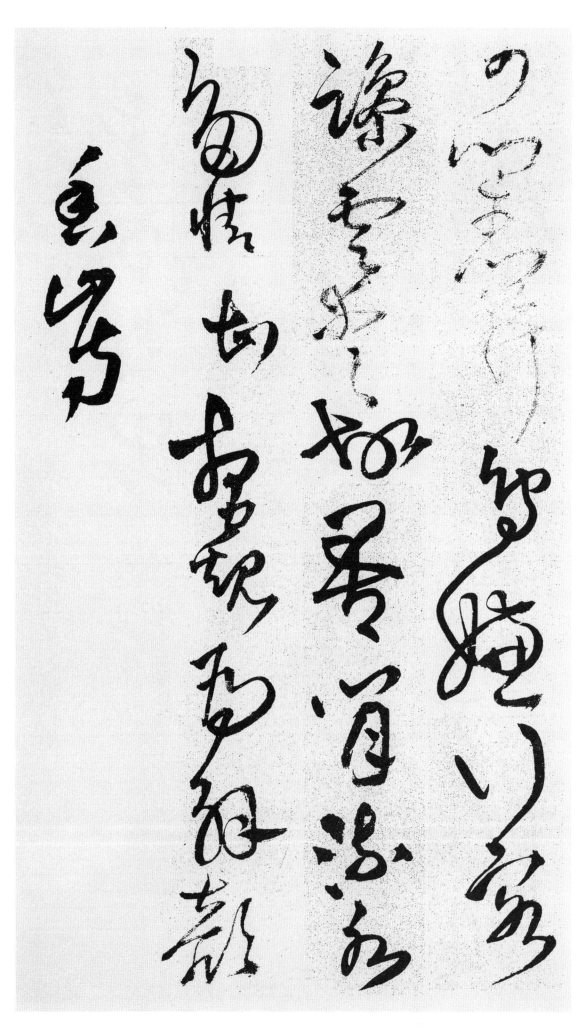

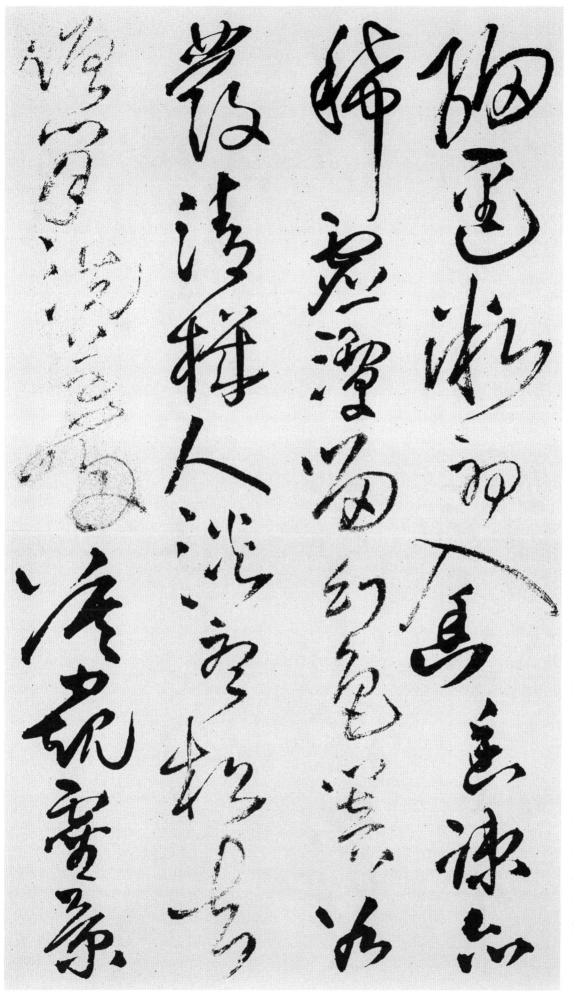

細 가늘 세
逕 길 경
微 희미할 미
初 처음 초
入 들 입
幽 그윽할 유
香 향기 향
疎 성길 소
亦 또 역
稀 드물 희
虛 빌 허
潭 못 담
留 머무를 류
幻 헛깨비 환
色 빛 색
闇 숨을 암
谷 계곡 곡
發 필 발
清 맑을 청
機 고동 기
人 사람 인
淡 맑을 담
聽 들을 청
松 소나무 송
去 갈 거
僧 중 승
閒 한가할 한
洗 씻을 세
藥 약 약
歸 돌아갈 귀
莫 말 막
窺 엿볼 규
靈 신령 령
景 볕 경

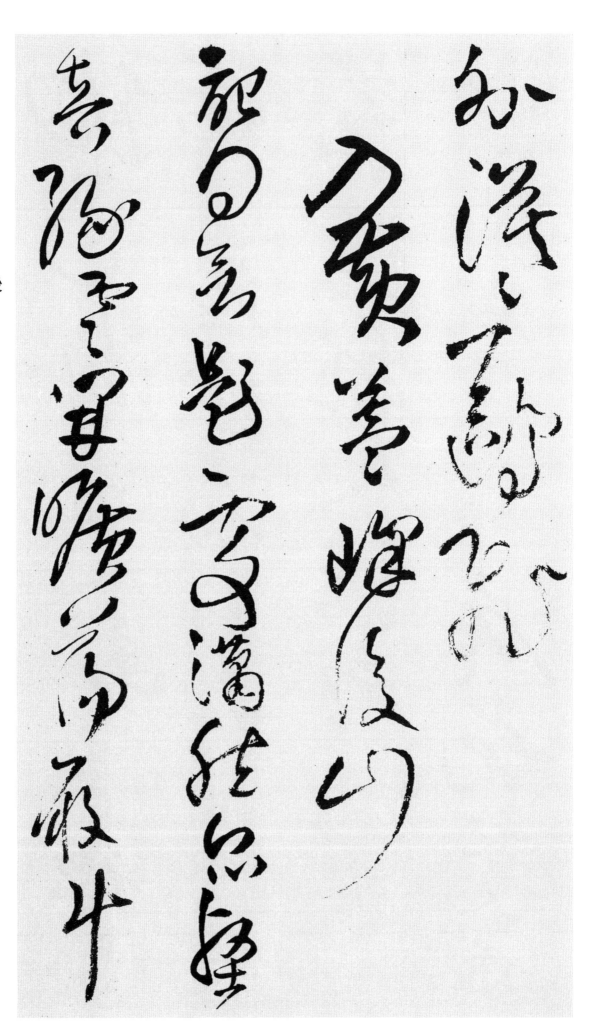

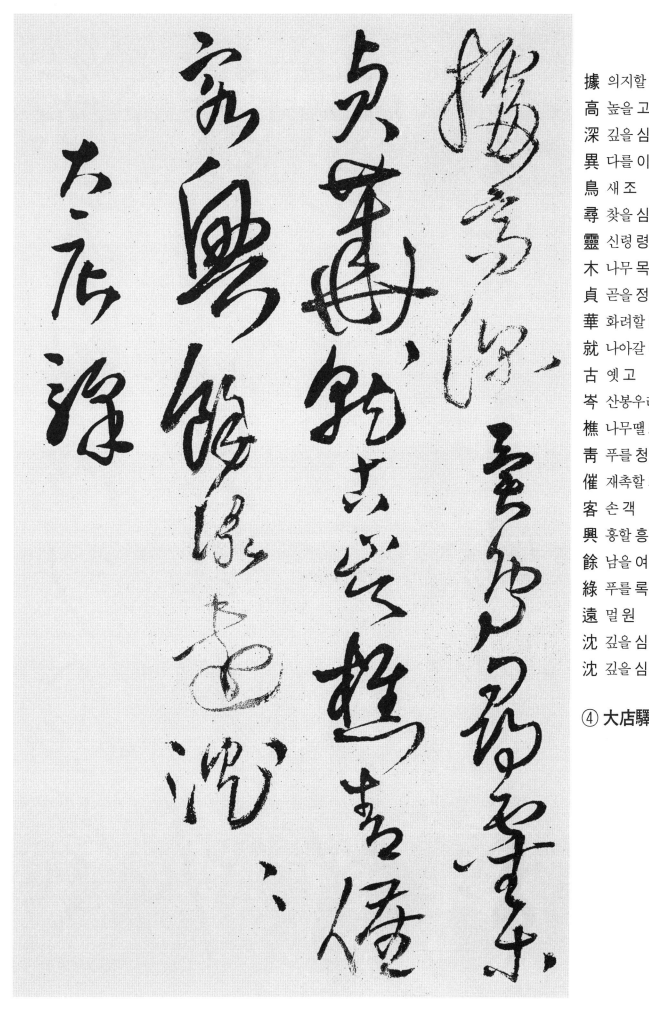

據 의지할 거
高 높을 고
深 깊을 심
異 다를 이
鳥 새 조
尋 찾을 심
靈 신령 령
木 나무 목
貞 곧을 정
華 화려할 화
就 나아갈 취
古 옛 고
岑 산봉우리 잠
樵 나무땔 초
靑 푸를 청
催 재촉할 최
客 손 객
興 흥할 흥
餘 남을 여
綠 푸를 록
遠 멀 원
沈 깊을 심
沈 깊을 심

④ 大店驛

曠 넓을 광
莽 초목우거질 망
田 밭 전
廬 오두막 려
少 적을 소
晦 그믐 회
蒙 어릴 몽
短 짧을 단
草 풀 초
枯 시들 고
離 떠날 리
家 집 가
憂 근심 우
弟 아우 제
子 아들 자
到 이를 도
驛 역 역
見 볼 견
鼪 족제비 생
鼯 박쥐 오
世 세상 세
亂 어지러울 란
人 사람 인
多 많을 다
智 지혜 지
塗 진흙 도
危 위태할 위
日 해 일
欲 하고자할 욕
晡 해질 포
坤 땅 곤
維 맬 유
饒 넉넉할 요

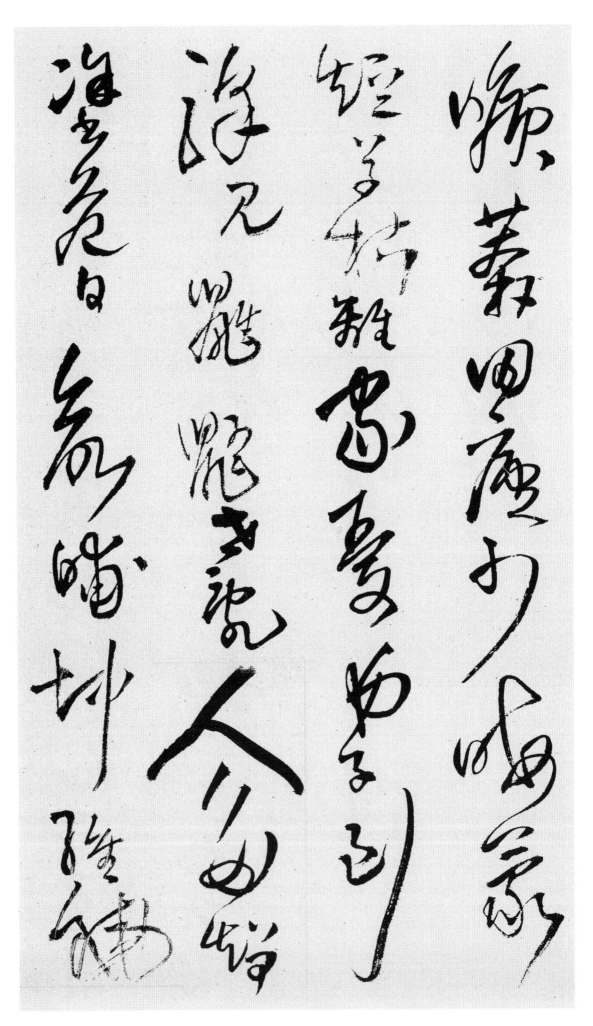

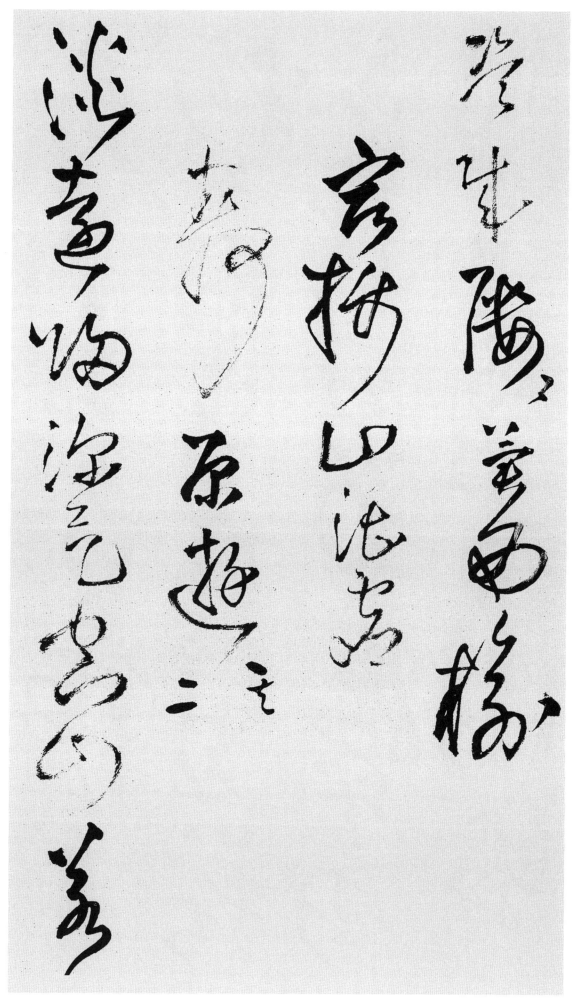

盜 훔칠 도
賊 도적 적
屢 자주 루
屢 자주 루
冀 바랄 기
西 서녘 서
楡 느릅나무 유

⑤ **宿攝山湛虛
　靜原遊其二**

淡 맑을 담
遠 멀 원
歸 돌아갈 귀
深 깊을 심
气 기운 기
空 빌 공
山 뫼 산
若 같을 약

有 있을 유
人 사람 인
古 옛 고
雲 구름 운
忽 문득 홀
晦 그믐 회
色 빛 색
怪 기이할 괴
樹 나무 수
各 각각 각
成 이룰 성
秋 가을 추
小 작을 소
酌 잔질할 작
憑 의지할 빙
虛 빌 허
籟 퉁소리 뢰
幽 머금을 유
居 살 거
想 생각 상
幻 헛깨비 환
身 몸 신
豫 미리 예
籌 산가지 주
明 밝을 명
日 해 일
去 갈 거
駐 머무를 주
屐 나막신 극
爲 하 위
憐 불쌍할 련
※작가 오기함
嶙 산높을 린

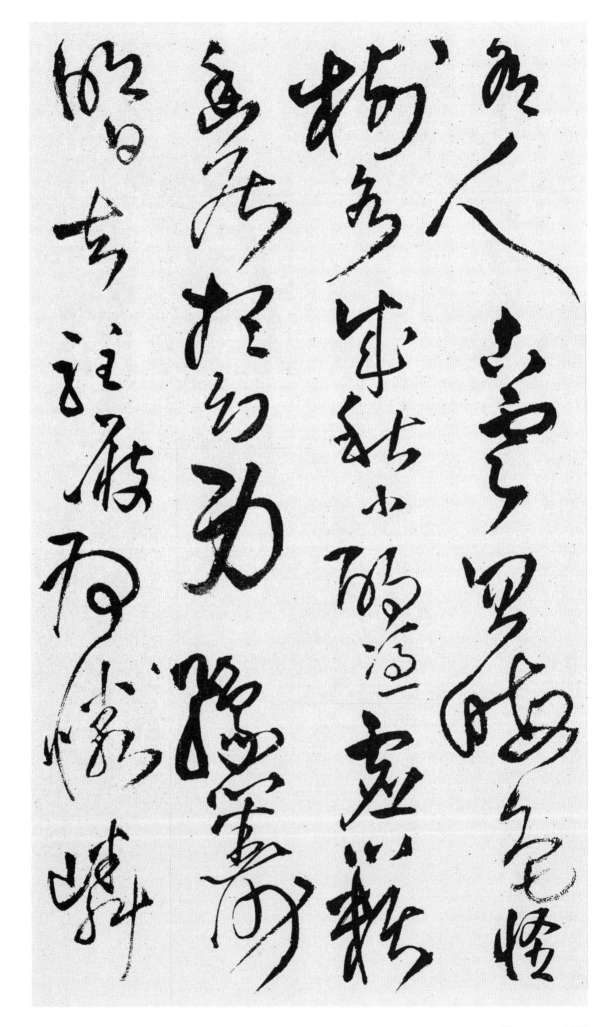

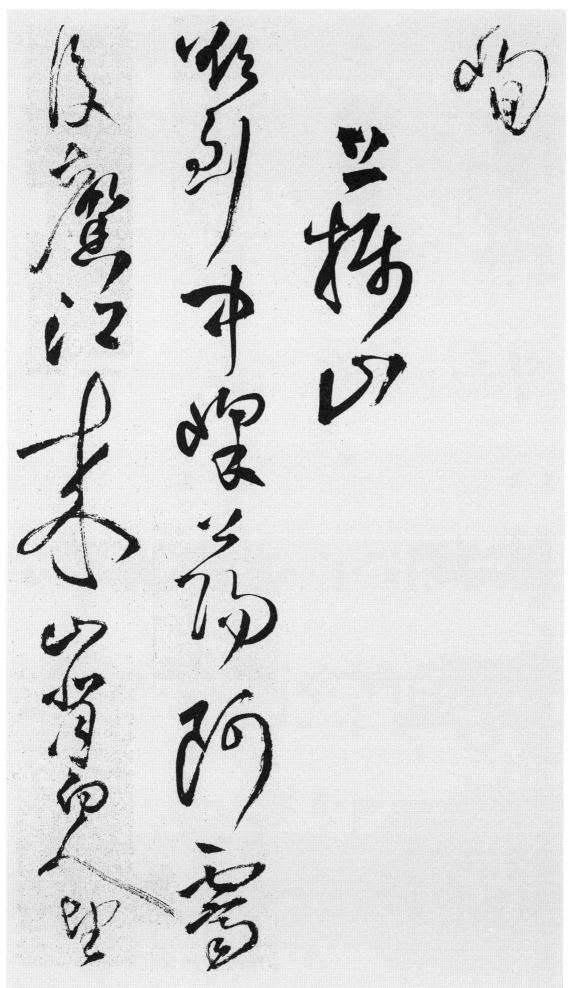

峋 깊숙할 순

⑥ **上攝山**

欲 하고자할 욕
到 이를 도
中 가운데 중
峰 산봉우리 봉
上 윗 상
陽 볕 양
阿 언덕 아
霽 비개일 제
後 뒤 후
馨 향기로울 형
江 강 강
來 올 래
山 뫼 산
背 등 배
白 흰 백
人 사람 인
望 바랄 망

海 바다 해
心 마음 심
青 푸를 청
石 돌 석
气 기운 기
蛟 교룡 교
龍 용 룡
醒 술깰 성
松 소나무 송
風 바람 풍
草 풀 초
木 나무 목
靈 신령 령
夷 오랑캐 이
猶 오히려 유
吳 오나라 오
地 땅 지
遠 멀 원
今 이제 금
古 옛 고
但 다만 단
冥 어두울 명
冥 어두울 명

⑦ 雨中歸

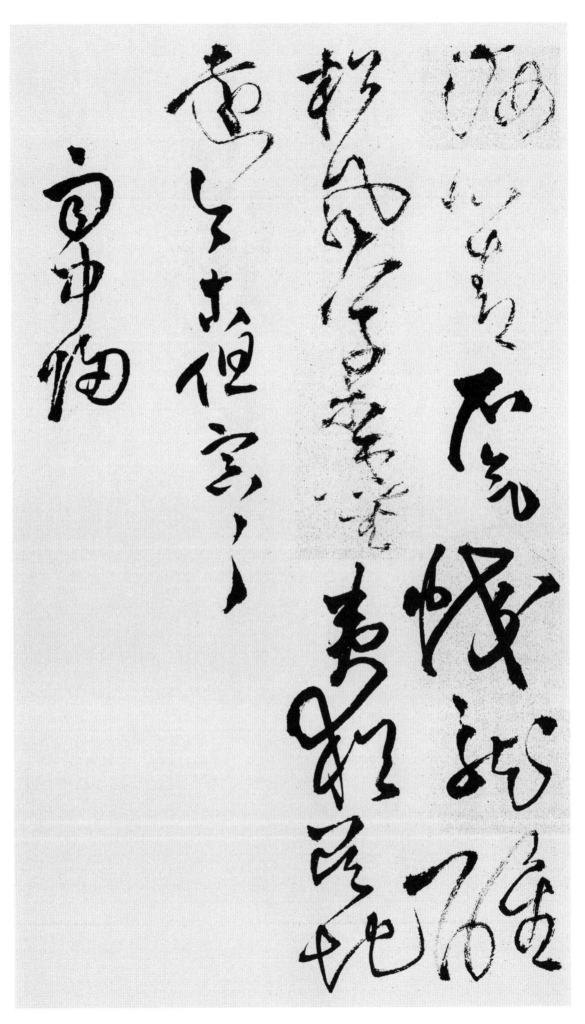

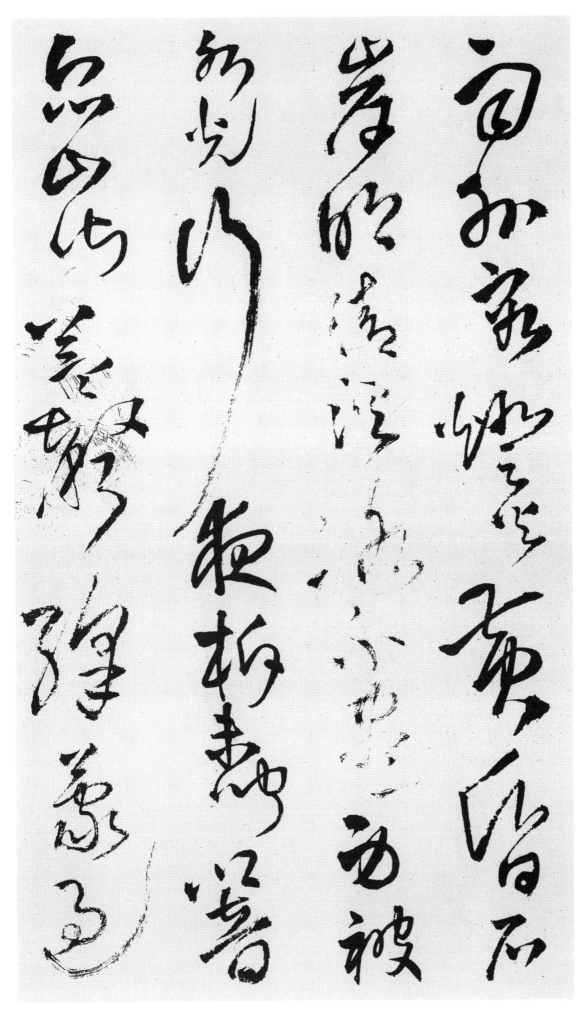

雨 비 우
外 바깥 외
容 용납할 용
燈 등 등
火 불 화
黃 누를 황
昏 저물 혼
石 돌 석
岸 언덕 안
明 밝을 명
淸 맑을 청
溪 시내 계
路 길 로
不 아닐 부
盡 다할 진
身 몸 신
被 입을 피
水 물 수
光 빛 광
行 다닐 행
夜 밤 야
柝 깰 탁
未 아닐 미
聞 들을 문
響 소리 향
衆 무리 중
山 뫼 산
皆 다 개
益 더할 익
聲 소리 성
絳 짙붉을 강
蒙 어릴 몽
過 지날 과

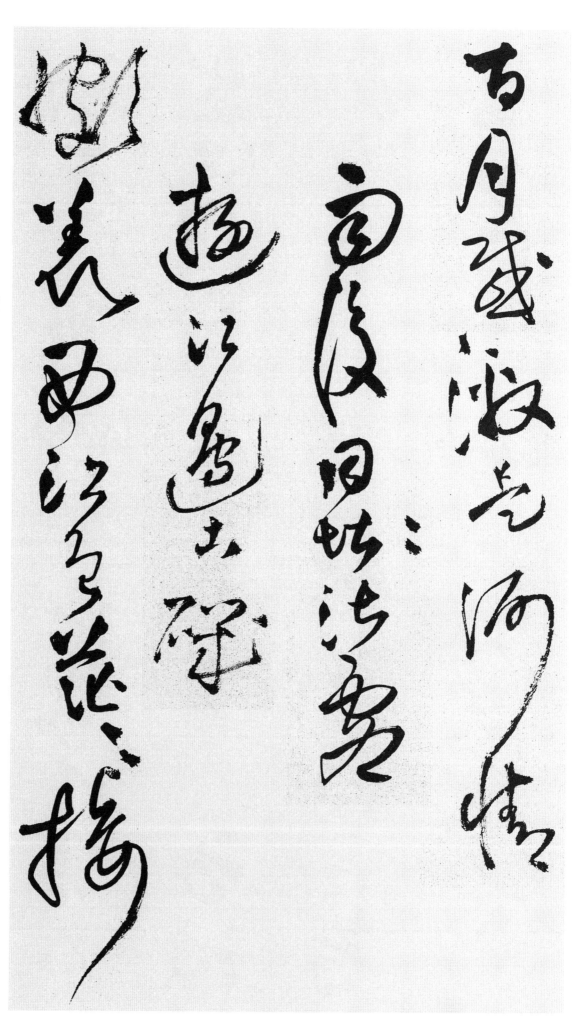

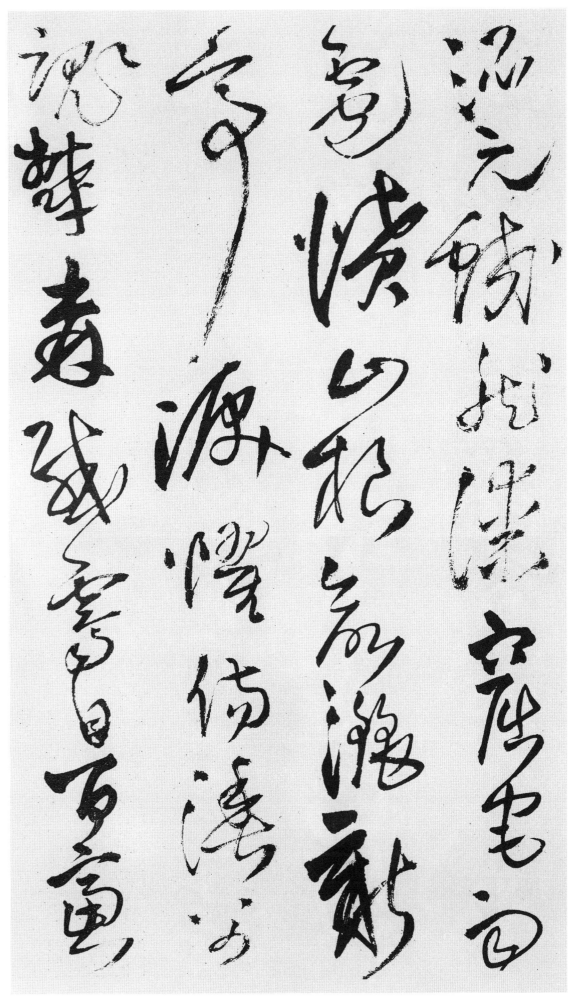

混 흐릴 혼
元 으뜸 원
蛟 교룡 교
龍 용 룡
謀 꾀할 모
窟 굴 굴
宅 집 택
雨 비 우
雹 우박 박
憤 분할 분
山 뫼 산
根 뿌리 근
欲 하고자할 욕
灑 뿌릴 쇄
新 새 신
亭 정자 정
淚 흘릴 루
懼 두려울 구
傷 상처 상
漁 고기잡을 어
父 사내 부
魂 넋 혼
鬱 답답할 울
森 빽빽할 삼
感 느낄 감
霽 비개일 제
日 해 일
百 일백 백
慮 근심 려

此 이 차
何 어찌 하
言 말씀 언

其二

夜 밤 야
雨 비 우
朝 아침 조
來 올 래
潤 윤택할 윤
春 봄 춘
江 강 강
白 흰 백
漸 더할 점
通 통할 통
竹 대 죽
樓 다락 루
疑 의심 의
罨 그물 엄
畫 그림 화
花 꽃 화
石 돌 석
帶 띠 대
洪 넓을 홍

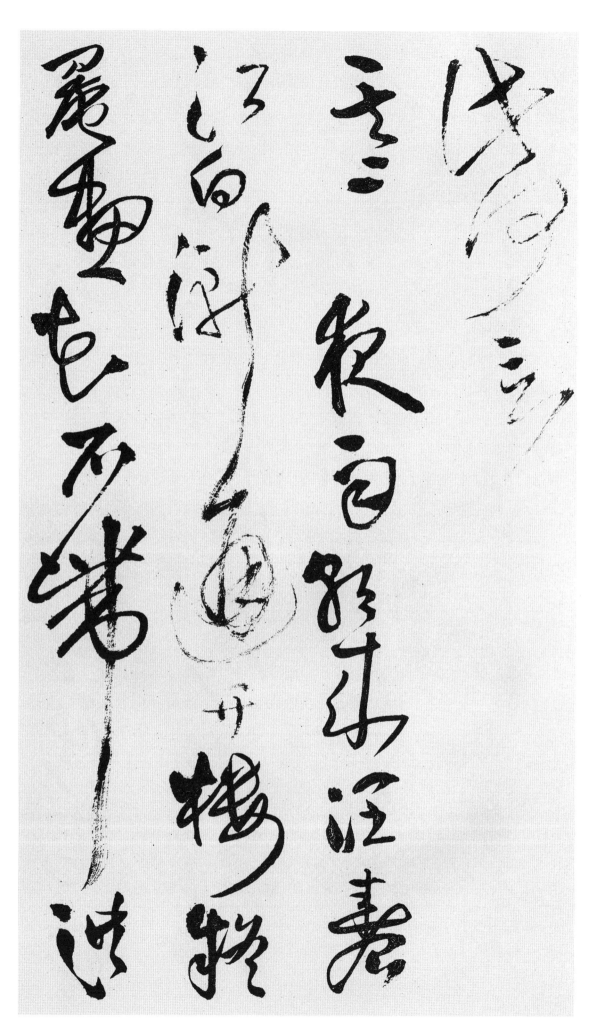

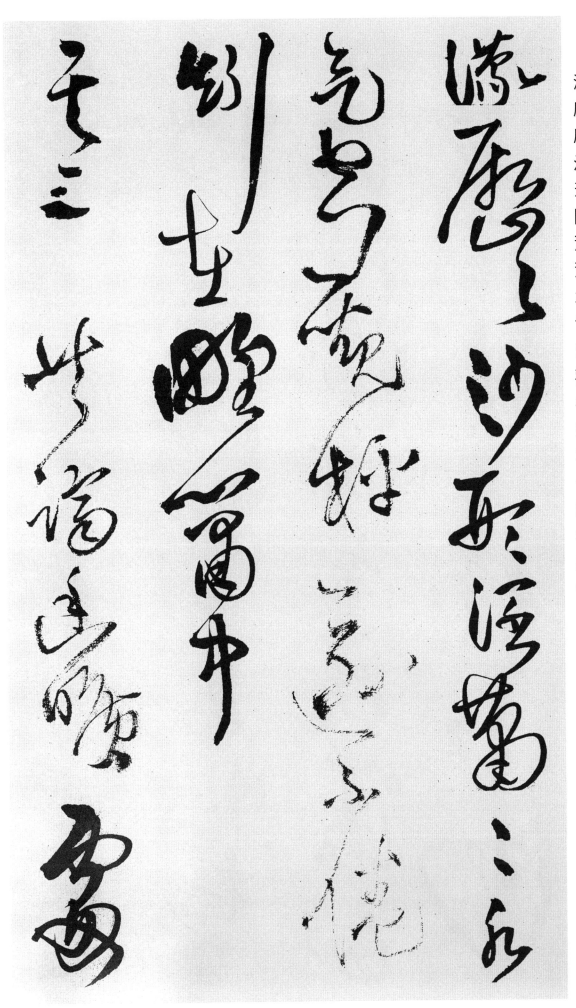

濛 가랑비올 몽
歷 지낼 력
歷 지낼 력
沙 모래 사
形 모양 형
闊 넓을 활
蕭 쓸쓸할 소
蕭 쓸쓸할 소
水 물 수
氣 기운 기
空 빌 공
觀 볼 관
枰 바둑판 평
逾 넘을 유
不 아니 불
倦 게으를 권
矧 하물며 신
在 있을 재
野 들 야
簫 퉁소 소
中 가운데 중

其三
共 함께 공
躋 오를 제
幽 머금을 유
曠 넓을 광
處 곳 처

隨 따를 수
興 흥할 흥
履 신 리
莓 이끼 매
苔 이끼 태
遠 멀 원
翠 푸를 취
不 아니 불
時 때 시
現 나타날 현
好 좋을 호
風 바람 풍
終 마칠 종
日 날 일
來 올 래
帆 돛 범
檣 돛대 장
彭 나라이름 팽
蠡 좀먹을 려
積 쌓을 적
雷 우레 뢰
電 번개 전
廣 넓을 광
陵 언덕 릉
回 돌 회
客 손 객
況 하물며 황
纔 겨우 재
淸 맑을 청
穆 화목할 목
江 강 강
洲 고을 주

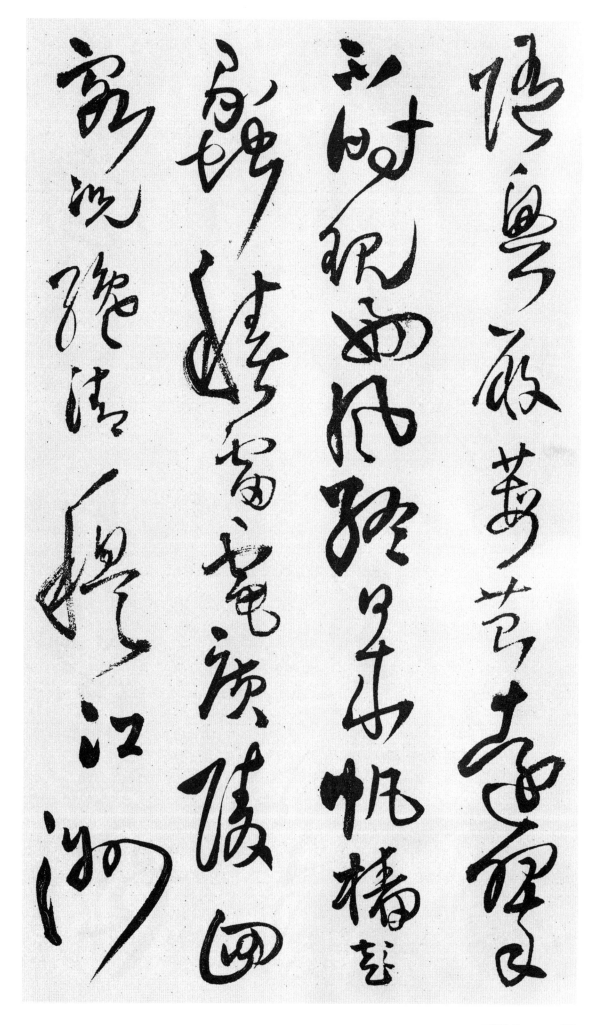

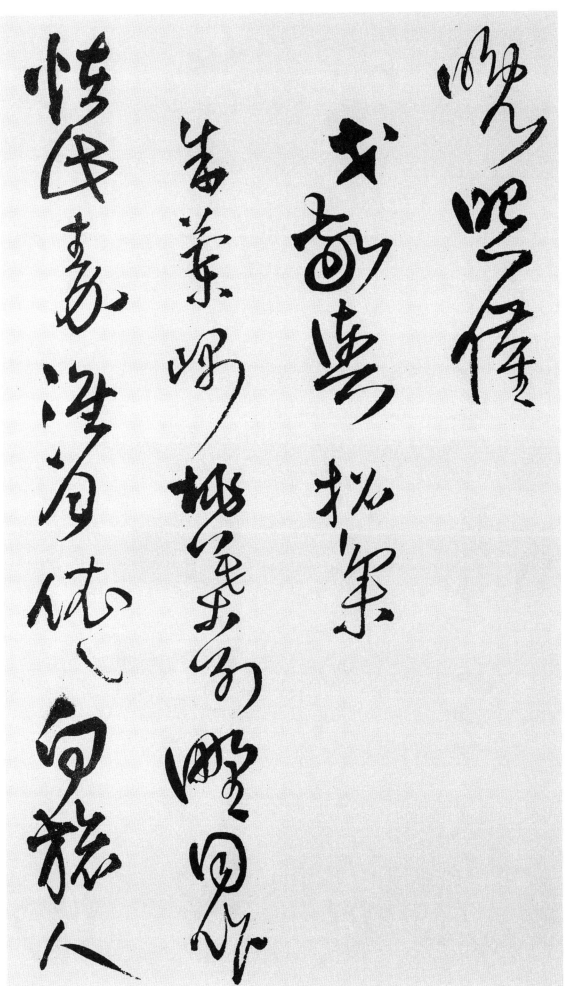

晚 늦을 만
照 비칠 조
催 재촉할 최

⑨ 戈敬輿招集
　朱蘭嵎桃葉
　別野同作

怪 기이할 괴
此 이 차
秦 진나라 진
淮 물이름 회
月 달 월
依 의지할 의
依 의지할 의
向 향할 향
旅 나그네 려
人 사람 인

竭 다할 갈
來 올 래
高 높일 고
處 곳 처
望 바랄 망
收 거둘 수
得 얻을 득
幾 몇 기
層 층 층
春 봄 춘
巖 바위 암
壑 골 학
流 흐를 류
鸞 난새 란
嘯 불 소
桃 복숭아 도
花 꽃 화
燒 불태울 소
鷺 백로 로
身 몸 신
情 정 정
深 깊을 심
延 끌 연
佇 우두커니 저
久 오랠 구
儻 빼어날 당
在 있을 재
武 호반 무
陵 언덕 릉

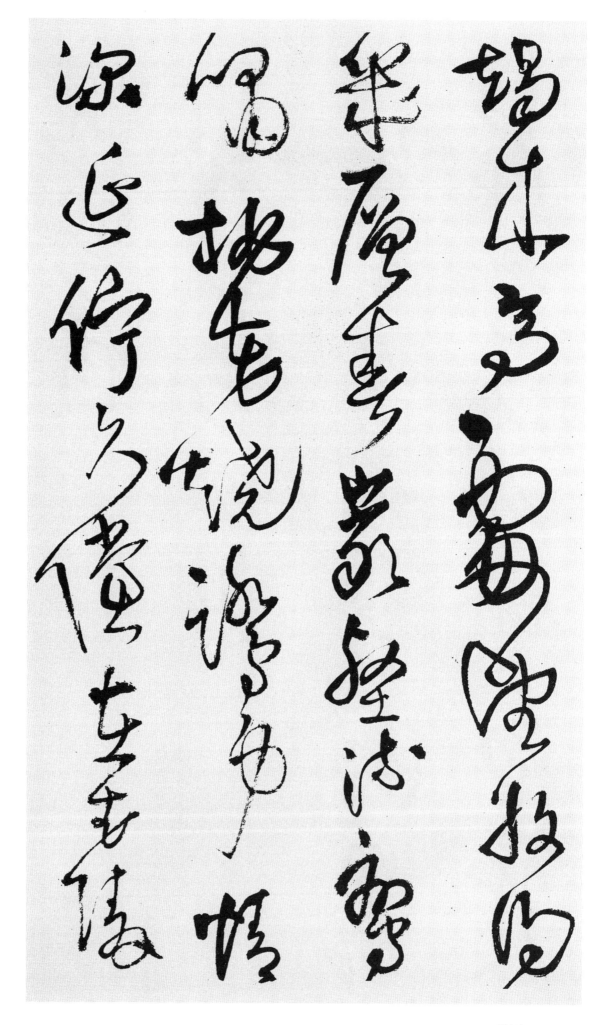

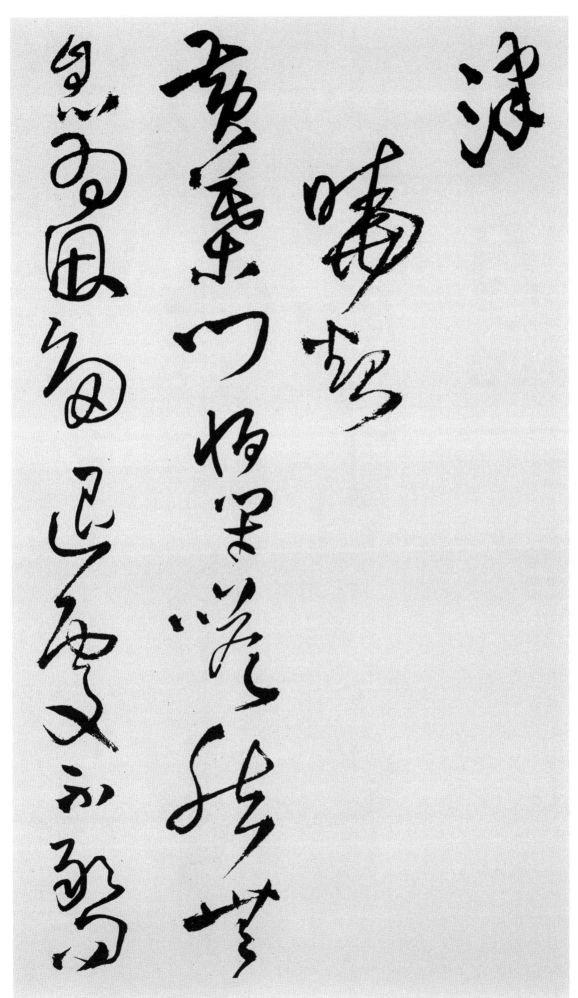

津 나루 진

⑩ **曉起**

黃 누를 황
葉 잎 엽
門 문 문
將 장차 장
閉 닫을 폐
嗒 생각잊을 탑
然 그럴 연
無 없을 무
自 스스로 자
心 마음 심
爲 하 위
因 인할 인
多 많을 다
退 물러갈 퇴
處 곳 처
不 아니 불
敢 감히 감
問 물을 문

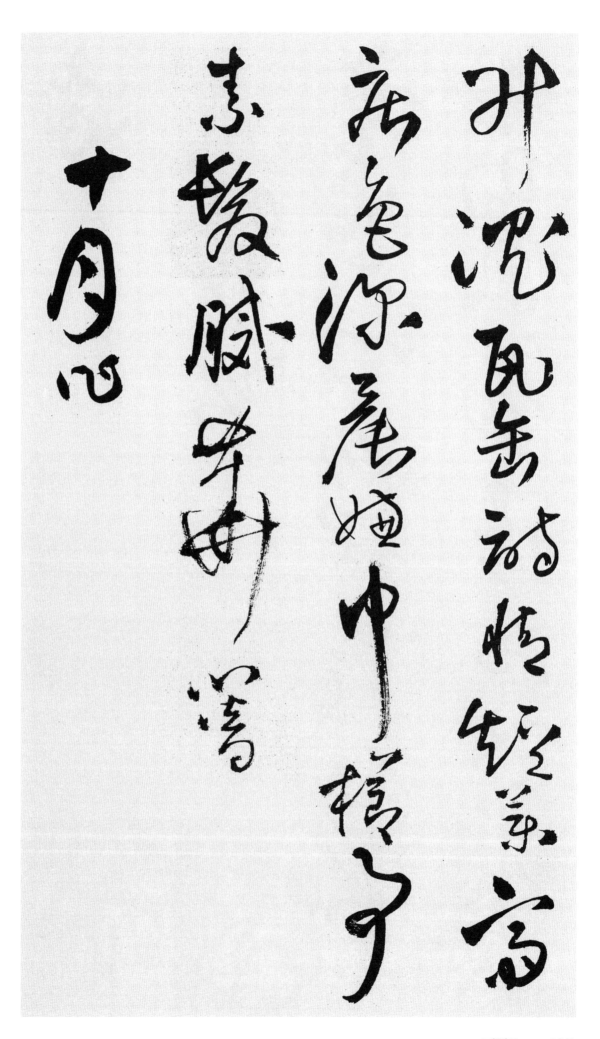

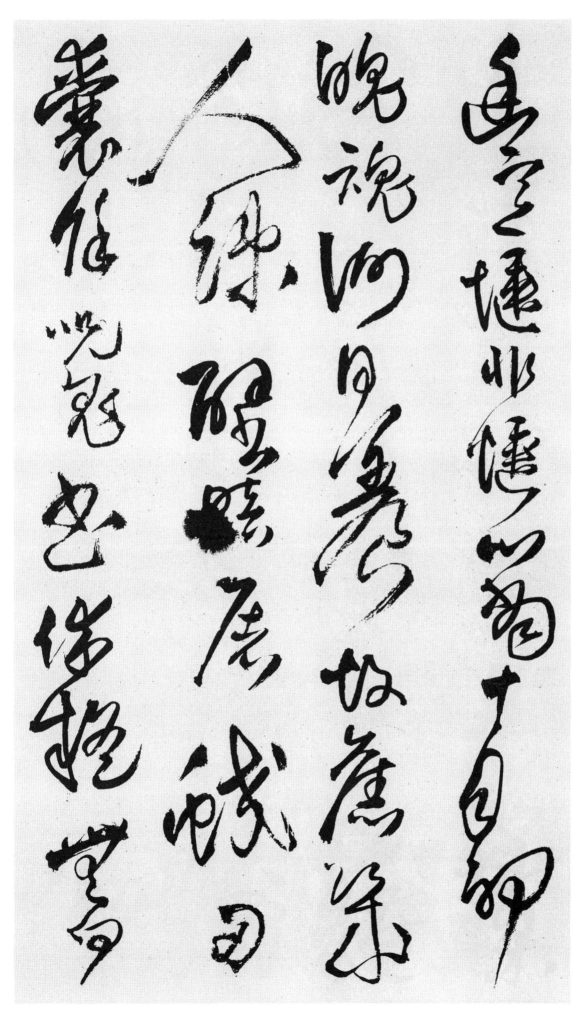

幽 머금을 유
意 뜻 의
愜 쾌할 협
非 아닐 비
愜 쾌할 협
心 마음 심
當 마땅 당
十 열 십
月 달 월
初 처음 초
魄 혼백 백
魂 넋 혼
何 어찌 하
日 해 일
養 기를 양
故 옛 고
舊 옛 구
幾 몇 기
人 사람 인
疎 성길 소
壁 벽 벽
暗 어두울 암
屠 죽일 도
蛟 교룡 교
刃 칼날 인
囊 주머니 낭
餘 남을 여
呪 빌 주
鬼 귀신 귀
書 글 서
休 쉴 휴
疑 의심 의
無 없을 무
白 흰 백

曉 새벽 효
冷 찰 랭
冷 찰 랭
露 이슬 로
華 빛날 화
虛 빌 허

⑫ 金山妙高臺

天 하늘 천
門 문 문
懸 걸 현
石 돌 석
磴 작은비탈 등
半 절반 반
壁 벽 벽
見 볼 견
蘇 깰 소
文 글월 문
逸 뛰어날 일
韻 운 운
歸 갈 귀
何 어찌 하
處 곳 처
空 빌 공
山 뫼 산

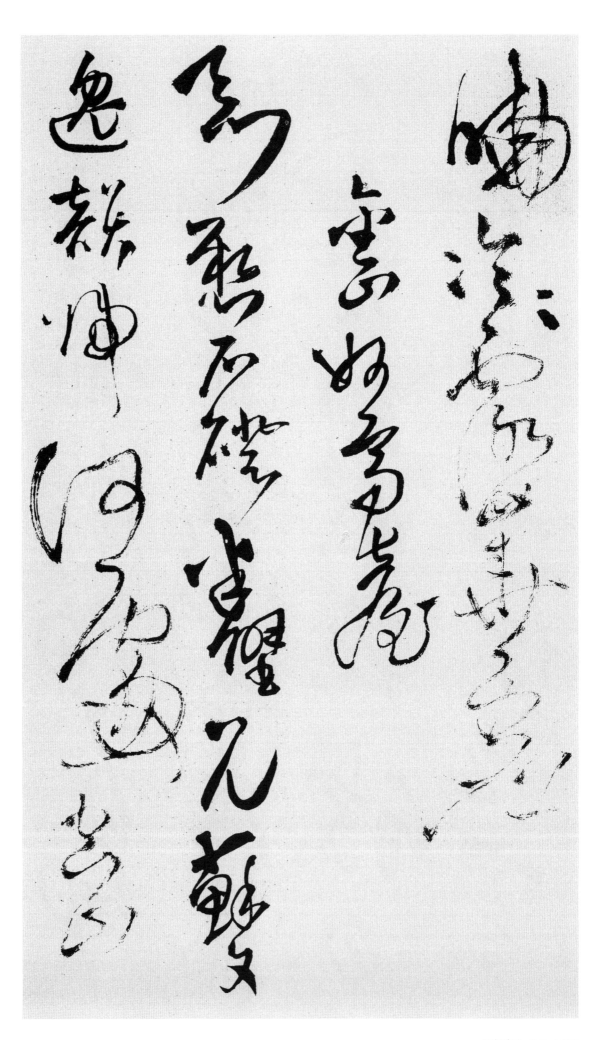

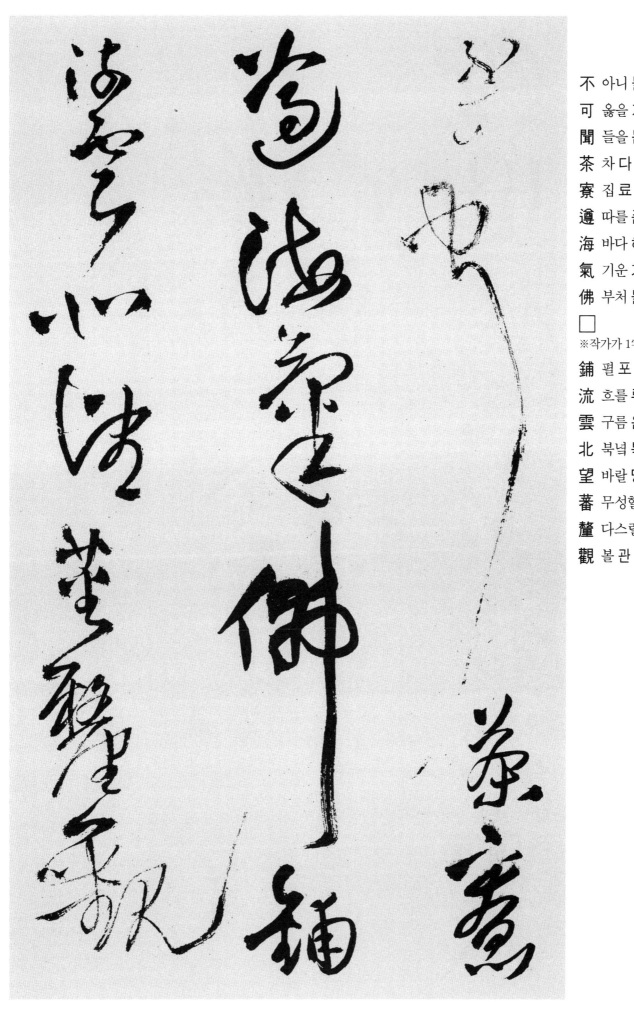

不 아니 불
可 옳을 가
聞 들을 문
茶 차 다
寮 집 료
遵 따를 준
海 바다 해
氣 기운 기
佛 부처 불
□
※작가가 1字 누락함
鋪 펼 포
流 흐를 류
雲 구름 운
北 북녘 북
望 바랄 망
蕃 무성할 번
釐 다스릴 리
觀 볼 관

漁 고기잡을 어
歌 노래 가
入 들 입
夕 저녁 석
曛 어두울 훈

⑬ **瑯琊山池避
寇夜行作**

野 들 야
風 바람 풍
侮 업신여길 모
卉 풀 훼
木 나무 목
鴉 갈가마귀 아
路 길 로
助 도울 조
人 사람 인

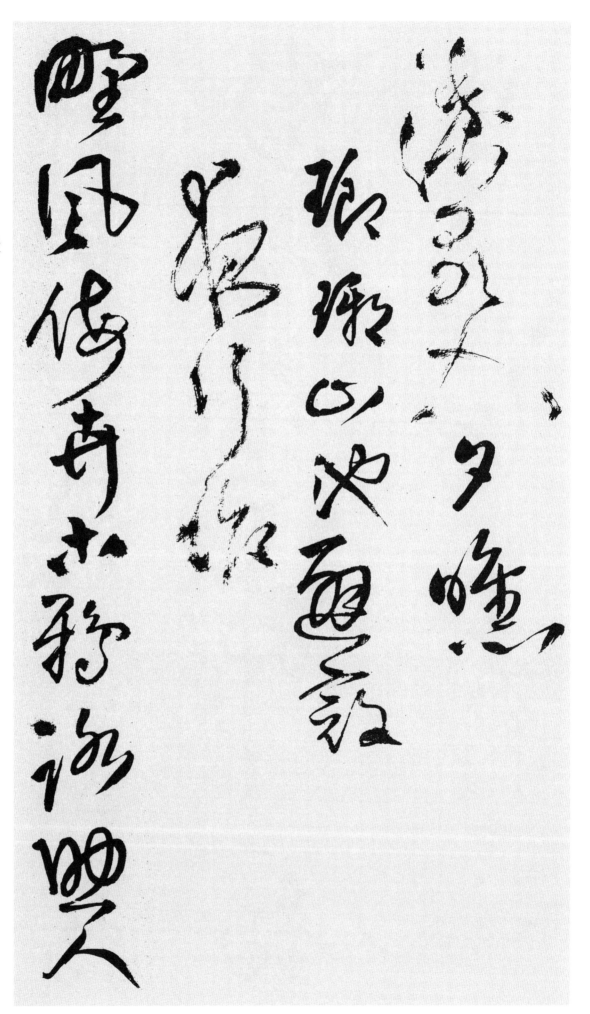

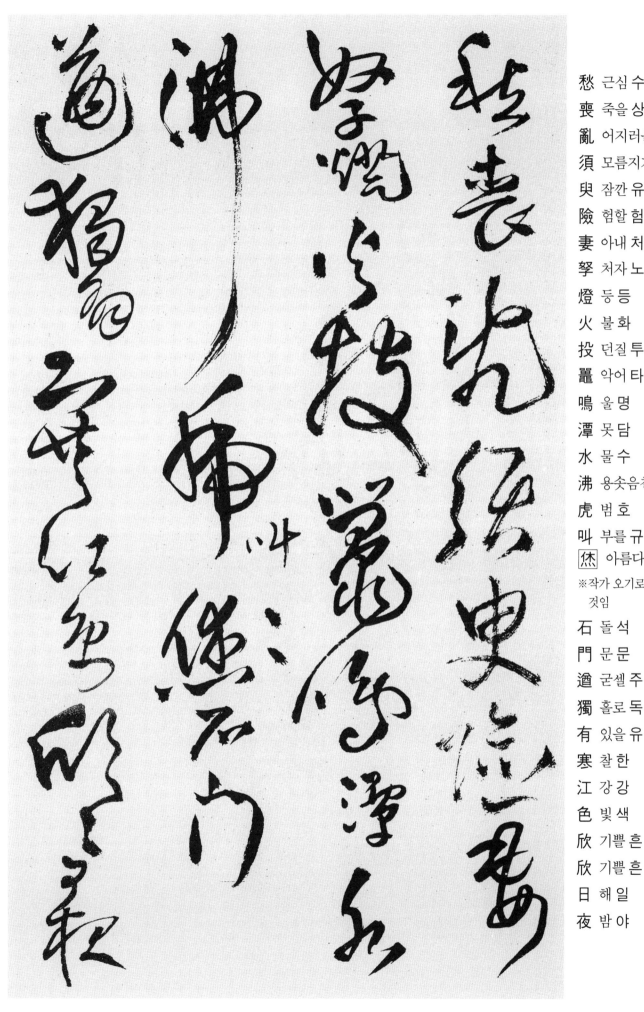

愁 근심 수
喪 죽을 상
亂 어지러울 란
須 모름지기 수
臾 잠깐 유
險 험할 험
妻 아내 처
孥 처자 노
燈 등 등
火 불 화
投 던질 투
鼉 악어 타
鳴 울 명
潭 못 담
水 물 수
沸 용솟음칠 불
虎 범 호
叫 부를 규
怵 아름다울 휴
※작가 오기로 1자 더 쓴
　것임
石 돌 석
門 문 문
遒 굳셀 주
獨 홀로 독
有 있을 유
寒 찰 한
江 강 강
色 빛 색
欣 기쁠 흔
欣 기쁠 흔
日 해 일
夜 밤 야

流 흐를류

孟津友弟 王鐸
五十八歲筆

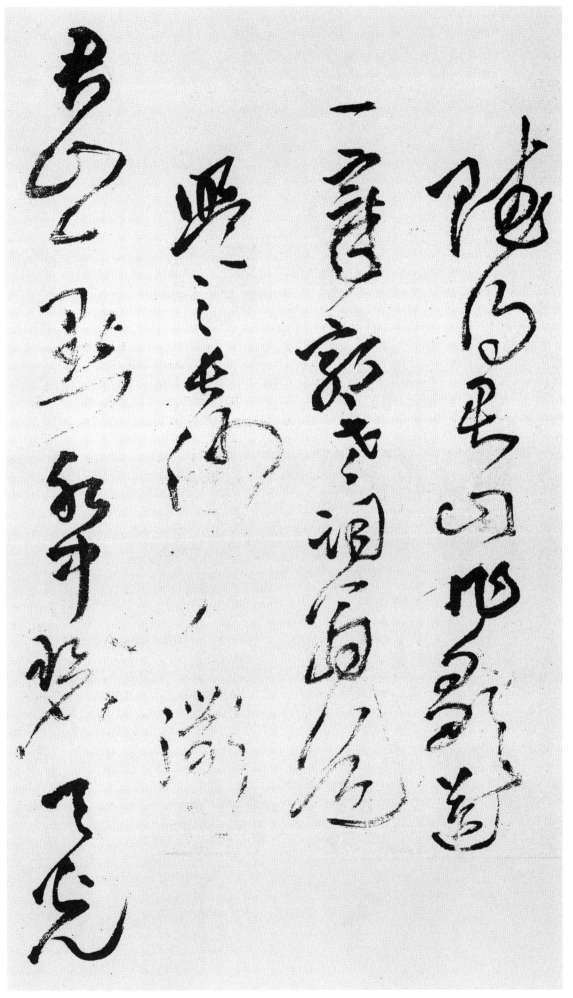

① 賦得君山作
 歌送一章郭
 老詞翁道盟
 之長沙道

君 임금 군
山 뫼 산
一 한 일
點 점 점
水 물 수
中 가운데 중
碧 푸를 벽
天 하늘 천
光 빛 광

漠 아득할 막
漠 아득할 막
心 마음 심
虛 빌 허
寂 고요 적
君 임금 군
去 갈 거
六 여섯 륙
月 달 월
帆 돛배 범
拖 끌 타
雲 구름 운
何 어찌 하
向 향할 향
湖 호수 호
中 가운데 중
醉 취할 취
月 달 월
色 빛 색
萬 일만 만
億 억 억
蛟 교룡 교
龍 용 룡
盤 서릴 반
其 그 기
中 가운데 중
雷 우레 뢰
雨 비 우
晦 그믐 회
明 밝을 명
不 아니 불
可 가할 가

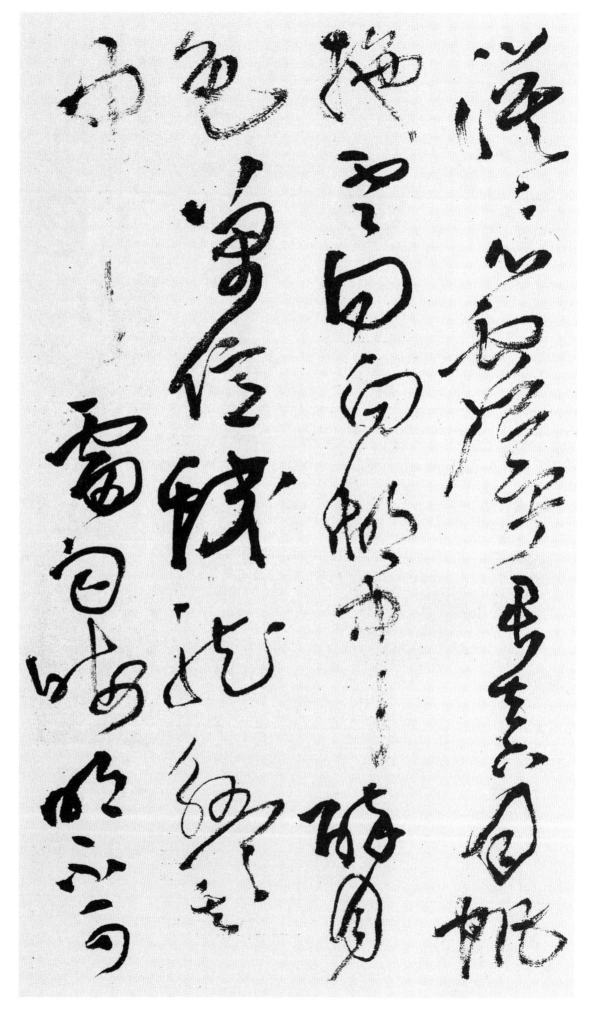

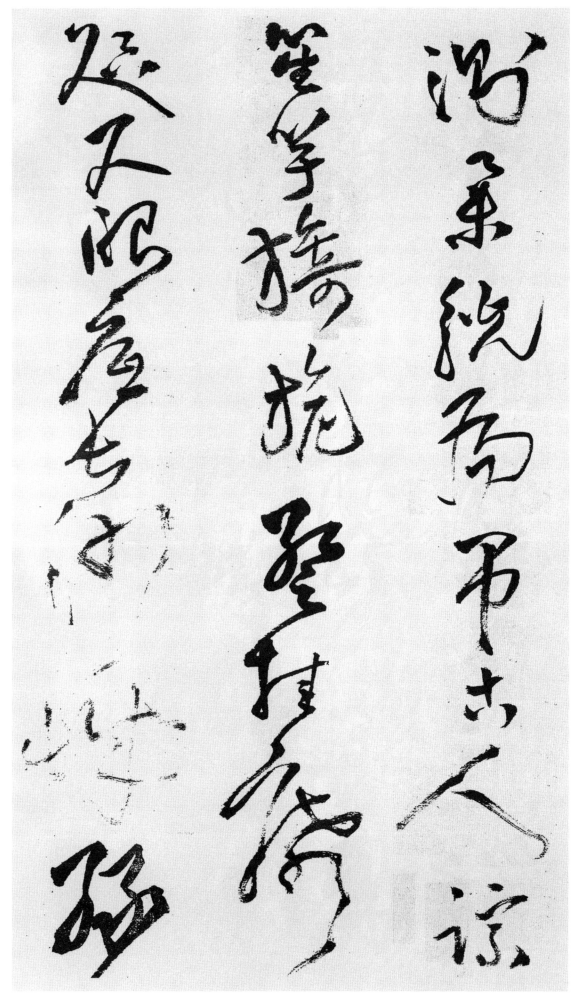

測 측량할 측
擧 들 거
觥 뿔잔 굉
爲 하 위
弔 조상할 조
古 옛 고
人 사람 인
踪 쫓을 종
笙 저 생
竽 피리 우
旖 기날릴 의
旎 기날릴 니
暫 잠시 잠
掛 걸 괘
席 자리 석
咫 짧을 지
尺 자 척
眼 눈 안
底 낮을 저
長 길 장
沙 모래 사
城 재 성
綠 푸를 록

橋 다리 교
丹 붉을 단
花 꽃 화
都 도읍 도
如 같을 여
畫 그림 화
壞 무너질 괴
道 길 도
石 돌 석
礆 숫돌 척
通 통할 통
高 높을 고
岡 뫼 강
永 길 영
嚙 씹을 교
危 위태 위
田 밭 전
戰 싸움 전
馬 말 마
跡 자취 적
經 지날 경

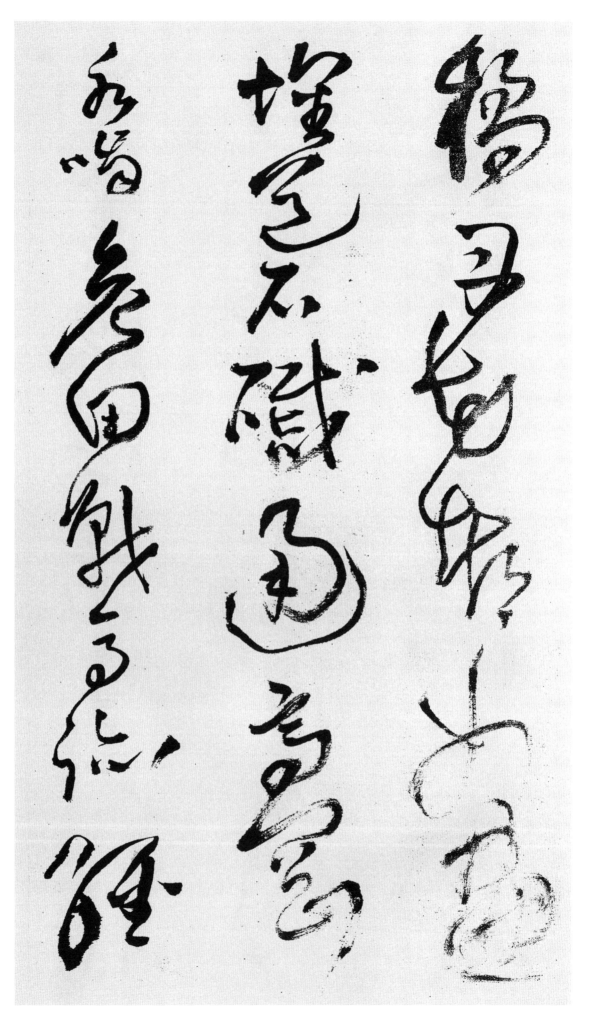

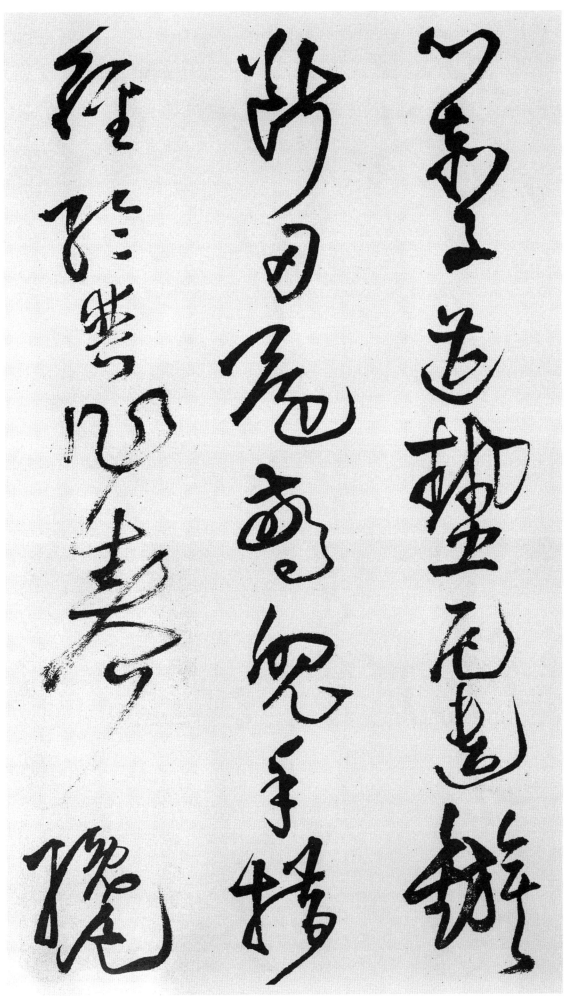

心 마음 심
赤 붉을 적
子 아들 자
遭 만날 조
塾 글방 숙
厄 재앙 액
遺 남길 유
鏃 살촉 촉
斷 끊을 단
刃 칼날 인
還 돌아올 환
驚 놀랄 경
魄 혼 백
手 손 수
措 베풀 조
經 경서 경
綸 인끈 륜
普 넓을 보
作 지을 작
卷 책 권
纔 겨우 재

見 볼 견
眞 참 진
實 진실 실
讀 읽을 독
書 글 서
功 공 공
我 나 아
望 바랄 망
君 임금 군
山 뫼 산
發 필 발
歌 노래 가
聲 소리 성
小 작을 소
潙 물이름 위
大 큰 대
峰 봉우리 봉

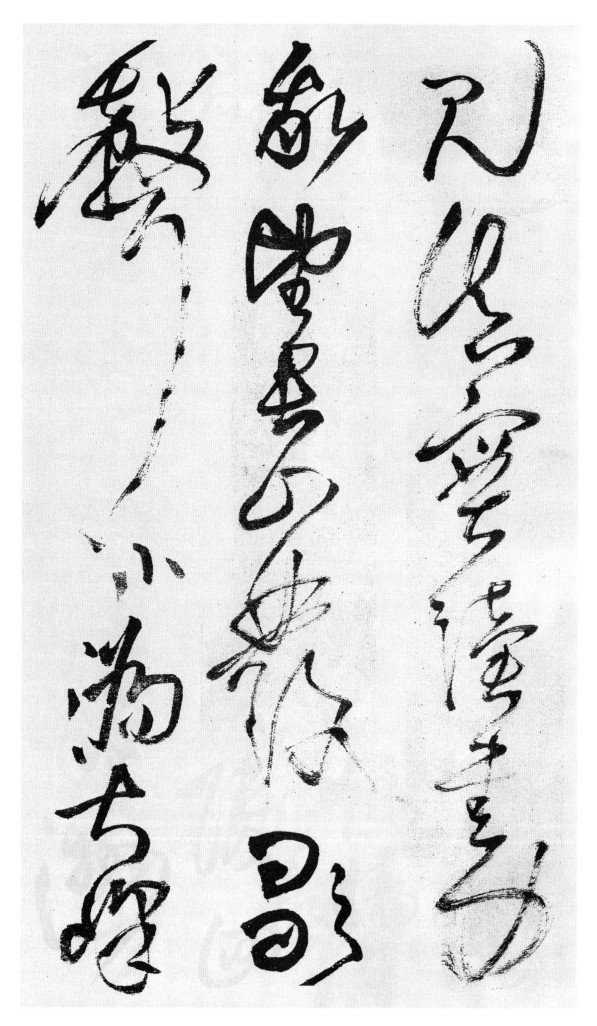

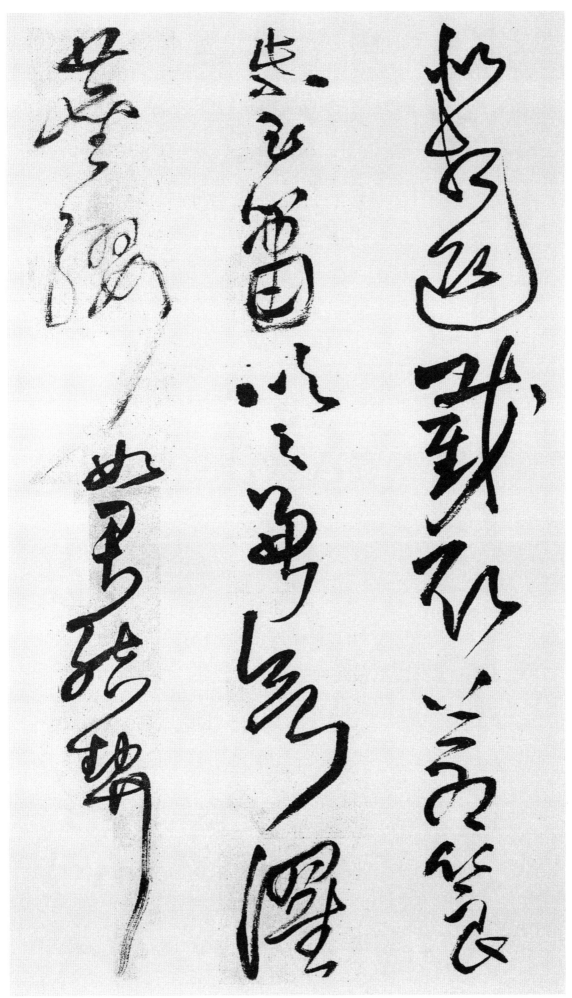

似 같을 사
相 서로 상
迎 맞을 영
截 끊을 절
取 가질 취
蒼 푸를 창
筤 어린대 랑
紫 자주 자
玉 구슬 옥
簫 퉁소 소
吹 불 취
之 갈 지
兼 겸할 겸
欲 하고자할 욕
濯 씻을 탁
塵 티끌 진
纓 갓끈 영
如 같을 여
君 임금 군
結 맺을 결
契 맺을 계

更 다시 경
誰 누구 수
氏 성씨 씨
恨 한 한
不 아니 불
遠 멀 원
駕 멍에 가
雙 짝 쌍
飛 날 비
龍 용 룡
老 늙을 로
眼 눈 안
昏 저물 혼
花 꽃 화
爲 하 위
寫 베낄 사
役 부릴 역
梨 배 리
園 동산 원
弟 아우 제
子 아들 자
曲 굽을 곡
不 아니 불

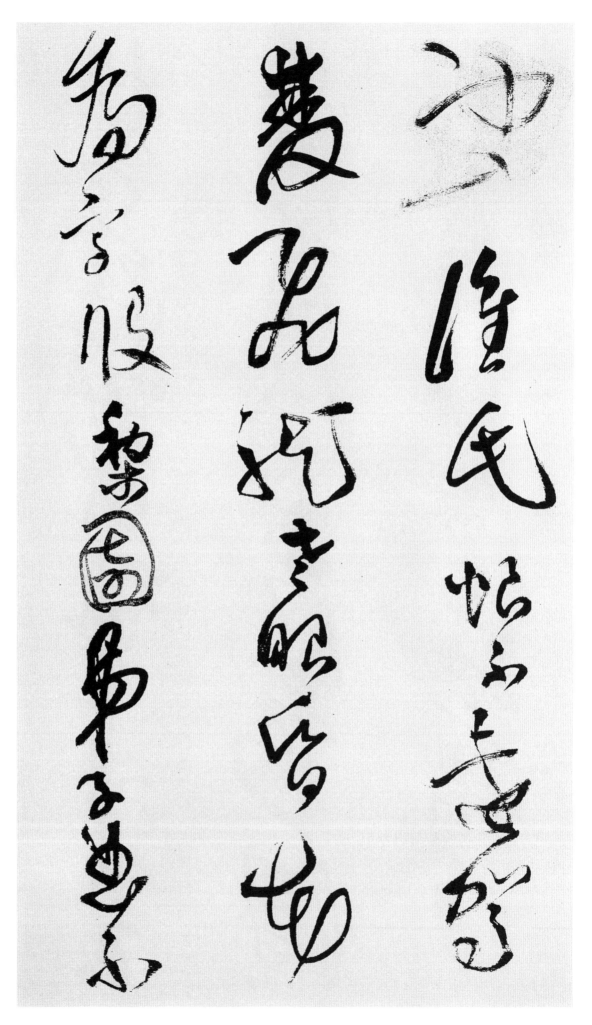

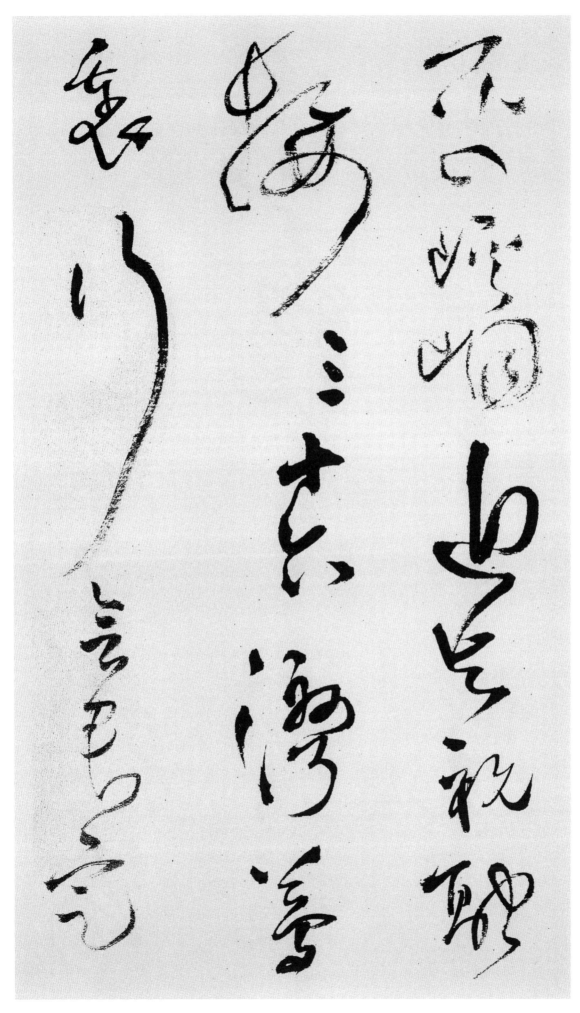

平 고를 평
嶰 시내 계
峒 산이름 동
近 가까울 근
與 더불 여
祝 빌 축
融 화할 융
接 이을 접
三 석 삼
十 열 십
六 여섯 륙
灣 물굽이 만
夢 꿈 몽
裏 속 리
行 갈 행
會 모일 회
君 임금 군
定 정할 정

是 때시
七 일곱 칠
十 열 십
齡 나이 령
衰 쇠할 쇠
顏 얼굴 안
齒 이 치
落 떨어질 락
難 어려울 난
爲 하 위
情 정 정
努 힘쓸 노
力 힘 력
救 구원할 구
時 때 시
性 성품 성
命 목숨 명
事 일 사
不 아니 불
日 해 일
交 사귈 교
趾 발가락 지
盡 다할 진
休 쉴 휴

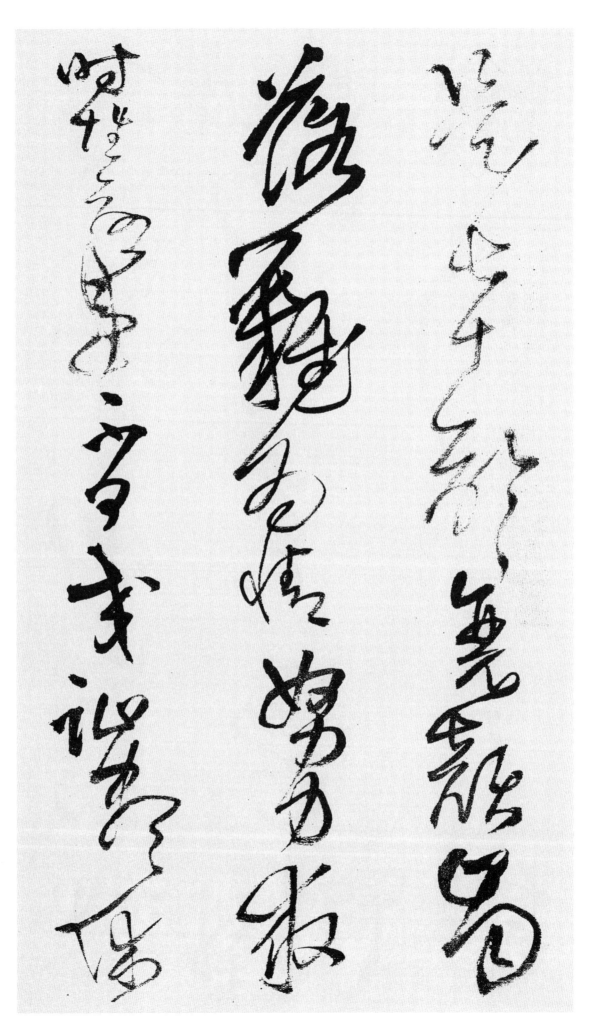

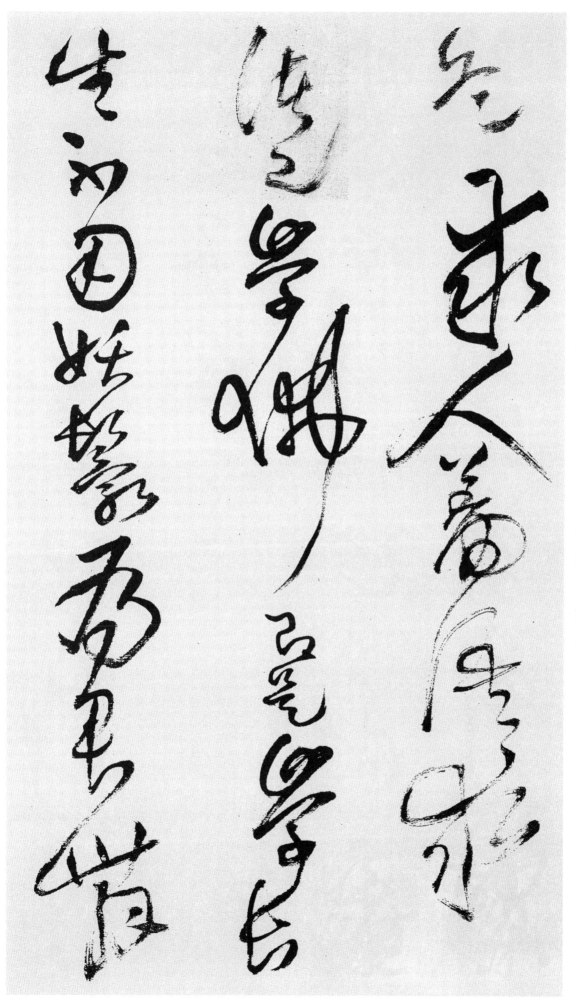

兵 병사 병
求 구할 구
人 사람 인
羞 부끄러울 수
語 말씀 어
求 구할 구
諸 여러 제
己 몸 기
學 배울 학
佛 부처 불
卽 곧 즉
是 이 시
學 배울 학
長 길 장
生 살 생
不 아니 불
用 쓸 용
妖 요망할 요
鬟 머리 환
爲 하 위
君 임금 군
舞 춤 무

老 늙을 로
君 임금 군
犁 얼룩소 리
溝 개천 구
雨 비 우
後 뒤 후
耕 밭갈 경

② 又.五律二首
其一

畫 그림 화
鷁 새이름 익
風 바람 풍
檣 돛대 장
正 바를 정
不 아니 불
愁 근심 수
遠 멀 원
道 길 도
難 어려울 난
非 아닐 비
徒 무리 도
嚴 엄할 엄
斧 도끼 부
鉞 도끼 월

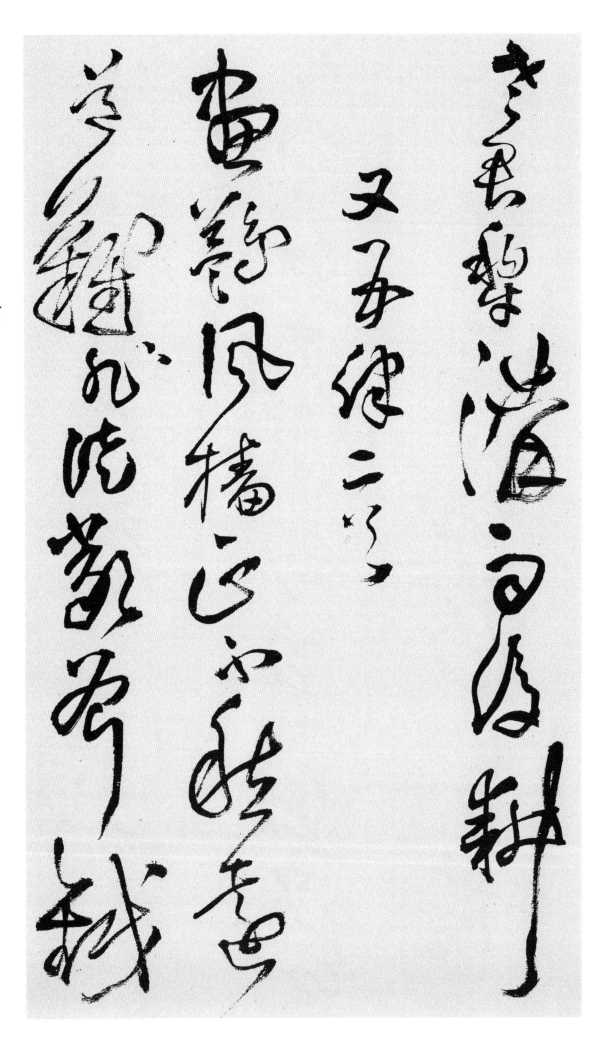

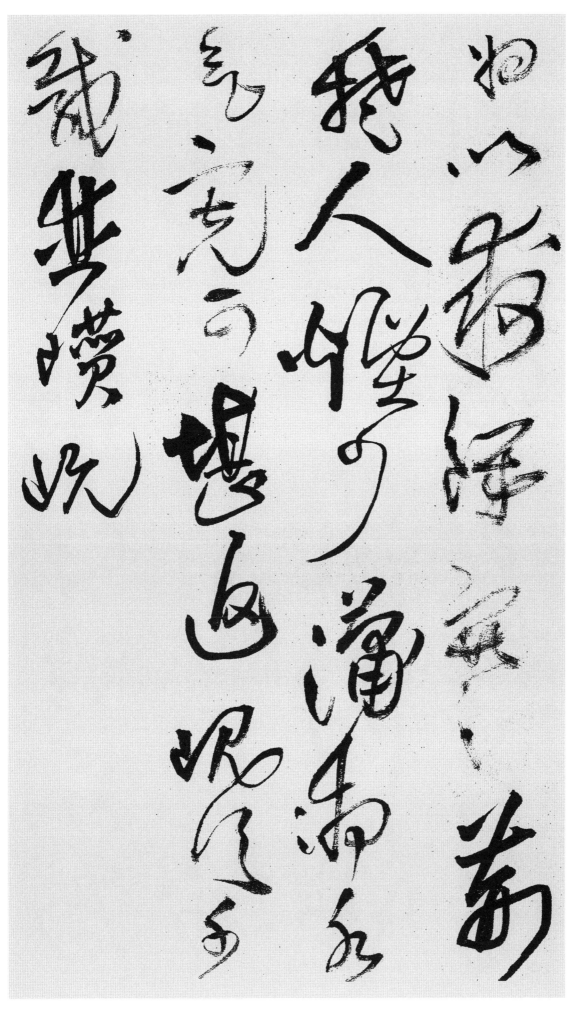

將 장차 장
以 써 이
救 구원할 구
饑 배고플 기
寒 찰 한
荊 가시 형
楚 초나라 초
人 사람 인
煙 연기 연
少 적을 소
瀟 물이름 소
湘 물이름 상
水 물 수
気 기운 기
寬 넓을 관
可 가히 가
堪 견딜 감
返 돌 반
峴 고개 현
首 머리 수
千 일천 천
載 해 재
竝 아우를 병
巑 산높을 찬
岏 산높을 완

其二
愷 승전악 개
悌 승전악 제
今 이제 금
惟 오직 유
子 아들 자
不 아니 불
爲 하 위
干 천간 간
祿 봉록 록
言 말씀 언
修 닦을 수
兵 병사 병
閑 한가할 한
重 무거울 중
地 땅 지
減 줄일 감
賦 구실 부
聚 모을 취
餘 남을 여
魂 넋 혼
諭 깨우칠 유
嶽 큰산 악
碑 비석 비
文 글월 문
峻 산높을 준
蒼 푸를 창
梧 오동 오
日 해 일
影 그림자 영
存 있을 존

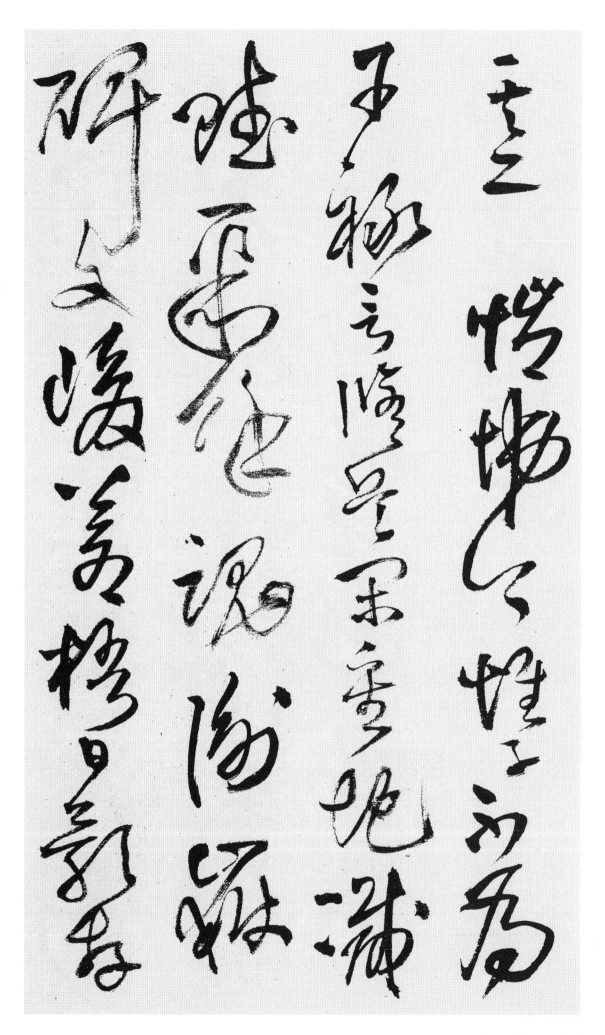

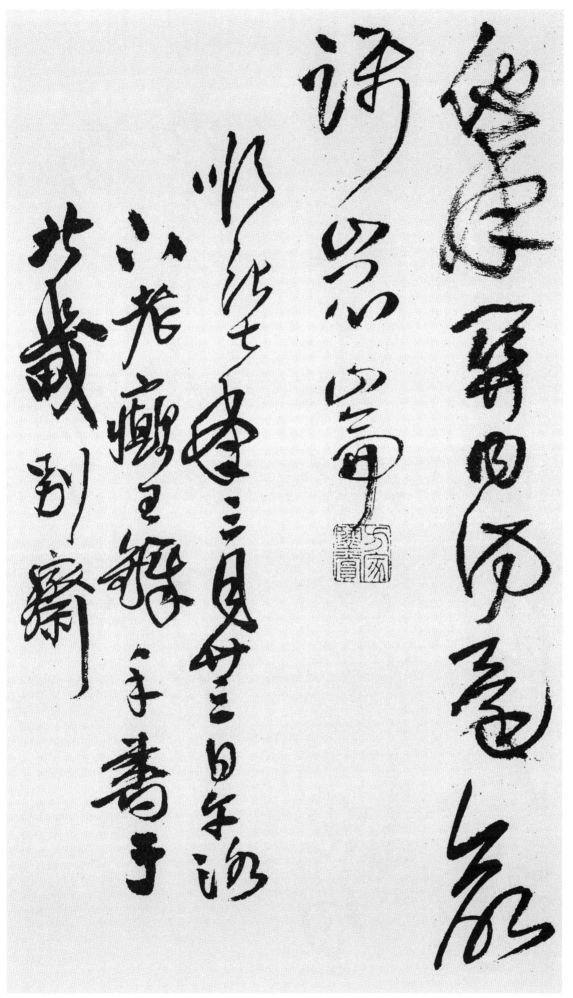

他 다를 타
年 해 년
關 관문 관
內 안 내
訪 찾을 방
還 돌아올 환
命 목숨 명
躡 밟을 섭
崑 산이름 곤
崙 산이름 륜

順治七年三月廿
三日午 洛下老癲
王鐸 手書于北畿
別齋

13. 王鐸詩
《贈沈石友草書卷》

① 別千頃忽邁
沈公祖石友
書舍

西 서녘 서
廊 나라이름 용
十 열 십
載 해 재
別 다를 별
地 땅 지
軸 굴대 축
忽 문득 홀
爭 다툴 쟁
迴 돌 회
霹 벼락 벽
靂 벼락 력
繇 노래 요
人 사람 인
起 일어날 기

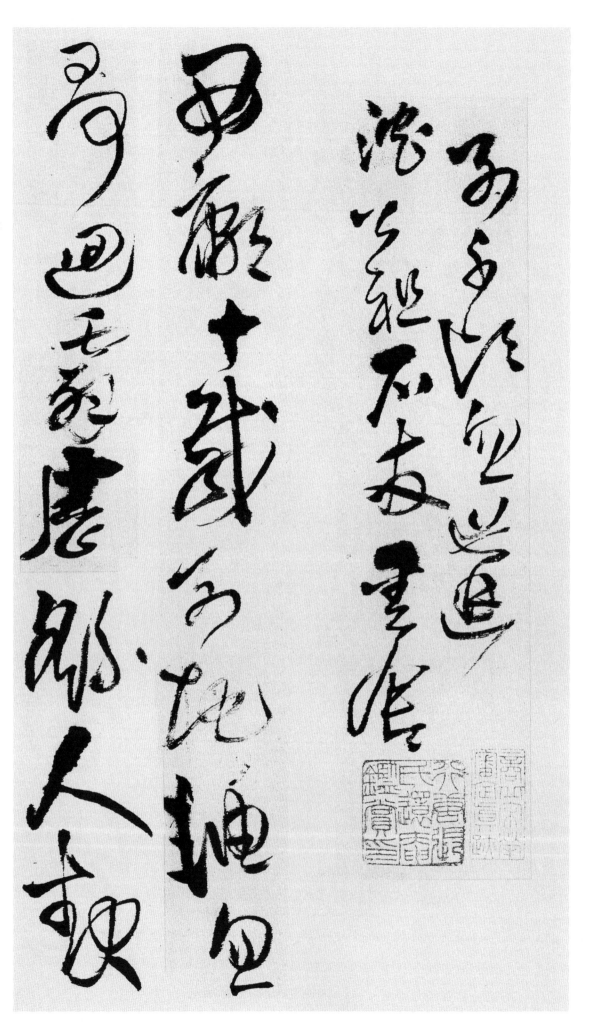

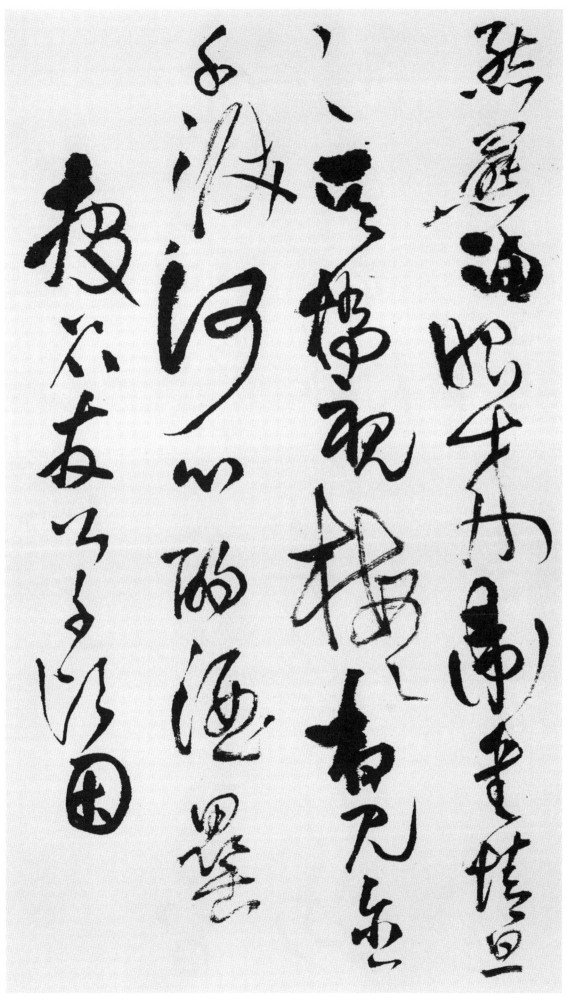

熊 곰 웅
羆 곰 비
滿 찰 만
眼 눈 안
來 올 래
衛 호위할 위
書 글 서
情 정 정
旦 아침 단
旦 아침 단
吳 오나라 오
橋 다리 교
視 볼 시
梅 매화 매
梅 매화 매
相 서로 상
見 볼 견
含 머금을 함
千 일천 천
淚 눈물흐를 루
何 어찌 하
心 마음 심
酌 잔질할 작
酒 술 주
罍 잔 뢰

② 投石友公千
 頃因

寄于一故友

幾 몇 기
時 때 시
白 흰 백
嶽 큰산 악
下 아래 하
靑 푸를 청
翠 푸를 취
在 있을 재
眉 눈썹 미
間 사이 간
縱 자유로울 종
得 얻을 득
尋 깊을 심
僧 중 승
話 말씀 화
何 어찌 하
能 능할 능
似 같을 사
汝 너 여
閒 한가할 한
搴 빼앗을 건
旗 기 기
空 빌 공
失 잃을 실
算 셈 산
磨 갈 마
墨 먹 묵

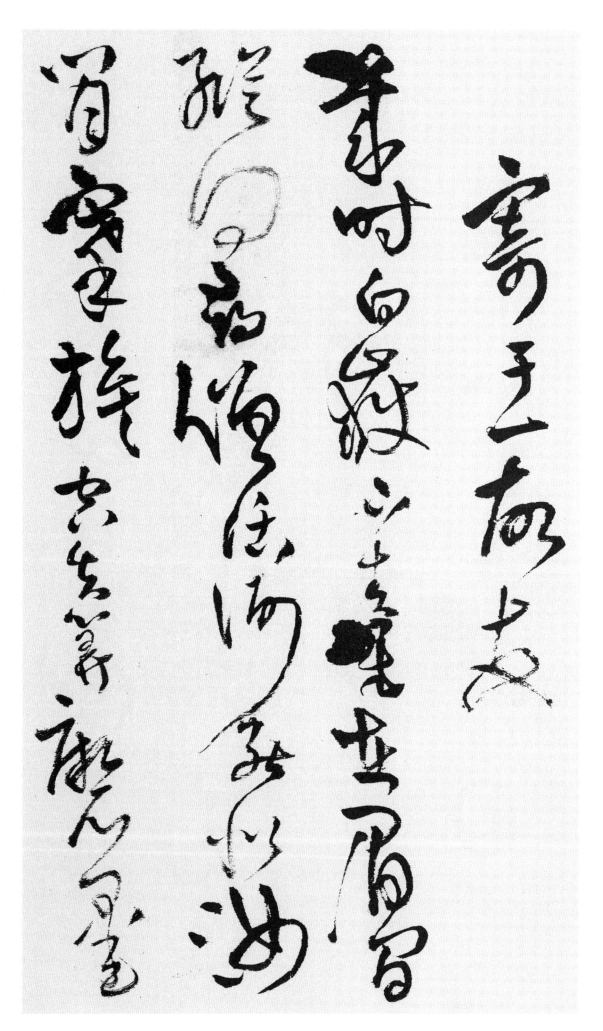

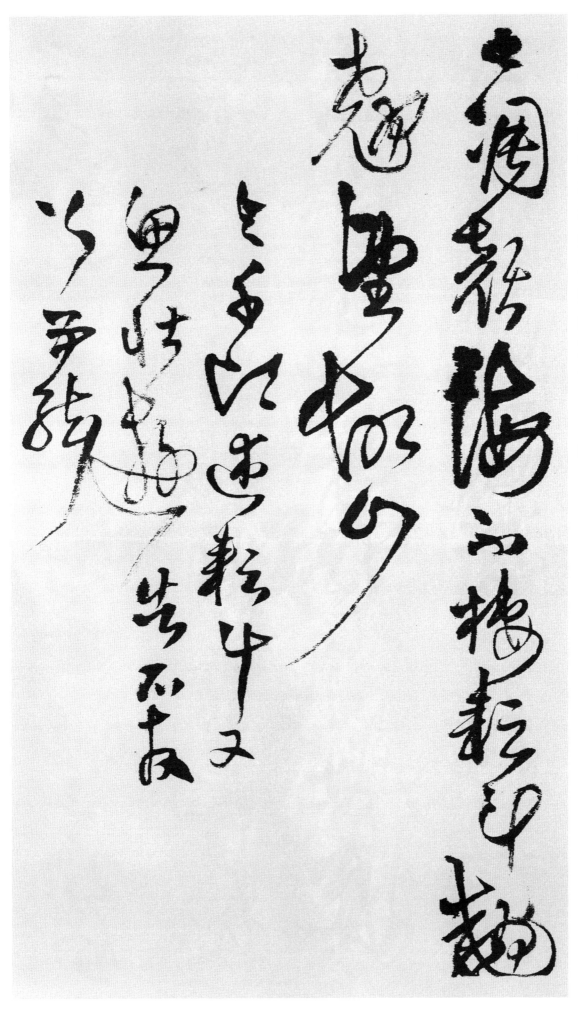

甚 심할 심
凋 시들 조
顔 얼굴 안
悔 뉘우칠 회
不 아니 불
棲 쉴 서
耘 김맬 운
斗 말 두
翹 우뚝할 교
翹 우뚝할 교
望 바랄 망
故 옛 고
山 뫼 산

③

耘	述	頃	千	與
遊	壯	思	又	斗
五	公	友	石	告
				絃

一 한 일
旦 아침 단
揚 드날릴 양
帆 돛대 범
去 갈 거
舊 옛 구
溪 시내 계
未 아닐 미
易 쉬울 이
回 돌 회
可 가할 가
堪 견딜 감
牛 소 우
首 머리 수
路 길 로
幸 다행 행
負 질질 부
鳳 봉황 봉
林 수풀 림
醅 술 배
家 집 가
共 함께 공
千 일천 천
村 마을 촌
破 깰 파
人 사람 인
從 따를 종
百 일백 백
戰 싸움 전
來 올 래
敢 감히 감
言 말씀 언
茅 띠 모
屋 집 옥
岫 산구멍 수
酌 잔질할 작

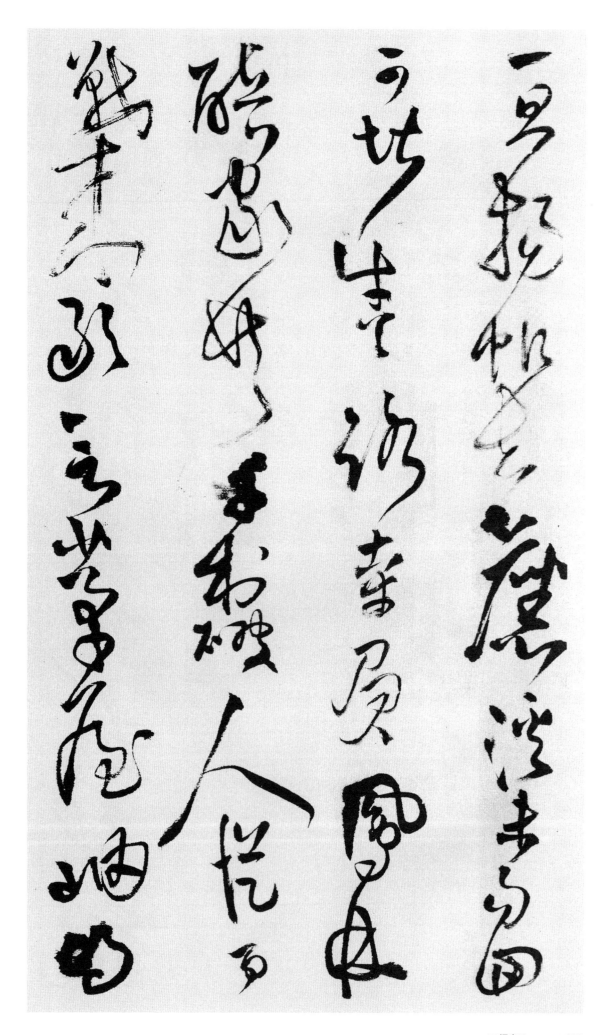

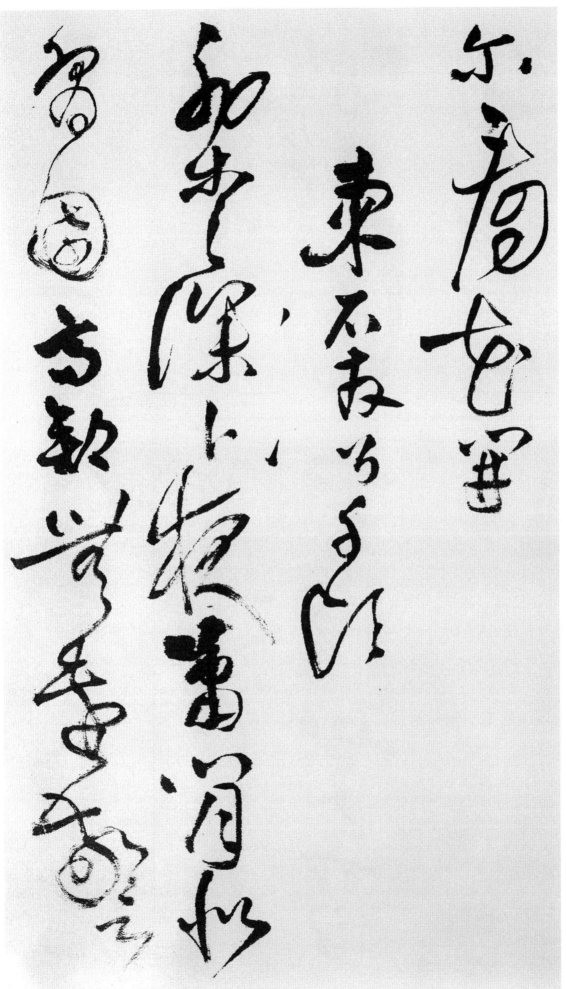

爾 너이
看 볼간
花 꽃화
開 열개

④ 束石友公千頃

非 아닐비
愛 사랑 애
卜 점복
深 깊을 심
※상기 2字 거꾸로 쓴 것
　임
夜 밤야
簫 퉁소소
閒 한가할 한
似 같을 사
習 익힐 습
園 동산 원
高 높을 고
郵 우편 우
無 없을 무
遠 멀원
警 경계할 경

日 해 일
日 해 일
且 또 차
開 열 개
尊 술그릇 준
邀 맞을 요
友 벗 우
臨 임할 림
鷄 닭 계
柵 목책 책
烹 구울 팽
葵 해바라기 규
傲 거만 오
鹿 사슴 록
門 문 문
放 놓을 방
懷 품을 회
何 어찌 하
寂 고요 적
寞 적막할 막
無 없을 무
處 곳 처
非 아닐 비
花 꽃 화
源 근원 원

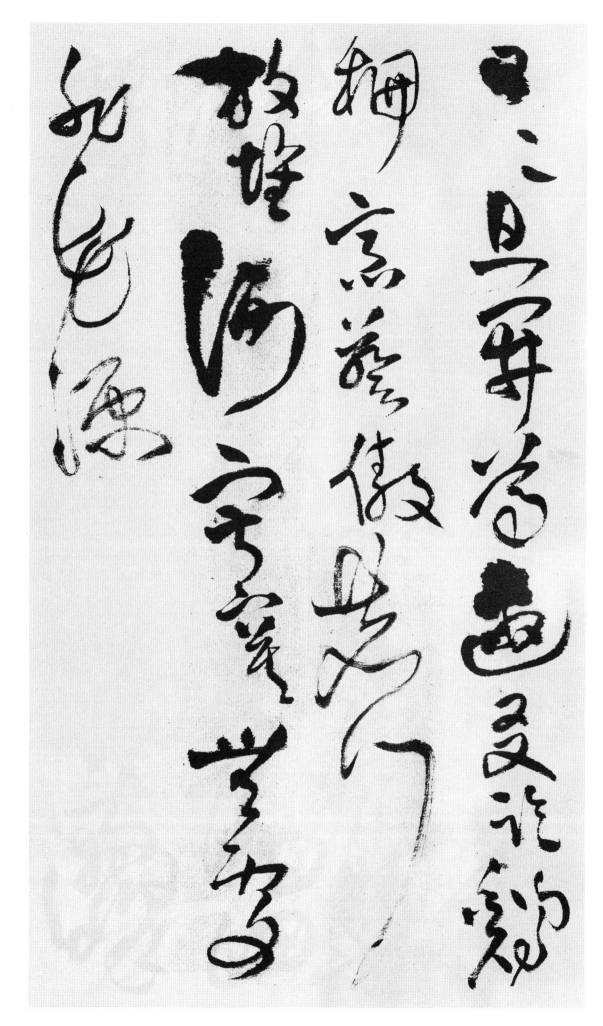

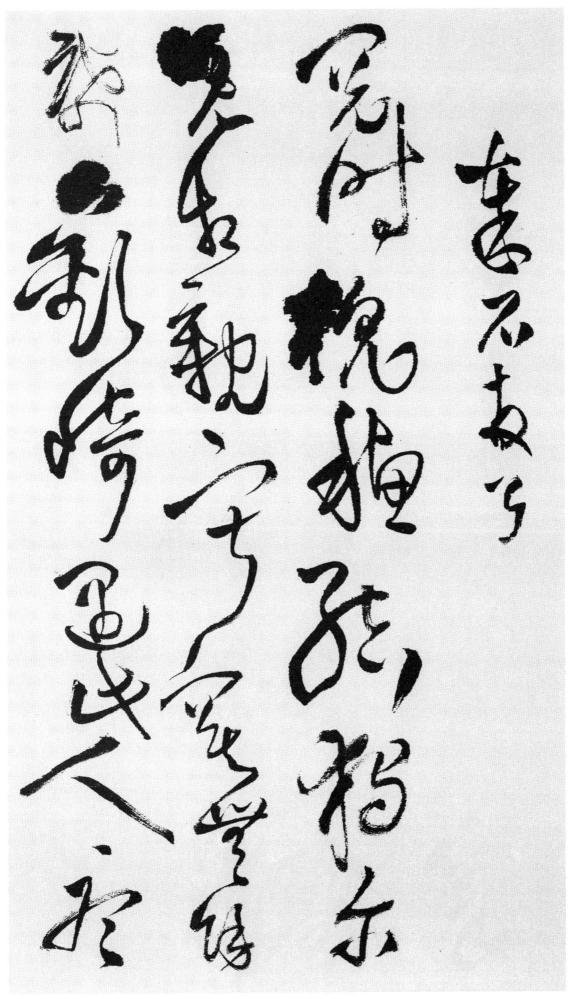

⑤ **奉石友公**

閱 볼 열
時 때 시
槐 회화나무 괴
穗 벼이삭 수
結 맺을 결
獨 홀로 독
爾 너 이
晚 늦을 만
相 서로 상
親 친할 친
寂 고요 적
寞 적막 막
無 없을 무
餘 남을 여
席 자리 석
嶔 산골어귀 금
崎 산길험할 기
遇 만날 우
此 이 차
人 사람 인
聽 들을 청

歌 노래 가
忘 잊을 망
拭 씻을 식
淚 눈물흘릴루
蓋 덮을 개
謔 희롱거릴 학
學 배울 학
藏 감출 장
身 몸 신
莎 향부자 사
柵 목책 책
離 떠날 리
吾 나 오
遠 멀 원
晨 새벽 신
昏 저물 혼
定 정할 정
作 지을 작
隣 이웃 린

⑥ 邀石友公示
　千頃

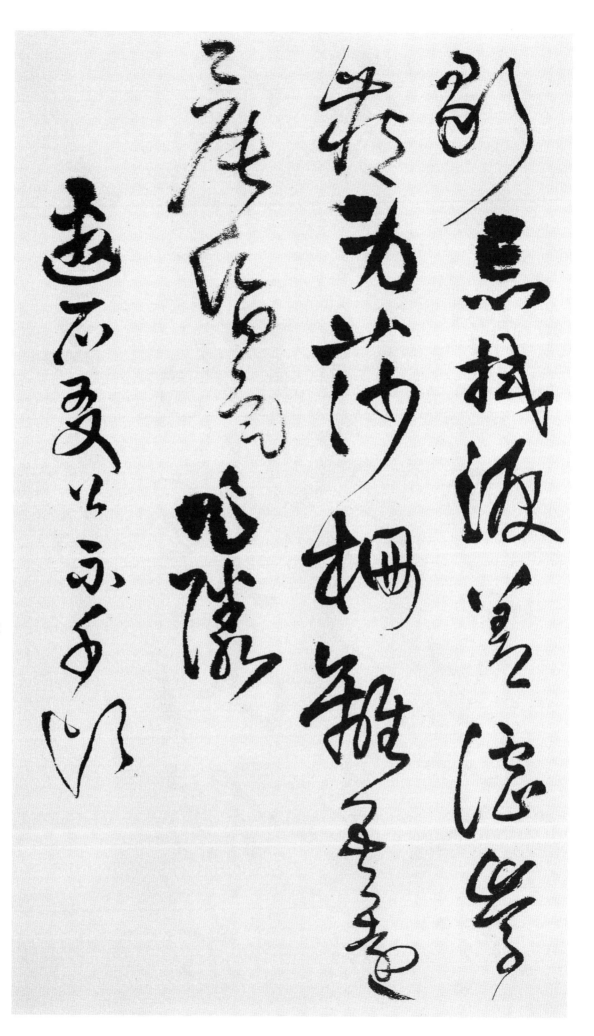

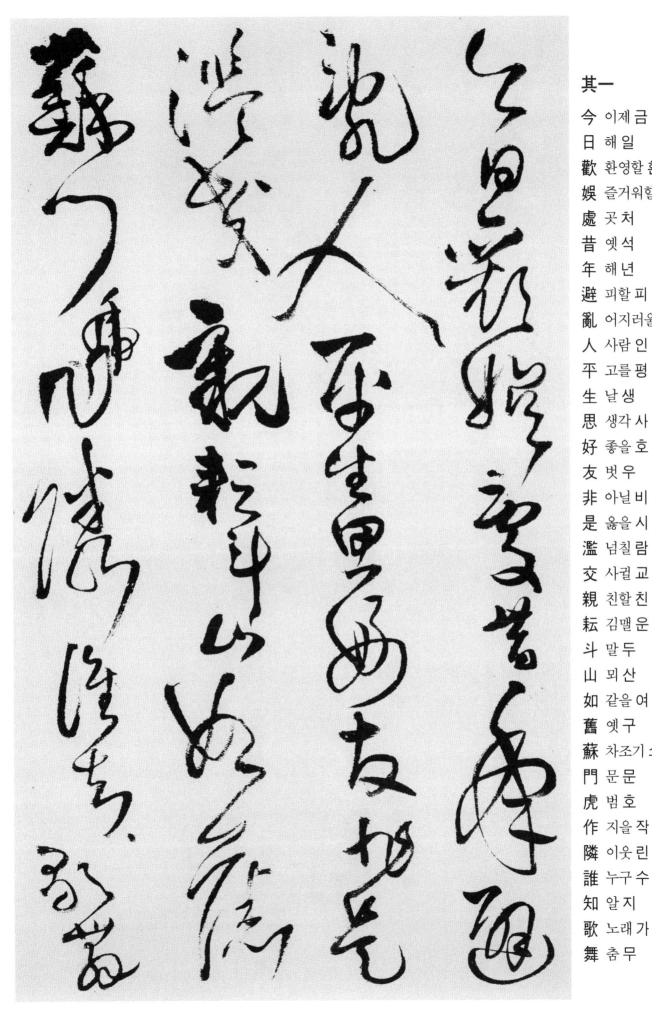

其一

今	이제 금
日	해 일
歡	환영할 환
娛	즐거워할 오
處	곳 처
昔	옛 석
年	해 년
避	피할 피
亂	어지러울 란
人	사람 인
平	고를 평
生	날 생
思	생각 사
好	좋을 호
友	벗 우
非	아닐 비
是	옳을 시
濫	넘칠 람
交	사귈 교
親	친할 친
耘	김맬 운
斗	말 두
山	뫼 산
如	같을 여
舊	옛 구
蘇	차조기 소
門	문 문
虎	범 호
作	지을 작
隣	이웃 린
誰	누구 수
知	알 지
歌	노래 가
舞	춤 무

意 뜻 의
野 들 야
性 성품 성
可 옳을 가
能 능할 능
馴 길들 순

其二

境 지경 경
新 새 신
耳 귀 이
目 눈 목
改 고칠 개
衛 호위할 위
北 북녘 북
悔 뉘우칠 회
花 꽃 화
深 깊을 심
數 셈 수
日 날 일
閒 한가할 한
歌 노래 가
調 곡조 조
何 어찌 하
人 사람 인
共 함께 공
酒 술 주
痕 흔적 흔
琉 유리 류
球 공 구
來 올 래
貢 바칠 공

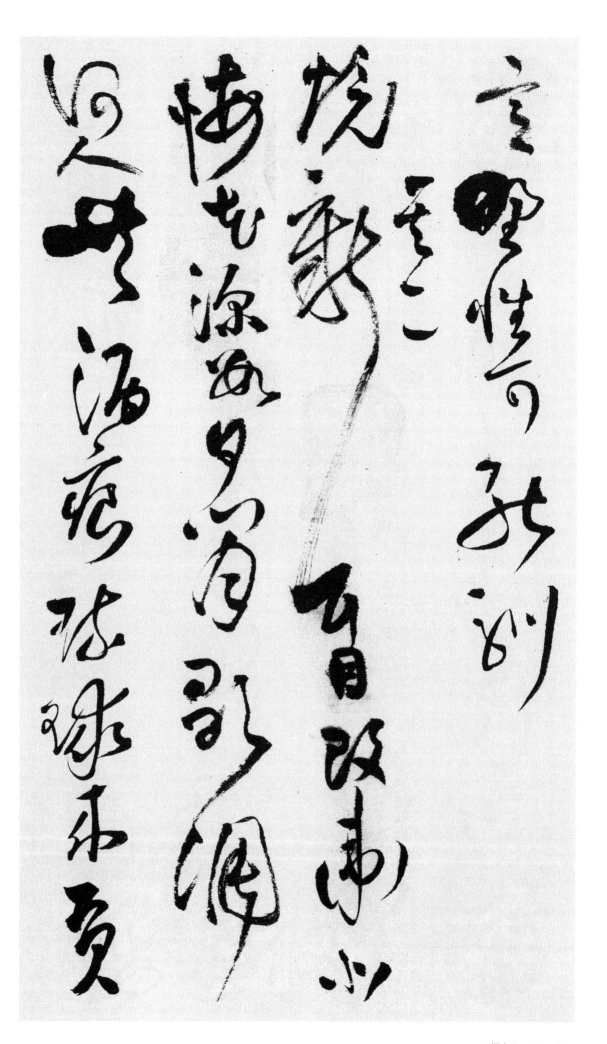

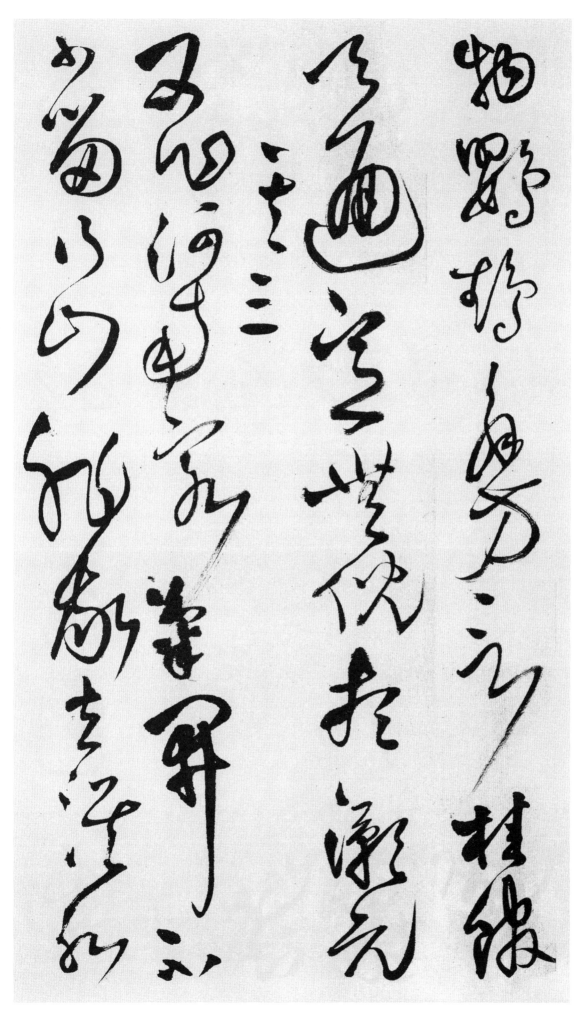

物 물건 물
鸚 앵무새 앵
鵡 앵무새 무
解 풀 해
方 모 방
言 말씀 언
桂 계수 계
館 객관 관
天 하늘 천
通 통할 통
意 뜻 의
無 없을 무
倪 끝 예
想 생각 상
灝 끝없을 호
元 으뜸 원

其三

又 또 우
作 지을 작
河 물 하
南 남녘 남
客 손 객
菊 국화 국
開 열 개
不 아니 불
少 적을 소
留 머무를 류
行 갈 행
山 뫼 산
非 아닐 비
我 나 아
去 갈 거
淇 물이름 기
水 물 수

惹 끌 야
人 사람 인
愁 근심 수
寇 도둑 구
逕 길 경
黃 누를 황
蒿 다북쑥 호
密 빽빽할 밀
蟬 매미 선
聲 소리 성
白 흰 백
虎 범 호
秋 가을 추
吟 읊을 음
詩 글 시
幽 머금을 유
更 다시 경
遠 멀 원
伊 저 이
鬱 답답할 울
與 너 여
誰 누구 수
謀 꾀 모

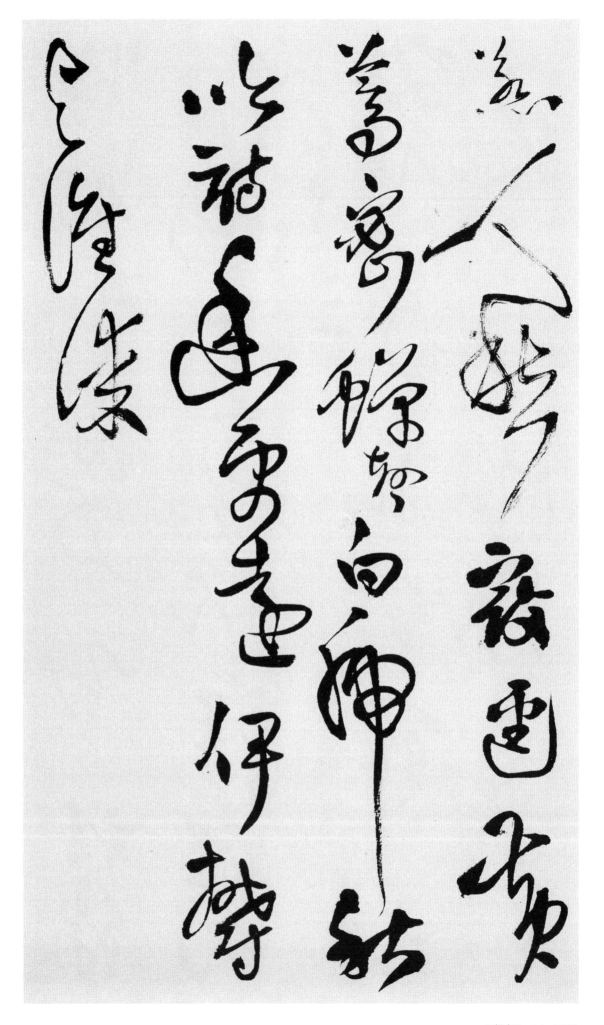

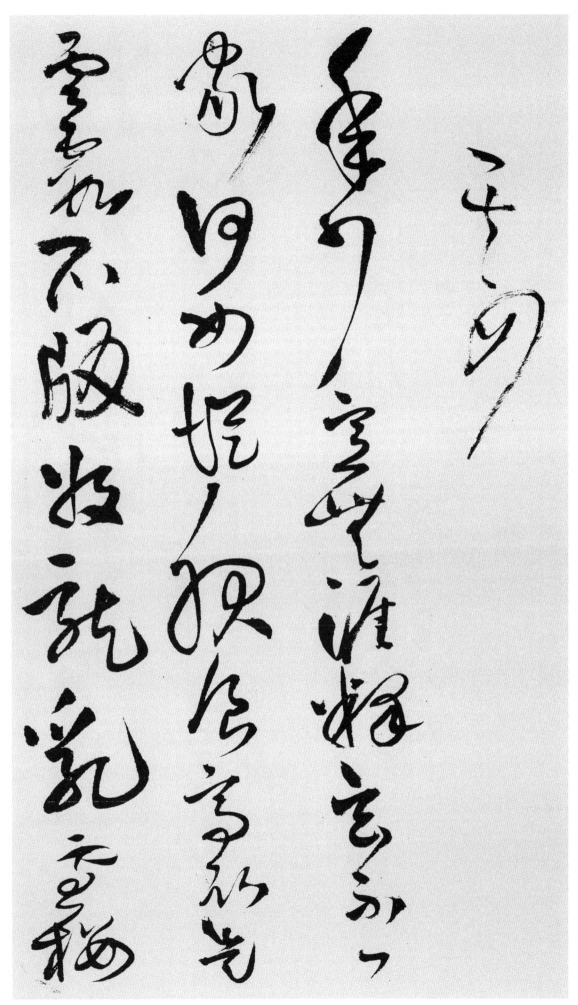

其四
年	해 년
少	적을 소
意	뜻 의
無	없을 무
涯	물가 애
釋	풀 석
玄	검을 현
不	아니 불
一	한 일
家	집 가
何	어찌 하
如	같을 여
從	따를 종
服	옷 복
食	밥 식
高	높을 고
臥	누울 와
豈	어찌 기
雲	구름 운
霞	노을 하
石	돌 석
版	널빤지 판
收	거둘 수
龍	용 룡
乳	젖먹일 유
雪	눈 설
樓	다락 루

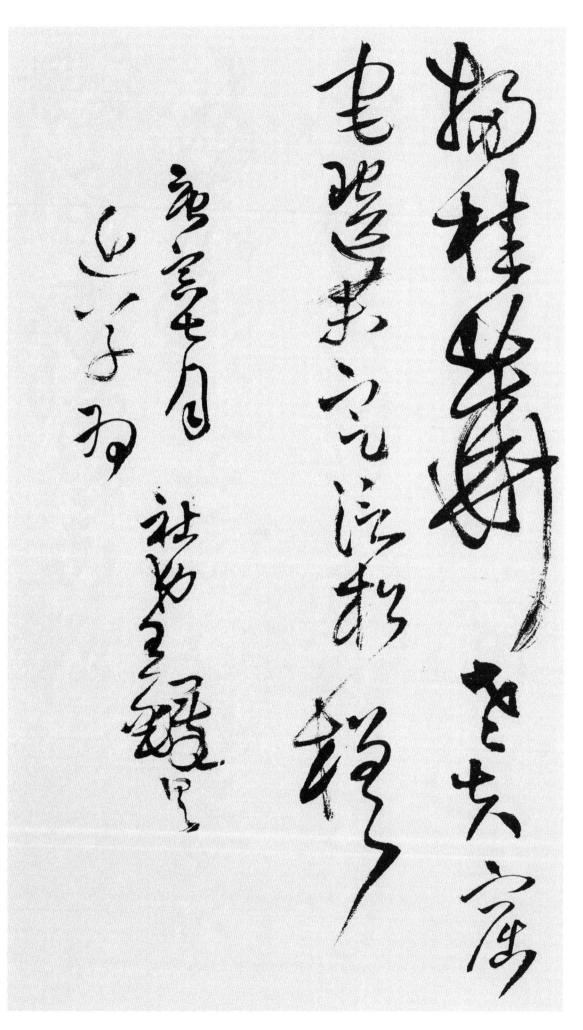

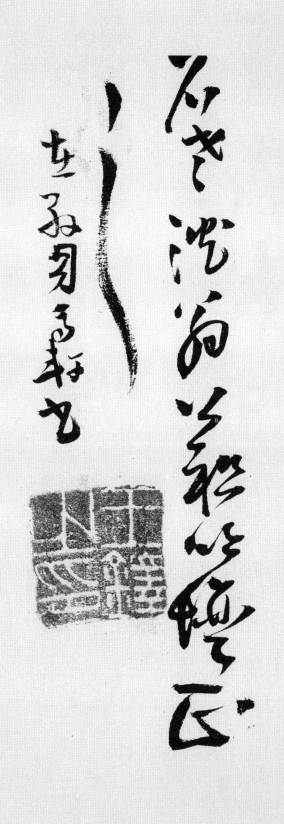

石老沈翁公祖吟
壇正之在縣司馬
軒書

14. 杜甫詩
《秋興八首中》

其六

瞿 놀라볼 구
塘 못 당
峽 골짜기 협
口 입 구
曲 굽을 곡
江 강 강
頭 머리 두
萬 일만 만
里 마을 리
風 바람 풍
煙 연기 연
接 이을 접
素 흴 소
秋 가을 추
花 꽃 화
萼 꽃받침 악
夾 낄 협
城 재 성
通 통할 통
御 모실 어
氣 기운 기
芙 연꽃 부
蓉 연꽃 용
小 작을 소
苑 뜰 원
入 들 입
邊 가 변
愁 근심 수
雕 새길 조
欄 난간 란
※상기 2字는 다른 책들
 의 원문에는 珠簾으로
 주로 쓰였음
繡 수놓을 수
檻 난간 함
※작가 오기한 것임
柱 기둥 주
圍 두를 위
黃 누를 황
鵠 고니 곡
錦 비단 금

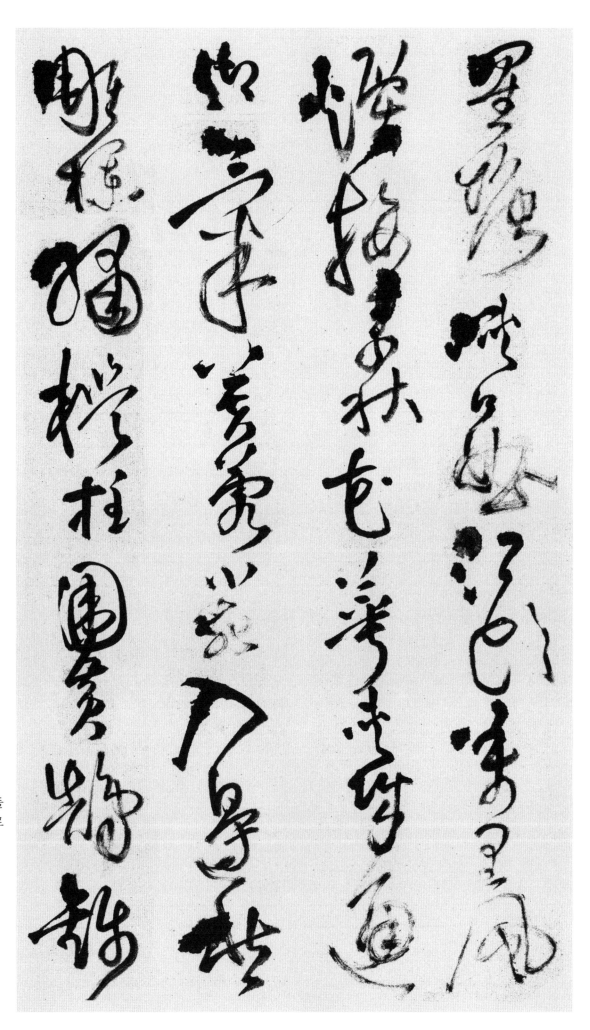

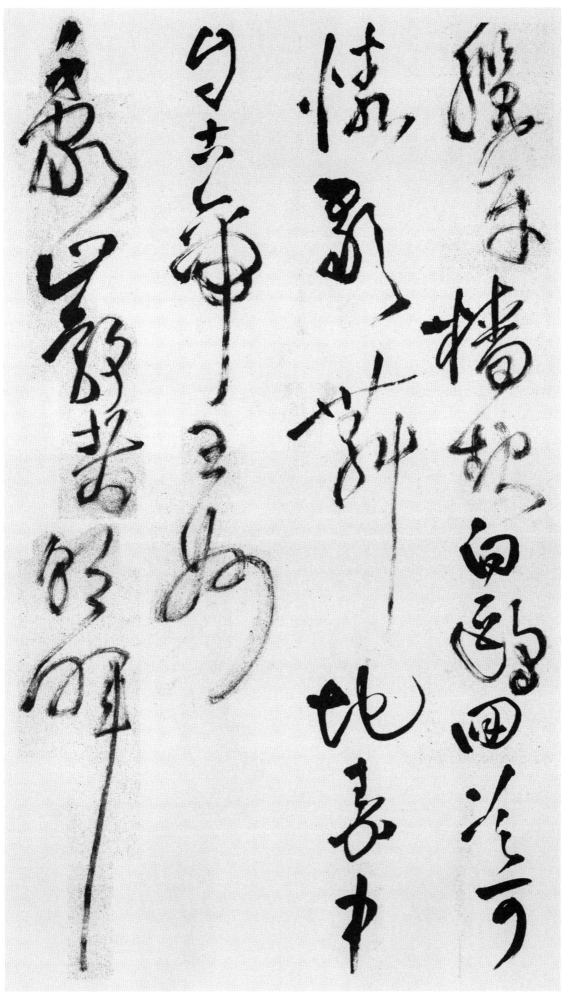

纜 닻줄 람
牙 어금니 아
檣 돛대 장
起 일어날 기
白 흰 백
鷗 갈매기 구
回 돌 회
首 머리 수
可 옳을 가
憐 불쌍할 련
歌 노래 가
舞 춤 무
地 땅 지
秦 진나라 진
中 가운데 중
自 스스로 자
古 옛 고
帝 임금 제
王 임금 왕
州 고을 주

其三

千 일천 천
家 집 가
山 뫼 산
郭 성곽 곽
靜 고요 정
朝 아침 조
暉 빛날 휘

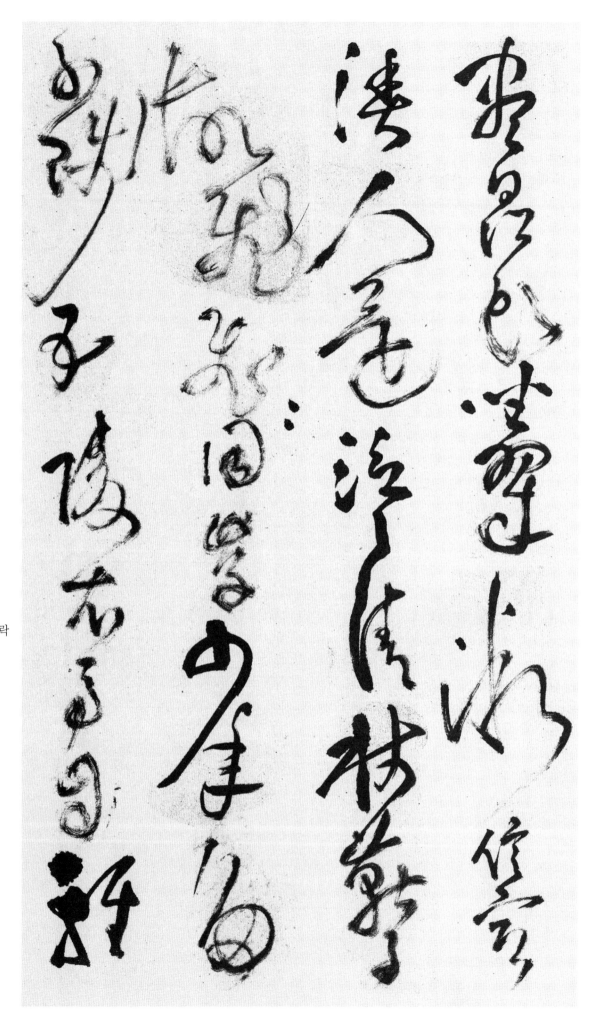

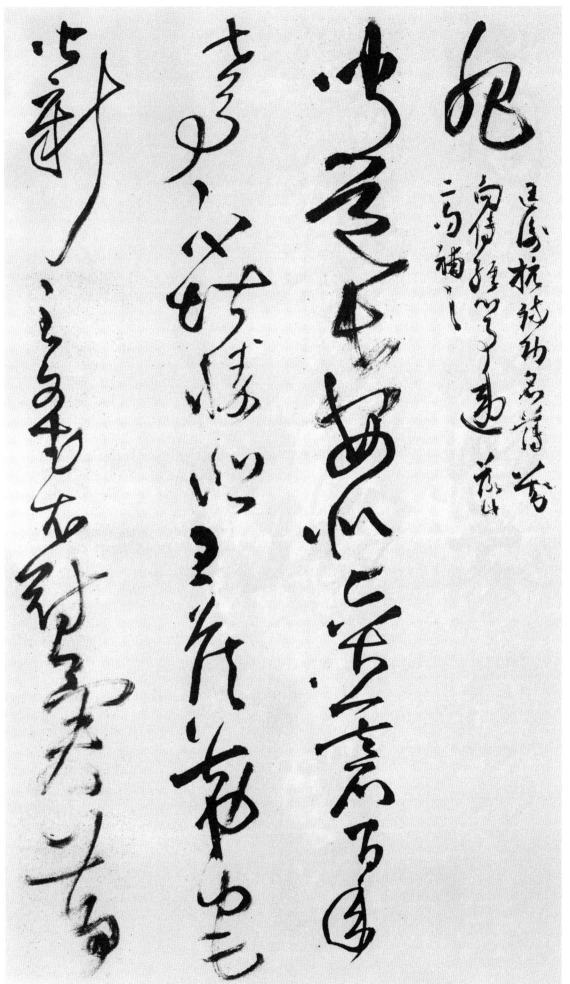

肥 살찔 비
※누락된 14字 보충
　匡衡抗疏功
　名薄劉向傳
　經心事違

其四

聞 들을 문
道 길 도
長 길 장
安 편안 안
似 같을 사
奕 바둑 혁
碁 바둑 기
百 일백 백
年 해 년
世 세상 세
事 일 사
不 아니 불
堪 견딜 감
※작가가 오기한 것임

勝 이길 승
悲 슬플 비
王 임금 왕
侯 제후 후
第 차례 제
宅 집 택
皆 다 개
新 새 신
主 주인 주
文 글월 문
武 호반 무
衣 옷 의
冠 갓 관
異 다를 이
昔 옛 석

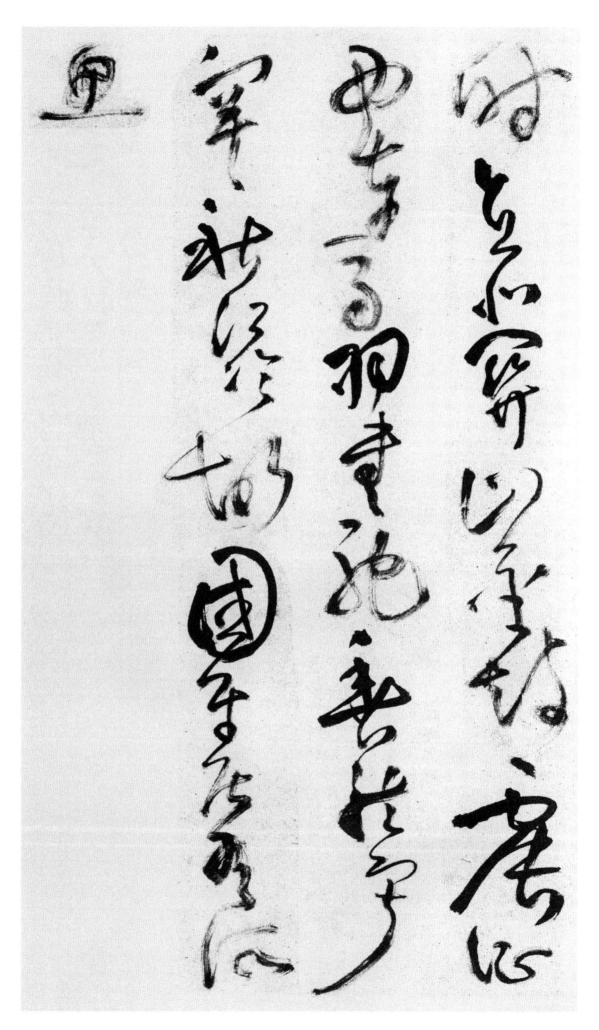

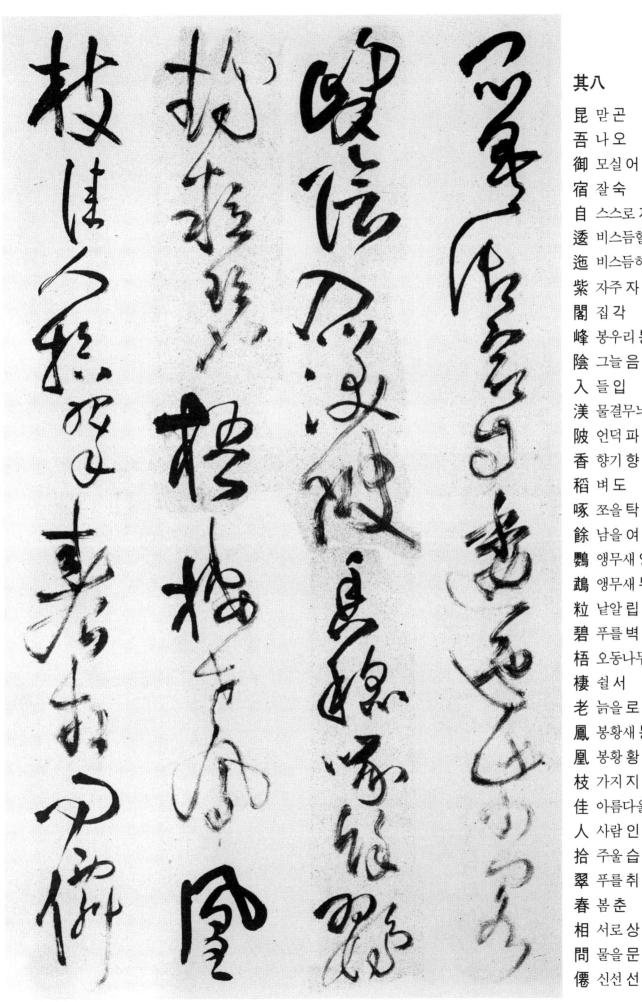

其八

昆 맏 곤
吾 나 오
御 모실 어
宿 잘 숙
自 스스로 자
逶 비스듬할 위
迤 비스듬히닿을 이
紫 자주 자
閣 집 각
峰 봉우리 봉
陰 그늘 음
入 들 입
渼 물결무늬 미
陂 언덕 파
香 향기 향
稻 벼 도
啄 쪼을 탁
餘 남을 여
鸚 앵무새 앵
鵡 앵무새 무
粒 낟알 립
碧 푸를 벽
梧 오동나무 오
棲 쉴 서
老 늙을 로
鳳 봉황새 봉
凰 봉황 황
枝 가지 지
佳 아름다울 가
人 사람 인
拾 주울 습
翠 푸를 취
春 봄 춘
相 서로 상
問 물을 문
僊 신선 선

侶 짝 려
同 같을 동
舟 배 주
晚 늦을 만
更 다시 경
移 옮길 이
彩 다채로울 채
筆 붓 필
昔 옛 석
曾 일찍 증
干 천간 간
氣 기운 기
象 형상 상
白 흰 백
頭 머리 두
吟 읊을 음
望 바랄 망
苦 쓸 고
低 낮을 저
垂 드리울 수

其二

夔 조심할 기
府 마을 부
孤 외로울 고
城 재 성
落 떨어질 락
日 날 일
斜 기울 사
每 매양 매
依 의지할 의
北 북녘 북
斗 말 두
※작가가 牛로 씀
望 바랄 망
京 서울 경
華 빛날 화
聽 들을 청
猿 원숭이 원
實 사실 실

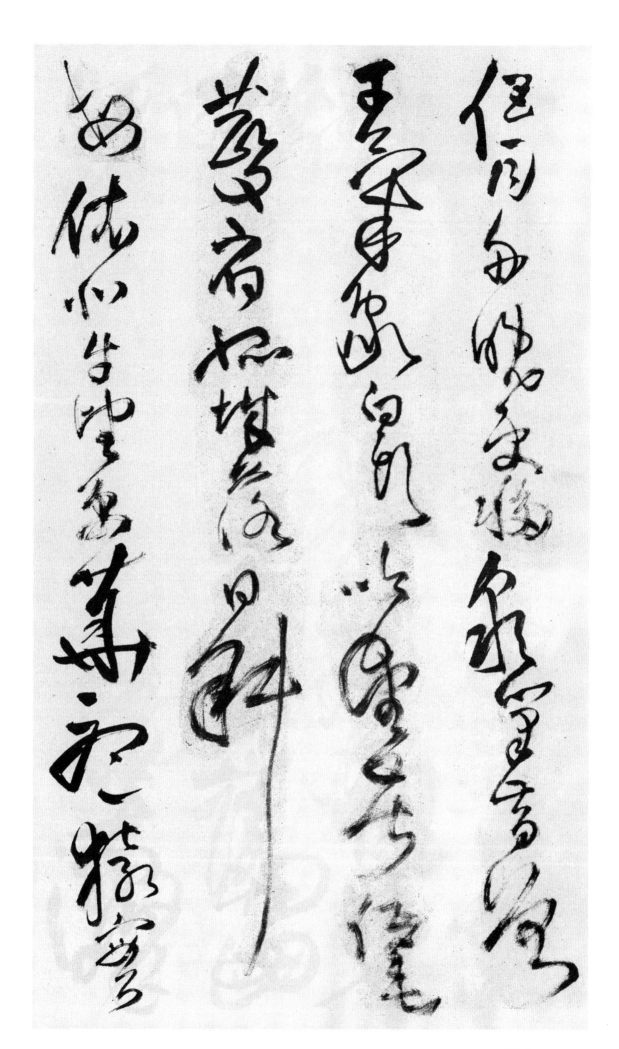

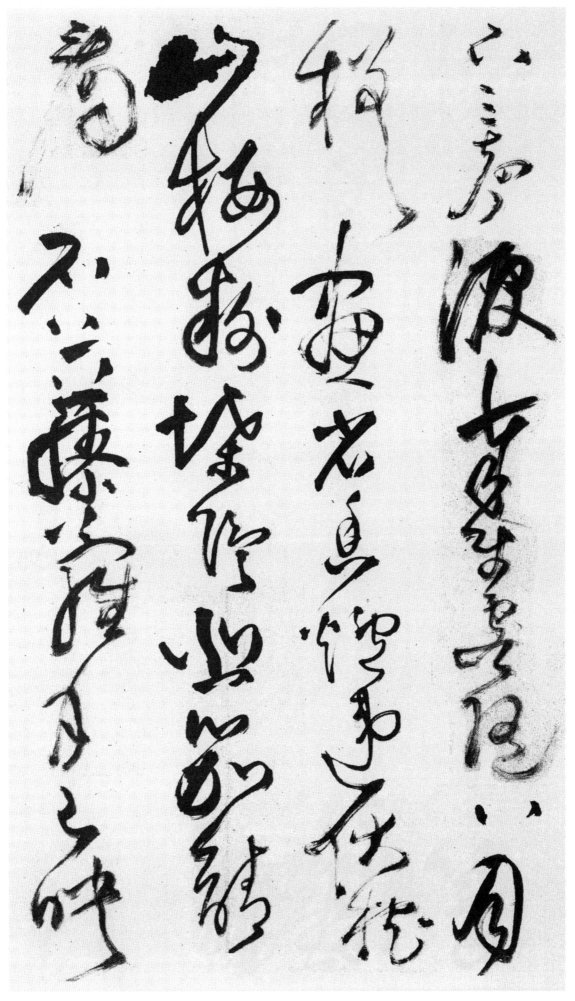

下 아래 하
三 석 삼
聲 소리 성
淚 흘릴 루
奉 받들 봉
使 하여금 사
虛 빌 허
隨 따를 수
八 여덟 팔
月 달 월
槎 떼 사
畫 그림 화
省 관청 성
香 향기 향
爐 화로 로
違 어길 위
伏 엎드릴 복
枕 베개 침
山 뫼 산
樓 다락 루
粉 가루 분
堞 성가퀴 첩
隱 숨을 은
悲 슬플 비
笳 호드기 가
請 청할 청
看 볼 간
石 돌 석
上 윗 상
藤 등나무 등
蘿 담쟁이 라
月 달 월
已 이미 이
映 비칠 영

洲 물가 주
前 앞 전
蘆 갈대 로
荻 갈대 적
花 꽃 화

杜詩[手]千古絶調
每見有哂之者姑
不辭遇求書則

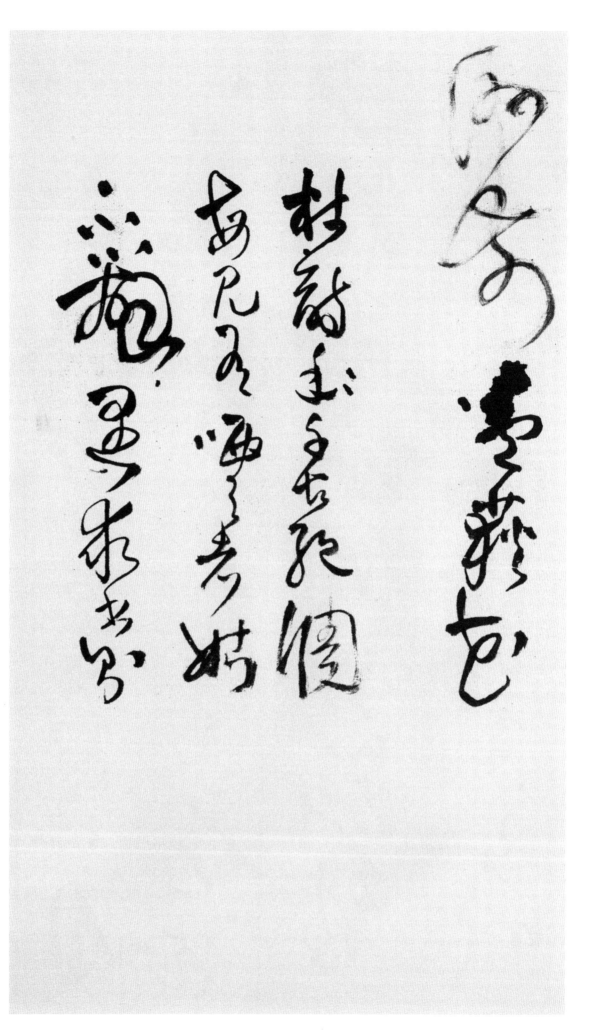

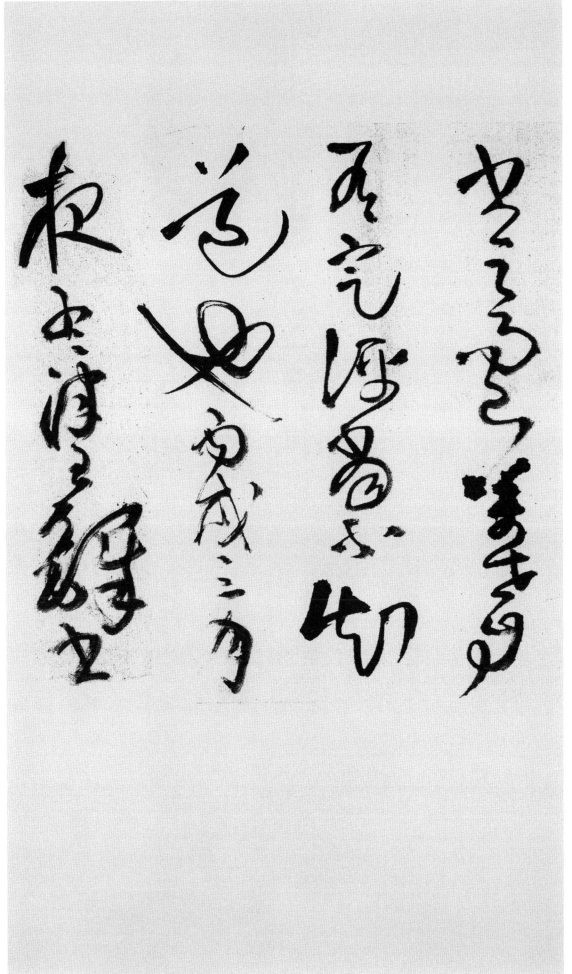

書之而已萬世自
有定評當不知道
也
丙戌三月夜 孟津
王鐸書

巖犖先生偶得此
不嫌其拙同孝升
書字時至五月十
三日夜

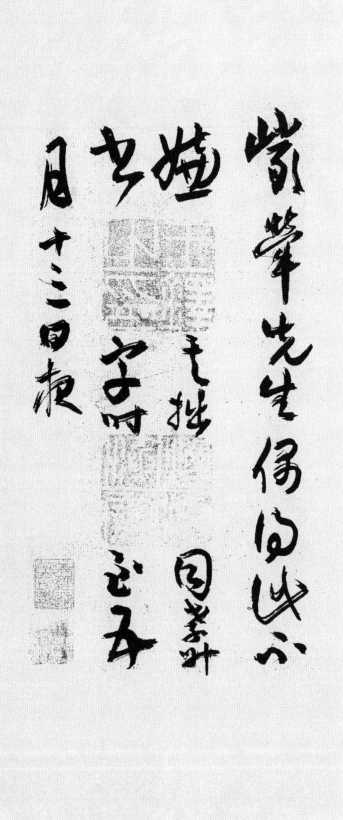

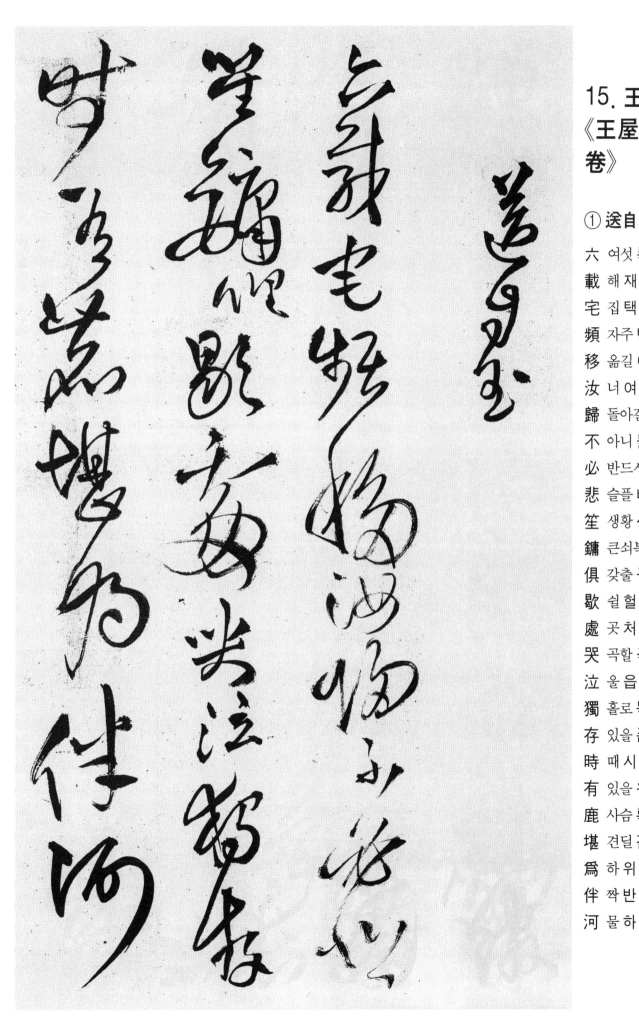

15. 王鐸詩《王屋山圖卷》

① 送自玉

六 여섯 륙
載 해 재
宅 집 택
頻 자주 빈
移 옮길 이
汝 너 여
歸 돌아갈 귀
不 아니 불
必 반드시 필
悲 슬플 비
笙 생황 생
鏞 큰쇠북 용
俱 갖출 구
歇 쉴 헐
處 곳 처
哭 곡할 곡
泣 울 읍
獨 홀로 독
存 있을 존
時 때 시
有 있을 유
鹿 사슴 록
堪 견딜 감
爲 하 위
伴 짝 반
河 물 하

淡 맑을 담
不 아니 불
可 옳을 가
期 기약 기
微 희미할 미
官 벼슬 관
終 마칠 종
代 대신할 대
謝 사례할 사
村 마을 촌
酒 술 주
待 기다릴 대
品 물건 품
籬 울타리 리

② 自玉歸寄題
　王屋山解嘲

其一

雲 구름 운
峰 봉우리 봉
久 오랠 구
與 더불 여
※無字는 오기임
別 다를 별
薄 엷을 박
祿 복록 록
復 다시 부
燕 제비 연

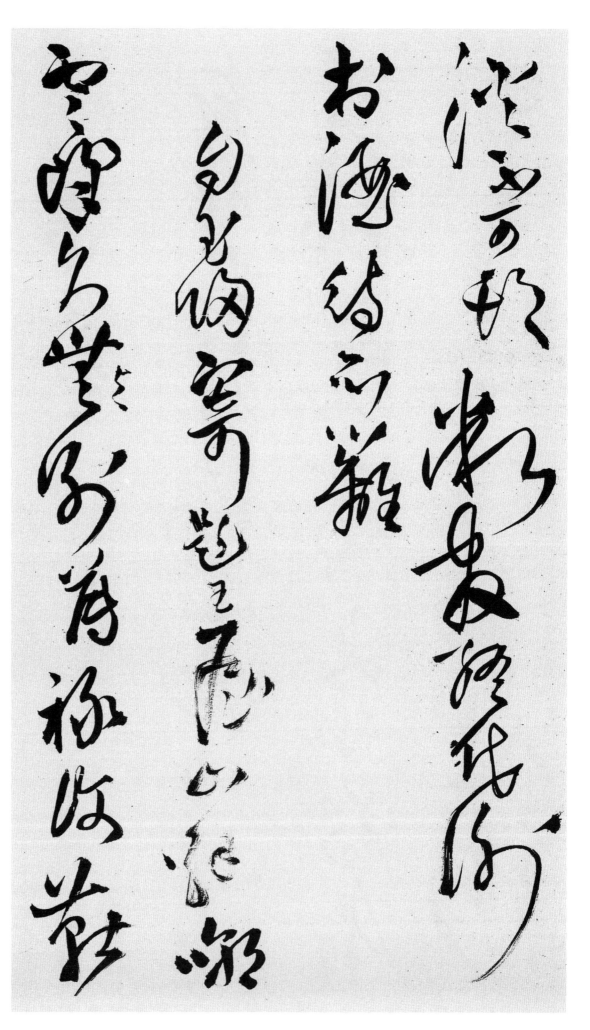

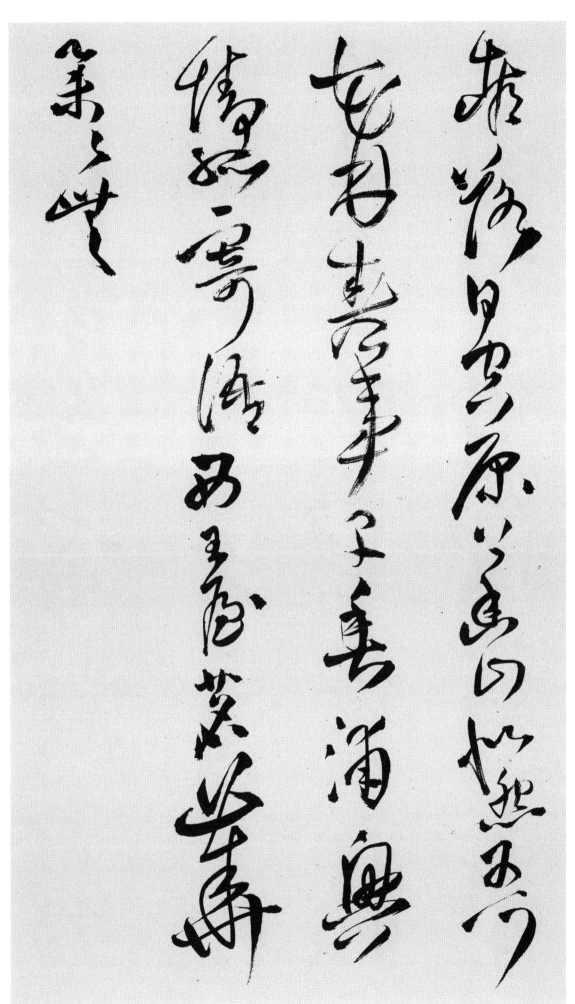

都	도읍 도
落	떨어질 락
日	해 일
空	빌 공
原	근원 원
上	윗 상
幽	머금을 유
山	뫼 산
似	같을 사
怨	원망할 원
吾	나 오
花	꽃 화
林	수풀 림
春	봄 춘
事	일 사
早	이를 조
魚	고기 어
浦	물가 포
興	흥할 흥
情	정 정
孤	외로울 고
寄	부칠 기
語	말씀 어
西	서녘 서
王	임금 왕
屋	집 옥
茗	차싹 명
華	빛날 화
擧	들 거
擧	들 거
無	없을 무

其二

人	사람 인
世	세상 세
多	많을 다
遺	남길 유
慮	근심 려
終	마칠 종
朝	아침 조
獨	홀로 독
靜	고요 정
吟	읊을 음
敢	감히 감
言	말씀 언
巢	새집 소
父	아비 부
逸	뛰어날 일
空	빌 공
負	질 부
食	밥 식
牛	소 우
心	마음 심
伊	이수 이
洛	낙수 락
風	바람 풍
塵	티끌 진
擾	요란할 요
衣	옷 의
裳	치마 상
蟣	서캐 기
蝨	이 슬
侵	범할 침
火	불 화
山	뫼 산
與	더불 여
瘴	장기 장
土	흙 토

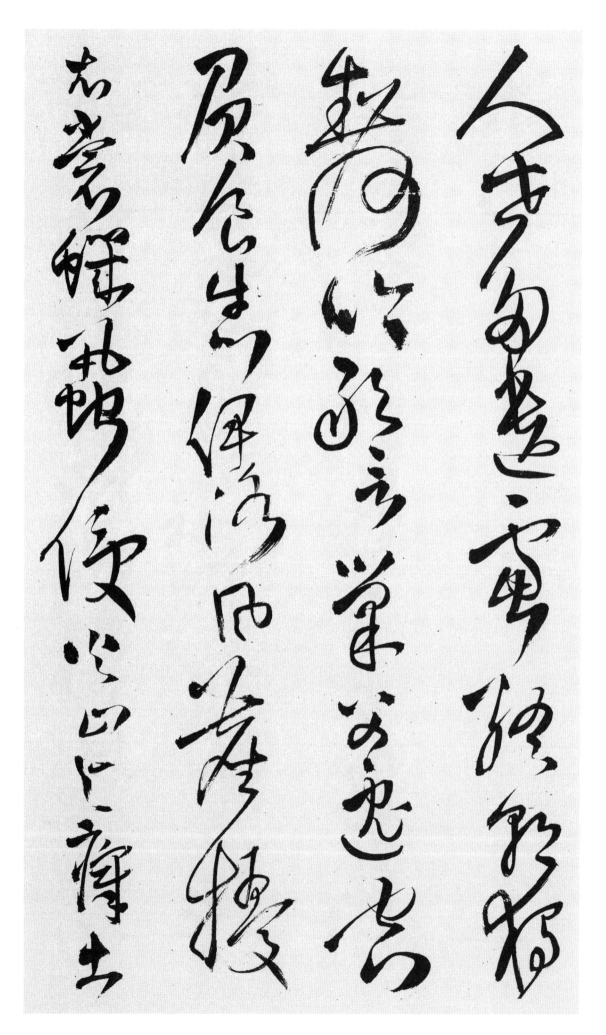

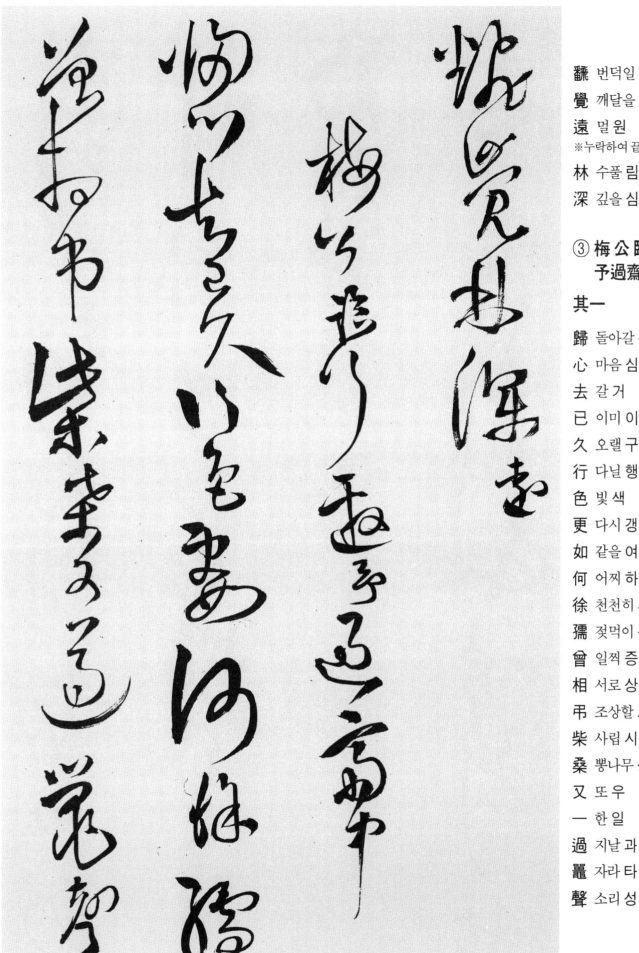

飜 번덕일 번
覺 깨달을 각
遠 멀 원
※누락하여 끝에 보충함
林 수풀 림
深 깊을 심

③ 梅公臨行邀
予過齋中

其一

歸 돌아갈 귀
心 마음 심
去 갈 거
已 이미 이
久 오랠 구
行 다닐 행
色 빛 색
更 다시 갱
如 같을 여
何 어찌 하
徐 천천히 서
孺 젖먹이 유
曾 일찍 증
相 서로 상
弔 조상할 조
柴 사립 시
桑 뽕나무 상
又 또 우
一 한 일
過 지날 과
鼉 자라 타
聲 소리 성

彭 나라이름 팽
蠡 좀먹을 려
靜 고요 정
猱 원숭이 노
路 길 로
弋 주살 익
陽 볕 양
多 많을 다
料 헤아릴 료
得 얻을 득
懷 품을 회
思 생각 사
處 곳 처
巖 바위 암
雲 구름 운
欵 정성 관
乃 이에 내
歌 노래 가

其二

待 기다릴 대
到 이를 도
秋 가을 추
江 강 강
日 날 일
※到는 작가오기 표시
秋 가을 추

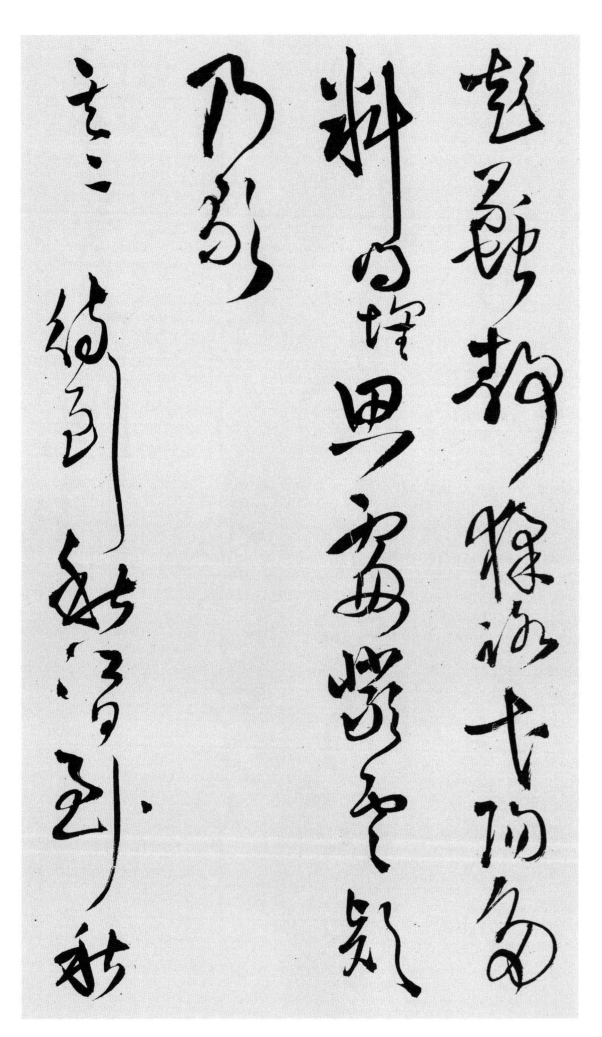

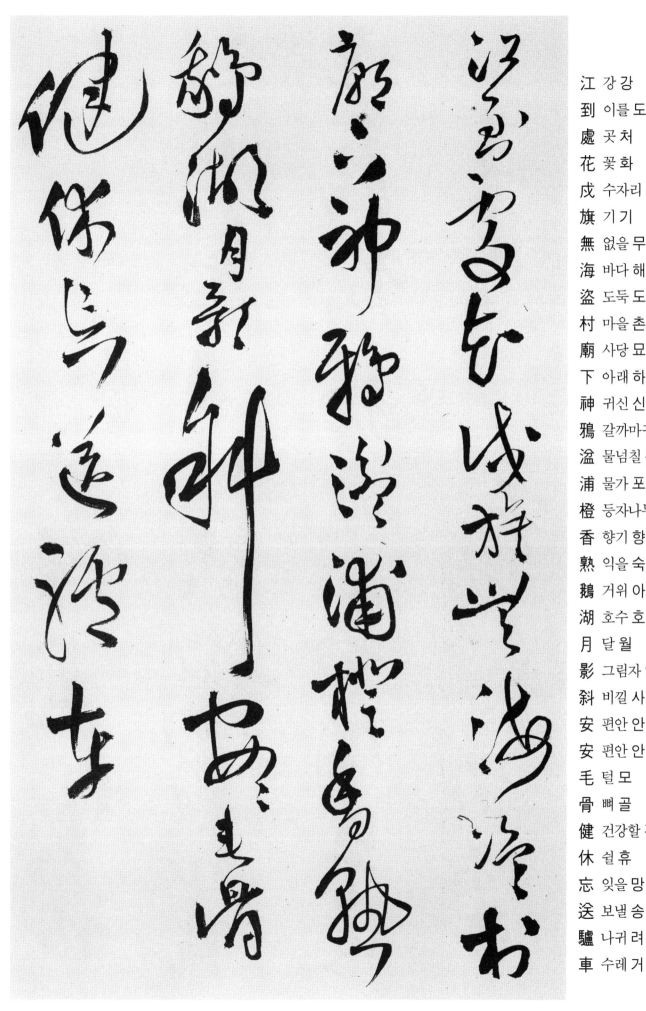

江	강 강
到	이를 도
處	곳 처
花	꽃 화
戍	수자리 수
旗	기 기
無	없을 무
海	바다 해
盜	도둑 도
村	마을 촌
廟	사당 묘
下	아래 하
神	귀신 신
鴉	갈까마귀 아
溢	물넘칠 분
浦	물가 포
橙	등자나무 등
香	향기 향
熟	익을 숙
鵝	거위 아
湖	호수 호
月	달 월
影	그림자 영
斜	비낄 사
安	편안 안
安	편안 안
毛	털 모
骨	뼈 골
健	건강할 건
休	쉴 휴
忘	잊을 망
送	보낼 송
驢	나귀 려
車	수레 거

④ 一任

一 한 일
任 맡길 임
愁 근심 수
煙 연기 연
擧 들 거
狂 미칠 광
夫 사내 부
臥 누울 와
小 작을 소
齋 집 재
北 북녘 북
燕 제비 연
回 돌 회
气 기운 기
候 절기 후
數 셈 수
日 날 일
不 아니 불
陰 그늘 음
霾 진흙비 매
淸 맑을 청
廟 사당 묘
爲 하 위
吹 불 취
籥 피리 약
圓 둥글 원
丘 언덕 구
俟 기다릴 사
集 모일 집
紫 노을 자
況 하물며 황
聞 들을 문
勤 부지런할 근
恤 구휼할 휼
詺 기록할 명
休 쉴 휴
沐 목욕 목

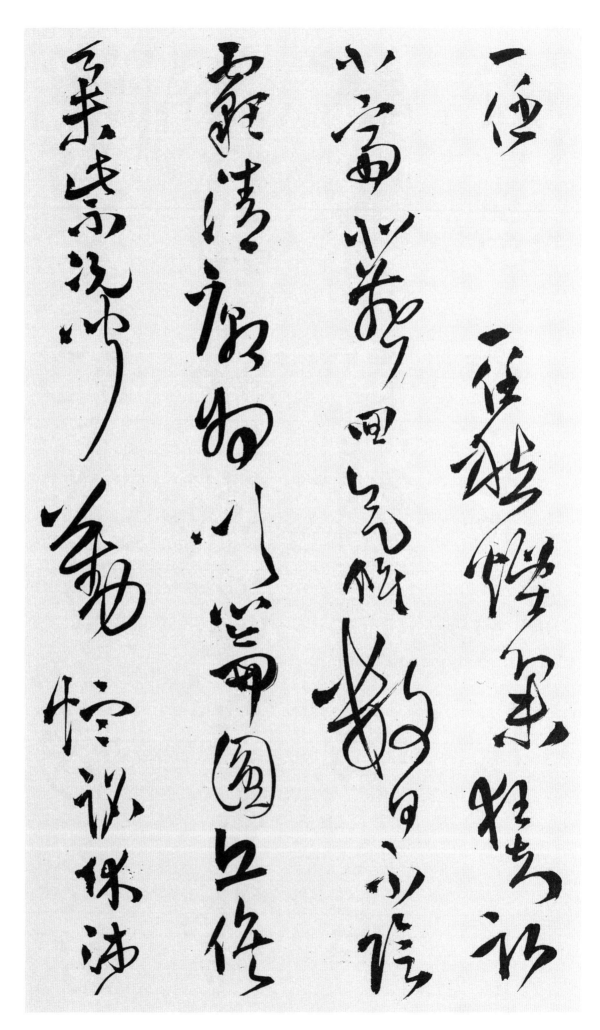

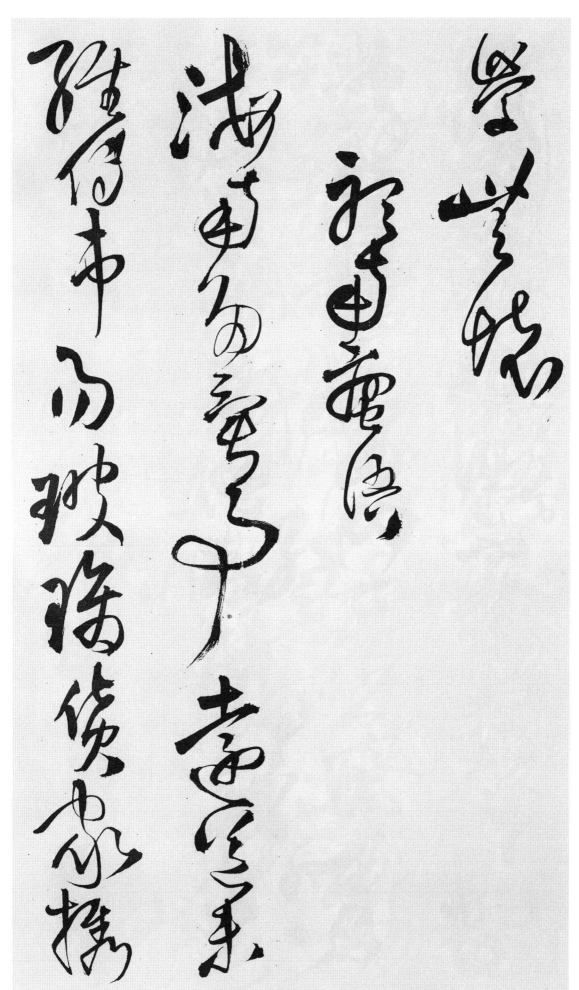

學 배울 학
無 없을 무
懷 품을 회

⑤ **聽南蠻語**
其一

海 바다 해
南 남녘 남
多 많을 다
異 다를 이
事 일 사
遠 멀 원
道 길 도
未 아닐 미
經 지날 경
傳 전할 전
市 저자 시
易 바꿀 역
玻 유리 파
璃 유리 리
貨 재화 화
家 집 가
攜 가질 휴

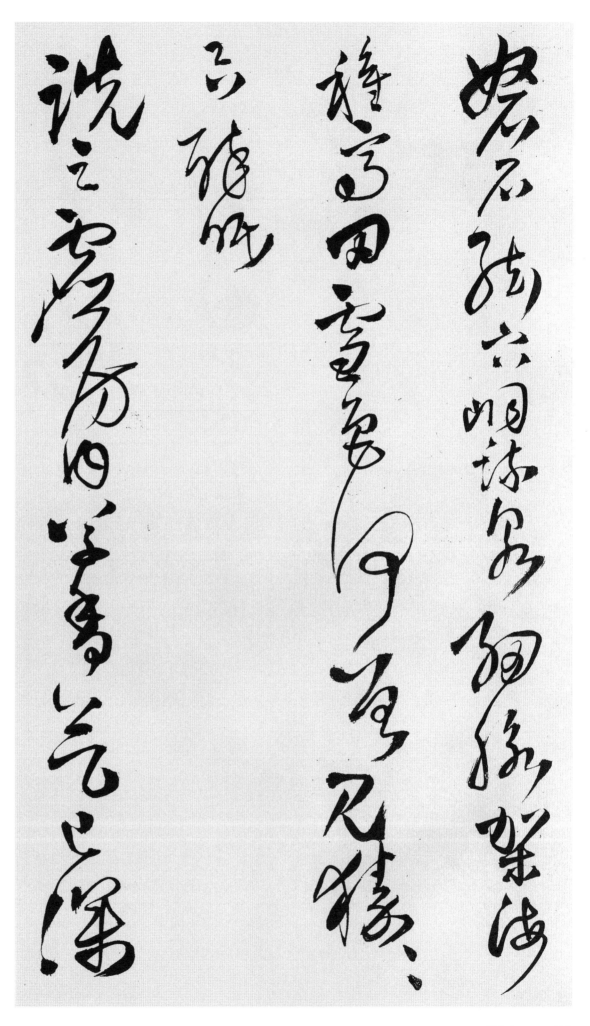

畫 그림 화
觀 볼 관
諸 여러 제
洞 마을 동
相 서로 상
書 글 서
見 볼 견
至 이를 지
人 사람 인
心 마음 심
欸 정성 관
客 손 객
捎 덜 소
時 때 시
果 과실 과
善 착할 선
言 말씀 언
假 거짓 가
古 옛 고
琴 거문고 금
逸 뛰어날 일
形 모양 형
天 하늘 천
步 걸음 보
穆 아름다울 목
玄 검을 현
秀 뛰어날 수
峭 가파를 초
陰 그늘 음
陰 그늘 음

⑥ 何日示七襄

何 어찌 하
日 날 일
便 편할 편
隳 무너질 휴
官 벼슬 관
帔 배자 피
霞 노을 하
性 성품 성
始 처음 시
安 편안 안
鬼 귀신 귀
神 귀신 신
恭 공손할 공
受 받을 수
籙 호적 록
星 별 성
斗 말 두
護 보호할 호
加 더할 가
餐 먹을 찬
遠 멀 원
磵 산골물 간
逃 달아날 도
蒼 푸를 창
兕 외뿔난들소 시
淸 맑을 청
晨 새벽 신
漱 빨래할 수
白 흰 백
湍 여울 단
桃 복숭아 도
花 꽃 화

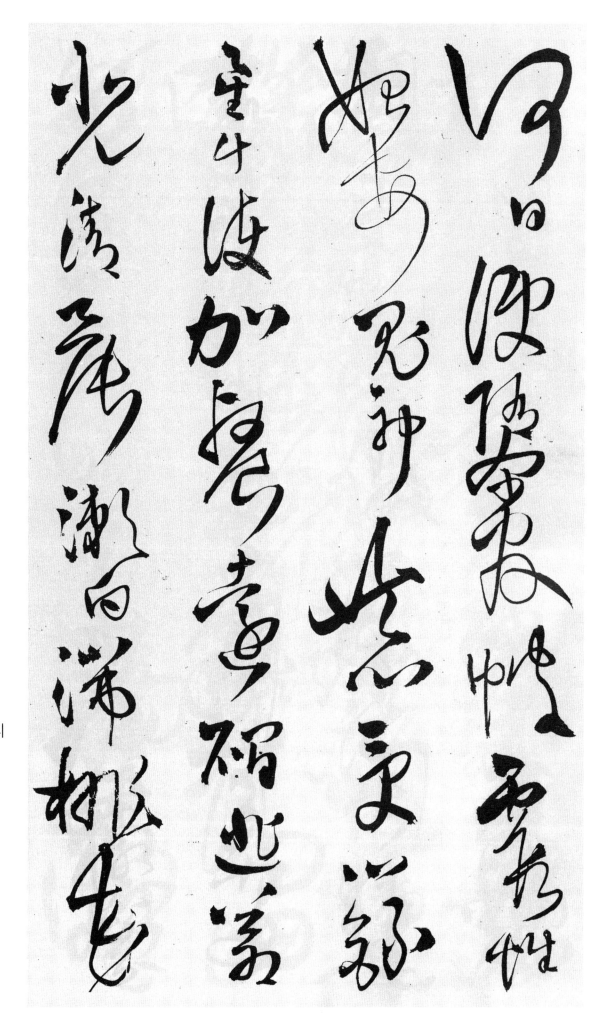

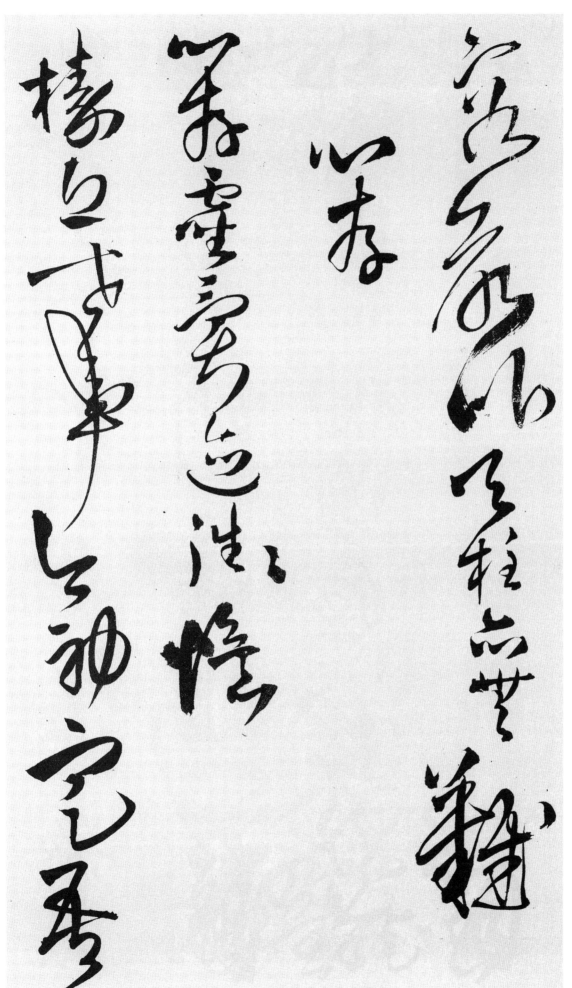

容 얼굴 용
欲 하고자할 욕
比 견줄 비
天 하늘 천
柱 기둥 주
亦 또 역
無 없을 무
難 어려울 난

⑦ **心存**

心 마음 심
存 있을 존
靈 신령 령
異 다를 이
迹 자취 적
往 갈 왕
往 갈 왕
憶 기억 억
榛 깨암나무 진
丘 언덕 구
世 세상 세
事 일 사
今 이제 금
初 처음 초
定 정할 정
吾 나 오

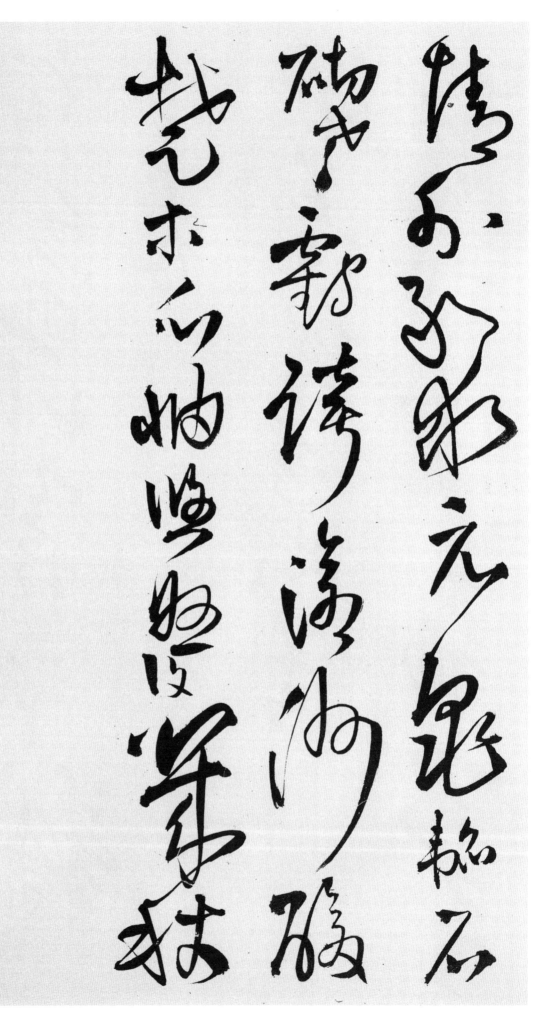

京中晝夜不閒 自
玉親丈來猶作一
畫二長卷可謂暇
且整矣
丁亥夏四月初五
夜書近作博正
孟津王鐸時年五
十六

解　説

1. 王鐸詩《草書六首卷》

① 秋日西山上
p. 12~14

一牀衡絕壑	거처하는 곳 깎아지른 골짜기에 위치하기에
其奈野蕭何	들판의 쓸쓸함을 어찌할거나
但有孤陽入	단지 고양(孤陽)땅 들어가니
就中秋色多	그 속엔 가을 빛으로 넘쳐나네
猢猻同飮食	원숭이들은 다 함께 먹고 마시며
枒栟照吟哦	야자나무와 움은 시 읊조리는 것 도와주네
惻目恬諸鬱	측은한 눈으로 여러 근심들 편안케 하지만
寧知嗃老蘿	어찌 알리오 늙은이 꾸짓는 것을

② 兵擾鬱鬱居懷
p. 14~17

多病爲何事	병 많아 무슨 일을 할 수 있을까
離家又數年	집 떠난지 또 몇해구나
退居觀悶動	물러나선 사리에 어두운 것 보게 되고
處世遡幽玄	세상살이에는 깊은 이치를 거슬렀네
窮達形骸老	빈궁과 영달 속에 이 몸은 늙어가고
艱危弟妹全	곤란과 위험속에서도 자매는 온전하네
溪西留古崿	계서(溪西)에서 낭떠러지에 머물렀는데
頗近濯龍淵	자못 용연에서 목욕할 때와 비슷하네

③ 日夕行村外
p. 17~20

非寒宜晚步	춥지 않아서 천천히 걷기에는 적합한데
籬菴夕陽明	울타리친 암자엔 석양이 밝구나
不自知藏跡	스스로 숨은 발자취 알지도 못하고
恬然遇壄耕	편안하게 들판에 밭일 마주하네
鵝毛觀理亂	솔개털은 치세와 난세를 보여주고
龜殼告陰晴	거북이 등껍질은 흐리고 개인 날 알려주네
來問人中事	와서 사람들 속의 일을 물어보았지만
先生無一聲	선생께서는 한마디 말씀이 없네

④ 李家橋

p. 20~23

農務俱毛地	농사지으려 모지(毛地)를 준비했는데
高灘入殘雲	높은 여울에 남은 구름 들어오네
一崖還破寺	언덕 무너진 절에 돌아오는데
拗路見荒墳	모퉁이 길엔 황폐한 무덤 보이네
寇警人頻徙	도적들 경계하여 사람들 자주 옮겨다니고
城新水又濆	성이 새로와지니 물은 또 솟아지네
鳴鳩爲羽拂	우는 비둘기 깃털 손질하는데
歲歲老夫聞	해마다 늙은 노인네 듣고 있네

⑤ 關山

p. 23~25

鎖鑰滁西路	출입단속하는 저주의 서쪽길이라
逃亡山澗紆	산골짜기 돌아서 도망갔네
彎弓長在握	굽은 활은 손에 꽉 움켜쥐었으나
瘦馬不堪驅	야윈 말이라 몰 수가 없구나
筐梗周王貢	광주리엔 주왕(周王)께 올리는 공물 떨어지고
銅悲漢使符	구리로 만든 한나라 사신의 부신은 불쌍하네
諸臣恩賚重	여러 신하들 받은 은혜 무거우니
日日議嘉謨	날마다 좋은 의견 논의하세

⑥ 弱侯半山園

p. 26~29

獨到石園上	홀로 석원(石園)위에 왔는데
臘殘峰寂然	섣달 저물 때라 봉우리 고요하네
經聲蕉竹裏	경문읽는 소리 파초와 대나무 속에서 들려오고
旅況海煙邊	나그네는 바다 안개가에서 지내는 형편이라
人代有遺事	인간 세상엔 유전하는 일 있건만
江山空舊年	강산에서 지난날 헛되이 보냈네
菟裘懶別覓	벼슬 버리고 게을러 다른 일 찾지 않고
春色肯相憐	봄빛에 서로 그리워하며 즐기네

丁亥九月十九日日午書半夜四更又書半魯翁老盟兄王鐸正之

정해(1647년) 구월 십구일 낮에부터 한밤중까지 글썼는데 반로옹 친구께 왕탁 써주다.

※이 작품은 순치(順治) 4년(1647년) 그의 나이 56세때 쓴 것이다. 크기는 가로 450cm, 세로 28cm 59행에 292자이다. 현재 하남박물원(河南博物院)에 소장되어 있다.

2. 杜甫詩《草書詩卷》

① 和裴迪登新津寺寄王侍郎

p. 30~31

何限倚山木	무슨 한이 있어 산 나무 의지해
吟詩秋葉黃	가을 잎새 누렇게 물드는 짓 시 읊는지
蟬聲集古寺	매미 소리 옛 절에 요란하고
鳥影渡寒塘	새 그림자는 찬 못가에 지나가네
風物悲遊子	세상 물정은 나그네 슬프게 하지만
登臨憶侍郎	산 오르니 왕시랑(王侍郎) 생각나는구려
老夫貪佛日	늙은 몸으로 부처님 배운답시고
隨意坐僧房	아무케나 절방에 묵는다오

주 • 王侍郎(왕시랑) : 왕진(王縉)으로 왕유의 동생이다. 이때 그는 촉주자사를 지내고 있었다.

② 贈別何邕

p. 32~33

生死論交地	생(生)과 사(死)를 논하는 이 경지를
何繇見一人	무슨 수로 그런 한 사람 만날 수 있을까
悲君隨燕雀	그대들 소인배 따름이 슬프지만
薄宦走風塵	벼슬살이 얇은 풍진속에 달려가네
綿谷元通漢	면곡(綿谷)은 원래 한나라와 통하지만
沱江不向秦	타강(沱江)은 진나라로 향하지 않네
五陵花滿眼	오릉(五陵)엔 만발한 꽃 눈에 가득하니
傳語故鄉春	고향 봄날에 안부전해주시오

주 • 綿谷(면곡) : 사천성 광원현 가릉강 상류에 있는데 섬서성 한중(漢中)지역으로 나갈 수 있다.
• 沱江(타강) : 사천성 구정산에서 발원하여 성도 동쪽을 거쳐 장강으로 흐른다.

- 五陵(오릉) : 장안에 북쪽에 있는 다섯개의 왕릉. 여기서는 장안을 가르킨다.

③ 客亭

p. 33~35

秋牕猶曙色	가을 창엔 아직도 새벽 볕인데
木落更天風	나뭇 잎은 떨어지고 하늘 바람 세차네
日出寒山外	해는 차가운 산 밖에 떠오르고
江流宿霧中	강은 아침 노을 속에 흘러가네
聖朝無棄物	성스러운 조정은 인물 버린 적 없지만
老病已成翁	시들고 병들어 이미 늙은이 되었네
多少殘生事	얼마간 살아 남아 할 일 있는데
飄零任轉蓬	불행한 이 신세 이리저리 떠도네

④ 登牛頭山亭子

p. 35~38

路出雙林外	길은 쌍림(雙林)밖으로 나 있는데
亭窺萬井中	정자에서 만정(萬井)을 살펴보네
江城孤照日	강 성위에 햇빛은 쓸쓸하고
山谷遠含風	산 계곡엔 멀리 바람 머금었네
兵革身將老	전쟁속에 이 몸은 늙어가고
關河信不通	관하(關河) 막혀 소식 전하지 못하네
猶殘數行淚	아직도 몇줄기 눈물은 남아있어
忍對百花叢	꾹 참고 많은 꽃들 마주보노라

주
- 牛頭山(우두산) : 재주 처현의 서남쪽에 있는데 모습이 소머리 같다하여 붙여진 이름이다.
- 雙林(쌍림) : 원래 석가모니가 열반한 곳인데 여기서는 산에 있는 장락사(長樂寺)를 의미한다.
- 萬井(만정) : 「井」은 고대 중국행정단위로 사방 1리이다. 여기서는 많은 집을 의미.

丙戌三月夜巖犖廷尉過訪閒觀大觀佳帖戲書子美詩
爲二弟仲和王鐸 時五十五歲
병술(1646년) 삼월 밤에 암락정위가 방문하여 한가로이 훌륭한 첩을 보았다. 재미삼아 두보의 시를 둘째 아우인 왕중화(王仲和)를 위해 썼는데, 왕탁때 나이가 55세이다.

※이 작품은 순치(順治) 3년(1646년) 그의 나이 55세때 쓴 것이다. 크기는 가로 220.2cm, 세로 25.1cm이고 38행에 195자이다. 현재 요녕성박물관(遼寧省博物館)에서 소장하고 있다.

3. 王鐸詩《贈張抱一草書詩卷》

① 張抱一公祖招集湖亭

p. 39~41

有酒滄池對烟丘	술 있는 연못가에 안개 언덕 마주보며
相招者誰任意遊	모인 친구 누구든지 마음대로 놀아보세
晋人唐人曾幾度	진당(晋唐)의 사람들은 몇이나 지나갔나
泉水溪水還同流	천수(泉水)는 감싸고 돌아와 다시 흐르네
鐘鼓此城鳴白露	이 성(城)의 종소리 백로(白露)때에 울리고
戎兵何處領高秋	어디의 병사인가 고추(高秋)속에 넘어가네
蘆花今古依然在	예나 지금이나 갈대꽃은 의연한데
羨爾無聲眠野鷗	소리없는 너 부러운지 들새들 잠이 드네

주 • 張抱一(장포일) : 절강 평호인으로 이름은 배(培)이다. 회주의 관리로 있었기에 공조(公祖)라 적었다. 서화산수에 능했고 의학에 능통했다.
• 高秋(고추) : 하늘이 맑고 높아지는 가을의 계절.

② 登嶽廟天中閣看山同友

p. 42~45

四圍紫邏坐相望	자주빛 사방에 서로 마주보고 앉았는데
突兀高峰劃大荒	우뚝 솟은 산봉우리 천지가 나뉘었네
誰復凌空呼帝座	누가 다시 공중 쳐다보며 제좌(帝座)를 불러보나
我今乘勝挹天漿	내 지금 달려와서 천장(天漿)을 마시네
香煙古廟通靈氣	향 연기 옛 사당엔 신령한 기운 통하고
石路神丘點太陽	돌길 신선놀던 언덕엔 햇빛이 감싸주네
凍草暮雲無限意	마른풀 저무는 구름에 뜻은 무한한데
漢家封禪舊山房	한 고조의 봉선하는 옛 산방(山房)이구려

주 • 帝座(제좌) : 황제나 천제의 자리 또는 별자리 이름으로 천시원(天市垣)에 속하는 헤라클라스 자리.
• 天漿(천장) : 삼경에 북두에서 내리는 이슬로 감로(甘露)라고도 부른다.

③ 牛首山同堪虛靜原

p. 45~48

一樽絶巘放高歌	한 두루미 술로 높은 봉우리서 노래 부르고
回首禪房忘轆轤	선 방에 머리돌려 시대 잘못만남 잊어버리네
旦樹晴分天目近	아침 나무색깔 맑게 개니 천목산(天目山) 가깝고
午帆氣挾海風過	한 낮의 돛단배 기운휘모니 해풍 속 지나가네
山吞吳楚猶新燕	산은 오초(吳楚) 머금어도 새해 제비 돌아오고
寺趁齊梁秖故蘿	절은 제량(齊梁) 겪었지만 그때의 담쟁이네
莫管星辰朽不朽	세월이야 가든 말든 관계치 말자
吹簫何處倚嵯峨	어느 곳 퉁소소리인가 높낮음 잘 맞추네

주 • 天目山(천목산) : 절강성 임안시 안후이성과 경계에 있다. 불교의 명산으로 유명한 절이 많이 있다.

④ 頻入

p. 48~51

頻入長安過九衢	자주 장안에 들어와 구구(九衢)를 지나가니
誰知幽夢在髭鬚	누가 알려나 옛 꿈은 수염 끝에 있는 것을
只今人路何從說	다만 지금 사람의 사는 길 어찌 다 말하리오
漸審巖居不可無	앞으로 바위틈에 거할 곳 찾음이 옳지 않으리
屈指箸籌賒日月	손꼽아 산(算)가락 뽑으며 세월 보내지만
傷心戎旅滿江湖	마음 아픈 전쟁행렬은 강호에 가득하네
此生休外韜眞處	내 삶 바깥에 가지 않고 이 곳에 숨으리라
錦瑟琪華待醍醐	거문고 좋은 꽃 속에 제호(醍醐)나 기다리자

주 • 九衢(구구) : 고대 서안으로 통하는 아홉갈래의 대로인데, 사통팔달한 길이다. 경사(京師)의 뜻으로 쓰인다.
• 醍醐(제호) : 우유에 갈분을 타서 미음같이 쑨 죽.

⑤ 汴京南樓

p. 51~54

夷門蕭瑟俯晴空	이문(夷門)에 쓸쓸히도 개인 하늘 굽어보니
萬事欷歔向此中	허덕이는 모든 일들 이 가운데로 향하네
梁苑池臺新蔔葦	양원(梁苑) 못 누대가에 갈대 잎 새롭고

宋家艮嶽老蓍叢	송나라 간악(艮嶽) 정원엔 시초떨기 시들었네
牧人壕外時驅犢	목동은 성밖에 때로 송아지떼 몰고 오고
獵騎天遠晚射鴻	사냥 말타고 높은 하늘 기러기 쏘네
舊月多情依汴水	저 달 다정스레 변수(汴水)와 함께 하는데
滔滔東去更朦朧	동으로 도도히 흘러 다시금 아득해지네

주 ・夷門(이문) : 위나라 도읍의 대왕성의 동문으로 당시의 고사(高士)인 후영이 70이 넘어서 문지기를 하던 곳이다.

・艮嶽(간악) : 고대 정원의 하나로 중국 송나라때의 궁궐 정원 이름이다.

・汴水(변수) : 수나라 이전에 하남성 형양 변개천에서 흘러 강소 서주로 이르는 물줄기.

崇禎十五年三月夜洪洞同邑弟王鐸具草 抱翁公祖敎正

숭정 15년(1642년) 3월 밤에 홍동의 아우 왕탁이 쓰다. 장포일 나리께 올바른 가르침을 구합니다.

※이 작품은 숭정(崇禎) 15년(1642년)에 그의 나이 51세때 쓴 것이다. 크기는 가로 469cm, 세로 26cm이고 75행에 356자이다. 현재 일본동경국립박물관(日本東京國立博物館)에 소장되어 있다.

4. 杜甫詩《五言律詩 五首》

① 晚出左掖

p. 55~56

晝刻傳呼淺	낮 시각에 부르는 소리 얕은데
春旗簇仗齊	봄날 깃발 대 지팡이 가지런하네
退朝花底散	조정에 물러나니 꽃은 낮게 떨어지고
歸院柳邊迷	집에 돌아오니 버들 끝은 아득하네
樓雪融城濕	누대에 눈 내리니 성 안 고루 적시고
宮雲去殿低	궁전에 구름 짙으니 전각 낮아지네
避人焚諫草	사람 피하려 간하려던 원고 불사르고
騎馬欲鷄栖	말에 오르니 닭이 둥지를 틀려고 하네

주 ・晝刻(주각) : 낮에 들리는 물시계소리.

・欲鷄栖(욕계서) : 닭이 둥지를 틀려고 하는 것으로 귀가 시간이 늦음을 의미한다.

② 送賈閣老出汝州

p. 57~58

西掖梧桐樹	중서성(中書省)의 오동나무 사이에 끼어 살았더니
空留一院陰	공연히 뜰에는 온통 그늘진 곳 뿐이네
艱難歸故里	그때에 고향마을 돌아가시게 되었는데
去住損春心	가서 사노라면 봄날 심정에 이별로 상심하네
宮殿靑門隔	궁전에 청문(靑門)을 떠나 멀어지면
雲山紫邏深	구름 속 자라(紫邏)에 깊은 곳 계시겠지요
人生五馬貴	인생에 오마(五馬)타는 것 귀한 것인데
莫受二毛侵	흰머리에 늙어지는 것 받지 말어라

주
- 西掖(서액) : 중서성(中書省)
- 靑門(청문) : 한나라때 장안문의 동남문이 청색이었다. 이후 경도의 동문을 가르키는 말이 되었다.
- 紫邏(자라) : 여주 경내의 산 이름
- 五馬(오마) : 태수가 다섯마리 말을 탄다. 이에 별칭으로 쓰였다.
- 二毛(이모) : 흑발, 백발이라는 뜻으로 머리가 희어지는 것을 말한다.

③ 送翰林張司馬南海勒碑

p. 58~60

冠冕通南極	관복입고 남극(南極)을 지나가는데
文章落上臺	문장은 상대에서 내려줬다네
詔從三殿去	조서는 삼전(三殿)에 따라갔고
碑到百蠻開	비석은 백만(百蠻)속에 새기어졌네
野館濃花發	들 객관에 꽃들은 활짝피고
春帆細雨來	봄날 돛대엔 가는 비 내리네
不知滄海上	창해 위라 어딘지 알지 못하는데
天遣幾時回	보내신 사지 어느 때에 돌아오리오

주
- 冠冕(관면) : 갓과 면류관. 여기서는 장사마를 지칭한다.
- 上臺(상대) : 삼공(三公)과 재보(宰補)를 가리킨다.
- 三殿(삼전) : 당나라의 대명궁의 인덕전을 가리킨다. 한림원은 전각의 서상 뒤에 있다. 임금님께서 명을 내려 남해로 가게 했다는 말이다.
- 百蠻(백만) : 중국 서남부의 소수민족.

④ 憶弟

p. 60~62

且喜河南定	하남(河南)땅 평정소식 기쁘기도 한데
不問鄴城圍	업성(鄴城)의 포위된 것 묻지 않네
百戰今誰在	수많은 전쟁터에 지금 누가 살았느냐
三年望汝歸	삼년 동안 너가 돌아오길 기다렸네
故園花自發	옛 정원에 꽃은 저절로 피었고
春日鳥還飛	봄날에 새들은 날아서 돌아오네
斷絶人煙久	떨어져 있으니 인적 끊긴지 오래인데
東西消息稀	동서(東西)간 소식도 드물어라

주
- 憶弟(억제) : 아우를 그리워한다는 것인데 여기서는 그의 아우 두영(杜穎)을 말한다.
- 東西(동서) : 여기서는 두보가 동도에 머물고 있고 두영은 제주에 있어 소식 없음을 한탄한 것이다.

⑤ 觀安西兵過赴關中待命

p. 62~64

奇兵不在衆	기습하는 병사들 많을 필요없는데
萬馬救中原	만마(萬馬)로 중원을 구원하리라
談咲無河北	담소중에 하북(河北)을 무시하지만
心肝奉至尊	마음 속은 왕의 뜻 받들 뿐이네
孤雲隨殺气	외로운 구름은 살기 따라 가고
飛鳥避轅門	나는 새는 군영의 문 피해가누나
竟日留歡樂	하루 종일 머물러 즐거움 넘치는데
城池未覺喧	성 못엔 시끄러움 깨닫지 못하네

주
- 轅門(원문) : 군영의 문.

丁亥端陽日洪洞王鐸爲太峰老親翁
정해년(1647년) 단양일 홍동의 왕탁이 태봉의 나이드신 이웃을 위해 써주다.

※이 작품은 순치(順治) 4년(1647년) 그의 나이 56세때 쓴 것으로 모두 41행으로 217자이다.

5. 《贈子房公草書卷》

① 杜甫詩 部鄭廣文遊何將軍山林十首中一

p. 65~66

不識南塘路	아직도 남당(南塘)길 모르다가
今知第五橋	이제야 오교(五橋)알게 되었네
名園依綠水	명원엔 푸른 물 의지하여 흐르고
野竹上青霄	들 대숲은 푸른 하늘로 치솟았네
谷口舊相得	곡관은 예부터 알고있던 터라
濠梁同見招	호량(濠梁)에서 서로 볼려고 불렀네
從來爲幽興	여지껏 그윽한 흥취 품기 위한 것
未惜馬蹄遙	말타고 길 먼 것쯤은 아깝지 않으리

주
- 南塘(남당) : 위곡 근방의 지역이다.
- 谷口(곡구) : 정박(鄭樸)의 고사로 그가 장안 남쪽 곡구에 살았다.
- 濠梁(호량) : 호수의 다리. 곧 하장군의 산림.

② 杜甫詩 瞿唐兩崖

p. 67~68

鐵峽傳何處	철협(鐵峽)은 어디에라 전해왔던가
雙崖閉此門	두 기슭에 이 문이 닫혀있네
入天猶石色	하늘로 솟구치는 것은 오히려 돌빛이요
穿水忽雲根	강물 뚫은 것은 홀연 구름뿌리라
猱玃鬚髯古	원숭이 턱수염은 오래 되었고
蛟龍窟宅尊	교룡의 동굴은 장엄하네
羲和冬馭近	세월은 달려가서 겨울이 가까운데
愁畏日車翻	햇볕 수레 뒤집힐까 근심스럽네

주
- 瞿唐(구당) : 삼협의 하나로 기주에서 지은 시이다.
- 雲根(운근) : 구름이 바위에 닿아 생긴 모습으로 운근을 바위라고도 여긴다.
- 羲和(희화) : 전설에 나오는 태양신의 수레를 모는 사람인데 해를 실은 수레가 뒤집힐까 두려워 함으로써 험준한 벼랑을 표현한 것.

③ 杜甫詩 春夜喜雨

p. 69~70

好雨知時節	좋은 비 제시절을 알아
當春乃發生	봄이라 이에 생육의 일 시작했네
隨風潛入夜	바람따라 가만히 밤에 들어오고
潤物細無聲	만물 윤택하게 적셔 소리도 없네
野逕雲俱黑	들길은 구름과 함께 어두운데
江船火獨明	강가 배 불빛은 밝기도 하다
曉看紅濕處	새벽녘 바라보니 붉게 젖은 저 곳
花重錦官城	꽃 속에 금관성이 파묻혔네

주 • 錦官城(금관성) : 성도(成都)를 뜻한다.

④ 王維詩 終南山

p. 71~72

太乙近天都	태을봉(太乙峰)은 장안에 가깝고
連山到海隅	이어진 산은 해변까지 닿았네
白雲回望合	흰 구름 돌아보면 뭉쳐 있다가
靑靄入看無	푸른 안개 들여다 보면 없어지네
分野中峰變	들녘 나뉘니 중봉(中峰) 변해지고
陰晴衆壑殊	개인 날씨 흐리니 골짝마다 다르네
欲投人處宿	사람 사는 곳에 하룻밤 자고 싶어서
隔水問樵夫	물 건너 나무꾼에게 물어보노라

주 • 終南山(종남산) : 태을산, 중남산, 주남산이라고 불리며 협서성 경내 진령산맥 중간이다. 옛날 장안의 남쪽에 있다.

⑤ 杜審言詩 和晉陵陸丞早春游望

p. 73~76

獨有宦遊人	홀로 나그네 신세 되니
偏驚物候新	계절마다 온갖 풍경 놀라네
雲霞出海曙	구름 노을은 새벽 바다에 나고
梅柳渡江春	매화버들은 강 건너니 봄이로다
淑氣催黃鳥	화창한 날씨 꾀꼬리 울어 재촉하고

晴光轉綠蘋	따스한 햇빛 마름풀에 뒤척이네
忽聞歌古調	문득 옛 곡조 노래 소리 들으니
歸思欲沾巾	돌아갈 생각 눈물이 수건 적시네

辛巳十一月多寒至十六日獨減寒院中中 潑墨爲子房公 天下奇才樵人癡者

신사년(1641년) 11월에 16일간 매우 추웠는데 홀로 추운 집안에서 먹을 갈고 천하의 기재이신 자방공을 위해 초인치자 왕탁이 쓰다.

※이 작품은 숭정(崇禎) 14년(1641년) 그의 나이 50세때 쓴 것으로 모두 50행이고 230자이다.

6. 王鐸詩《爲五弦老年社翁書卷》

① 念弟

p. 77~79

風雷伯仲阻	바람 우레로 형님 동생 소식 막혔다가
今日遇安期	오늘날 안기(安期)에서 만났네
同食還思處	함께 먹다가 생각하는 처지 되었지만
莫令老景悲	늘그막에 슬픈 일은 하지 말어라
江濁蛟可見	강은 흐려도 교룡은 볼 수 있고
風樹鸛巢知	나무 바람불어도 황새집 알리라
善自存行止	스스로 행하고 그치는 것 잘 지켜왔는데
河塗是地雌	물 흐르는 곳 여기가 지자(地雌)이구나

주 ・ 安期(안기) : 평온한 장소. 평화로운 곳.

② 今秋

p. 80~82

落魄漁陽地	어양(漁陽)의 땅에 혼이 떨어졌는데
今秋惱澗西	금년 가을에 간서(澗西)에서 괴로워 하네
空聞收栗子	공허스레 밤톨이 떨어지는 소리듣고
徒爾伴莎鷄	할 일없이 귀뚜라미와 벗하여 노네
昏眼嫌燈照	눈 어두우니 등불 비추는 것 싫어지고
愁心丐酒迷	마음 수심되니 술에 빠져 혼미해졌네

寄言惇物友	돈물산(惇物山) 벗에게 말 전하니
取次繕斟溪	집을 짐계(斟溪) 옆에 잘 지었다 들었소

주 • 漁陽(어양) : 고대 행정구역으로 곧 북경 밀운지역.
 • 澗西(간서) : 하남성 낙양시 지역.
 • 惇物山(돈물산) : 부풍(扶風) 무공현의 서남이 있는데 용산, 종남산과 함께 명산이다.
 • 斟溪(짐계) : 산동성 연태시 용주지역 또는 광동성 연주(連州)지역인데 여기서는 불분명하다.

③ 鬱鳥

p. 83~85

不得不耽文	문장 즐겨아니 할 수 없었지만
熟知鬱鳥群	누가 울조(鬱鳥)무리를 알리요
宦情朝夕改	벼슬살이 정은 조석으로 바뀌고
野興管弦聞	들판 흥취에 관현소리 들리네
空咲春無力	부질없이 봄 날씨에 무력하여 웃고
惟求更醮□	오직 술 취함을 구할 뿐이다
自今經九都	지금부터 구도(九都)를 거쳐 가면서
擲去看香雲	미인들과 노는 것 그만두리라

주 • 九都(구도) : 복건성 영덕시 초성구 지역.

④ 惟應

p. 86~88

惟應歸峭谷	여기 초곡(峭谷)으로 돌아가니
終日澹心魂	온종일 마음과 정신 맑아지네
處世非無妬	세상살이는 투기 없음 아니지만
何人爲戴恩	사람들 누가 은혜를 갚으려 하랴
潮聲催賦手	조수 소리는 시 지으라고 재촉하고
雪夜扣僧門	눈 내리는 밤 스님은 문 두드리네
僥倖八旬健	요행스레 팔순까지 건강타보니
白頭也灌園	흰 머리에도 정원에 물뿌리네

⑤ 故土

p. 89~91

長安如故土	장안(長安)의 고향 땅에서
又遇牡丹期	다시금 모란 피는 계절 맞이했네
大吏陳方策	큰 관리는 좋은 계책 올리고
水邊更用陂	물가에 다시 등용되기 기다리네
老奴饑未起	늙은 중 배고파 일어나지 않지만
秔米賤無時	메벼 쌀은 흔하여 시기도 없네
雲智終何補	큰 지혜 마침내 어디에 쓰리오
海懷不可疑	마음 큰 포부 의심하지 말지라

己丑九月十一日弟鐸 五弦老年社翁

기축(1649년) 9월 11일에 아우 왕탁이 연사(年社)에 오현(五弦)을 켜시는 나이드신 분을 위해
적어드리다.

※이 작품은 순치(順治) 6년(1649년) 그의 나이 58세때 쓴 것으로 크기는 가로 244.5cm, 세로
26cm로 44행에 226자이다. 현재 수도박물관(首都博物館)에 소장되어 있다.

7.《爲葆光張老親翁書草書詩卷》
〈杜甫 諸君作〉

① 杜甫詩 獨酌

p. 92~94

步屧深林晚	나막신 걸음에 깊은 숲은 어두운데
開樽獨酌遲	술자리 혼자 느긋하게 잔질하네
仰蜂粘落絮	날으던 벌은 떨어지는 버들 솜에 붙고
行蟻上枯梨	줄지어 개미는 시든 배나무에 올라가네
薄劣慚冥隱	천박하고 용렬하여 참된 은자에게 부끄럽고
幽偏得自怡	그윽하게 외진 곳에 사니 스스로 편안해지네
本無軒冕意	본래 벼슬과 출세에는 뜻이 없다 했지만
不是傲當時	지금 세상을 오만스럽게 여기지도 않는다오

② 杜甫詩 獨酌成詩

p. 94~96

燈花何太喜	등잔 불꽃이 어찌 그리 기쁜지
酒綠正相親	술 익어 진정 서로 좋아하네
醉裏從爲客	취한 가운데 나그네 신세 무던히 여기고
詩成覺有神	시 짓는 것 신의 도움이라는 것 깨닫네
兵戈猶在眼	전쟁은 아직도 눈 앞에 있는데
儒術豈謀身	선비 재주로서 어찌 내 몸만 꾀하느냐
苦被微官縛	작은 벼슬에 얽매인 것 괴로운데
低頭愧野人	머리숙여 야인들에게 부끄럽도다

③ 馬戴詩 汧上勸舊友

p. 97~99

斗酒故人同	말 술을 옛 친구와 같이 마시니
長歌起北風	긴 노래소리 북풍을 일으키네
斜陽高壘閉	저녁 노을은 높은 성터에 가리고
秋角暮山空	가을 피리소리 저무는 산 공허하네
鴈叫寒流上	기러기는 찬 기류 오르는데 울고
螢飛薄霧中	반딧불은 얇은 안개 속에 날아가네
坐來生白髮	앉아 있노라니 백발은 솟아나는데
況復久從戎	하물며 오랫동안 싸움터에 쫓아 다니랴

④ 皇甫冉詩 送陸鴻漸山人采茶回

p. 99~101

千峰待逋客	수많은 봉우리 도망 온 나그네 기다리는 듯
香茗復叢生	향기나는 차나무는 수북히 자랐구나
采摘知深處	나물캐고 잎따는 곳 깊은 줄 알았지만
煙霞羨獨行	안개와 연기는 홀로 가는 것 부러워라
幽期山寺遠	그윽한 곳 기약한 산 속의 절은 멀고
野飯石泉淸	들녘 밥 먹을 때 샘물 맑기도 하다
寂寂然燈夜	고요한 한밤중에 등불은 타는데
相思一磬聲	서로 그리워 경쇠소리만 듣고 있네

⑤ 杜甫詩 寄高適

p. 102~104

楚隔乾坤遠	초나라 땅 막혔으니 하늘과 땅 멀어
難招病客魂	병든 나그네 혼은 부르기 어려워라
詩名惟我共	시인의 명성은 오직 내가 함께 하는데
世事與誰論	세상일은 누구와 더불어 의논하리오
北闕更新主	북쪽 대궐엔 다시 새 임금 바뀌고
南星落故園	남쪽의 별은 옛 동산에 떨어지네
定知相見日	서로 만날 날 정하여 알건마는
爛熳倒芳樽	어지러이 술 두루미에 취해 엎어지리라

⑥ 杜甫詩 送惠二歸故居

p. 104~106

惠子白驢瘦	혜자(惠子)는 흰나귀처럼 수척한데
歸谿唯病身	시내로 돌아갈 때 오직 병든 몸이네
皇天無老眼	하늘은 큰 눈으로 살피지 않아
空谷滯斯人	빈 골짝에 이 사람 머물게 했네
崖蜜松花熟	절벽에는 송화벌꿀 익어가고
山杯竹葉春	산속의 술잔에는 죽엽주 어울리네
柴門了生事	가시 사립문에 세상일 마쳤으니
黃綺未稱臣	벼슬마다 한 상산(商山)의 노인들 같지 않은가

주
- 惠二(혜이) : 상산사호로 산야에 은거하던 사람인데 이름이 자세히 알려져 있지 않다.
- 黃綺(황기) : 진나라 말기에 전란을 피해 상산에 은거하였던 네명의 백발노인으로 동원공, 하황공, 녹리선생, 기리계가 있다. 여기서는 하황공과 기리계를 합친 의미이다.

⑦ 杜甫詩 路逢襄陽楊少府入城戲呈楊四員外綰

p. 107~109

寄語楊員外	양원외(楊員外)에게 말 전하노니
山寒少茯苓	산이 추워 복령(茯苓)이 적게 난다오
歸來稍暄暖	돌아올 때 훨씬 밝고 따듯하여지면
當爲斸靑冥	곧바로 그대 위해 솔숲 들어가 캐지요
翻動神仙窟	신선의 동굴은 뒤집듯이 뒤져서
封題鳥獸形	짐승모양 좋은 복령 올려드리죠

兼將老藤杖	겸하여 등나무 지팡이 하나 보내니
扶汝醉初醒	취한 그대 술깰때 부축토록 하시오

주 • 楊員外(양원외) : 양관(楊縮)의 벼슬이 원외랑이었다.
• 茯苓(복령) : 버섯의 일종으로 소나무 땅속 뿌리에 기생한다.
• 鳥獸形(조수형) : 복령이 짐승의 모양을 하고 있어 뛰어난 품질이라는 뜻.

⑧ 黃滔詩 寄少常盧同年
p. 109~112

官拜少常休	벼슬길 오르니 항상 휴식할 때 적어
靑綃換鹿裘	푸른 옷을 사슴가죽 옷으로 바꾸고 싶네
狂歌離樂府	악쓰고 노래하니 악부와는 거리가 멀고
醉夢到瀛洲	취해 꿈꾸니 신선 사는 곳에 이르네
古器巖耕得	옛 그릇은 밭 갈다 얻게 되고
神方客謎留	좋은 처방은 손님와서 가르쳐주네
淸溪莫沈釣	맑은 시내에 낚시 담그기 싫은데
王者或畋遊	왕자(王者) 혹시 사냥 나오시지 않을까

庚寅九月十七日挑燈爲葆光張老親翁書洪洞王鐸
경인(1650년) 9월 17일에 등불을 돋으며 장보광 나이드신 이웃 어른께 홍동의 왕탁이 쓰다.

※이 작품은 순치(順治) 7년(1650년) 그의 나이 59세때 쓴 것으로 크기는 가로 364.5cm, 세로 30cm로 63행에 358자이다. 현재 북경고궁박물원(北京古宮博物院)에서 소장하고 있다.

8. 王鐸詩《草書詩翰卷》

① 香河縣
p. 113~115

頹沙河岸挫	무너진 모래톱에 강 언덕 꺾어지니
茅舍少人關	띠 집엔 몇 사람만 들고 나네
里鼓煩霜信	마을 북은 서리 내릴 소식 알려오고
客塵老舊顔	나그네 세상살이 옛 얼굴 늙어가네
乾坤容虜入	하늘과 땅은 오랑캐 침입 용납되니
田野任誰閒	밭과 들농사 누가 지어 한가하리

何日箕巖倦	언제인가 바위 걸터앉아 느슨하게 지낼까
牀寒可俯攀	평상위 차가워도 올라 굽어볼 수 있으리

주 • 香河縣(향하현) : 하북성 랑방시로 하북 중부동쪽이다.

② 己卯初度
p. 115~117

屢辱朝中命	여러번 조정의 명령 욕되게 하니
歸心髩欲皤	고향 가고픈 마음 구렛나루 희었네
幸今塵事少	다행히 지금에야 티끌일 적어졌는데
其奈隱心多	숨고 싶은 생각 왜 이리 많아지는가
久視天無定	가만히 보노라니 세상은 정함 없는데
餘生日又過	남은 인생은 하루가 또 지나가구나
如人安可望	남같이 살기에 어찌 바라볼소냐
豈厭紫芝歌	어찌하여 자지가 노래 싫어하리오

주 • 紫芝歌(자지가) : 상산사호(商山四皓)가 진나라의 난리를 피해 남정산에 들어가 살면서 지은 노래로 한고조의 초빙에도 응하지 않고 절개를 지켰다.

③ 鷲峰寺與友蒼上人
p. 118~119

偶來尋古寺	친구와 함께 깊숙한 절 찾아오니
雨後得餘淸	비 온 뒤라 오히려 맑기만 하네
漠漠人煙外	아늑하여 사람 사는 밖이지만
冷然一磬鳴	시원스레 경쇠소리 들려오네
禪牀隨處厝	선(禪)침상은 아무렇게 버려두되
秋草就墀平	가을 풀은 섬돌 향해 가지런하네
只恐深山去	다만 깊은 산 가는 길 두렵기도 한데
白雲隔幾程	흰 구름 몇 노정이나 막아있나

※이 작품은 淸代 시인인 임극부(任克溥)의《유작산원증건수상인(游鵲山院贈蹇修上人)》으로도 알려져 있는데 두 곳의 글씨가 다를 뿐 내용은 같다.

④ 送趙開吾

p. 120~122

關山忽欲去	관산(關山)에 문득 가고 싶지만
遠道與誰遊	먼 길 누구랑 유람할까나?
共在他鄕外	모두가 타향 밖에 있노라니
因之動旅愁	인하여 나그네 근심만 일거지네
梅花香別浦	매화는 이별하는 포구에 향기롭고
春嶼領孤舟	봄 섬에는 외로운 배만 하늘거리네
莫謂離情阻	떠난다고 정 막혔다 말하지마소
煙空江水流	하늘엔 연기날고 강엔 물만 흐르네

주 • 關山(관산) : 호북성 양양시 보강현에 있는 최고 높은 산.

俚作壬午書 抱老張公祖吟壇正 王鐸

보잘 것 없이 임오년(1642년)에 장포 나리께 글 올리니 바르게 살펴주십시요. 왕탁 쓰다.

※이 작품은 숭정(崇禎) 15년(1642년)에 그의 나이 51세때 쓴 것으로 가로 238cm, 세로 31cm이
고 37행에 111자이다. 현재 무석시박물관(無錫市博物館)에서 소장하고 있다.

9. 王鐸詩《草書自作五律五首詩卷》

① 見鯢淵軒中玄珠畫

p. 123~124

可道幽棲處	그윽하고 쉴만한 곳 찾고 싶지만
山虛翠不分	빈 산 속 푸르름에 분간못하리
寧知來靜室	고요한 집 찾아올 줄 알았으랴
別自有高雲	유별스레 높은 곳에 구름 떠 있네
珍樹靈芝侶	진귀한 나무는 영지와 짝을 하고
藥潭野鹿群	약초 못가엔 들 사람 무리짓네
似吾紅柿磵	내 있는 곳은 홍시골과 같은데
縹気夜泉聞	아늑한 기운에 밤 물소리 듣네

② 寄少林僧

p. 125~126

舊識山中理	예부터 산중 이치 알았다면
山中气不寒	산중의 기운 차갑지 않으리라
石間時濯足	돌 사이엔 때때로 발 씻으며
洞外與傳飡	마을 밖엔 다 함께 저녁밥 차리네
蛇徑僧難到	구불어진 길 스님 찾기 어려운데
龍巓我獨看	높은 정상에 나 홀로 바라보네
可羞離寶唱	이보(離寶) 노래함이 부끄러운데
雪磬落雲巒	설경(雪磬)소리 구름 뫼에 떨어지네

주 • 傳飡(전손) : 식사를 차리다.
　　 • 離寶(리보) : 목숭리보(木崇離寶)로 북송시대의 동전으로 곧 부귀재화를 의미.

③ 送胡子文

p. 127~128

雪深前路遠	눈은 수북하고 갈길은 먼데
班馬不堪聞	아롱말 발굽소리 들을 수 없네
落日客中望	해 저문 날 객지에서 바라보고
蒼山江上分	푸른 산 강나루에 이별하네
蛟邨隣怪樹	교촌(蛟邨)엔 괴이한 나무 이웃하고
犀洞入蠻雲	서동(犀洞)엔 변방 구름 덮여있네
孰念天涯意	누가 생각하려나 하늘의 뜻을
北風少鴈群	북풍에 기러기 떼는 적게 나네

주 • 蛟邨(교촌) : 절강성 대주시 옥환현 옥성 지역.
　　 • 犀洞(서동) : 서우동(犀牛洞)으로 귀주 순안시 진녕 포의족, 묘족 자치현 성 동쪽 지역이다.

④ 得友人書

p. 129~130

虛漠廓山景	텅 빈 모래벌 드넓은 산 경치인데
爲心憶舊居	옛 살던 곳 기억하려 마음 애쓰네
人思葉落後	낙엽진 뒤엔 사람들 생각나고
花發鴈來初	기러기 처음 올 때 꽃은 피구나

古道從吾好	옛 학문은 내 좋아 따르고저하고
交情與世疎	사귀던 정은 세상 멀어짐과 같이하네
激昻彈寶劍	솟구치는 감정에 보검을 뽑아보련만
今昔獨躊躇	예나 지금이나 홀로 머뭇거리네

주 ・爲心(위심) : 마음을 먹는 것.
・躊躇(주저) : 머뭇거리고 망설이는 것.

⑤ 僻性
p. 130~132

僻性唯宜懶	괴벽한 성격에다 게으르기도 한데
居官日在城	관리 생활로 날마다 성안에 있네
高天垂冷照	높은 하늘에 차가운 햇빛 드리우고
萬物作冬聲	만물은 겨울 소리 들척거리네
泰豆通身事	태두(泰豆)는 신사(身事)에 통달하고
蟄螢識世情	잠자는 개똥벌레도 세상물정 아는구나
一杯還獨賞	한번 마시고 돌아와 홀로 감상하는데
只未守無名	다만 이름없이 사는 것 지키지 못하리

주 ・泰豆(태두) : 학문, 예술에 권위있는 사람. 세상에서 존경받는 사람.

　　　丙戌端陽日孟津王鐸
　　　병술(1646년) 단양일(단오날)에 맹진의 왕탁쓰다.

※이 작품은 순치(順治) 3년(1646년) 그의 나이 55세때 쓴 것으로 모두 49행에 231자이다.

10.《草書詩卷》

① 盧綸詩 送李端
p. 133~134

故關衰草徧	옛 관문엔 시든 풀만 둘러 있는데
離別正堪悲	이별은 진정 서럽기만 하구나
路出寒雲外	길은 차가운 구름 밖으로 뻗쳐 나가고

人歸暮雪時	사람은 저문 눈속에 돌아오네
少孤爲客早	어릴적부터 외로운 타향살이 되었고
多難識君遲	어려움 많아 그대 늦게야 알았구나
掩泣空相向	눈물 가누고 서로 마주 바라보니
風塵何所期	어지러운 세상에 무엇을 기약하리오

② 盧綸詩 送惟良上人歸江南

p. 134~136

落日映危檣	낙일은 위태로운 돛대에 비치는데
歸僧問岳陽	돌아가는 스님 악양(岳陽)에 묻고녀
注瓶寒浪靜	술병 쏟으니 찬 물결 고요하고
讀律夜船香	시 읊조리니 밤 배에 향기롭네
苦霧沈山影	안개 짙으니 산 그림자 침침하고
陰霾發海光	흙비 흐려도 바닷빛은 훤하네
群生一何負	우리 인생 무엇하나 지고가랴?
多病禮醫王	병 많으니 의왕(醫王)께 예를 올리거라.

주 • 岳陽(악양) : 호남성 북부의 동정호 북동부에 위치하고 있다. 옛이름은 파릉(巴陵)이다.
• 醫王(의왕) : 의술이 지극히 뛰어난 인물 또는 여러 부처나 고승을 말하는데, 의왕 또는 삼황(三皇)을 칭하기도 한다.

③ 盧綸詩 落第後歸終南山別業

p. 136~137

久爲名所誤	어릴적부터 공명 좋은 것 그르친 바 되어
春盡始歸山	늦은 봄에야 비로서 산으로 돌아가네
落羽羞言命	벼슬 떨어지니 이름 말하기 부끄럽고
逢人强破顔	사람 만나 억지로 크게 웃음 짓네
交疎貧病裏	사귐은 가난과 병 때문에 성그러지고
身老是非間	몸은 옳고 그름 사이에 늙어가네
不及東溪月	동계(東溪)의 달 아직 떠오르지 않는데
漁翁夜往還	고기 잡은 늙은이 밤에 갔다 돌아오네

④ 李端詩 茂陵山行陪韋金部

p. 137~138

宿雨朝來歇	밤 새워오던 비 아침에야 개니
空山秋氣清	빈산 속 가을 기운 맑기도 하네
盤雲雙鶴下	쌍학 노는 아래 구름 서려있고
隔水一蟬鳴	한 매미 울음소리 강 건너이네
古道黃花落	묵은 길 옆엔 누른 국화잎 떨어지고
平蕪赤燒生	평평한 초원에 붉은 여기 일어나네
茂陵雖有病	무릉(茂陵)에서 비록 병 얻었으나
猶得伴君行	아직은 그대와 함께 갈 수 있으리

주 • 무릉(茂陵) : 섬서성 서안시의 서북쪽에 있는 한무제(漢武帝)의 릉이다.

⑤ 李端詩 酬前大理寺評張芬

p. 139~140

君家舊林壑	그대 집은 옛 숲 골짜기인데
寄在亂峰西	많은 봉우리 서쪽에 부쳐 살았지
近日春雲滿	요즘 날씨 봄 구름 가득 찬데
相思路亦迷	서로 생각느니 길은 아득하여라
聞鐘投野寺	종소리 들으며 절에 잠자고
待月過前溪	달 기다리다 앞 시내 건너가네
悵望成幽夢	멀그레 바라보며 그윽한 꿈 이루니
依依識故蹊	언제나 그 모습 옛 길이구려

⑥ 耿湋詩 贈嚴維

p. 140~142

許詢清論重	맑은 뜻 소중하여 물어보고자 하여
寂寞住山陰	고요스레 산음(山陰)에 사노라네
野客投寒寺	외로운 나그네 찬 기운 절 안에 묵고
閒門傍古林	한가한 인가는 짙은 숲 옆에 머무네
海田秋熟早	바다 옆엔 가을은 일찍 익어가고
湖水夜漁深	호수가엔 고기잡이 밤은 깊어가네
世上窮通理	세상의 이치 통하는 이 없으니
誰能奈此心	누가 능히 이 마음 어찌 하리오

丙戌端陽日王鐸書於琅華館
병술(1646년)의 단양일(단오날)에 양화관에서 왕탁이 쓰다.

※이 작품은 순치(順治) 3년(1646년)에 그의 나이 55세때 쓴 것으로 크기는 가로 254.1cm, 세로 27.2cm로 모두 48행에 269자이다. 현재 상해박물관(上海博物館)에서 소장하고 있다.

11. 王鐸詩《草書詩卷》

① 野寺有思

p. 143~144

深秋仍逆旅	깊은 가을 떠도는 나그네라
每飱在家山	매번 밥만먹고 산 집에 사네
劚藥堪治病	약 지어 질병을 치료하고
飜經可閉關	경서 뒤척이다 현관문 닫네
鳥嫌行客躁	새는 나그네 떠나는 것 싫어하고
雲愛故吾閒	구름은 내 한가로움 좋아하네
流水多情甚	흐르는 물은 다정도 하여라
相窺爲解顏	서로 엿보고 환한 웃음 짓게 하네

② 香山寺

p. 145~146

細逕微初入	좁은 길 입구부터 희미한데
幽香疎亦稀	그윽한 향기 성글고 희미하네
虛潭留幻色	빈 못엔 환상의 빛 머물러 있고
闇谷發淸機	어두운 계곡엔 맑은 기미 일어나네
人淡聽松去	맑은 사람은 소나무 소리 들으며 가고
僧閒洗藥歸	한가로운 스님은 약초씻고 돌아오네
莫窺靈景外	신령한 경치 밖은 엿보지 말게나
漠漠一鷗飛	아득히 갈매기 한 마리 날아가네

③ 入黃蓋峰後山

p. 146~147

記得欲題處	시 쓰고 싶은곳 찾고저 하니

瀟然衆壑音	여러 골짝 소리는 소연(瀟然)스럽네
緣雲開曠蕩	구름은 인연하니 광탕(曠蕩)함 열리고
履斗據高深	북두를 밟으니 고심(高深)한데 의지하네
異鳥尋靈木	좋은 해는 신령스런 나무를 찾고
貞華就古岑	예쁜 꽃은 묵은 산속에 피네
樵靑催客興	나무하는 청년들 홍취 재촉하는데
餘綠遠沈沈	너무도 싱그러워 먼 곳이 침침하게나

주 • 瀟然(소연) : 뚜렷한 모습. 깨끗한 모습. 을씨년스런 모습.
• 曠蕩(광탕) : 끝없이 넓은 모습. 거침없는 모습.

④ 大店驛
p. 148~149

曠莽田廬少	우거진 밭 옆에 오두막집은 적은데
晦蒙短草枯	흐려지고 묵어 짧은 풀은 시들었네
離家憂弟子	집 떠나니 자식 동생들 걱정되고
到驛見鼪鼯	역(驛)에 오니 족제비와 박쥐만 보이네
世亂人多智	세상 어지러워도 사람들 지혜많고
塗危日欲晡	길은 험해도 해는 어둡고자 하네
坤維饒盜賊	곤유(坤維) 땅엔 도적떼 너무 많아
屢屢冀西楡	어서 서유(西楡)로 달리고 싶네

주 • 곤유(坤維) : 서남방 지역 또는 남방 지역.
• 서유(西楡) : 한나라 이래로 옥관문 서쪽의 서역 지역이다.

⑤ 宿攝山湛虛靜原遊其二
p. 149~151

淡遠歸深气	청담한 곳에 깊은 기운 돌아오는데
空山若有人	산은 비었지만 사람들 사는 것 같네
古雲忽晦色	싸인 구름은 문득 어두운 빛깔 띄고
怪樹各成秋	괴이한 나무는 따로이 가을로 접어드네
小酌憑虛籟	작은 잔에 공허한 소리 의지하고
幽居想幻身	그윽한 삶은 환상의 신세 생각하네
豫籌明日去	미리 셈 해본들 가는 내일이면 떠나는데

駐屐爲嶙峋　　　　　　험한 비탈길 앞에 나막신 멈추네

⑥ 上攝山

p. 151~152

欲到中峰上　　　　　　중봉의 산 위에 오르고저 하는데
陽阿霽後馨　　　　　　양지쪽 언덕 비 개인 뒤 향기로워라
江來山背白　　　　　　강물 흘러가니 산등성이 희고
人望海心靑　　　　　　사람들 바라보니 바다속은 푸르네
石气蛟龍醒　　　　　　돌 기운에 이무기와 용은 잠깨고
松風草木靈　　　　　　소나무 바람에 풀나무는 신령하네
夷猶吳地遠　　　　　　오나라 멀리서 편히 지내는데
今古但冥冥　　　　　　예나 지금이나 아득하기만 하네

주 • 夷猶(이유) : 안온하게 머물다. 머뭇거리다. 태연자약한 모습.
　　• 冥冥(명명) : 아득하고 그윽한 모습.

⑦ 雨中歸

p. 153~154

雨外容燈火　　　　　　바깥에 비와서 등불을 켜니
黃昏石岸明　　　　　　어두울 무렵 바위 언덕 밝히네
淸溪路不盡　　　　　　시냇물 맑으니 깊은 끝이 없어
身被水光行　　　　　　몸 감추고 물 빛에 따라가네
夜柝未聞響　　　　　　밤 딱딱이소리 들리지 않지만
衆山皆益聲　　　　　　뭇 산들은 모두 소리 더하네
絳蒙過百月　　　　　　강몽(絳蒙)이 백개월을 지낸 곳인데
感激是何情　　　　　　하늘 은혜 감격함은 이 어떤 심정이리오

주 • 夜柝(야탁) : 밤에 딱딱소리를 내는 두짝의 나무토막으로 밤에 순행하면서 경계하기 위한 것이다.
　　• 강몽(絳蒙) : 왕탁의 가까운 친척 사람이다.

⑧ 雨後同湛虛遊江邊古磯

其一

p. 154~156

頗羨西江色　　　　　　자못 서강(西江)의 빛 부러워라

茫茫接混元	망망하게 온 누리에 접해있네
蛟龍謀窟宅	이무기 용들은 굴 집에서 모의하고
雨雹憤山根	비와 우박은 산기슭에 퍼붓고녀
欲灑新亭淚	새로운 정자에 눈물 씻고자 하지만
懼傷漁父魂	어부(漁父)의 넋에 근심될까 두렵네
鬱森感霽日	울창한 숲 비 개인 날 느낌 좋은데
百慮此何言	수많은 근심 이 어찌 다 말하리오

주 • 西江(서강) : 귀주성 뢰산현 동북부에 있는 주강 유역의 주류로 중국에서 제일 큰 하류이다.
• 混元(혼원) : 천지. 우주.

其二
p. 156~157

夜雨朝來潤	밤비 내리니 아침은 윤택해져
春江白漸通	봄 강에 햇빛 점점 번져가네
竹樓疑電畵	대나무 누각엔 그림 있는 듯 하고
花石帶洪濛	꽃 돌엔 검추레함 띠어있네
歷歷沙形闊	아득히 모래 형태는 넓어 보이고
蕭蕭水气空	쓸쓸히도 물 공기는 공허하여라
觀枰逾不倦	바둑 두는 것 게으리지 않고
矧在野簫中	하물며 들판에서 퉁소불고 있네

其三
p. 157~159

共躋幽曠處	그득히 넓은 곳 함께 올라가
隨興履莓苔	흥 따라 이끼긴 곳을 밟아 보네
遠翠不時現	멀리 푸르름은 가끔씩 나타나고
好風終日來	좋은 바람은 종일토록 불어오네
帆檣彭蠡積	돛단배는 팽려(彭蠡)땅에 모이고
雷電廣陵回	천둥번개에 광릉(廣陵)으로 돌아오네
客況纔淸穆	나그네 신세 잠시나마 편안한데
江洲晚照催	물가엔 늦은 햇빛 재촉하네

주 • 莓苔(매태) : 이끼.
• 彭蠡(팽려) : 강서성에 있는 파양호(鄱陽湖).

- 廣陵(광릉) : 현재의 강소 양주시로 양주이다. 옛날엔 강도, 유양, 광릉으로 불렸다.

⑨ 戈敬輿招集朱蘭嵎桃葉別野同作

p. 159~161

怪此秦淮月	괴이하구나 진회(秦淮)의 달빛
依依向旅人	휘영청 나그네 향하여 비치네
竭來高處望	힘껏 달려와 높은 곳 바라보니
收得幾層春	여지껏 몇 번의 봄 겪었느냐
巖壑流鸞嘯	바위 골짝에 난새 휘파람 흐르고
桃花燒鷺身	복숭아 꽃은 백로 몸을 불사르네
情深延佇久	정에 깊어 오랫동안 머무니
儻在武陵津	진실로 여기가 무릉(武陵)포구인가봐

주 ・ 秦淮(진회) : 중국 남경을 지나 양자강에 흐르는 운하의 이름으로 진나라때 만들었다.

・ 武陵(무릉) : 서안 서북부에 있는 한무제의 능이다.

⑩ 曉起

p. 161~162

黃葉門將閉	누른 잎들 문득 문을 가리어
嗒然無自心	우두커니 바라보니 저절로 무심해지네
爲因多退處	인연 때문에 물러 있을 때 많았지만
不敢問升沈	구태여 오르고 내림은 묻지 않았소
瓦缶詩情短	와부(瓦缶)소리에 시 쓰고픈 정 짧아지고
藥齋疾色深	약 서재엔 병색만 깊어오네
晨嫌巾櫛事	새벽에 빗질하기도 귀찮구나
素髮膩華簪	텁수룩 머리에 좋은 비녀만 때끼게 하네

주 ・ 嗒然(탑연) : 멍하니 실의한 모양.

・ 瓦缶(와부) : 입구멍이 작고 배가 부른 그릇인데, 여기서는 와부를 두드리며 부르는 노래소리의 의미이다.

⑪ 十月作

p. 163~164

幽意愜非愜	그윽한 뜻은 상쾌하다가도 아닌듯

心當十月初	마음은 응당 시월초와 같구려
魄魂何日養	넋과 혼은 어느 날에 위로하며
故舊幾人疎	옛 친구는 몇 사람이나 살았을까
壁暗屠蛟刃	캄캄하니 교룡 잡은 칼날 숨긴 것 같고
囊餘呪鬼書	주머니 비니 귀신 저주하는 글만 남았네
休疑無白曉	새벽 없을까 의심하지 말어라
冷冷露華虛	이슬 꽃은 차갑게 드리워 있네

⑫ 金山妙高臺
p. 164~166

天門懸石磴	천문산(天門山)은 돌 동산에 달린 듯한데
半壁見蘇文	반 절벽에 소동파 글씨 보이네
逸韻歸何處	뛰어난 운치는 어느 곳으로 갔느냐
空山不可聞	빈 산 속이라 찾을 수 없네
茶寮邁海氣	차 끓이는 창집에 바다기운 맴돌고
佛□鋪流雲	부처님 자리엔 구름 연기 깔려있네
北望蕃釐觀	북쪽으로 번리관(蕃釐觀) 바라보니
漁歌入夕曛	어부 노래 저녁으로 땅거미 속에 들어오네

주 • 天門山(천문산) : 호남성 장가계에 있는 최고 높은 산.
• 蕃釐觀(번리관) : 강소성 양주시 구성 동남쪽에 있는데 서한시대 세워졌다.

⑬ 瑯琊山池避寇夜行作
p. 166~168

野風侮卉木	세찬 바람에 꽃나무 망가뜨리니
鴉路助人愁	갈가마귀 길섶에 사람 근심 돕는구나
喪亂須臾險	난리의 상처 한동안 험악하여
妻孥燈火投	처 자식은 등불 앞에 버려졌네
鼉鳴潭水沸	악어 울음소리에 못물은 용솟음치고
虎叫石門遒	범 울부짖음에 석문도 굳어버리네
獨有寒江色	외로이 사노라니 강 빛도 차가운데
欣欣日夜流	세월은 밤 낮으로 흘러만 가네

孟津友弟 王鐸 五十八歲筆

맹진의 아우 왕탁 오십팔세에 쓰다.

※이 작품은 순치(順治) 6년(1649년) 그의 나이 58세때 쓴 것으로 크기는 가로 785cm, 세로 57cm
　로 152행에 816자이다. 현재는 개인이 소장하고 있다.

12. 王鐸詩《送郭一章詩卷》

① 賦得君山作歌送一章郭老詞翁道盟之長沙道
p. 169~180

君山一點水中碧	군산(君山)이 한 점처럼 물 가운데 푸르니
天光漠漠心虛寂	하늘빛은 아득하고 마음은 적막하네
君去六月帆拖雲	그대 유월에 돛단배에 구름 끌고 갔는가
何向湖中醉月色	어찌하여 호수 가운데 달빛에 취하는지
萬億蛟龍盤其中	수많은 교룡은 그 가운데 도사려 있는데
雷雨晦明不可測	우뢰 비는 어둠과 밝음 예측할 수 없어라
擧觥爲弔古人踪	술잔 들어 옛 분들의 자취를 조상하고
笙竽旖旎暫掛席	생황소리 퍼져 가다 잠시 이 자리 머무네
咫尺眼底長沙城	지척(咫尺)의 눈 앞은 바로 장사(長沙)성인데
綠橋丹花都如畵	푸른 다리 붉은 꽃들 모두 그림 같구나
壞道石礛通高岡	무너진 돌다리는 고강(高岡)으로 통하고
永嚙危田戰馬跡	위험한 밭 되새김하는 말은 전쟁 흔적이네
經心赤子遭墊厄	천진스런 아이들은 오랜 액운을 만나느냐
遺鏃斷刃還驚魄	버린 활촉 끊어진 칼끝 아직도 혼백 놀라게 하네
手措經綸普作卷	손에 큰 경륜(經綸) 놓아두고 보통 책이나 쓰니
纔見眞實讀書功	겨우 진실을 보았지만 책읽는데만 힘쓰네
我望君山發歌聲	내 군산(君山) 바라보고 노래만 부르는데
小潙大峰似相迎	작은 강물 큰 바위가 서로 맞이하는 듯 하네
截取蒼筤紫玉簫	푸른 대 잘라서 자주빛 옥퉁소 만들어
吹之兼欲濯塵纓	불다가 겸하여 티끌 갓끈 씻고자 하노라
如君結契更誰氏	그대와 같이 사귈 친구 다시금 누구이더냐
恨不遠駕雙飛龍	그대와 짝지어 나르는 용 되고 싶었네
老眼昏花爲寫役	늙은이 컴컴한 눈으로 글씨 쓰는데
梨園弟子曲不平	이원(梨園)의 제자들과는 너무도 평등하지 않네
嶔峒近與祝融接	계동(嶔峒)은 축융(祝融)과 접촉하고 있고

三十六灣夢裏行	서른 여섯 물굽이에 꿈속에 떠다니네
會君定是七十齡	그대 이곳에 만날 때 칠십살이었는데
衰顏齒落難爲情	쇠잔한 얼굴에 이빨은 빠져 잠들기 어려워라
努力救時性命事	열심히 힘쓰고 시절 구하는 것은 주어진 사명인데
不日交趾盡休兵	얼마 안되어 교지(交趾)에선 전쟁이 끝났다 하네
求人羞語求諸己	남에게 구하는 것 부끄럽게 여기고 스스로 자기를 구하라
學佛卽是學長生	부처님 공부가 바로 오래 삶을 배우는 일이라
不用妖鬟爲君舞	요한 쪽질 머리 하지않고 그대 위해 춤 추리니
老君犁溝雨後耕	그대여 이구(犁溝)에 비 오거든 논이나 가소

주
- 君山(군산) : 악양시 서남 15km의 동정호에 있다. 옛 명칭은 동정산, 상산이었다.
- 長沙(장사) : 호남성의 주도시로 3천년의 역사를 가진 고성이 있다. 교통의 무역, 경제의 중심 지이다. 공산주의 농민운동 혁명의 발원지이다.
- 梨園(이원) : 당 현종이 장안의 금원 안에서 음악을 가르치던 곳으로 연극, 극단을 의미한다. 장악원(掌樂院)의 다른 이름.
- 祝融(축융) : 전설상의 화신(火神)이다.
- 交趾(교지) : 현재 베트남 북부 하노이 옛이름.

② 又五律二首
其一
p. 180~181

畵鷁風檣正	익새 그림 바람 돛대에도 바로 있으니
不愁遠道難	먼 길 어려워도 걱정하지 않으리
非徒嚴斧鉞	날카로운 도끼가 무서운게 아니요
將以救饑寒	배고픔과 추위를 구원하는 것이다
荊楚人煙少	형초(荊楚)엔 사람 그림자도 적은데
瀟湘水气寬	소상(瀟湘)엔 물 기운 너그럽네
可堪返峴首	고개마루 참으로 돌아가고프지만
千載竝巑岏	오랜 세월동안 험한 산 우뚝 서있네

주
- 荊楚(형초) : 양자강 유역 중심지방인데 강회와 형주지역에 살던 묘족이 순, 우 임금의 공격을 받아 장강유역으로 물러나 형성한 곳이다.
- 瀟湘(소상) : 호남성 동정호 남쪽에 있는 소수와 상강을 이르는 말이다. 이곳에 소상팔경이 유명하다.

其二

p. 182~183

愷悌今惟子	화락스런 군자는 오직 그대뿐인데
不爲干祿言	벼슬 구하라는 말을 하지 말게나
修兵閑重地	군사를 수련하여 위급한 땅 한가로우니
減賦聚餘魂	세금 줄이고 흩어진 혼들 모으네
謏嶽碑文峻	유악(謏嶽)산에 비석글씨 높이 솟아있고
蒼梧日影存	창오(蒼梧)들에 해 그림자 남아있네
他年關內訪	다음 해에 관내를 살펴보다가
還命躡崑崙	돌아갈 때 곤륜(崑崙)산 찾아보리라

주 • 蒼梧(창오) : 호남성 영원현의 동남쪽에 있다. 순임금이 죽은 곳이다.
• 崑崙(곤륜) : 예전에는 청해성 부근에 살던 민족이었는데, 전설상에 서왕모가 살고 있으며 옥(玉)이 난다는 곳이다.

順治七年三月廿三日午 洛下老癲 王鐸 手書于北畿別齋
순치 7년(1650년) 3월 23일 낮에 낙하의 늙고 병든 왕탁이 북기별재에서 쓰다.

※이 작품은 순치(順治) 7년(1650년) 그의 나이 59세때 쓴 것으로 모두 84행에 533자이다. 7언 가행(歌行) 1수와 오언율시 2수이다. 그는 이때 군산(君山) 부근의 장사구에 도착하였는데, 이 노래는 곽일장을 만나서 품었던 감정을 써서 부친 것이다. 곽일장은 남쪽 장사의 소수민족 사람으로 알려져 있다.

13. 王鐸詩《贈沈石友草書卷》

① 別千頃忽邁沈公祖石友書舍

p. 184~185

西廊十載別	서용(西廊)에서 이별한 지 십년이구나
地軸忽爭迴	지축(地軸)에 세월은 빠르게도 돌아가네
霹靂緣人起	벼락은 사람 때문에 일어나는 것 같고
熊羆滿眼來	곰 담비는 눈에 가득차게 돌아오네
衛書情旦旦	위서(衛書)의 정감은 충만스럽고
吳橋視梅梅	오교(吳橋)의 시선은 혼매스럽네

| 相見含千淚 | 서로 마주보니 천가닥 눈물 머금어 |
| 何心酌酒罍 | 무슨 심정으로 술 마실꺼나 |

② 投石友公千頃因寄于一故友

p. 185~187

幾時白嶽下	어느 때에 백악(白嶽)아래 살았느냐
靑翠在眉間	푸르름이 눈썹사이 남아있네
縱得尋僧話	바쁘게 스님 만나 대화했지만
何能似汝閒	어찌 능히 그대처럼 한가하리오
搴旗空失算	기(旗) 빼앗음은 부질없는 계획이요
磨墨甚凋顏	먹 가는 것은 얼굴 여위게 함이라
悔不棲耘斗	운두(耘斗)에 쉬는 것 후회치 않고
翹翹望故山	훨훨 털고 고향산천 바라보리라

③ 與千頃述耘斗又思壯遊告石友公五絃

p. 187~189

一旦揚帆去	아침 돛대 바람에 드날리며 가는데
舊溪未易回	옛날의 시냇가로 돌아오기가 쉽지 않네
可堪牛首路	가히 우수(牛首)의 길은 감당할 수 있고
幸負鳳林醅	다행히 봉림(鳳林)의 술을 얻어먹었네
家共千村破	집은 모두 천가구 마을이 무너져 버렸고
人從百戰來	사람들 다투어 온갖 전투 벌어지네
敢言茅屋岫	감히 띠집 산굴이라 말하지 마소
酌爾看花開	그대와 잔질하며 꽃피는 것 보리라

주 • 우수(牛首) : 강소성 남경시 강녕구도로.
• 봉림(鳳林) : ① 봉황이 거처하는 곧 선경. ② 감숙성 임하현 남쪽 지역.

④ 東石友公千頃

p. 189~190

非愛卜深夜	깊은 밤에 점(占) 좋아하지 않아
簫閒似習園	퉁소소리 한가로이 정원에 불고 있네
高郵無遠警	높은 우체함에 경동하는 소식 없어
日日且開尊	날마다 술 잔치만 벌어지네

邀友臨鷄柵	벗 부르니 계책(鷄柵)에 가야하고
烹葵傲鹿門	아욱국 먹고 녹문(鹿門)에 기대네
放懷何寂寞	회포 푸니 어찌 이다지 적막하느냐
無處非花源	어느 곳인들 화원(花源)아닌데 없네

주 •鹿門(녹문) : 호북성 양양현에 있는 녹문산의 성이름.

⑤ 奉石友公
p. 191~192

閱時槐穗結	때 되니 회화나무 열매 맺는데
獨爾晚相親	너와 둘이 늦게야 서로 친하네
寂寞無餘席	적막하지만 여유있는 자리 없고
嶔崎遇此人	산 험난하지만 좋은 사람 만나네
聽歌忘拭淚	노래 들으니 눈물 닦는 것 잊고
盖謔學藏身	희롱 덮어두고 장신(藏身) 배우리라
莎柵離吾遠	풀 울타리에 친구 떠나가버렸으니
晨昏定作隣	아침 저녁으로 이웃과 함께 놀리라

⑥ 邀石友公示千頃
其一
p. 193~194

今日歡娛處	오늘 즐겁고 기쁘게 놀던 이 곳
昔年避亂人	진작부터 난리를 피했던 사람들이다
平生思好友	평생토록 좋은 친구 생각하면서
非是濫交親	옳고 그른 것 가림 없이 사귀었네
耘斗山如舊	운두산(耘斗山)은 예전 모습 그대로인데
蘇門虎作隣	소문(蘇門)의 호랑이와 이웃하노라
誰知歌舞意	누가 알려나 노래와 춤추는 뜻을
野性可能馴	속됨 성품 능히 길들이리라

주 •耘斗山(운두산) : 소문산 부근의 태항산맥이다.
 •蘇門(소문) : 하남성 휘현 서북쪽에 있는 명산.

其二

p. 194~195

境新耳目改	새로운 지경에 들고 보는 것 다른데
衛北悔花深	위북(衛北)에 봄 깊어짐 후회하노라
數日閒歌調	몇 날은 노래곡조 한가했지만
何人共酒痕	어느 누구와 술자리 함께 하리오
琉球來貢物	유구(琉球)국의 공물은 들어오고
鸚鵡解方言	앵무새는 방언(方言)을 지껄이네
桂館天通意	계관(桂館)엔 하늘의 뜻 통하는데
無倪想灝元	끝없이 호원(灝元)만 생각해보네

주 • 琉球(유구) : 동남대해중에 있는 나라로 중국과 교류가 없다가 명태조때 처음으로 명에 조공하였다.
• 桂館(계관) : 한나라 때 관직명으로 장안에 있었다. 한무제 때 신을 영접하는 곳이다.
• 灝元(호원) : 무궁무진한 신체의 원기.

其三

p. 195~196

又作河南客	또 하남(河南) 땅의 나그네 되었구나
菊開不少留	국화 피었는데 머무르지 않으리라
行山非我去	항산(行山)은 내 가는 곳 아니오
淇水惹人愁	기수(淇水)는 나의 수심만 일으키네
寇逕黃蒿密	으슥한 길엔 황호(黃蒿) 우거지고
蟬聲白虎秋	매미소리 나는 백호(白虎)는 가을이네
吟詩幽更遠	시 읊으니 그윽함 다시금 멀어지니
伊鬱與誰謀	답답함을 누구와 함께 얘기할까

주 • 行山(항산) : 하북성과 산서성의 교차하는 곳에 있다.
• 淇水(기수) : 하남성 북부에 있는 임주시에 흐른다. 산서성 능천현에서 발원한다.
• 黃蒿(황호) : 개똥속으로 국화과의 한해살이 풀이다.
• 伊鬱(이울) : 답답하다. 우울하다.

其四

p. 197~198

年少意無涯	어릴적 꿈은 가이 없었는데
釋玄不一家	불교와 도가는 한 집안이 아니다
何如從服食	무엇 때문에 입고 먹는 것 따르겠는가
高臥豈雲霞	높게 누우니 구름 노을이 편안하네
石版收龍乳	돌 널판에 용유(龍乳)를 거둬들이고
雪樓掃桂華	눈 쌓인 누대에 계화(桂華)를 청소하네
老夫窟宅選	늙은이 살집은 굴집이 좋은데
未定泛松槎	아직은 뗏목타는 것은 정하지 않았네

주　• 釋玄(석현) : 불교와 도교.

庚寅七月社弟王鐸具近草爲石老沈翁公祖吟壇正之在縣司馬軒書
경인(1650년) 7월에 모임의 아우인 왕탁이 심석로 나이드신 나리를 위해 글지어 고을의 사마헌
에서 글썼다.

※이 작품은 순치(順治) 7년(1650년) 그의 나이 59세때 쓴 것으로 모두 84행에 451자이다.

14. 杜甫詩《秋興八首中》

① 秋興八首中其六

p. 200~201

瞿塘峽口曲江頭	구당(瞿塘)의 기슭은 곡강(曲江)의 어귀인데
萬里風煙接素秋	만리의 바람안개 가을 기운 접어드네
花萼夾城通御氣	화악(花萼)은 협성 옆에 왕기(王氣)는 통해있고
芙蓉小苑入邊愁	부용(芙蓉)의 작은 동산 변방수심 들어왔네
雕欄繡柱圍黃鵠	조각 난간 그림 기둥은 황곡(黃鵠)에 둘러있고
錦纜牙檣起白鷗	비단 닻줄 상아 돛대 백구(白鷗)떼 날아드네
回首可憐歌舞地	머리 돌려 생각하니 가무 놀던자리 가련하네
秦中自古帝王州	진중(秦中) 여기가 옛부터 제왕들 고을이구려

주　• 瞿塘(구당) : 장강 삼협의 첫번째 것으로 기주성 동쪽에 있다.

- 曲江(곡강) : 장안의 동남쪽에 있는 유명한 명승지.
- 花萼(화악) : 화악루는 흥경궁 동쪽에 있다. 여기서 부용원으로 통하는 복도가 있다.
- 秦中(진중) : 관중의 다른 말인데, 여기서는 장안을 말한다.

② 秋興八首中其三
p. 201~203

千家山郭靜朝暉	천가의 산성밖엔 고요한 아침 햇살 비치는데
盡日江頭坐翠微	하루 종일 강 머리엔 푸르름 마주 앉는다
信宿漁人還泛泛	밤새운 어부배는 두둥실 돌아오고
淸秋燕子故飛飛	맑은 가을 제비들은 이리저리 날아가네
匡衡抗疏功名薄	광형(匡衡)의 항거 상소에 공명(功名)은 얇게되고
劉向傳經心事違	유향(劉向)의 전하는 글은 심사(心事)를 어기었네
同學少年多不賤	공부하던 어릴 적 친구 모두 잘 살았지
五陵衣馬自輕肥	오릉(五陵)땅 노는 이들 옷과 말 가볍고 살찌네

주 • 匡衡(광형) : 서한 때의 경학가로 정치에 대한 상소를 올려 높은 관직에 올랐던 인물이다.
- 劉向(유향) : 서한 때의 경학가로 율경을 강의했다.
- 五陵(오릉) : 장안과 함양 사이에 있다는 다섯 황제의 무덤이다. 여기에는 주변에 권문세가들이 살았다. 곧 장안을 말한다.

③ 秋興八首中其四
p. 203~204

聞道長安似奕棋	듣자니 장안은 장기 바둑처럼 지고 이기는데
百年世事不勝悲	백년의 인생살이 슬픔 이길 수 없네
王侯第宅皆新主	왕후들의 저택에는 모두가 새 주인이고
文武衣冠異昔時	문무의관 차림은 옛적과 아주 다르네
直北關山金鼓震	저기 북쪽 변두리 관문 쇠북 소리 요란한데
征西車馬羽書馳	서쪽 달리는 말 수레엔 깃에 글자 쓰였네
魚龍寂寞秋江冷	여룡(魚龍) 고요하고 가을 강은 차가운데
故國平居有所思	고국의 온갖 생각 자꾸만 되살아나구려

주 • 直北(직북) : 장안의 정북방향인데 당시에 회흘(回紇)과 전쟁중이었다.
- 征西(정서) : 곧 토번(吐蕃)을 정벌하는 것이다.

④ 秋興八首中其八

p. 205~206

昆吾御宿自逶迤	곤오 못 어숙강 휘돌아 흐르는데
紫閣峰陰入渼陂	남산 자각봉 그림자 미파호수에 어리네
香稻啄餘鸚鵡粒	고소한 남은 벼이삭은 앵무새의 알곡이오
碧梧棲老鳳凰枝	벽오동 늙은 나무 봉황 깃들이는 가지이네
佳人拾翠春相問	아름다운 여인 초록빛이 봄소식 서로 묻고
僊侶同舟晚更移	신선들 뱃놀이에 늦게야 다시 자리 옮기네
彩筆昔曾干氣象	좋은 문장은 일찍부터 높은 기상 눌렀는데
白頭吟望苦低垂	흰 머리에 읊조리니 고개숙여 괴롭기만 하네

주 ・ 昆吾(곤오) : 장안의 옛지명.

・ 御宿(어숙) : 한무제가 묵고 갔다하여 지어진 이름이다. 곤오와 어숙은 미피호가는 길에 거치는
곳이다.

・ 紫閣峰(자각봉) : 종남산(終南山)에 속한 봉우리.

・ 彩筆(채필) : 화려한 붓이나 여기서는 훌륭한 문장.

⑤ 秋興八首中其二

p. 206~208

夔府孤城落日斜	기부(夔府)의 외로운 성에 하루해 저무는데
每依北斗望京華	매번 북두성 의지하여 서울을 바라보네
聽猿實下三聲淚	잔나비 울음소리 세 번 들으니 눈물 흐르고
奉使虛隨八月槎	사명 받들고 나 홀로 팔월(八月)에 뗏목 탔구려
畵省香爐違伏枕	상서성 향로은총은 병든 몸과 어긋나고
山樓粉堞隱悲笳	성루의 분칠담엔 구슬픈 피리소리 숨겨져 있네
請看石上藤蘿月	보게나! 돌틈 담쟁이 등나무에 걸린 저 달은
已映洲前蘆荻花	어느 덧 모래섬까지 옮겨와 갈대꽃 비추노니

주 ・ 奉使(봉사) : 매년 8월이면 뗏목이 바다를 통해 은하수까지 간다고 한다. 여기서는 두보가 조정
이 들어가지 못한 것을 비유한 것이다.

・ 畵省(화성) : 상서성(尙書省)

杜詩 手 千古絶調每見有哂之者姑不辭遇求書則書之而已萬世自有定評當不知道也

丙戌三月夜 孟津王鐸書

巖犖先生偶得此不嫌其拙同孝升書字時至五月十三日夜

두보의 시는 천고의 뛰어난 작품으로 매번 그것을 조롱하는 자들이 잠시도 마다하지 않는다. 우연히 책을 구하여 그것을 썼다. 만세에 정평이 있는 것인데 당시세에 알지 못하는 것이다. 병술 삼월밤에 맹진의 왕탁이 쓰다.

암락선생이 우연히 이를 얻었는데 그 교졸함을 싫어하지 않는 것이 높으신 어른을 존경하듯 글자를 흠모하였는데 때는 5월 13일 밤이 되었다.

※이 작품은 순치(順治) 3년(1646년) 그의 나이 55세때 쓴 것으로 두보의 추흥팔수 중 다섯수이다. 크기는 가로 200cm, 세로 28cm로 64행에 324자이다. 현재 광주미술관(廣州美術館)에서 소장하고 있다.

15. 王鐸詩《王屋山圖卷》

① 送自玉
p. 211~212

六載宅頻移	여섯 해 동안 자주 집 옮겨 사니
汝歸不必悲	그대 들어와도 슬퍼하지 않으리
笙鏞俱歇處	생황과 쇠북소리 모두 그친 이 곳
哭泣獨存時	흐느끼는 곡소리 홀로 듣고 있네
有鹿堪爲伴	사슴있으니 짝하여 놀 수 있지만
河淡不可期	물 맑아도 참으로 기약할 수 없구려
微官終代謝	벼슬아치 마침내 그만 두고나니
村酒待品籬	마을 술 울타리 옆에 기다리네

② 自玉歸寄題王屋山解嘲
其一
p. 212~213

雲峰久與別	운봉(雲峰)에 이별한지 오래인데
薄祿復燕都	작은 벼슬살이 다시 연경에 가네
落日空原上	해는 평원 위에 떨어지는데
幽山似怨吾	산은 나를 향해 원망하네
花林春事早	꽃 숲 속에 봄은 일찍 오는데
魚浦興情孤	고기 잡는 포구엔 흥정은 외롭네

寄語西王屋	왕옥산(王屋山) 서쪽에 글 보냈는데
茗華擧擧無	모두 다 좋은 차는 없다 하구나

주 • 王屋山(왕옥산) : 중조산(中條山)의 분지맥이다. 하남성 제원시에 위치해 있다.

其二

p. 214~215

人世多遺慮	세상살이 남은 근심 많아져
終朝獨靜吟	조정일 마치고 홀로 고요히 읊노라
敢言巢父逸	과감히 소부(巢父)일화 말하고 싶지만
空負食牛心	부질없이 식우(食牛)의 마음 가질 뿐이다
伊洛風塵擾	이낙(伊洛)에 풍진은 시끄럽고
衣裳蟣蝨侵	의상(衣裳)엔 이들만 살기 편하리라
火山與瘴土	화산(火山)엔 해로운 기운 일어나는데
翻覺遠林深	번득 깨고보니 먼 숲은 깊어라

주 • 巢父(소부) : 전설시대의 은자로 허유와 같은 시대의 은자이다. 요임금이 천하를 소부에게 넘기
려 하자 거절하였다.
• 伊洛(이낙) : 정호와 정이 형제가 강학하던 이천(伊川)과 낙양(洛陽)이다.

③ 梅公臨行邀予過齋中

其一

p. 215~216

歸心去已久	돌아갈 마음은 이미 오래인데
行色更如何	내 행색은 다시금 어떠한가
徐孺曾相弔	서유(徐孺)와 일찍 서로 조상하고
柴桑又一過	시상(柴桑)에 또 한번 지나갔네
鼉聲彭蠡靜	팽려(彭蠡)엔 자라소리 고요하고
猱路弋陽多	익양(弋陽)엔 원숭이 길 많네
料得懷思處	시름 생각할 곳 찾고저 하는데
巖雲欸乃歌	바위 구름 속에서 정성스레 노래부르네

주 • 徐孺(서유) : 후한 남창(南昌)사람으로 서치(徐穉)의 자가 유자(儒子)이다. 홍주의 태수 진번은
오직 서유에게만은 특별히 걸상을 내어주었는 고사(高士)이다.

- 柴桑(시상) : 강서성 구강시 심양지역인데 도연명이 지냈던 곳이다.
- 彭蠡(팽려) : 강서성 파양호(鄱陽湖).
- 弋陽(익양) : 강서성 익양현.
- 欸乃歌(관내가) : 관내곡으로 대력(大曆) 2년에 호남도현의 군사지휘도독부를 지낸 도주자사가 지었다고 한다.

其二

p. 216~217

待到秋江日	가을 날씨에 강가에 기다리니
秋江到處花	가을 강가 여기저기 꽃이라구나
戌旗無海盜	수자리 깃발에 바다 도적떼 없고
村廟下神鴉	마을 당산에 귀신 갈가마귀 나리네
溢浦橙香熟	분포(溢浦)에 유자 향기 그윽한데
鵝湖月影斜	아호(鵝湖)에 달 그림자만 비껴있네
安安毛骨健	마음 편안하고 모골(毛骨) 건강하다고
休忘送驢車	나귀수레 보내는 것 잊지 말아라

주
- 溢浦(분포) : 강서성 구강시 심양구 지역.
- 鵝湖(아호) : 현재 국가삼림공원으로 무이산맥 북쪽기슭 동북 연산현에 있다.

④ 一任

p. 218~219

一任愁煙擧	마음대로 지내도 수심은 연기처럼 모이는데
狂夫臥小齋	미치광스레 내 작은 서재에 누웠네
北燕回气候	북녘 제비는 기후맞춰 돌아오는데
數日不陰霾	수일 동안 음침해도 흙비 내리지 않네
淸廟爲吹籥	청묘(淸廟)에 피리 부는 것 함께 하고
圓丘俟集紫	원구(圓丘)에 노을 일어나길 기다리네
況聞勤恤詒	게다가 근휼(勤恤)의 기록들으니
休沐學無懷	목욕도 그만두고 씨 배우리라

주
- 淸廟(청묘) : 중국 오대산에 사찰이 두 종류가 있는데 청묘(淸廟)와 황묘(黃廟)이다. 선종인 중국의 본래 불교사찰이다.
- 圓丘(원구) : 천자가 동짓날에 하늘에 제사를 지내던 곳이다.

- **勤恤(근휼)** : 부지런히 돌보는 것.
- **無懷(무회)** : 무회씨로 전설상의 상고시대 제왕. 망회씨(亡懷氏)라고도 한다.

⑤ **聽南蠻語**

其一

p. 219~220

海南多異事	바다 남쪽엔 기이한 일 많지만
遠道未經傳	먼 길이라 아직 지나가지 못했네
市易玻璃貨	시장엔 유리 구슬 물건 바꾸고
家携碧石絃	집에는 돌 화살로 거문고 매달았네
穴峒疏泉細	산굴에 샘물은 가늘게 흐르는데
架海種高田	바다 시렁하여 높다란 밭에 심었네
雪色何曾見	눈 빛을 어디에서 일찍 보려느냐
榛榛只醉眠	무성한 숲속에서 다만 취하여 졸고싶네

주 • 榛榛(진진) : 숲이 무성한 모습.

其二

p. 220~221

跣足虛房內	빈 방에서 이리저리 걷는데
草香气已深	풀 향기에 구름 빛은 깊어가네
畫觀諸洞相	그림보니 여러 고을 모습들이요
書見至人心	시 읽으니 지극한 사람들의 마음일세
歛客捎時果	정성스레 손님께 맛난 과일 대접하고
善言假古琴	좋은 말씨에 옛 거문고 들려주네
逸形天步穆	뛰어난 모습 나라 운명은 화목한데
玄秀峭陰陰	현수(玄秀)한 봉우리는 음침하고녀

주 • 天步(천보) : 한나라의 운명.

⑥ **何日示七襄**

p. 222~223

何日便隳官	어느 날엔가 문득 벼슬버리니
帔霞性始安	노을진 저고리에 성정은 편안하네

鬼神恭受籙	신들은 공손히 호적 받들고
星斗護加餐	별들은 호위하여 저녁밥 더하네
遠磵逃蒼兕	먼 산골엔 푸른 들소 뛰 달리고
淸晨漱白湍	맑은 새벽 흰 여울에 세수하네
桃花容欲比	복숭아 꽃 바야흐로 피고져 할때
天柱亦無難	천주(天柱)는 역시 어려움 없겠지

⑦ 心存

p. 223~225

心存靈異迹	마음엔 신령하고 기이한 자취가 남아
往往憶榛丘	자주 진구(榛丘)를 기억케하네
世事今初定	세상일은 처음부터 정하여졌고
吾情外敢求	나의 정은 바깥에서 구하여졌네
元龜韜石砌	큰 거북이는 섬돌 사이에 숨고
老鶴誇滄洲	늙은 학은 푸른 물가에서 뽐내구나
酸楚木瓜岫	목과(木瓜)의 골짝은 괴롭기도 한데
悠悠復幾秋	아득히 다시금 몇 년이 지나갔나

주 • 榛丘(진구) : 잡초가 울창한 황량한 언덕.
• 酸楚(산초) : 곧 아픔. 괴로움을 뜻한다.
• 木瓜(목과) : 모과 나무의 열매로 그 맛이 시다.

京中晝夜不閒 自玉親丈來猶作一畫二長卷可謂暇且整矣
丁亥夏四月初五夜書近作博正 孟津王鐸時年五十六

도읍안이라 주야로 한가롭지가 않다. 자옥 이웃 어른께서 와서 두개의 긴 권(卷)으로 그림을
그렸는데, 가히 한가로우며 또 가지런한 모습이라 말할 수 있다.
정해(1647년) 여름 4월로 오일 밤에 글 썼는데, 맹진의 왕탁의 나이는 56세이다.

※이 작품은 순치(順治) 4년(1647년) 그의 나이 56세때 쓴 것으로 크기는 가로 512.5cm, 세로
26cm이며 87행에 모두 490자이다. 현재 천진예술박물관(天津藝術博物館)에서 소장하고 있다.

索引

編著者 略歷

성명 : 裵 敬 奭
아호 : 연민(研民) 1961년 釜山生

■ 수상
• 대한민국미술대전 우수상 수상
• 월간서예대전 우수상 수상
• 한국서도대전 우수상 수상
• 전국서도민전 은상 수상

■ 심사
• 대한민국미술대전 서예부문 심사
• 포항영일만서예대전 심사
• 운곡서예문인화대전 심사
• 김해미술대전 서예부문 심사
• 대한민국서예문인화대전 심사
• 부산서원연합회서예대전 심사
• 울산미술대전 서예부문 심사
• 월간서예대전 심사
• 탄허선사전국휘호대회 심사
• 청남전국휘호대회 심사
• 경기미술대전 서예부문 심사
• 부산미술대전 서예부문 심사
• 전국서도민전 심사
• 제물포서예문인화대전 심사
• 신사임당이율곡서예대전 심사

■ 전시출품
• 대한민국미술대전 초대작가전 출품
• 부산미술대전 초대작가전 출품
• 전국서도민전 초대작가전 출품
• 한 · 중 · 일 국제서예교류전 출품
• 국서련 영남지회 한 · 일교류전 출품
• 한국서화초청전 출품
• 부산전각가협회 회원전
• 개인전 및 그룹 회원전 100여회 출품

■ 현재 활동
• 대한민국미술대전 초대작가(한국미협)
• 부산미술대전 초대작가(부산미협)
• 한국서도대전 초대작가
• 전국서도민전 초대작가
• 청남휘호대회 초대작가
• 월간서예대전 초대작가
• 한국미협 초대작가 부산서화회 부회장 역임
• 한국미술협회 회원
• 부산미술협회 회원
• 부산전각가협회 회장 역임
• 한국서도예술협회 회장
• 문향묵연회, 익우회 회원
• 연민서예원 운영

■ 번역 출간 및 저서 활동
• 왕탁행초서 및 40여권 중국 원문 번역 출간
• 문인화 화제집 출간

■ 작품 주요 소장처
• 신촌세브란스 병원
• 부산개성고등학교
• 부산동아고등학교
• 중국 남경대학교
• 일본 시모노세끼고등학교
• 부산경남 본부세관

주소 : 부산광역시 중구 해관로 59-1
 (중앙동 4가 원빌딩 303호 서실)
Mobile. 010-9929-4721

月刊 書藝文人畵 法帖시리즈 52 왕탁초서

王 鐸 草 書 (草書)

2024年 4月 1日 초판 발행

저 자 배 경 석

발행처 書畵文人畵 서예문인화

등록번호 제300-2001-138
주소 서울시 종로구 인사동길 12, 310호(대일빌딩)
전화 02-732-7091~3 (도서 주문처)
 02-738-9880 (본사)
FAX 02-725-5153
홈페이지 www.makebook.net

값 25,000원